· 本书由集美大学学科建设经费资助出版

古代书论选注简评

张克锋 撰

厦门大学出版社 国家一级出版社
XIAMEN UNIVERSITY PRESS 全国百佳图书出版单位

图书在版编目（CIP）数据

古代书论选注简评 / 张克锋撰. -- 厦门：厦门大
学出版社，2022.12
ISBN 978-7-5615-8834-5

Ⅰ. ①古… Ⅱ. ①张… Ⅲ. ①汉字－书法理论－研究
－中国－古代 Ⅳ. ①J292.1

中国版本图书馆CIP数据核字(2022)第189698号

出 版 人	郑文礼
责任编辑	王鹭鹏
美术编辑	李嘉彬
技术编辑	朱 楷

出版发行　厦门大学出版社

社　　　址	厦门市软件园二期望海路 39 号
邮政编码	361008
总　　机	0592-2181111　0592-2181406(传真)
营销中心	0592-2184458　0592-2181365
网　　址	http://www.xmupress.com
邮　　箱	xmup@xmupress.com
印　　刷	厦门市明亮彩印有限公司

开本	720 mm×1 000 mm　1/16
印张	19
插页	2
字数	250 千字
版次	2022 年 12 月第 1 版
印次	2022 年 12 月第 1 次印刷
定价	60.00 元

厦门大学出版社
微信二维码

厦门大学出版社
微博二维码

前　言

这本小书是《书法基础与鉴赏》的副产品，也是它的配套读物。

在撰写《书法基础与鉴赏》时，为了阐明一些概念和理论，讲清一些技法的核心、渊源和发展演变，笔者浏览和查阅了大量古人的书论，深受启发，深感古代书论是一座宝库，只要有慧眼，有披沙拣金的耐心，有去伪存真的勇气，就可以从中淘到宝贝。在《书法基础与鉴赏》一书中，古代书论被作为立论的基础和恰当的论据，或直接引用，或化用其意，或加以分析阐发，是该书的有机组成部分。但限于体例和篇幅，考虑到读者的接受水平和阅读体验，大量精彩的、启人心智的书论并没有写进书里。书中引用的书论，普通读者理解起来也有一定难度，于是，就有了将这些遴选出来的书论资料加以注释、阐发，编成《书法基础与鉴赏》一书的配套读物的想法。但笔者又想到，书论选编、选注、选译这样的著作已有不少，有没有必要再编一本呢？要做出判断，就需要对同类著作进行一番检视。

据笔者目力所及，最早的书论选是上海书画出版社一九七九年出版的《历代书法论文选》，由华东师范大学古籍整理研究室的十四位学者选编、校点，皇皇六十万字，选录了历代最重要、最有影响的书论。此后，崔尔平先生选编、点校的《历代书法论文选续编》和《明清书法论文选》对《历代书法论文选》做了大量补充。华人德主编的《历代笔记书论汇编》，选编了历代笔记中的论书精粹。张小庄的《清代笔记日记中的书法史料整理与研究》，张毅、陈翔选编的《明代著名诗人书画评论汇编(上下)》，张毅、李开林选编的《清代诗学名家书画评论汇编(上下)》，广泛搜求笔记、日记中的书法史料与诗人的论书诗和书法题跋，资料宏富，使广大书法研究和学习者避免翻检资料之劳，功莫大焉。

以上书论资料皆按时代顺序逐家逐篇编排。也有按内容分类编写的，如：刘遵三选编的《历代书法家述评辑要》，季伏昆编著的《中国书论辑要》，毛万宝、黄君主编的《中国古代书论类编》，陈涵之主编的《中国历代书论类编》等。这类分类编写的书论选，每一类便是一个专题资料库。编写者的着眼点不同，专题分类便有所不同，各有特色，给书法专题研究提供了很多方便。

但以上两类资料选的共同特点是只选原文，没有注释。对大多数读者来说，阅读这类书论选有一定难度。有注释和讲解分析的书论选本也不少，如刘小晴的《中国书学技法评注》，曹利华、乔何编著的《书法美学资料选注》，傅如明编著的《中国古代书论选读》，王世征的《历代书论名篇解析》，李彤的《历代经典书论释读》，杨成寅主编的《中国历代书法理论评注》等。《中国书学技法评注》和《书法美学资料选注》分类编写，前者重在选注有关书法技法方面的论述，选文多，注与评皆精当；后者体系完备，分为书法论、书体论、结构论、形神论、风格论、意境论六部分，资料宏富，提要简明，注释精当。《历代书论名篇解析》《中国古代书论选读》《历代经典书论释读》《中国历代书法理论评注》均按时代顺序编排。《历代书论名篇解析》无注，评析较详。《中国古代书论选读》有注有译。《中国历代书法理论评注》共七册，历代重要书论均在评注之列，每册有概论，每篇有详注、评析，具有较高的学术水平。潘运告主编、湖北美术出版社出版的"中国书画论丛书"十八册中，单独的书论和书画论合册者共十册，选择常见书论篇目注释、翻译，选文较全，可惜注、译均有不少错误。

经过一番检视，感到已有的书论选从体例到内容均不适合做《书法基础与鉴赏》一书的配套书使用，于是，笔者便重新编排、注释、简析，成此简编。其特点如下：

其一，大致按《书法基础与鉴赏》的体例和思路选编相关书论，但略有调整。本选本共六部分：学书态度与方法、用笔、结字、章法、创作、鉴赏，"学书态度与方法"对应《书法基础与鉴赏》绪论部分"对学习书法的几点建议"和"临摹"一章，其他五部分分别与《书法基础与鉴赏》的第三至八章对应。古人咏赞书写工具的诗文和有关书写工具的制作、收藏、鉴赏的资料颇多，但限于篇幅，绝大多数未选入。《书法基础与鉴赏》一书对各种书体的特点未作详细讲解，故本书对有关汉字字体、书体的书论，也未专门选注，只在用笔、结字、鉴赏中略有涉及。

其二，本书是对《书法基础与鉴赏》一书的补充和深化。《书法基础与鉴赏》一书重在介绍书法基础知识，总结书写的基本规律，阐释书写的基本方法，阐明鉴赏书法的基本标准，为求深入浅出，对有些问题的论述未能深入。在阅读《书法基础与鉴赏》时，查阅本书选编的相关书论和简要阐发，便可加深对书学基本问题的理解，领会书法艺术的技法奥秘和基本精神。

其三，本书选文力求精粹，尽量不选鸿篇巨制和深奥晦涩之文，注释以疏通字义、文意为主，力求简洁准确。

其四，本书对古代书论的简析力求简要、深入浅出，不故作高深。但对有争议的问题，或者历来有误解的问题，则不烦征引，力求证据翔实、论点允当、令人信服。凡《书法基础与鉴赏》一书中提出的新解，本书皆选辑相关书论加以佐证，并稍作论析。

限于笔者的水平，本书在选编、注释和简析上的不足在所难免，敬请读者批评指正！

目　录

一、学书态度与方法

二、用笔

三、结字

四、章法

五、创作

六、鉴赏

一、学书态度与方法

学习书法，态度、取法要正。

一要循序渐进。如先正书，后行草；初平正，再险绝，最后复归平正；初要专一，次要广大，三要脱化；先求形似，再求变化；先重执笔，然后掌握结构、章法，最后精研各种笔法。

二要勤奋。钟繇以指画被，被为之穿；张芝临池学书，池水尽墨；智永四十年不下楼，退笔成冢；怀素书盘，盘板皆穿。此皆勤奋学书之典范。

三要精熟。"心不厌精，手不忘熟"，熟则心手相应，熟则无心于变而触手尽变，"熟则神气完实而有余"，"妙也、巧也、成也，皆从极熟之后得之者也"。

四要善于临摹。"学书不从临古入，必堕恶道"，"书不师古，便落野俗一路"。初学者要先摹而后临，先对临，再背临。既要得古人位置，更要得古人笔意。要取其神，融古法为我法，不可徒求形似。

五要熟观。要"多阅古人遗迹"，观其结构布置、行间疏密、照应起伏，字之起笔、落笔、抑扬顿挫，左右萦拂，上下衔接，"会之于心"。

六要博采众妙。初宗一家，至于精深，然后博研众体，博涉诸家，最后自成一家面目。

七要能入能出。"拟之者贵似，而归于不似也"。先要入帖，与古人合；然后出帖，与古人离。学古而不泥于古，既要从规矩入，又要从规矩出。

八要有字外功。最重要的字外功，一是品质，二是学问。品高，学富，书乃能造妙。

九要心悟。要善于从大自然、人生中悟道。

十要学真迹。详观真迹，乃可知笔法、墨法及字之神采趣味。

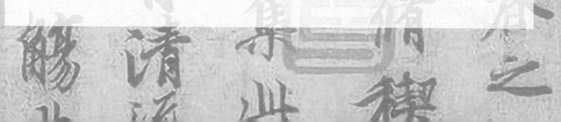

(一)学书次序

古之善书者,必先楷法,渐而至于行,草亦不离乎楷正。

<div align="right">〔宋·蔡襄·论书〕</div>

【简评】先学楷,再学行,再学草,这是很多书家的共识,苏轼、黄庭坚、赵构、黄希先、丰坊、蒋衡等都持此说。行书是楷书的快写,楷书都写不好,怎么能写好行书? 草书从隶书发展而来,是隶书的快写,似乎与楷书不相关,但草书的用笔技巧和结构原理,与楷、篆、隶是相通的,不同处在于,草书变化更多,更难。凡事皆须循从易到难之途径,故学草书须先有楷书或篆隶功夫。

至如初学分布,但求平正;既知平正,务追险绝;既能险绝,复归平正。初谓未及,中则过之,后乃通会。通会之际,人书俱老。

<div align="right">〔唐·孙过庭·书谱〕</div>

【注释】分布:指点画的安排、布置,即结字。 平正:平稳端正。 险绝:险要到极点。指结体奇特。 通会:融会贯通。 老:老练成熟。

【简评】学书结体有三个阶段,而结体关乎风格,故也可以看成风格有三个阶段。从平正到险绝,再复归平正,乃哲学上所谓螺旋式上升。最后的平正,蕴含平正与奇特两极,表面是平正,内含奇特,是融会贯通的境界,成熟的境界,也是和的境界。学书容易出现两个倾向,一味追求平稳端正、均匀整齐之美,以欹侧错落不匀为丑怪;一味求奇求怪求变,视平正、端庄、匀称为低劣。这两种美都易把握,且易达于极致,而一旦达到极致,前者便显得呆板,后者便不免野、怪,"通会"之境不易达到。孙过庭此说应作为学书的基本原则。

书法备于正书,溢而为行、草。未能正书而能行、草,犹未能庄语而辄放言,无是道也。

<div align="right">〔宋·苏轼·跋陈隐居书〕</div>

【注释】备：完备。整句意为：正书（楷书）具备书法的所有技法。　庄语：庄重的言论；规规矩矩地说话。　放言：说话放纵，不受拘束。　无是道也：没有这样的道理。

【简评】苏轼认为，正书具备书法的所有技法，是书法之基础，行、草从楷书发展而来，所以要先学正书（楷书），再学行、草。赵构《翰墨志》亦云："士于书法必先学正书者，以八法皆备，不相附丽。"

今世称善草书者，或不能真、行，此<u>大妄</u>也。真生行，行生草，真如立，行如行，草如<u>走</u>，未有未能行立而能走者也。今长安犹有<u>长史</u>真书<u>《郎官石柱记》</u>，作字<u>简远</u>，如晋、宋间人。

<div align="right">［宋·苏轼·书唐氏六家书后］</div>

【注释】大妄：极为荒诞不合理。　走：跑。　长史：张旭曾在京兆（长安）任右率府金吾长史，世称张长史。　《郎官石柱记》：张旭小楷作品，有刻本存世。　简远：简古高远。

【简评】此为苏轼评张旭草书语，驳斥了"善草书者，或不能真、行"的谬论。以张旭为例，其草书能达到"神逸"境界，与其楷书功底十分深厚不无关系。蒋衡《拙存堂题跋》云："昔人善草者必先工楷法，楷工则规矩备，草善则使转灵。"楷书长于规矩，草书富于变化，变化要以具备规矩为基础。

欲学草书，须精真书，知<u>下笔向背</u>，则识草书法，草书不难工矣。

<div align="right">［宋·黄庭坚·山谷题跋·跋与张载熙书卷尾］</div>

【注释】下笔向背：指竖画之间相向和相背的关系。相对的两竖画呈向外的弧形，称为相向；呈向内的弧形，则称为相背。

【简评】下笔有向背，指笔画有姿态，笔画之间有顾盼、照应的关系。如此则字有生动之态。草书笔画以曲线、连接为主，容易忽视其俯、仰、向、背等姿态，如一味连绵弯曲，便如春蚓秋蛇，令人厌憎。孙过庭说"草以点画为情性，以使转为形质"，强调草书的点画要有各种姿态。从草书应重视点画的角度指出学草书须先精于真书，可谓点到了草书学习的关键之处。

薛曰於夫
曰列文上
方為曰未
裴曹先生
即府王坐
大宋進北
總官邦櫛
其陟南荐

為曰朝建省
是曰郡外縱宿
郎字縱服大郎
旭陳夫官
書 乾行右
印 印曰右記
摩 司序

学书先务真楷，端正、匀停而后破体，破体而后草书。

<div align="right">［宋·黄希先·论学书］</div>

【注释】务：致力，从事。这句意为：学书法要先从真楷学起。　破体：突破楷书体的规范，这里指介于行书和草书之间的行草书。徐浩《论书》云："厥后钟善真书，张称草圣，右军行法，小令破体，皆一时之妙。"其中的"小令"即王献之。王献之善行书、草书，但风格与其父不同，故曰"破体"。

【简评】黄希先认为学书要先学楷书，原因是：端正、匀停是书法结构的基本法则，楷书具有端正、匀停的特点，先学楷书，掌握将字写得端正、匀停的基本法则之后，再学行书、草书，才能求变化，得奇巧。这一看法无疑是正确的。近代书家闻钧天在《我写字的经过》一文中提出，习书要"先求端肃，后求放恣；先尊法，后离法"，与黄希先说同。

学书之序，必先楷法，楷法必先大字。自八岁入小学，便学大字，以颜为法。十岁乃习中楷，以欧为法。中楷既熟，然后敛为小楷，以钟、王为法。楷书既成，乃纵为行书。行书既成，乃纵为草书。学草书者，先习章草，知偏旁来历，然后变化为草圣。凡行书必先小而后大，欲其专法二王，不可遽放也。学篆者，亦必由楷书，正锋既熟，则易为力。学八分者，先学篆，篆既熟，方学八分，乃有古意。

<div align="right">［明·丰坊·童学书程·论次第］</div>

【注释】纵：放开。行书与楷书相比，行书变化更多，更灵活，故曰"纵"。遽放：还没有做好准备，没有坚实的基础就想摆脱规矩、追求变化。　正锋：中锋。　易为力：容易使笔画显得有力。

【简评】丰坊认为学书法的一般顺序是：先楷书，再行书，再草书；先楷书，再篆书；先篆书，再隶书。他认为学楷书应先写大字，以颜真卿为法；再写中楷，以欧阳询为法；再习小楷，以钟、王为法。他又解释说："所以先楷者，欲其定用笔之法。所以先大者，欲其足于气而不局促。所以先颜者，以其端方雄伟，骨肉匀称，施于题匾大字为宜。中楷而后，则当痛扫颜、柳之习，故以欧《九成宫》继之。缘《九成宫》亦方正，然骨已胜肉，脱去俗气。"（《童学书程·

楷书先大后小》)这些看法是有道理的，可以依从，但又不可教条。比如先学篆书，再楷书、行书、草书；或先学隶书，既而学篆书；或先学隶书，既而学章草，再学今草、大草，都无不可。学楷书可由大到小，由颜体入手；也可由小到大，从钟、王入手；从欧体、赵体，或隋碑入手，也无不可。

凡欲学书之人，功夫分作三段，初段要专一，次段要广大，三段要脱化，每段要三五年，火候方足。所谓初段，必须取古之大家一人为宗主，门庭一定，脚跟牢把，朝夕沉酣其中，务使笔笔肖似，使人望之即知是此种嫡派，纵有谏我谤我，我只不为之动。此段功夫最难，常有一笔一画数十日不能合辙者。此处如触墙壁，全无人路，他人到此，每每退步灰心，我到此，心愈坚，志愈猛，功愈勤，无休无歇，一往直前，久之则自心手相应。初段之难如此，此后方许做中段功夫，取晋、魏、唐、宋、元、明数十种大家，逐家临摹数十日，当其临摹之时，则诸家形模时或引吾而去，此时要步步回头，时时顾祖，将诸家之字，点滴归源，庶几不为所诱，此时终不能自作主张也。功夫到此，倏忽又五七年矣，此时是次段功夫。盖终段则无他法，只是守定一家，又时时出入各家，无古无今无人无我，写个不休，写到熟极之处，忽然悟门大启，层层透入，洞见古人精微奥妙，我之笔底迸出天机来，变动挥洒，回头视初时宗主，不缚不脱之境，方可以自成一家矣。到此又是五七年或十余年，终段工夫止此矣。

[明·倪后瞻·书法秘诀]

【注释】脱化：从某一事物中发展变化而来，但已高于该事物。 火候：比喻书法的功夫。 脚跟牢把：站稳脚跟。 肖似：相似。 嫡派：得到传授人亲自传授的一派，即正宗。 合辙：指与原帖相似、相同。 顾祖：指回顾最初学习的那一家。 终不能自作主张：指不能按照自己的想法进行创作。天机：造物者的奥秘。 不缚不脱之境：指既不受最初师法的书法风格束缚，又不完全抛弃其特点。

【简评】倪后瞻将书法学习分为三个阶段，认为第一个阶段要专一，即选择古代一位大书家模仿，达到笔笔相似的程度，打牢基础，树立基本风格；第二个阶段要遍临诸家，广收博取；第三个阶段自成一家。他认为第一阶段最难，因为此时尚在书法门外，如遇墙壁，全然找不到前途、路径，此时最容易灰心丧气、知难而退。因而，他提出此时心志要更坚强，用功要更勤，要无休无歇，一往直前。这真是经验之谈、成功秘诀！

初学之士，先立大体，横直安置，对待布白，务求其均齐方正矣。然后定其筋骨，向背往还，开合连络，务求雄健贯通也。次又尊其威仪，疾徐进退，俯仰屈伸，务求端庄温雅也。然后审其神情，战蹙单叠，回带翻藏，机轴圆融，风度洒落，或字余而势尽，或笔断而意连，平顺而凛锋芒，健劲而融圭角，引伸而触类，书之能事毕矣。

大率书有三戒：初学分布，戒不均于敧；继知规矩，戒不活与滞；终能纯熟，戒狂怪与俗。

［明·项穆·书法雅言·功序］

【注释】大体：字的形态。　横直安置：指笔画的布置，即结构。　布白：安排笔画与笔画之间的空白。笔画的布置与笔画间空白的布置其实是一回事，不可分割。　均齐方正：指字的笔画间空白均匀，字形整齐、端正平稳。筋骨：比喻笔画及笔画之间的关系。点画构成字的基本形态，就如筋骨构成人体的基本形体，故有此喻。　向背：相向和相背。向，笔画之间相向的势；背，笔画之间相背的势。　往还：指起笔收笔的笔势，一来一去。　开合：笔画向四周延展谓之开，向中心收拢谓之合。　连络：指笔画间的呼应，包括牵丝映带、笔断意连等。　务求雄健贯通也，指一定要使笔画有力，笔势贯通。尊其威仪：使字有庄严之态。　战蹙单叠：有颤笔，有促急的笔画，有单一的笔画，有重叠的笔画。　回带翻藏：有回环，有映带，有翻笔，有藏锋。　机轴：指关键处。　圆融：畅达，没有障碍。　洒落：洒脱，神态自然大方、不受拘束。　引伸而触类：本义是把适合某一事物的原则推广应用到同类事物上，这里指融会贯通。　大率：大概。　敧（qī）：倾斜。

【简评】项穆认为,学书大致分为三个阶段,开始阶段尚不掌握结体规矩,故应重字形,务求均齐方正;第二个阶段,既知结体规矩,务求点画有力,生动变化;第三阶段,既能纯熟,务求神态,戒狂怪与俗。由结构到点画筋骨,由结构均齐、方正到点画向背、往还、开合、连络,由形到神,此为学书正常顺序。冯班《钝吟书要》曰:"学间架,古人所谓结字也。间架即,则学用笔。"观点与项穆相同。

　　善学书者,其初不必多书楮墨,取古人之书熟观之,闭目而索之。心中若有成字,然后举笔而追之,字成而相校,始得其二三,既得其四五,然后多书以极量,自将去古人不远矣。

<div align="right">〔明·汤临初·书指〕</div>

【注释】楮墨:纸与墨。这句意为:善于学习书法的人,一开始并不一定要多写。　极量:达到最大限度。

【简评】这里将学书分为三个阶段:第一阶段,不必多写,熟观古人碑帖,在心中记忆碑帖中的笔画、字形;第二阶段,背临,即按自己的记忆将碑帖中的字写下来,再和碑帖进行对比;第三阶段,等到了背临能达到四五分相似的程度时,尽可能多地书写。这不失为一种独特的训练方法,是很有道理的。

　　书法每云:学书先学篆隶,而后真草。又云:作字须略知篆势,能使落笔不庸。是故文字从轨矩准绳中来,不期古而古;不从此来,不期俗而俗。书法所称蜂腰、鹤膝、头重末轻、左低右昂、中高两下者,皆俗态也,一皆篆法所不容。由篆造真,此态自远。

<div align="right">〔明·赵宦光·书法帚谈·权舆〕</div>

【注释】不庸:不平常,不俗。　蜂腰:病笔之一,指横画、竖画、竖弯钩等笔画中间太细,像蜂的腰。　鹤膝:病笔之一,指转折、驻笔处粗大突出,似鹤的膝关节。　昂:高。　造:到。

【简评】此则论书语的核心观点是"学书先学篆隶,而后真草",为何?因为"篆尚婉而通",学好篆书,就学会中锋用笔,就能使点画婉转通畅,避免蜂腰、鹤膝、头重脚轻、左低右高、中高两下等病笔,就能使真、草书点画使转自

如,流利灵活,具有古意。此乃卓见。唐以后书家多提倡学书必从楷书入初,实乃偏见,不必遵从。

楷书不当布置平稳,然须从平稳入。

<div align="right">[清·王澍·论书剩语·楷书]</div>

【简评】"布置平稳"指结体重心平稳,形体端正。相对于行草而言,楷书易于布置平稳,而难于变化生动。如不强调变化,则楷书易于呆板,故曰"楷书不当布置平稳"。"然须从平稳入"是说初学者要从临摹布置平稳的字帖入手,比如颜体、赵体,因为布置平稳是结体之基础,且容易把握。先求平稳,再求变化,能平稳才能有真正的变化,此乃书法之规律。

书必先生而后熟,既熟而后生。先生者,学力未到,心手相违;后生者,不落蹊径,变化无端。

<div align="right">[清·宋曹·书法约言]</div>

【注释】不落蹊径:不重复别人的老路。

【简评】古代文艺论常用"生""熟"来比喻技法、风格,"生"既指技术生疏,不熟练,又指新颖,不重复别人;"熟"既指技术熟练,又指缺乏新意和变化。文艺创作的开始阶段,必然是从生到熟,因为这时"学力未到,心手相违"。熟练以后,便应求新、求变,寻求自家面目。如一直重复以前的技法、套路、风格,便无新意,无发展。由生到熟易,由熟求生难,学书者当自我警惕。

学书忌呆板,忌直率,忌拘束,此皆为入道者言之。若初学,只求形似,如循墙而走,有径可寻,不妨使尽力气,用尽意思。始于方整,终于变化。触发开悟,自有会通。

<div align="right">[清·蒋骥·九宫新式·初学要论]</div>

【注释】入道者:这里指对书法艺术的本质规律有所领悟的人。 循:沿着。 径:小路。 触发开悟:引发领悟。 自有会通:自然会融会贯通。

【简评】这段论书语的核心是"始于方整,终于变化"。初学时"只求形似",遵循规矩。规矩既得,便要变化,"忌呆板,忌直率,忌拘束",都是要变化的意思。

学书须临唐碑,到极劲健时,然后归到晋人,则神韵中自俱骨气,否则一派圆软,便写成软弱字矣。

[清·梁巘·承晋斋积闻录·学书论]

【注释】俱:同"具",具备,有。

【简评】这里强调学书法要从唐碑入手,以求点画有骨力,"极劲健",然后学晋人小楷,以求神韵,如此则神韵与骨力兼备,否则,点画圆软,字便软弱无力,无力便谈不上有神韵。此说有道理,但不可教条。

作书从平正一路作基,则结体深稳,不致流于空滑。《书谱》云:"初学分布,但求平正,既能险绝,复归平正。"并非板滞之谓,仍要衔接有气势,起讫有顿挫,写真一如写行草,方不类"算子书"耳。虽古人书皆以奇宕为主,不取平正,然为初学说法,不敢超乘而上也。

[清·朱和羹·临池心解]

【注释】板滞:呆极,无神采。 奇宕:新奇,变化丰富。 超乘:跳跃上车。本形容勇猛敏捷,这里比喻较为冒险的行为。

【简评】朱和羹认为,孙过庭要求"初学分布,求平正",因为结体平正是作书的基础,基础牢靠,才可变化,否则,易"流于空滑";要求"复归平正",并非要求把字写得规规矩矩,无变化,无神采,而是指变化不能过度。写真书,要"衔接有气势,起讫有顿挫",如同写行草,要流利、变化、生动,避免状如算子的情况。他认为"古人书皆以奇宕为主,不取平正",但初学者必须从平正入手,不能超越阶段。这些皆为精辟之见。

学书者,始由不工求工,继由工求不工。不工者,工之极也。《庄子·山木篇》曰"既雕既琢,复归于朴",善夫!

[清·刘熙载·书概]

【注释】工:精巧。

【简评】"学书者,始由不工求工,继由工求不工"与"先生而后熟,既熟而后生"道理相通。"先生"即开始阶段的"不工","后熟"即经过学习之后达到的

之势论危据

槁之形或重若崩云

或轻如蝉翼

导之则泉注顿之

则山安纤纤乎似初月之

出天崖落落乎犹众星之

列河汉同自然之妙有非

力运之能成

"工","既熟而后生"即"由工求不工"。"工"即精熟、精妙。开始阶段的"不工"是由于能力不济,故点画、结构、章法皆不能符合规范,不合乎规律;能"工"之后的"不工",是对程式、规范的超越,是率性的表达。艺术的最高目的是个性的展现,是创新,而不是展示和炫耀技术。从审美上说,由朴素到雕琢,再从雕琢到朴素,从自然到"造乎自然",这是艺术审美的规律。故云:"不工者,工之极也。"

初学临书,先求形似。间架未善,遑言笔妙。

初学,但求间架森严,点画清朗,断勿高语神妙。

[清·姚孟起·字学臆参]

【注释】遑:何,怎能。这句意为:在间架结构都处理不好的阶段,谈不上用笔精妙。 森严:整齐、严谨。 清朗:清楚。 断:绝对。 勿:不要。此句意为:绝对不要提出诸如"神妙"这样过高的要求。

【简评】姚孟起认为,学书法应先求形似,再求神妙,而形似在于结构,所以学书应先求结构整齐、字形稳当。赵宧光《书法帚谈》曰:"初临帖时,求其逼真,勿求美好;既得形似,但求美好,勿求逼真。"其意相同。由形到神,由低到高,循序渐进,此为学书之道。

学书有序。必先能执笔,固也。至于作书,先从结构入,画平竖直,先求体方,次讲向背、往来、伸缩之势,字妥贴矣。次讲分行、布白之章。求之古碑,得各家结体章法,通其疏密、远近之故。求之书法,得各家秘藏验方,知提顿、方圆之用。浸淫久之,习作熟之,骨、血、气、肉、精神皆备,然后成体。体既成,然后可言意态也。

[清·康有为·广艺舟双楫·学叙]

【注释】固也:当然是这样的。 体方:形体方正。 书法:书写方法,即笔法。 浸淫:沉浸于其中。 习作:练习书写。 体:风格。 意态:神态。

【简评】康有为认为,学习书法的顺序是:执笔—结构—章法—笔法。之所以把笔法学习放在最后,是因为他认为笔法最难,而学习的顺序应该是先易后难;之所以将章法(分行、布白)放在结构之后,因为需先局部,再整体。

此排序有一定道理，但要避免教条。学书之始，先重结构，但也得重视笔法，结构和笔法互相影响，故学习时既要有侧重，又要兼顾。结构和章法的关系也是这样，先侧重结构，再侧重章法，但在侧重章法的阶段，也要根据章法的需要进一步加强对结构的把握。

（二）勤学

凡诸艺业，未有学而不得者也。病在心力懈怠，不能专精耳。

[唐·李世民·论书]

【简评】学书与学习其他技艺一样，贵在专心致志、持之以恒。"凡诸艺业，未有学而不得者也"，给学习者以信心。

若思通楷则，少不如老；学成规矩，老不如少。思则老而愈妙，学乃少而可勉。

盖有学而不能，未有不学而能者也。考之即事，断可明焉。

[唐·孙过庭·书谱]

【注释】思通楷则：认识、把握原则、规律。 勉：努力。 即事：眼前事物。 断：一定。最后一句意思是说，从眼前的情况来考察，就足以明白这个道理。

【简评】与李世民一样，孙过庭也强调努力学习的重要性，尤其强调年轻时要刻苦学习，因为年轻人精力充沛，反应灵敏，记忆力强，容易养成习惯，年纪越大，旧习惯越多，学习新技巧就越困难，"学成规矩，老不如少"，此为经验之谈。"少壮不努力，老大徒伤悲""黑发不知勤学早，白首方悔读书迟"，说的是同样的道理。与李世民不同，孙过庭认为不是凡学必有得，也有"学而不能"的情况，这更符合实际，但他强调"未有不学而能者"，足以警示世人。

繇临终,于囊中出授子会曰:"吾精思三十余载,行坐未尝忘此。常读他书,未能终尽,惟学其字,每见万类,悉书象之。若止息一处,则画其地,周广数步;若在寝息,则画其被,皆为之穿。"用其功如此。

［唐·蔡希综·法书论］

【注释】繇:钟繇。 于囊中出:指从囊中拿出珍藏的蔡邕笔法。 子会:钟繇的儿子钟会。 他书:指蔡邕除论笔法以外的书。 未能终尽:没有读完。 万类:万物。 悉书象之:都按事物的样子去书写。蔡邕《笔论》云:"为书之体,须入其形,若坐若行,若飞若动,若往若来,若卧若起,若愁若喜,若虫食木叶,若利剑长戈,若强弓硬矢,若水火,若云雾,若日月。纵横有可象者,方得谓之书矣。"这就是"每见万类,悉书象之"。 止息:停下来休息。寝息:睡在床上休息。 则画其被:用手指在被子上写字。 穿:破。

【简评】这段话记载了钟繇临终前向儿子钟会传授学书"秘诀"的故事。"秘诀"的核心是懂得笔法,勤学苦练,持之以恒。用指画被以致被为之破,其勤奋可想而知。止息而画地,寝息而画被,也是可取的学书方法,梁启超说书法可随时随地学,即指此类。

张伯英临池学书,池水尽墨;永师登楼,不下四十余年。张公精熟,号为草圣;永师拘滞,终著能名。以此而言,非一朝一夕所能尽美。俗云:书无百日工。盖悠悠之谈也。宜白首攻之,岂可百日乎?

［唐·徐浩·论书］

【注释】临池:靠近池塘。后指学习书法。 池水尽墨:池塘里的水都成了黑色。晋卫恒《四体书势》说张芝"凡家中衣帛,必书而后练之。临池学书,池水尽墨"。 永师:即永禅师。智永,号永禅师,王羲之七世孙,著名书法家,传承家法,书《真草千字文》八百多份分发各寺院,影响深远。 张公:张芝,字伯英,甘肃敦煌人,汉末著名书法家,善草书,后世尊为草圣。 拘滞:拘泥呆板。 终著能名:最终以能书而著名。张怀瓘在《书断·中》中将智永的草书和楷书均列为妙品。 悠悠之谈:荒谬的说法。 宜白首攻之:应该一直学到老。

【简评】这里强调学书非一朝一夕之功，需一辈子努力勤学。"书无百日功"，有两种理解，一是说，学书不用百日就能成功；二是说，学书不可能百日就能成功。徐浩持后一种观点。清代学者杨钧说："学书非易事，非有恒心者数十年纸堆笔冢不可成家。"（《草堂之灵》卷七）

怀素……贫无纸可书，尝于故里种芭蕉万余株，以供挥洒；书不足，乃漆一盘书之，又漆一方板，书之再三，盘板皆穿。

[唐·陆羽·怀素别传]

【简评】陆羽和怀素基本为同龄人，所记怀素勤奋学书的故事应为事实，或大体为事实而略加夸张。怀素之勤奋于此可知。学书者当叹之，勉之。

笔成<u>冢</u>，墨成<u>池</u>，不及羲之即献之；笔秃千管，墨磨万<u>铤</u>，不作张芝作索靖。

[宋·苏轼·论书]

【注释】笔成冢：即"退笔成冢"。"退笔"，即用旧了的笔，秃笔。冢，坟墓。唐人何延之《兰亭记》载王羲之七世孙智永："常居永欣寺阁上临书，所退笔头置之于大竹簏，簏受一石余，而五簏皆满。"北宋时传言智永将五大筐笔头埋了，名曰"退笔成冢"，或曰"笔冢"。"笔冢"故事自此流传。又，李肇《唐国史补》卷中载："长沙僧怀素好草书，自言得草圣三昧。弃笔堆积，埋于山下，号曰笔冢。" 墨成池：见第十四页"池水尽墨"注。 铤：同"锭"。古代墨一般制成长方体，一锭即一块、一个。

【简评】苏轼此诗以智永退笔成冢、张芝池水尽墨故事为例，强调学书要勤奋刻苦。

智永<u>砚成臼</u>，乃能到<u>右军</u>。若穿透，始到钟、索也。可不勉之！

[宋·米芾·海岳名言]

【注释】砚成臼：指砚台磨墨太多而变成臼形。臼，舂米的器具，用石头或木头制成，中间凹下。 右军：王羲之曾为会稽内史，领右将军，故称王右军。钟、索：钟繇、索靖。 可不勉之：怎么可以不努力呢？

【简评】米芾此论与前一则苏轼诗意思相同,意在勉励勤学。他还说:"一日不书便觉思涩,想古人未尝片时废书也。"但智永不下楼学书四十年,勤奋程度和所下功夫应过于王羲之、钟繇、索靖诸人,但书法水平却未及,可见学书要有大成就,光下苦功夫还不行,功夫之外还须有天赋。《翰林粹言》曰"有功无性,神采不生;有性无功,神采不实。兼此二者,然后得齐古人",学书者不可不知也。

古人以书法称者,不特气质、天资、得法、临摹而已,而功夫之深,更非后人所及。伯英学书,池水尽墨;元常居则画地,卧则画席,如厕忘返,拊膺尽青;永师登楼不下,四十余年。若此之类,不可枚举。而后名播当时,书传后世。

[清·朱履贞·书学捷要]

【注释】不特:不只是。 伯英:张芝,字伯英。 元常:钟繇,字元常。钟繇"居则画地,卧则画席",典故见蔡希综《法书论》。传钟繇《用笔法》载:"魏钟繇少时,随刘胜入抱犊山学书三年,遂与魏太祖、邯郸淳、韦诞等议用笔法。繇忽见蔡伯喈笔法于韦诞坐上,繇苦求不与,自捶胸三日,其胸尽青,因呕血。太祖以五灵丹救之,乃活。及诞死,繇阴令人盗开其墓,遂得之。" 拊:捶。膺:胸。

【简评】这里将用功与气质、天资、得法、临摹并列为学习书法成功的要素之一,并举张芝、钟繇、智永为例,颇有说服力。

余以凡事皆用困知勉行工夫,不可求名太骤,求效太捷也。以后每日习柳字百个……数月之后,手愈拙,字愈丑,意兴愈低,所谓困也。困时切莫间断,熬过此门,便可稍进;再进再困,再熬再奋,自有亨通精进之日。不特习字,凡事皆有极困极难之时,打得通的,便是好汉。

[清·曾国藩·曾国藩家书·谕纪鸿]

【注释】困知勉行:在克服困难中学到知识,有了知识就努力实践。困知,

遇困而求知。 勉行,尽力实行。 骤:急。 捷:快。 意兴:兴趣。
困:艰难的处境。 亨通:顺利。 精进:进取。 特:只。

【简评】"困知勉行","不可求名太骤,求效太捷","困时切莫间断,熬过此
门,便可稍进;再进再困,再熬再奋,自有亨通精进之日",此为经验之谈,可谓
金针度人!

(三)心不厌精,手不忘熟

心不厌精,手不忘熟。若运用尽于精熟,规矩谙于胸襟,自然容
与徘徊,意先笔后,潇洒流落,翰逸神飞。

[唐·孙过庭·书谱]

【注释】心不厌精:追求精妙,不感到满足。有精益求精之意。 手不忘
熟:手一直在做,技术越来越熟练,不会因停歇而感到生疏。 尽于精熟:达
到极为精熟的程度。 谙:熟悉,精通。这句意为:对规矩掌握得非常熟练。
容与徘徊:形容从容不迫的样子。 潇洒流落:指运笔自如、不拘束。 翰逸
神飞:笔迹飘逸,神采飞扬。

【简评】凡艺术与技艺,皆须精熟。要精熟,便要不断练习。俗语云:"拳
不离手,曲不离口。"柳贯《跋赵文敏帖》云:"予问其何以能然,文敏曰:'亦熟
之而已。'然则习之之久,心手俱忘,智巧之在古人,犹其在我,横纵阖辟,无不
如意,尚何间哉!"熟悉而达到心手俱忘的程度,则无不如意,此为技艺之最高
境界。董其昌《画禅室随笔·论用笔》则指出熟练非一朝一夕所能达到:"欲
知屋漏痕、折钗股,于圆熟求之,未可朝执笔而暮合辙也。"

作字要熟,熟则神气完实而有余。

[宋·欧阳修·试笔]

【注释】完实:饱满。

【简评】"作字要熟"指书写技巧要熟练。技巧熟练,作品才能形神兼备。
书写技巧生疏,点画、结构、章法、墨法不能准确、协调,谈何神气完足? 艺术
重神气,但神气须以技巧纯熟为前提条件。

涉多優，總其終始，匪
無乖互。謝安素善尺
牘，而輕子敬之書。
子敬嘗作佳書與
之，謂必存錄，安輒
題後答之，甚以為恨。

所贵<u>熟习精通</u>,心手相应,斯为美矣。

<div align="right">[宋·姜夔·续书谱·总论]</div>

【注释】熟习精通:指对书写技巧了解透彻并掌握得很纯熟。

【简评】所谓"心手相应",指心里怎么想,手上就能怎么表现,设想的和做出来的效果完全一样。任何技术都存在"心"与"手"协调一致的问题。要"心手相应",必须经过刻苦训练,使技术活动变成无意识、本能行为。

书家以<u>脱化</u>为贵,然非极熟之后,安能得此?盖极熟则诸法可忘,神行其中矣。落笔有<u>疏宕纵逸</u>之趣(一作气),凡作字时便作此想,不可忽略。然必在熟极之后,笔忘手,手忘法,方能臻此。

<div align="right">[明·倪后瞻·倪氏杂著笔法]</div>

【注释】脱化:指书法要临摹诸碑帖,但要摆脱其面目。 疏宕纵逸:放纵不羁,豪迈奔放。

【简评】这里强调书法要"极熟","极熟"才能"笔忘手,手忘法",才能神行其中,有自由奔放之气,才能进入化境——无窒碍的自由之境。

<u>大书亦在乎熟之而已矣。熟岂易能哉</u>!必也功裒岁月,一息毋忘,尽心精作,得意转深,<u>笔下自然凑巧</u>,应规入矩,不知其所以然而然矣。故曰心不厌精,手不厌熟……书必熟而后工也。

<div align="right">[明·费瀛·大书长语·卷上]</div>

【注释】大书:指匾额上的大字。 熟岂易能哉:熟岂是容易能达到的!必也功裒岁月:一定要有很长时间的积累。裒(póu),聚集,积累。 笔下自然凑巧:笔下自然达到巧妙的程度。

【简评】积年累月,一息毋忘,尽心精作,才能达到熟。熟则心手相应,自然能妙。不仅"书必熟而后工",一切艺术皆如此。然熟不是轻易能达到的。蒋衡《论书杂记》云:"余临《醴泉碑》六十余本,初学时刻划点拂以求逼肖,失之迟重,既数十遍则轻灵迅速,落笔意得。"可见能熟之不易。

不熟则不成字,熟一家则无生气。熟在内不在外,熟在法不
在貌。

[明·赵宦光·寒山帚谈·学力]

【简评】此以辩证思维论"熟",很深刻。"不熟则不成字"道理浅显,好理
解,但赵宦光强调"熟一家则无生气",为何? 因为只熟一家相当于重复,无新
意。熟是手段,不是目的。"熟在外"即"熟在貌","熟在内"即"熟在法",外在
的形态和内在的法度相比,当然法度更重要。书法要有新意,所以在形貌上
不能重复别人,即所谓要"熟后生",但在法度上越熟越好。

作书既工于用笔,以渐至熟,则神采飞扬,气象超越,不求工而
自工矣。

[明·汤临初·书指]

【注释】工于用笔:善于用笔,用笔精妙。　气象:风格气韵。　超越:
高远。

【简评】笔法正确、熟练,写出来的字自然有神采,自然气韵生动。此所谓
"不求工而自工"。反之,用笔错误、不熟练,则欲求字形精美而不可得。

平生见祝京兆书凡数十百卷,莫有同者。盖书到熟来,无心于
变,自然触手尽变者也。

[清·王澍·虚舟题跋]

【注释】祝京兆:祝允明(1461—1527),字希哲,号枝山,长洲(今江苏苏
州)人,明代著名书法家,与唐寅、文徵明、徐祯卿并称"吴中四才子"。曾任京
兆应天府通判,故人称祝京兆。　触手尽变:只要动手写字,就有变化,即随
意变化。

【简评】王澍认为祝允明书法风格多变,每幅皆不同,主要原因是熟;能熟
则无心于变而自然有变。为何? 因为书写者的心境、身心状态,书写的环境、
工具、目的、内容等皆随时、随地而变,在技术纯熟的情况下,这些因素会自然
地影响创作过程,造成作品风格的变化。技术不熟练,书写时注意力就在技

术层面，会限制和影响个性、情感的自由表达。故技法纯熟，不有意求变而变化自如；技法生疏，有意求变，用尽气力，却只得做作拙劣之态。

凡运笔，有起止，有缓急，有映带，有回环，有轻重，有虚实，有偏正，有藏锋，有露锋，即无笔时亦可空手作握笔法书空，演习久之自熟。虽行、卧皆可以意为之。自此用力到沉着痛快处，方能取古人之神。

〔清·宋曹·书法约言〕

【简评】"无笔时亦可空手作握笔法书空，演习久之自熟"、"行、卧皆可以意为之"，这是很好的学习方法，作用相当于背临。

书画至神妙，使笔有运斤成风之趣，无他，熟而已矣……仆所谓"熟"字，乃张伯英"草书精熟、池水尽墨"、杜少陵"熟精《文选》理"之"熟"字。

用笔亦无定法，随人所向而习之，久久精熟，便能变化古人，自出手眼。

〔清·方薰·山静居画论〕

【注释】运斤成风：《庄子·徐无鬼》："郢人垩漫其鼻端若蝇翼，使匠石斫之。匠石运斤成风，听而斫之，尽垩而鼻不伤，郢人立不失容。"后喻技艺高超。 仆：我，谦称。 随人所向：随个人兴趣爱好。 手眼：本领。

【简评】作书、作文皆一理，唯须精熟。精熟之后，才能在古人的基础上变化出新。当然，只有熟还不行，精熟而能悟其理始可。

日内颇好写字，而年老手钝，毫无长进，故知此事须于三十岁前写定规模。自三十岁以后，只能下一"熟"字工夫，熟极则巧妙出焉。笔意间架，梓匠之规也。由熟而得妙，则不能与人之巧也……人有

恒言曰"妙来无过熟"。又曰"熟能生巧"。又曰"成熟"。故知妙也、巧也、成也,皆从极熟之后得之者也。不特写字为然,凡天下<u>庶事百技</u>,皆先立定规模,后求精熟。即人之所以为圣人,亦系先立规模,后求精熟。即颜渊<u>未达一间</u>,亦只是欠熟耳。故曰:夫仁亦在乎熟之而已矣。

[清·曾国藩·曾国藩日记·咸丰九年四月初八日]

【注释】日内:近来。　规模:规范,标准。　梓匠:木工。制造器的叫"梓",修房屋的叫"匠"。《孟子·尽心下》:"梓匠轮舆能与人规矩,不能使人巧。"意思是工匠能给人教会规矩,但传授不了最精妙的技艺。最精妙的东西要自己去体悟。《庄子·天道》讲了一个寓言故事,说一位已经七十岁了的老人还在做车轮,因为他无法把自己做车轮做得恰到好处的技艺传授给自己的儿子——微妙的道理无法用语言讲清楚。这则寓言和孟子的说法相同。庶事百技:各行各业。庶,众多。百技,各种手工业工匠。　未达一间:有一点点差距。

【简评】曾国藩认为凡技艺均须熟,熟能生巧,熟然后妙,熟然后成。即方薰所说"无他,熟而已矣"之意。曾国藩进一步推论,任何事皆在于熟而已,亦颇有理。

(四)临与摹

今吾临古人之书,<u>殊不</u>学其形势,惟在求其骨力,而形势自生耳。

[唐·李世民·论书]

【注释】殊不:竟然没有。

【简评】一般学书者临古人之书,必先学其字形态势,而李世民谓不愿学其字形态势,"惟在求其骨力"。如此说,是为了强调"骨力"比"形势"更重要,并非真说学书不用学古人之"形势"。

　　学书之要,唯取神气为佳,若<u>模象</u><u>体势</u>,虽形似而无精神,乃不知书者所为耳。

<div align="right">［宋·蔡襄·论书］</div>

　　【注释】模象:模拟。　体势:指字形结构。

　　【简评】临摹碑帖的目的在于取其神气。如只求形似而未得精神,则失去学书的意义。苏轼云"论画以形似,见与儿童邻"(《书鄢陵王主簿所画折枝二首》其一),作书也一样。

　　此右军书,东坡临之,点画未必相似,然颇有<u>逸少</u><u>风气</u>。

<div align="right">［宋·苏轼·临王羲之《讲堂帖》］</div>

　　【注释】逸少:王羲之字。　风气:神气。

　　【简评】"书之妙道,神采为上,形质次之",临书而能直取神采,固是天才圣手,然资质一般的人,不可能达到,故苏轼的临书经验,不适合所有学书者效法。钱泳《书学·总论》曰:"米元章、董思翁皆天资清妙,自少至老,笔未尝停,尝立论临古人书不必形似,此聪明人欺世语,不可以为训也。吾人学力既浅,见闻不多,而资性又复平常,求其形似尚不能,况不形似乎?"此乃实在语。学书者当有自知之明。

　　书可临不可摹。

<div align="right">［宋·米芾·书史］</div>

　　【简评】米芾说"书可临不可摹",主要是从得笔意角度考虑。姜夔《续书谱·临摹》曰:"临书易失古人位置,而多得古人笔意;摹书易得古人位置,而多失古人笔意。"米芾可能也是这个看法。对有一定基础的人来说,这个说法是对的,但对初学者而言,则不然。

　　摹书最易……唯初学书者不得不摹,亦以<u>节度</u>其手,易于成就。

　　临书易失古人位置,而多得古人笔意;摹书易得古人位置,而多

失古人笔意。临书易进，摹书易忘，经意与不经意也。夫临摹之际，毫发失真，则神情顿异，所贵详谨。

[宋·姜夔·续书谱·临摹]

【注释】节度：约束。　顿异：决然不同。　详谨：严谨。

【简评】姜夔认为摹是学习书法不可绕过的阶段，因为它可以养成正确的书写习惯，而且比临更容易掌握。

姜夔指出临和摹各有优劣：一是临书易失古人位置，而多得古人笔意；摹书易得古人位置，而多失古人笔意。二是临书易进，摹书易忘。因而二者可以互补。这是很精当的观点。

赵孟頫《兰亭跋》云："学书在玩味古人法帖，悉知其用笔之意，乃为有益。"邹方锷《论书十则》说："学书不能得古人用笔之意，刻意形模，以为其法在是，误矣。"李流芳《论摹书》说："学书贵得其用笔之意，不专以临摹形似为工。"梁巘《评书帖》说："学书须求古帖墨迹，抚摹研究，悉得其用笔之意，则字有师承，工夫易进。"用意相同，均可参读。

姜夔强调临与摹都要严谨，形要准确，不能失真。这也是很重要的观点。

临者对临，摹者影写。临书能得其神，摹书得其点画位置。然初学者必先摹而后临，临而不摹，如舍规矩以为方圆；摹而不临，犹食糠秕而弃精米。均非善学也。

[明·丰坊·童学书程·论临摹]

【注释】影写：把纸蒙在字帖上照着描摹。

【简评】丰坊认为"临书能得其神，摹书得其点画位置"，与姜夔临书的主张"多得古人笔意""摹书易得古人位置"基本相同。他强调初学者要先摹而后临并指出其理由，说理透彻，令人信服。初学阶段，一般先摹以掌握结构字形与点画写法，然后临写以得其字势、笔势及神采。学书具有一定基础后，摹可省却，而加以熟观、意临，效果好于准确临写。

自欧、虞、颜、柳、旭、素，以至苏、黄、米、蔡，各用古法损益，自成
一家。

<div style="text-align:right">［明·王世贞·艺苑卮言］</div>

【注释】损益：增加和减少。

【简评】所谓"各用古法损益"，即学习古人的书法时，根据自己的理解，有取
有舍，有增有减，融古法为我法。如此，便可自成一家。古之大家，无不如此。

临帖如骤遇异人，不必相其手足头面，当观其举止话语、精神流
露处，庄子所谓"目击而道存者也"。

<div style="text-align:right">［明·董其昌·画禅室随笔·评法书］</div>

【注释】目击而道存：眼光一接触便知道"道"之所在。

【简评】董其昌认为临帖要取其神，而不必摹拟点画的具体形态。赵宧光
亦这样认为，其《寒山帚谈》云："流览得其精神，摹勒得其形似。得神遗形者
高，得形遗神者卑。"

余书《兰亭》皆以意背临，未尝对古刻，一似抚无弦琴者。

<div style="text-align:right">［明·董其昌·容台别集·卷二］</div>

【注释】古刻：指刻本《兰亭序》，又称"定武《兰亭》"。赵孟頫跋曰："古今
言书者以右军为最善，评右军之书者以禊帖为最善，真迹既亡，其刻石者以定
武为最善。" 无弦琴：南朝梁萧统《陶靖节传》："渊明不解音律，而蓄无弦琴
一张，每酒适，辄抚弄以寄其意。"抚无弦琴，重在"寄其意"。

【简评】董其昌主张临帖不求形似，只取其意，即用"意临"法。《容台随笔·
卷四》："苏子瞻自谓，悬帖壁间观之，所取得其大意。"他对临摹的态度与苏轼相同。

学书不从临古人，必堕恶道。

<div style="text-align:right">［明·董其昌·容台集别集·卷四］</div>

【注释】恶道：邪路，歧途。

【简评】宋曹《书法约言》："大约闻之古人云：'运用之方，虽由己出，而规
矩所在，必从古人。'"不学古人，便不得规矩；不按规矩，便是歧途。

临摹法帖,不必字字<u>趋步</u>,泛览一周,觉有得失,便握管拟作,<u>伎痒</u>不已,然后再阅,会心处喜不自胜。

<div align="right">〔明·赵宧光·寒山帚谈·临仿〕</div>

【注释】趋步:仿效。 伎痒:指表现欲强烈。

【简评】这里强调临摹法帖之前须先唤起情绪,方法是泛览。当伎痒不已、喜不自胜之时,临池染翰,自然翰逸神飞。

<u>仿书</u>与临帖,绝然两途,若认作一道,大谬也。<u>临帖</u>,<u>丝发惟肖</u>无论矣;仿书,但仿其用笔,仿其结构。若肥<u>瘠</u>短长,置之<u>牝牡骊黄</u>之外,至于<u>引带</u><u>粘断</u>,勿问可也。

<div align="right">〔明·赵宧光·寒山帚谈·临仿〕</div>

【注释】仿:仿效,效法。 临帖:这句意为:临帖的话,即使如丝发那样细小的细节,都要求相似。 瘠:瘦。 牝牡骊黄:《列子·说符》载,秦王让九方皋为自己求千里马,但九方皋"三月而反",报曰:"已得之矣,在沙丘。"穆公曰:"何马也?"对曰:"牝而黄。使人往取之,牡而骊。"牝,雌性的禽兽。牡,雄性的禽兽。骊,黑色的马。九方皋求的是千里马,至于牝、牡、骊、黄这些外表特征,都不重要,故不在意。 引带:即牵丝映带,指书法的点画之间或字与字之间由于笔势往来而形成的细微的痕迹。 粘断:连接和断开。

【简评】这里区分"仿书"与"临帖",认为临帖须求形似,而仿书或仿效其用笔,或仿效其结构,而不求点画相似,可见此所谓"仿书"即意临法。

临帖作我书,盗也,非学也;参古作我书,借也,非盗也;变彼作我书,阶也,非借也;融会作我书,是即师资也,非直阶梯也,乃始是学。

<div align="right">〔明·赵宧光·寒山帚谈·临仿〕</div>

【简评】赵宧光将学书分为临帖、参古、变化、融会四个层次,指出只知临摹,相当于偷盗;以古代碑帖为参考作书,是借用;将古代碑帖进行变化,是将其作为台阶;将古法融会贯通,用于自己,进行创作,是以古人为老师,而不只是作为台阶。他认为将古人作为老师才是真正的学。此为卓见。

学书妙在神摹。神摹之法，将古人真迹置案间，起行绕案，反复远近不一观之，必已得其挥运用意处。若旁立而视其下笔者，然后以锐师进之，即未授首，亦直迫城下矣。

[明·李日华·紫桃轩杂缀·卷一]

【注释】锐师：精锐部队。　进之：前进，攻打。　授首：投降。　迫：接近。

【简评】李日华所谓"神摹"，即用心读帖，仔细观察、体会笔势。这的确比盲目摹写更有效。真正的临摹，应是"神摹"和临摹的有机结合，关键是得其笔意。亲见书写过程，对理解笔法而言，当然是最好的。

学书贵得其用笔之意，不专以临摹形似为工。然不临摹，则与古人不亲，用笔、结体终不能去其本色。

[明·李流芳·论摹书]

【注释】本色：本来面貌，原本的特点。这里指学书者不合乎用笔、结体规律的习惯。

【简评】这则论书语讲学书的两个要点，一是得用笔之意，二是临摹。所谓"用笔之意"，指用笔的原则和方法。李流芳认为临摹的目的是求"形似"，影响"形似"的因素主要是结构。他认为得用笔之意比掌握字形结构更重要，但也不能忽视临摹，因为不临摹，就不能去除学书者自己不好的书写习惯。临摹从本质上讲是改造，是用古人具有典范意义的用笔、结字法改造临书者自己既有习惯的过程。至于书法的个性，书法风格的形成，那是下一步的事。

书不师古，便落野俗一路，如作诗文，有法而后合。所谓不以六律，不能正五音也，如琴、棋之有谱然。观诗之《风》《雅》《颂》，文之夏、商、周、秦、汉，亦可知矣。故善师古者，不离古，不泥古。必置古不言者，不过文其不学耳。

[清·王铎·琅华馆帖册跋]

【注释】师古：以古为师，效法古人。　六律：古代乐音标准名有十二，阴阳各六，阳为律，阴为吕。六律即黄钟、大蔟、姑洗、蕤宾、夷则、无射。　五

音：中国古代指角、徵、宫、商、羽五个音阶。 泥古：拘泥古代的成规而不知变通。 "必置"句：那些从来不提及古代碑帖的人，只不过是为了掩饰自己的不学无知罢了。文，掩饰。

【简评】王铎主张师古、不离古，但又不泥古。顾复《平生壮观》卷五引王铎语："学书不参通古碑书法，终不古，为俗笔也。"李祖年《翰墨丛谭》云："不学古人者不能工；专泥古人者，亦不能神妙。"可与此则参读。

　　右军所临太傅书，神韵俱全，信乎其为墨宝也。太傅字形多扁阔，带有隶意，右军但以己意临之，不区区求形相之似也。古人临书唯欲发露自己精神，不肯寄人篱下，往往如此。赵子昂云："《兰亭》与《丙舍》帖，绝不相似，乃王自似王，非王之似钟也。"

〔清·孙承泽·庚子消夏记〕

【注释】太傅：在魏明帝即位后，钟繇迁为太傅，故后世称其为"钟太傅"。发露：流露，表现。

【简评】"以己意临之，不区区求形相之似也"，"临书唯欲发露自己精神"，都指"意临"。"意临"为临摹的最高级阶段。临摹的目的是学习古人的技巧以表现自己的精神，此乃学书之要义。

　　学书须步趋古人，勿依傍时人。学古人须得其神骨，勿徒貌似。

〔清·梁巘·承晋斋积闻录·评书帖〕

【注释】步趋：步步紧跟，追随。 依傍：依靠，摹仿。

【简评】"学书须步趋古人，勿依傍时人"，为何？因古人的作品已经过千百年的检验，留下来的都堪为经典，时人的作品还未经过检验，是好是坏，是高是低，还难明断，摹仿今人，往往成为"取法乎中，仅得其下"，甚至"取法乎下"，误入歧途了。

　　"学古人须得其神骨，勿徒貌似"是说学古人当然要貌似（形似），但更重要的是得其神。得形易，得神难，故强调"须得其神骨，勿徒貌似"。

遇古人碑版墨迹,辄心领而神<u>契</u>之,落笔自有<u>会悟</u>。<u>斤斤临摹</u>,已落<u>第二义</u>矣。

<div align="right">[清·梁同书·频罗庵书画跋]</div>

【注释】契:合。　会悟:领悟。　斤斤临摹:临摹时过分用心于细节。第二义:佛家认为,"真谛"为深妙无上之真理,为诸法中之第一,故称第一义谛。在第一义谛基础上缘起的叫第二义谛,即俗谛。

【简评】这里强调的是临摹碑帖先须领悟,对其特点心领神会。这也就是李日华说的"神摹之法"。对要临摹的对象不理解,不喜欢,没感觉,不能感受其神采,只是描摹其具体形貌,则属于比较低级的临摹。

愚最不服临帖以不似为得神。形之不似,神于何似……<u>舍坦途勿率</u>,而<u>侈言凌躐</u>,今日学者之<u>大患</u>也。

<div align="right">[清·翁方纲·苏斋题跋]</div>

【注释】舍坦途勿率:放着平坦的道路不走。率,遵循。　侈言:夸口。凌躐(liè):不按次序,超越等级,指不循序渐进。凌,升,高出,越过。躐,逾越。　大患:大弊端。

【简评】翁方纲强调神似要以形似为基础,连形似都做不到而谈神似,是不切实际的。他认为这是当时学者的大弊端。今天看来,这种弊端在艺术界、学界是一直存在的,有的欺人,有的自欺。

凡临古人书,须平心耐性为之,久久自有功效,不可浅尝辄止,见异即迁。

<div align="right">[清·梁章钜·退庵随笔·卷二十二]</div>

【简评】这几句话很平实,但却是经验之谈。初学书法,临摹古人碑帖,最容易犯急于求成的毛病。急于求成,则浅尝辄止,见异思迁,终无所成。要学好书法,必平心静气、专心致志、坚持不懈才行。

作书要发挥自己性灵,切莫寄人篱下。凡临摹各家,不过窃取其用笔,非<u>规规</u>形似也。要知得形似者有尽,而领神味者无穷。东坡自谓悬书壁间观之,可取其大意,正指此也。

吾意临字之要在<u>中窍</u>,至于点画之工整!犹后也。

[清·朱和羹·临池心解]

【注释】规规:拘泥的样子。 中窍:中肯,指抓住要害。

【简评】"窃取其用笔"乃临摹的真正意图。懂得用笔,既可做到与所临摹者形似,又可发挥自己性灵。东坡所谓"取其大意",即懂得用笔之道耳。李东阳《跋马抑之所藏二帖》也说:"大抵效古人书,在意不在形。"对于"效古人书,在意不在形"之说,梁章钜《退庵随笔》卷二十二指斥其"为上等人说法耳","今人临古,往往借口神似,不必形似;其鉴别古迹,亦往往以离形得意为高。此等议论最能贻误后学",诚为警世之言。

学书要识古人用笔,不可徒求形似。若循墙依壁,只循辙迹,则疵病百出……至于唐人以上碑刻,历年久远,击挞模糊,后人重加刻划,面目既非,更摹形似,失之远矣.

[清·朱履贞·书学捷要]

【简评】为什么学书须求古帖墨迹?因为只学刻本,易徒求形似,而不识笔法。丰坊《童学书程·论墨迹》说:"学古人书,若徒看刻本,终无所得。盖下笔轻重,用墨浅深,勒者皆不能形容于石,徒存梗概而已,故必见古人真迹为妙。"可与朱履贞之说参读。

学书须多临帖,则用笔、结体始能有法。先临一家帖,必历一二年,得似其神髓之后,方可再<u>易</u>一家。如是<u>数番</u>,即历代各家帖俱可临摹也。盖先学成一家,则有所主宰,虽泛学各家,皆能得其益。若初学未成,即朝更夕改,见异思迁,断不能有成矣。字帖裱悬于壁,随时玩之,最有益,较胜于临摹也。临帖须先将帖文读熟,则可背

临,背临则更有益。学书已有小成可观,只须博玩各帖,领其神趣,自然长进,固不必每部帖皆临摹也。临帖先须临得酷似古人,各家皆临熟,再将帖舍去不临,只领会其神。

[清·苏惇元·论书浅语]

【注释】易:改变。 数番:多次。 小成:指略有成就。《礼记·学记》:"一年视离经辨志,三年视敬业乐群,五年视博习亲师,七年视论学取友,谓之小成。"

【简评】这则论书语提出几个有关临摹的重要观点:一是先临一家,得其神髓之后,再临别家,不可朝更夕改,见异思迁;二是读帖比临摹更重要;三是背临比对临更有益;四是学书有一定基础后要"博玩各帖,领其神趣","不必每部帖皆临摹"。皆授人以渔,将金针度人。

临摹古人之书,对临不如背临。将名帖时时研读,读后背临其字,默想其神,日久贯通,往往逼肖……若终日对临,固能肖其面目,但恐一日无帖,则茫无把握,反被古人法度所囿,不能摆脱窠臼,竟成苦境也。

[清·松年·颐园论画]

【注释】能肖其面目:指临摹能达到与碑帖上的字形貌相似的程度。囿:限制。 窠臼:比喻陈旧、一成不变的模式。 苦境:非常艰难的境地。

【简评】这里强调背临的重要性,值得临习书法的人警醒。学习书法的人大都以对临为主。一则,对临时字帖就在眼前,可时时对照,心中有底;二则,对临易临得像,使人有信心;三则,意临、背临比较难,趋易避难是人之常情。临摹有一定基础,达到能"肖其面目"的程度后,就进入"舒适区"。但在舒适区待久了,就不易有进步。要进步,就要跳出舒适区,向更难的目标挑战。所以,对临有基础后,就要背临、意临。背临和意临有助于消化、吸收和自我的成长。

初学不外临摹。临书得其笔意,摹书得其间架。临摹既久,则莫如多看,多悟,多商量,多交通。坡翁学书,尝将古人字帖悬诸壁

间,观其举止动静,心慕手追,得其大意。此中有人,有我,所谓学不纯师也。又尝有句云:"诗不求工字不奇,天真烂漫是吾师。"古人用心不同,故能出人头地。余尝谓临摹不过学字中之字,多会悟则字中有字,字外有字,全从虚处着精神。彼抄帖、画帖者何曾梦见?

〔清·周星莲·临池管见〕

【注释】交通:交往,交流。　坡翁:苏东坡。　学不纯师:指临摹古代碑帖不要仅仅学习古代碑帖的样子,而要加入自己的理解,写出自己的风格。

【简评】这则书论强调学古人碑帖不能盲目照搬——抄帖、画帖,要多看,多悟,多交流,写出自己的个性精神。

右军惟善学古人而变其面目,后世师右军面目而失其神理,杨少师变右军之面目而神理自得。盖以分作草,故能奇宕也。

〔康有为·广艺舟双楫·本汉〕

【注释】杨少师:即杨凝式(873—954),字景度,号虚白,华州华阴(今陕西华阴)人。唐末五代时期宰相、书法家,代表作有《韭花帖》《卢鸿草堂十志图跋》《神仙起居法》。　分:八分书,即隶书。

【简评】"面目"者,形貌也,"神理"者,精神、灵魂也。变其面目而得其神理,此乃学书要诀。黄图珌《看山阁闲笔》卷四云:"临帖在乎得其神理,不必刻于点画。"

学书必须摹仿。不得古人形质,无自得性情也。

〔康有为·广艺舟双楫·学叙〕

【简评】书法的最高境界是表现自我之性情,但表现性情须以形质为基础,以纯熟的技法为前提。康有为《广艺舟双楫·行草》又云:"学草书先写智永《千文》、过庭《书谱》千百过,尽得其使转、顿挫之法,形质具矣,然后求性情;笔力足矣,然后求变化。"意同。

得形体不如得笔法，得笔法不如得气象。

<div align="right">［宋·佚名·翰林粹言］</div>

【注释】气象：风格气韵。

【简评】得形体，得笔法，得风格气韵，此为临摹的三个阶段，三种境界。

（五）熟观

察之者尚精，拟之者贵似。

<div align="right">［唐·孙过庭·书谱］</div>

【简评】临摹碑帖，先要读帖，即孙过庭说的"察"，"察之者尚精"是说读帖要仔细、深入；其次是摹或临，要求与原帖形神俱似。包世臣《艺舟双楫》云："拟虽贵似，而归于不似也。然拟进一分，则察亦进一分，先能察而后能拟，拟既精而察益精，终身由之，殆未有止境矣。"论"察"与"拟"的辩证关系甚确当。

余始得李邕书，不甚好之，然疑邕以书自名，必有深趣。及看之久，遂谓他书少及者。得之最晚，好之尤笃，譬犹结交，其始也难，则其合也必久。余虽因邕书得笔法，然为字绝不相类，岂得其意而忘其形邪？

<div align="right">［宋·欧阳修·试笔］</div>

【简评】对于书法，看之久，才能真正领会其特点、得其笔法。"得其意而忘其形"，此为临摹学书之要诀。

学书不必愁精疲神于笔砚，多阅古人遗迹，求其用意，所得宜多。

<div align="right">［宋·欧阳修·集古录跋尾］</div>

【注释】愁精疲神：精神疲惫。指在临摹上费力费心过多。　用意：创作动机、意图。这里指书法作品表现出的特点。

【简评】欧阳修认为学书不必临习太多,以致身心俱疲,重要的是要多观览古人遗迹,求其用意。与《试笔》论李邕书意思相同。

　　学书时时临摹,可得形似。大要多取古书细看,令入神,乃到妙处。

　　古人学书不尽临摹,张古人书于壁间,观之入神,则下笔时随人意……凡作字,须熟观魏晋人书,会之于心,自得古人笔法也。

<div align="right">〔宋·黄庭坚·跋与张载熙书卷尾〕</div>

【注释】不尽临摹:不一定非要临摹。

【简评】细看,熟观,观之入神,得其笔法,此为黄庭坚学书方法,与孙过庭"察之者尚精"、欧阳修"多看""得其意"说同。宋高宗赵构《翰墨志》曰:"详观点画,以至成诵,不少去怀也。"姚孟起《字学忆参》云:"古碑贵熟看,不贵生临,心得其妙,始能入神。"观点相同。

　　皆须是古人名笔,置之几案,悬之座右,朝夕谛观,思其用笔之理,然后可以摹临。

<div align="right">〔宋·姜夔·续书谱·临摹〕</div>

【注释】名笔:佳作。　谛观:审视,仔细看。

【简评】姜夔认为首先要仔细观察碑帖,悟得其用笔之理,然后才可以临摹。

　　学时不在旋看字本,逐画临仿,但贵行、住、坐、卧,常谛玩,经目著心,久之,自然有悟入处,信意运笔,不觉得其精微。斯为善学。

<div align="right">〔宋·陈槱·负暄野录·引范成大论书语〕</div>

【注释】谛玩:仔细玩味。　经目:过目。　著心:用心。　悟入:领会。信意:任意。

【简评】范成大认为,学书最重要的不是对着碑帖一个笔画一个笔画地临

仿,而在于仔细玩味;观看、玩味既久,自然会对用笔之理有所领悟,悟后再写,不知不觉中就能得碑帖之精微。

　　取古人之书而熟观之,闭目而索之,心中若有成字,然后举笔而追之。字成而以相较,始得其二三,既得四五,然后多书以极其量,自将去古人不远矣。

<div align="right">［明·潘之综·书法离钩·卷二］</div>

　　【简评】唐人王绍曾说,他和虞世南一样,不临摹,只闭目凝思,睡觉时常用手指在自己肚子上写字,与此则书论中所说方法有相通之处。熟观,默记,背临,比较,如此反复,得用笔、结构之要,然后多书使定型,此为学书基本方法。

　　清人梁同书《频罗庵论书》云:"帖教人看,不教人摹。今人只是刻舟求剑,将古人书一一摹画,如小儿写仿本,就便形似,岂复有我?"姚孟起《字学忆参》云:"冷看古人用笔,不贵多写,贵无间断。"只强调多看与悟其笔法,论析不如潘之综深透。

　　阅古帖多次,掩卷如在目前,想见此帖佳书在我笔端,方能不失。若虽能悬想,想见此字而不在笔端,则写时仍惘然不类。

<div align="right">［明·赵宧光·寒山帚谈·临仿］</div>

　　【注释】悬想:想象,揣测。　惘然:心有所失。　类:像。
　　【简评】这里强调读帖要熟,观察、记忆帖上字的点画、结构,达到掩卷如在目前的程度,下笔时字帖上字的写法就会自然地奔赴笔下。读帖不熟,下笔时就会模糊、犹豫,达不到形神俱似的程度。当然,手上功夫欠缺,即使心中明了,下笔也难如意。

　　学书者,既知用笔之诀,尤须博观古帖,于结构布置,行间疏密,照应起伏,无不默识于心,务使下笔之际,无一点一画不自法帖中来,然后能成家数。

<div align="right">［明·丰坊·书诀］</div>

【注释】用笔之诀：用笔的窍门、方法。　识（zhì）：记。　务：必须。　能成家数：能自成一家。

【简评】这里指出学书既要知用笔方法，又要多看古人碑帖；看古人碑帖主要看其结体和章法——结构布置、行间疏密、照应起伏等。

看帖是得于心，而临帖是应于手。看而不临，纵观妙楷所藏，都非实学；临而不看，纵池水尽黑，而徒得其皮毛。

［清·董棨·养素居画学钩深］

【简评】这里辩证地论述看帖与临帖、心与手之关系，强调既要看，又要临；既要心中有所悟，又要手下有功夫。这对学书者有重要的指导意义。

临帖须先观字之起笔、落笔、抑扬顿挫，左右萦拂，上下衔接。

［清·朱和羹·临池心解］

【注释】萦拂：缠绕。这里指左右笔画之间分张、照应的特点。

【简评】丰坊《书诀》说观古帖要观"结构布置、行间疏密、照应起伏"，这里说临帖要观"字之起笔、落笔、抑扬顿挫，左右萦拂，上下衔接"，前者强调观结构、章法，后者强调观用笔，合起来看，正好是"熟观"的全部内容。

（六）专与博

只学一家书，学成不过为人做奴婢。集众长归于我，斯为大家。

［明·佚名·翰林粹言］

【简评】这一则书论的观点与米芾"集古字"的观点相同。学习任何艺术，都要"集众长归于我"，形成自家风格。"只学一家书，学成不过为人做奴婢"，当为学书者所警惕。

自唐以前，集书法之大成者，王右军也；自唐以后，集书法之大

成者,赵集贤也,盖其于篆、隶、真、草无不臻妙。

[明·何良俊·四友斋丛说]

【注释】赵集贤:赵孟頫曾官集贤直学士,故称。 臻妙:达到高妙的境界。

【简评】所谓集大成,指融会各家风格、技巧而自成体系或自成一家风格,或指取得大成就,或二者兼而有之。这里以赵孟頫"篆、隶、真、草无不臻妙"而谓其集书法之大成,不当。赵孟頫书真、行精妙,草书平平,篆、隶更劣。所以,如以其真、行取得大成就而谓之集大成,则可,如以其众体皆妙而谓之集大成,则不可。

不专攻一家,不能入作者阃奥;不泛览诸帖,不能辩自己妍媸。

不专一家,不得其髓;不博众妙,孰取其腴? 髓似胜腴,然人役也,其机死矣,腴乃转生,生始为我物。

学书者,博采众妙始得成家。若专习一书,即使乱真,不过假迹,书奴而已!

学一家书,知其好不知其恶;学诸家书,好恶了然矣。知好不知恶,亦能进德,不能省过;好恶通晓,德日进,过日退矣。

[明·赵宧光·寒山帚谈·学力]

【简评】阃(kǔn)奥:精微深奥之所在。阃,内室。奥,室内的西南角,泛指房屋及其他深处隐蔽的地方。 妍媸:美丑。 腴:美好。 机:事物变化之所由。 进德:本意是增进道德。这里指进步。 省过:反省过失。这里指反省自己写得不好的地方。

【简评】赵宧光认为,"学书者,博采众妙始得成家",专习一家,即使乱真,也只是重复别人,不过是"书奴"而已。因为只学一家,知其好而不知其恶;博学众家,有比较,便可知好恶。知好恶,一方面可向好的方向前进,另一方面可反省自己,剔除不好的方面,如此,则进步快。

公于古人书,无不临学……故能萃会众美,书法大成。

[清·卞永誉·式古堂书画汇考·文嘉语]

【注释】公:指赵孟𫖯。　萃会:同荟萃,汇集、聚集。　大成:指取得大的成就。

【简评】博学古代碑帖,荟萃众美,才能在书法上取得大的成就。此乃学书成功之要诀,赵孟𫖯是一个典型的例子。

学书,必多学古人法帖。一点一画皆记其来历,然后下笔无俗字。看帖贵博,尤不可不知。

〔清·丰坊·童学书程·论法帖〕

【简评】多学古人法帖,看帖贵博,学书者应谨记此训。

第世之学者,不得其门,从何进手?必先临摹,方有定趋。始也专宗一家,次则博研众体,融天机于自得,会群妙于一心。斯于书也,集大成矣。

〔清·项穆·书法雅言·功序〕

【注释】第:但,只是。　定趋:固定不变的准则。

【简评】学书开始阶段要专宗一家,有了基础后再博研众体,融会贯通,此为学书之正确方法。

凡临摹,须专力一家,然后以各家纵览揣摩,自然胸中餍饫,腕下精熟。久之,眼光广阔,志趣高深,集众长以为己有,方得出群境地。若未到此境地,便冀移情感悟,安可得耶?

〔清·朱和羹·临池心解〕

【注释】餍饫(yàn yù):形容食品极丰盛。这里指获得的知识技能丰富充足。

【简评】朱和羹认为,凡临摹,须先专学一家,达到精熟的程度,然后再博采众家之长。如果临摹一种碑帖还没有达到上述境界,就想学习新的碑帖,获得新的感悟,怎么可能呢?陈奕禧《隐绿轩题识》也说:"学书必博采而兼

收,主一家以为根本,乃能成其妙。古贤未有不如此者。"与下一条王澍观点相同,并可参看。

习古人书,必先专精一家,至于信手触笔,无所不似,然后可兼收并蓄,<u>淹贯众有</u>。然非淹贯众有,亦决不能自成一家。若专此一家,到得似来,只为此家所盖,枉费一生气力。

[清·王澍·论书剩语·临古]

【注释】淹贯:博通。　众有:万物。这里指各家法帖。

【简评】这则书论的意思是说:先专精一家,达到随意书写都能酷似的程度,然后再学习其他各家;专学一家,只是别人的面目。兼收并蓄,才能自成一家。

书一字一笔须从古帖中来,否则无本。早<u>矜</u>脱化,必<u>倍</u>规矩。初宗一家,精深有得。继采诸美,变动弗拘。

学书如穷经,先宜博涉,然后<u>反约</u>。不博,约于何反?

[清·梁巘·承晋斋积闻录·学书论]

【注释】矜:自夸。　倍:违背。　反约:返回简单。约,简单。

【简评】梁巘主张学书要由博返约,既可理解为先广泛临习,然后专攻一体,至于精深;也可理解为集众家之长而成自家面目。项穆说"始也专宗一家,次则博研众体",然后至于"集大成"之境地,包括三个阶段,梁巘说的是后面两个阶段。

凡人遇心之所好,最易<u>投契</u>。古帖不论晋唐宋元,虽皆渊源书圣,却各自面貌,各自精神意度,随人所取,如<u>蜂子探花</u>,<u>鹅王择乳</u>,得其<u>一支半体</u>,融会在心,皆为我用。若专事临摹,泛爱则情不笃;着意一家,则又<u>胶滞</u>。所谓<u>琴瑟专一</u>,不如五味调和之为妙。

[清·梁同书·频罗庵论书]

【注释】投契：情意相投。　蜂子探花：蜜蜂采花。　鹅王择乳：《祖庭事苑》卷五载，将水和乳同放在一个器皿里，鹅王仅饮乳汁而留其水。　一支半体：一小部分。支：同"肢"。　胶滞：拘泥。　琴瑟专一：指专门演奏一样乐器，要么琴，要么瑟。　不如五味调和之为妙：按上一句的意思，应为"不如五音调和之为妙"。

【简评】梁同书认为，学习古代优秀碑帖要如蜜蜂采花、鹅王择乳般取其精华，然后融会，调和，为我所用；专攻一体不如融会众家。比喻贴切，道理通透。

学诗如僧家托钵，积千家米煮成一锅饭。余谓学书亦然，执笔之法，始先择笔之相近者仿之，逮步伐点画稍有合处，即宜纵览诸家法帖，辨其同异，审其出入，融会而贯通之，酝酿之，久自成一家面目。

［清·周星莲·临池管见］

【注释】托钵：僧人的食具称为"钵"，僧人乞求布施、化缘，皆以手托承钵盂，故称"托钵"。　笔之相近者：指用笔特点相类似的书作。　逮：及。　步伐点画：指用笔方法、点画形态。

【简评】周星莲主张学书如学诗，要"积千家米煮成一锅饭"，要融会贯通。这与项穆"博研众体""融会群妙"、王澍"兼收并蓄"、梁同书"蜂子探花""鹅王择乳""融会在心，皆为我用""五味调和为妙"等说意思一致。

扬子云曰："能观千剑，而后能剑；能读千赋，而后能赋。"仲尼、子舆论学，必先博学详说。夫耳目隘狭，无以备其体裁，博其神趣，学乌乎成！若所见博，所临多，熟古今之体变，通源流之分合，尽得于目，盖存于心，尽应于手，如蜂采花，酝酿久之，变化纵横，自有成效，断非枯守一二佳本《兰亭》《醴泉》所能知也。右军自言，见李斯、曹喜、梁鹄、蔡邕《石经》、张昶《华岳碑》，遍习之。是其师资甚博，岂师一卫夫人，法一《宣示表》，遂能范围千古哉！学者若能见千碑而

好临之,而不能书者,未之有也。

<div style="text-align:right">［清·康有为·广艺舟双楫·购碑］</div>

【注释】扬子云:扬雄(前53—18),西汉著名辞赋家。　师:以……为师。卫夫人:本名卫铄,字茂漪,河东安邑(今山西夏县)人,汝阴太守李矩之妻,晋代著名书法家,师承钟繇,妙传其法。　法:以……为效法对象。　范围千古:为千古以来的人所效法。

【简评】"能观千剑,而后能剑;能读千赋,而后能赋",此为通理,学书亦不例外。"所见博,所临多",久而久之,自有成效。项穆、王澍、梁同书、周星莲等看法皆同。此以书圣为例,更有说服力。

　　笃守一家,以深其力,博取诸碑,以广其趣,二者皆不可偏废。知笃守而不知博取,必失之滞;知博取而不知笃守,必失之浮。如子之论诗,虽主昌黎,然唐之李、杜,宋之苏、黄,亦何尝不常讽诵及之。《记》曰:"博我以文,约我以礼。"书虽小道,事则同也。

<div style="text-align:right">［清·曾熙·游天戏海室雅言］</div>

【注释】昌黎:韩愈。韩愈(768—824),河南河阳(今河南省孟州市)人,自称"郡望昌黎",世称"韩昌黎""昌黎先生"。　讽诵:诵读。　《记》:《礼记》。博我以文,约我以礼:这两句话出自《论语·子罕》,而非《礼记》,意思是:用文献来充实我,用礼节来约束我。文,文献资料。礼,礼仪,礼节。　小道:古人将天地间的理法称为大道,将技艺称为小道。

【简评】学书既要专精一家,又要博取诸家,二者不可偏废。专精以加深功力,以免虚浮;博取以增加趣味,避免死板。

(七)入帖与出帖

　　壮岁未能立家,人谓吾书为"集古字",盖取诸长处,总而成之。既老始自成家,人见之,不知以何为祖也。

<div style="text-align:right">［宋·米芾·海岳名言］</div>

【简评】"集古字"是别人对米芾学古能乱真却没有形成自己风格的批评，但米芾自认为只有集众家之长才能自成一家。"集古字"是"博"，是"入帖"，"始自成家"是"出帖"。米芾的观点是对的，他的成功可作为学书的范例。

　　盖书家妙在能合，神在能离，所以离者，非欧、虞、褚、薛名家<u>伎俩</u>，<u>直要脱去右军老子</u>习气，所以难耳。

　　书家未有学古而不变者也。

<div align="right">[明·董其昌·画禅室随笔·评法书]</div>

【注释】伎俩：技艺，本领。　直：正。　老子：对老年人的泛称，老头子，老儿。

【简评】姚孟起《字学臆参》云："学汉、魏、晋、唐诸碑帖，各各还他神情面目，不可有我在，有我便俗。迨纯熟后，汇得众长，又不可无我在，无我便杂。"董其昌所谓"能合"，即姚孟起所谓学古碑帖而保持其神情面目；董其昌所谓"能离"，即姚孟起所谓融汇众长而树立自己之面目。学古要变，变者，变古法为我法。宋曹《书法约言》云："所谓离者，务须倍加工力，自然妙生。"能合，即"入帖"；能离，即"出帖"。

　　<u>章子厚</u>(惇)日临《兰亭》一本，东坡闻之，谓其书必不得工。禅家有云，从门入者，非是<u>家珍</u>也。惟赵子昂临本甚多，世所传<u>十七跋</u>、<u>十三跋</u>是已。"世人但学兰亭面，欲换凡骨无金丹"，<u>山谷</u>语与东坡同意，正在离合之间。守法不变，即为书家奴耳。

<div align="right">[明·董其昌·容台别集·卷二]</div>

【注释】章子厚：章惇(1035—1105)，字子厚，号大涤翁，建宁军浦城(今福建省南平市浦城县)人。北宋中期政治家。　家珍：家中的珍贵物品。按佛家的看法，从别人那里学来的知识，不是最珍贵的；最珍贵的东西是从自己的心性中来的。　十七跋：疑为"十七帖"。《十七帖》为王羲之草书帖。　十三跋：赵孟頫为《宋拓定武兰亭》所作跋共十三段，故称《兰亭序十三跋》。　山谷：黄庭坚号山谷道人，人称"黄山谷"。

【简评】董其昌论书的核心是学书不能墨守成法,要学而变。他以苏轼、黄庭坚为善变的榜样,而以赵孟頫学"二王"为不善变之例。善变即能离。黄庭坚《以右军书数种赠丘十四》:"随人作计终后人,自成一家始逼真。""随人作计"即"守法不变",即为书奴。戴复古论诗:"须教自我胸中出,切忌随人脚后行。"(《论诗十绝》之三)学书者当以此为戒。

柳诚悬书极力变右军法,盖不欲与《禊帖》面目相似。所谓神奇化为臭腐,故离之耳。

东坡先生书,世谓其学徐浩,以余观之,乃出于王僧虔耳。但坡用其结体,而中有偃笔,又杂以颜常山法,故世人不知其所自来。即米海岳书,自率更得之。晚年一变,遂有冰寒于水之奇。书家未有学古而不变者也。

[明·董其昌·画禅室随笔·评法书]

【注释】柳诚悬:柳公权(778—865),字诚悬,唐代著名书法家。 禊帖:《兰亭集序》。 离之:指学王羲之而又不与其面目相似。 偃:倒卧。这里的"偃笔"指苏轼用单钩法执笔,手腕着案,握笔靠近笔头,笔锋与纸面呈倾斜之态。 颜常山:颜杲卿,颜真卿的堂兄。颜杲卿非书法家,"颜常山法"当指颜真卿法。 米海岳:米芾。米芾(1051—1107),初名黻,后改芾,字元章,号海岳外史、襄阳漫士。北宋书法家、画家。 率更:欧阳询。欧阳询(557—641),官至太子率更令,故人称欧阳率更。 冰寒于水:《荀子·劝学》:"冰,水为之,而寒于水。"指米芾书法学欧阳询而超越之,有奇趣。

【简评】董其昌以柳公权、苏轼、米芾为例,证明"书家未有学古而不变者",为学书者指明方向。

必以古人为法,而后能悟生于古法之外也。悟生于古法之外,而后能自我作古,以立我法也。

[清·宋曹·书法约言·论草书]

【注释】自我作古:自立法度,指不沿袭前人。 我法:自己创造的法度。

【简评】学书，不能不学古法，但又不能拘泥于古法，学古法是手段，创立自家法才是目的。《黄宾虹画语录》："离于法，无以尽用笔之妙；拘于法，不能全用笔之神。"

余尝说：临古不可有我，又不可无我，两者合之则双美，离之则两伤。不能无我，则离合任意，消息因心。未能虚而委蛇，以赴古人之节，钞帖耳，非临帖也。然不能有我。但取描头画角，了乏神采，此又墨工椠人伎俩，于我何有？故临帖不可不似，又不可徒似。始于形似，究于神似，斯无所不似矣。

[清·王澍·虚舟题跋·临圣教序]

【注释】离合任意：是离是合，完全听凭自己的心意。 消息因心：增减均由心决定。消，减少。息，生长，滋生。 虚而委蛇：敷衍应付。 以赴古人之节：以应合古人（书法）的节奏。 钞：誊写。同"抄"。 墨工：制墨工人。椠人：刻字匠人。 伎俩：技艺。 究于神似：最终要达到神似。

【简评】这段话讲临摹应注意的问题，颇有取之处。一曰"临古不可有我，又不可无我，两者合之则双美，离之则两伤"；二曰"临帖不可不似，又不可徒似"；三曰临帖"始于形似，究于神似"。如果不能体悟古人书作的内在精神，那就仅仅是抄写内容。王澍《论书剩语·临古》云："宋人谓颜书学褚。颜之与褚绝不相似，此可悟临古之妙也。"意为颜真卿善学褚遂良之神，即"始于形似，究于神似"例。这三方面是统一的。临帖既要追求形似，形似即"无我"，又要追求神似，神似即"有我"；"不可不似"即要"形似"，"不可徒似"即要"神似"。

拟之者贵似，而归于不似也。

每习一帖，必使笔法章法透入肝膈；每换后帖，又必使心中如无前帖。积力既久，习过诸家之形质性情，无不奔会腕下，虽日与古为徒，实则自怀杼轴矣。

[清·包世臣·艺舟双楫·答三子问]

【注释】肝膈：也作"肝鬲"，肺腑。比喻内心。 虽日与古为徒：即使每天都和古人作朋友。 杼轴：织布机上用来持理纬线，使经线能穿入的器具，称为"杼"；承受经线的器具，称为"轴"。此处比喻构思。

【简评】"拟之者贵似"是说临摹的结果要与所临摹碑帖一样，要完全掌握所临碑帖的笔法、章法特点；"归于不似"是说临摹的目的是融会各家而自成一家，因而要与所临摹过的所有碑帖都拉开距离，摆脱其束缚。"积力既久，习过诸家之形质性情，无不奔会腕下，虽日与古为徒，实则自怀杼轴矣"的意思是，书法风格的形成是自然而然的过程：学习古人规矩法度，受其形质、性情熏染影响，"古"融于"我"之中，逐渐形成自家特色。

学书未有不从规矩而入，亦未有不从规矩而出。及乎书道既成，则画沙、印泥，从心所欲，无往不通。所谓因筌得鱼，得鱼忘筌。

[清·朱履贞·书学捷要]

【注释】画沙、印泥：颜真卿《述张长史笔法十二意》记载褚遂良语："用笔当须知如锥画沙，如印印泥。"锥尖硬，沙地松软，锥画于沙上所留下的划痕是中间深两边浅的凹槽型，给人以沉着、有力之感，故用以比喻中锋用笔之笔画沉着、有力透纸背之感。"印印泥"指下笔稳健准确而有力，如印章盖在封泥上留下的痕迹。 从心所欲：《论语·为政》："子曰：'吾十有五而志于学，三十而立，四十而不惑，五十而知天命，六十而耳顺，七十而从心所欲不逾矩。'"完全按照自己的意愿去做，却完全合乎规矩。指自由的境界。 筌：捕鱼的工具。《庄子·外物》："筌者所以在鱼，得鱼而忘筌。"这里的意思是：书法的规矩就像是捕鱼的筌，在捕到鱼以后，就应该把筌忘掉；同样，掌握规矩之后，就应该忘掉规矩、超越规矩。

【简评】凡做事都需遵循规矩，规矩即法度。规矩法度是末，是表；规律、理是本，是里。遵从规律而不被具体的规矩法度所局限，是艺术实践的关键，书法依然。

从规矩入是"合"，从规矩出是"离"。

　　结体要熔铸各家而自成一家，于古帖在不即不离之间，乃为大成。若<u>逼似</u>古人，不能自立一家，不过为奴书耳。

　　初学时，临帖与帖不相似，是学未至也；学成时，临帖犹逼似帖，是不能自立也。

<div align="right">［清·苏惇元·论书浅语］</div>

　　【注释】逼似：很相似。

　　【简评】"熔铸各家而自成一家"，乃学书之关键。于古帖，要不即不离，不能太似。不似，是学力未达到古人水平；太似则为"奴书"，不能自立。董其昌《容台别集·卷二》云"守法不变，即为书家奴耳"，佚名《翰林粹言》云"只学一家书，学成不过为人做奴婢"，赵宦光《寒山帚谈·卷上》云"若专习一书，即使乱真，不过假迹，书奴而已"，均是此意。

　　诗文书画能精一艺者，其初须与古人合，其终当与古人离。能合者名家，能离者大家。合已不易，离则犹难。

<div align="right">［清·孙宝瑄·忘山庐日记］</div>

　　【简评】这里讲学习诗文书画等技艺的共同规律："其初须与古人合，其终当与古人离。"其初与古人合者，是向古人学习技巧法度，须形神俱似；其终与古人离者，是要"有我"，要"自立"，要有"自家面目"。此说可与苏惇元《论书浅语》"初学时，临帖与帖不相似，是学未至也；学成时，临帖犹逼似帖，是不能自立也"、包世臣《艺舟双楫·答三子问》"拟虽贵似，而归于不似"说联系在一起理解。"合"是手段，"离"才是目的。所以说"能合者名家，能离者大家。合已不易，离则犹难"。王铎说："书法之始也难以入帖，继也难以出帖。"（马宗霍《书林纪事》卷二）意同。

　　书贵入神，而神有我神、他神之别。入他神者，我化为古也；入我神者，古化为我也。

<div align="right">［清·刘熙载·书概］</div>

　　【简评】"入他神"者，以"古"为主，"我化为古"；"入我神"者，以"我"为主，"古化为我"。前者可视为"入帖"，后者可视为"出帖"。

(八)字外功夫

退笔如山未足珍,读书万卷始通神。

[宋·苏轼·柳氏二甥求笔迹二首·其一]

【注释】退笔:用秃了的笔。

【简评】苏轼天赋过人,对于诗文书画诸艺,均重妙悟、传神、无法而法,而不重勤学苦练。读书万卷,使人有学问,有涵养,通达艺理,提高审美能力,故能使书艺通神。朱和羹《临池心解》云:"临池之法,不外结体、用笔。结体之功在学力,而用笔之妙关性灵。苟非多阅古书,多临古帖,融会于胸次,未易指挥如意也。"他也强调"多阅古书"的重要性。当今擅书者多自矜其技法而胸无点墨,当自省也。

学书须要胸中有道义,又广之以圣哲之学,书乃可贵。若其灵府无程,政使笔墨不减元常、逸少,只是俗人耳。

[宋·黄庭坚·论书]

【注释】灵府:心。　无程:没有准则。这里指"道义"。　政使:即使。"政"通"正"。

【简评】黄庭坚认为书法最重要的不是技巧,而是人品(道德)与学问,人品高,学问深,其书便不俗。人品、学问,乃书法的字外功夫。

然读书多,造道深,老练世故,遗落尘累,降去凡俗,悠然物外,下笔自高人一等矣。此又以道进技,书法之原也。

[元·郝经·叙书]

【注释】造道:品德修养。　老练世故:阅历深,通达人情,有丰富的处世经验。　遗落尘累:不受世俗事务和各种烦恼牵累。　物外:世俗之外。　以道进技:懂得了道,技术随之而进步。就书法而言,"道"指原理和规律,"技"指技法、技巧。　原:根本。

【简评】《庄子·养生主》中庖丁云"臣之所好者道也,进乎技矣",意思是技术不断积累、熟练,可达到自由掌握规律的境界。此所谓技进乎道。反过来,如果明白原理、规律,也就掌握了技术。此所谓"以道进技"。

中国古人认为,学问、品德修养与艺术的关系是:前者为本,为源,后者为末,为流。因而,要在艺术上进步、取得成绩,必先固本培源。

学书无他道,在静坐以收其心,读书以养其气,明窗净几以和其神。遇古人碑版墨迹,辄心领而神契之,落笔自有会晤。斤斤临摹,已落第二义矣。

[清·梁同书·频罗庵书画跋·书张仲雅云璈表弟册后]

【简评】梁同书指出,学书不能仅仅靠临摹,而是要"收其心""养其气""和其神"。"收其心"指心要静,要专一,心无旁骛;"养其气"指要有学问;"和其神"指精神状态要好。心领神会是根本,其次才是临摹。

心粗气浮,或忘或助,百事无成。书虽小道,亦须静定。

清心寡欲,字生精神,是亦诚中形外之一证。

古之善书者多寿,心定故也。人能定其心,何事不可为,书云乎哉?

[清·姚孟起·字学臆参]

【注释】心粗气浮:不细心,不沉着。粗,粗疏,轻率。浮,浮躁。 或忘或助:或者不够专心,或者急于求成。《孟子·公孙丑上》:"必有事焉,而勿正,心勿忘,勿助长也。" 诚中形外:内在的道德品质一定会在外在的行为上表现出来。《礼记·大学》:"此谓诚于中,形于外。"诚,真实。中,内心。形,表现。

【简评】心要静,要定,不浮不躁,专心致志而不急于求成,是成就一切事业的前提,不仅仅是书法。

凡作书者,宜先读书。如能读破万卷书,虽不孳孳临池学书,而书自能清雅绝俗。古今书家,自中郎、太傅、右军父子以来,何一不是绩学之人?清代袁子才,自谦不工书法,然其行书,包安吴列入逸品。其他顾亭林、王渔洋辈,或以学术称,或以诗文著,而其书法,无不可观。所谓"腹有诗书气自华"也。若胸无点墨,强颜作书,如夫己氏者,识者终羞称之。

[清·曾熙·游天戏海室雅言]

【注释】中郎:蔡邕,曾官中郎将,故世称蔡中郎。 太傅:钟繇,魏明帝时为太傅,封定陵侯,人称钟太傅。 右军父子:王羲之、王献之。绩学之人:学问渊博的人。 袁子才:袁枚(1716—1797),字子才。 包安吴:包世臣(1775—1855),安吴(今安徽泾县)人。 顾亭林:顾炎武(1613—1682),字亭林。 王渔洋:王士禛(1634—1711),号阮亭,又号渔洋山人,世称王渔洋。 夫己氏:犹言某人,不欲明指其人时用此称。

【简评】这里强调读书对书法的重要性。有学问,能诗文,则书法自能清雅绝俗;而胸无点墨,只知临摹,只求技法,则难以脱俗气、匠气。因为究其根本,书法要表现人的精神境界。不读书,无学问,精神境界难以提高,书法自然难以有高境界。但也要看到另一面,不是有学问、能诗文者,书法就必然高妙。事实上,有学问、能诗文而不善书法者比比皆是,读书做学问并不能代替临池之功,要想书艺高,除读书之外,还要勤于技法练习,二者缺一不可。

后世书固不及魏晋,然必读书之士出笔,见雅人深致。虽点画有象可求,而不博群书,胸次鄙俗者,往往尽力临摹,亦多形似,绝少烟霞灵气。

[清·汪沄·书法管见]

【注释】雅人深致:指高雅的人有深远的情趣,言行举止不俗。深致,情趣深远。 胸次:胸怀,心中。 鄙俗:庸俗。 烟霞灵气:如同来自自然山水的灵秀清润的气息。

【简评】与上一则一样,这里也强调读书对书法的重要性。读书对书法的

重要性主要体现在读书能提高人的精神境界，即所谓读书人有"雅人深致"，有"烟霞之气"。

一要品高，品高则下笔妍雅，不落尘俗；一要学富，胸罗万有，书卷之气，自然溢于行间。古之大家，莫不备也。断未有胸无点墨而能**超轶等伦**者也。

［清·杨守敬·学术迩言·绪论］

【注释】超轶等伦：超越同辈。

【简评】古人于艺术，特强调品高、学富，二者都是人的内在素养。因为所有艺术，归根结底都是在表现人的心灵世界。人的内在素养是艺术的根本，根深才能叶茂，品高学富，艺术才会有高境界。古人论诗有"功夫在诗外"之说，写字也一样。字外功比字内功更重要，斤斤于形式技巧，难有高境界。

或诗、书、礼、乐，养其朴茂之美；或江山、风月，养其妙远之怀；或金石、图籍，发思古之幽情；或花鸟、禽鱼，养天机之清妙。果其胸有千秋，自尔森罗万象。凡精神之所蕴，皆毫翰之攸关者也，可不务乎！

［清·张之屏·书法真诠·养气］

【简评】诗书礼乐，江山风月，金石图籍，花鸟禽鱼，凡自然、人文，皆有助于培养人的精神。书法与一切艺术一样，是人的精神的表现，故凡有助于涵养精神者，均有助于书法。

学书尤贵多读书，读书多则下笔自雅。故自古来学问家虽不善书，而其书有书卷气。

［清·李瑞清·玉梅花庵书断］

【简评】于右任说："写字本来是读书人的事，书读得好，而字写不好的人有之，但绝没有不读书而能把字写好的。"与此则意思相通，可参读。

（九）悟

故知书道玄妙，必资<u>神遇</u>，不可以<u>力求</u>也。<u>机巧必须心悟，不可以目取</u>也。

<div align="right">［唐·虞世南·笔髓论］</div>

【注释】资：凭借。　神遇：指从精神上去感知事物或事理。《庄子·养生主》："臣以神遇，而不以目视。"陆德明《释文》引向秀曰："暗与理会谓之神遇。"　力求：尽力追求，犹强求。　机巧：巧妙的技法。　不可以目取：即庄子所说"不可以目视"，意思是学习一种技能不能靠眼睛看，而是要用心去感悟。

【简评】书为艺，表面是形，但体现着道，道是玄妙的，所以学习书法不能只看表面的形，不能硬去模仿，而要用心灵去感悟。黄庭坚说"欲得妙于笔，当得妙于心"（《道臻师画墨竹序》），即此意。

旭言："始吾见<u>公主担夫争路</u>，而得笔法之意；后见<u>公孙氏舞剑器</u>，得其神。"

<div align="right">［唐·李肇·唐国史补］</div>

【注释】旭：张旭（约675—约750），唐代著名草书家。　公孙氏舞剑器：公孙氏即公孙大娘，唐开元年间的舞者，以舞剑闻名，据说张旭因观看其舞剑而悟笔法，杜甫年轻时曾看过她舞剑，后有《观公孙大娘弟子舞剑器行》诗并序。

【简评】"公主担夫争路"又作"公主与担夫争路"，误。唐代制度，公主出行可乘车，也可坐轿。抬轿子的人叫担夫。公主不可能与担夫争路。"公主担夫"指给公主抬轿子的担夫，"争路"指公主担夫与他人争路。从"公主担夫争路"而所得笔法之"意"，指书法结构中点画的穿插避让之理。舞剑要有力，要快，要稳、准、狠，要有气势，要连贯，又要节奏，要极变化之致。能如此者，可谓有神，这些剑法与书法的笔法是相通的。

　　长史曰:"予传授笔法,得之于老舅<u>彦远</u>曰:'吾昔日学书,虽功深,奈何迹不至<u>殊妙</u>。后问于<u>褚河南</u>,曰:"用笔当须如<u>印印泥</u>。"思而不悟。后于江岛,遇见沙平地静,令人意悦欲书。乃偶以利锋画而书之,其劲险之状,<u>明利媚好</u>。自兹乃悟用笔如锥画沙,使其藏锋,画乃沉着。当其用笔,常欲使其透过纸背,此功成之极矣。真草用笔,悉如画沙,点画净媚,则其道至矣……'"

[唐·颜真卿·述张长史笔法十二意]

【注释】彦远:陆彦远,唐代书法家,陆柬之之子,张旭之舅。　殊妙:特别好。　褚河南:褚遂良(596—658或659),唐代著名书法家,祖籍河南阳翟(今河南禹州),故称"褚河南"。　印印泥:将印章盖在封泥上。　明利媚好:爽利美好。

【简评】这段话是张旭给颜真卿讲的,是讲他如何从"锥画沙"中悟笔法。陆彦远告诉张旭,他早年学书法时,向褚遂良请教,褚遂良告诉他,用笔要像钤印,他没能领悟其中道理。后来在沙滩上见到锥画沙的痕迹,豁然开悟:用笔当如用锥画沙,笔尖保持在笔画中间,这样写出的线条就有立体感、力感。这和"印印泥"的效果有一致之处:泥是软的,印章压在上面,会留下深深的印痕,所以显示在泥上的线条给人以厚重感、立体感和力感。

　　<u>近刺雅州</u>,昼卧郡阁,因闻平羌江暴涨声,想其波涛<u>番番</u>、迅<u>駃</u><u>掀</u><u>搕</u>、高下<u>蹶</u>逐奔去之状,无物可寄其情,<u>遽</u>起作书,则心中之想尽出笔下矣。

[宋·朱长文·墨池编·卷三·雷简夫听江声帖]

【注释】刺雅州:到雅州做刺史。雅州,治所在今四川省雅安市。　番番(bō bō):勇武的样子。这里形容波涛汹涌的样子。　駃(kuài):古通"快",迅疾。　掀:翻动。　搕(kē):敲。　蹶:疾行,跑。　遽(jù):急。

【简评】雷简夫从江水波涛翻滚、汹涌奔腾之状而领悟到草书的气势及节奏、点画、墨色的变化,这是从自然中悟笔法的典型例子。

山谷在<u>黔中</u>时,字多随意曲折,意到笔不到。及来<u>僰道</u>,舟中观<u>长年荡桨</u>,群<u>丁</u>拨<u>棹</u>,乃觉<u>少进</u>,意之所到,辄能用笔。

<div style="text-align:right">［宋·黄庭坚·山谷题跋·跋唐道人编余草稿］</div>

【注释】黔中:指黔州,治所在今重庆市彭水县,辖境相当于今重庆彭水、黔江区等地。黄庭坚曾被贬黔州。　僰(bó)道:古县名。为僰人所居,故名。地在今四川宜宾县境。　长年:方言,长年雇工,这里指船工。　荡桨:划船。丁:成年男子。这里指船工。　拨棹:划船。　少进:稍有进步。

【简评】"意到笔不到"即手不能将心里所想表现于纸上,"意之所到,辄能用笔"即心手相应。黄庭坚说,从心手不能相应到心手相应,是由于在舟中观船工划桨而有所悟的结果。他从船工划桨中悟到什么道理呢?船工用桨向后划水,与船行方向相反,需用力,有节奏,此与用笔之逆行、涩行、沉着有力、节奏分明相通,黄庭坚由荡桨、拨棹悟笔法,盖此也。

余寓居开元寺夕怡思堂,坐见江山,每于此中作草,似得江山之助。

<div style="text-align:right">［宋·黄庭坚·山谷题跋·书自作草后］</div>

【简评】人们通过观察、欣赏自然而产生美感、激情、创作冲动和灵感,体悟到人生、艺术的真谛,从而提高创作技巧和境界,这就是"得江山之助"。在文学、艺术创作中,得江山之助的情况是很多的,古人对此非常重视。

<u>阳冰</u>论书曰:"吾于天地山川得<u>方圆流峙</u>之常;于日月星辰,得<u>经纬昭回</u>之度;于云霞草木,得<u>沾布滋蔓</u>之容;于<u>衣冠文物,得揖让周旋之体</u>;于耳目口鼻,得喜怒惨舒之态;于虫鱼鸟兽,得屈伸飞动之理。"阳冰之于书,可谓能远取物情,所养富矣。万物之变动,造化之生成,所以资吾之用者亦广矣,岂惟翰墨为然哉!为文亦犹是矣。

<div style="text-align:right">［宋·沈作喆·寓简］</div>

【注释】阳冰:李阳冰,唐开元年间书法家、文学家。　方圆:指天圆地方。流峙:指水的流动和山的耸立。这两句意思是说,我从天地山川那里懂得,事物的形态有方与圆、流动与耸立。　经纬:常法。　昭回:星辰之光的回转。

这两句意思是说,从日月星辰那里懂得它们有往复运行的法则。 沾布滋蔓之容:云霞浸润散布、草木蔓延生长的状貌。 衣冠文物:泛称某地或某时代的人物事迹与风俗、制度。 揖让周旋之体:指社会生活中人与人交往、应酬的规矩。揖让:作揖谦让,为古代宾主相见的礼节。周旋:应酬。 惨舒:张衡《西京赋》云:"夫人在阳时则舒,在阴时则惨,此牵乎天者也。"后以"惨舒"指忧乐、宽严、盛衰等。 物情:事物的情状,事理。

【简评】清张廷相、鲁一贞《玉燕楼书法》也记载了李阳冰论书语,略有出入:"于山川天地,可以得方圆流峙之形;日月星辰,可以得昭回经纬之度;云霞草木,可以得卷舒秀苗之态;衣冠文物,可以得周旋揖让之容;眉目口耳,可以得喜怒哀乐之情;虫鱼禽兽,可以得屈伸飞动之趣;骨角齿牙,可以得安排分合之方;雷电风涛,可以得惊驰汹涌之势。"李阳冰认为学书者要从大自然的各种事物、现象中领悟到其中的规律及其变化,并将其运用到书法的用笔、结构、章法之中。如用笔之方圆、流动、往复、安顿,形态之卷舒、屈伸、飞动,揖让,结构之分合、均匀等,皆仿效天地自然之状貌、规律。因而,学书者要善观物取象,体道悟道。

　　释怀素,字藏真,长沙人也。自云"得草书三昧"。始其临学勤苦,故笔颓委,作笔冢以瘗之。尝观夏云随风变化,顿有所悟,遂至妙绝,如壮士拔剑,神采动人。

[宋·朱长文·续书断]

【注释】三昧:佛教用语,指事物的要领,真谛。 颓:坏。 委:丢弃。 瘗:掩埋。

【简评】夏云姿态多变,有风时变化更快,姿态更丰富,更奇妙。怀素观夏云随风变化而悟笔法,乃是悟丰富变化之理,因而"遂至妙绝"。

　　余尝谓临摹不过学字中之字,多会悟则字中有字,字外有字,全从虚处着精神。

[明·周星莲·临池管见]

【简评】清人黄图珌《看山阁闲笔》卷四说:"用功不在勤摹,而在能悟。如观舞剑而得神,听江声而得法,皆其能悟者也。"其意与周星莲"字外有字"说相同。实处可见,故人皆重实处。点画、形态,都是实处,但决定点画、姿态的却是虚处——人的心灵。古人论作诗强调功夫在诗外,道理相同。

写字之法,在手不在笔,在心不在手,在神不在心,神则妙矣,不可知矣。故规矩可以言传,神妙必由悟入。何谓"悟入"?悟其所以立规矩之前,故多在规矩烂熟之后,而贯夫始终者,又在"熟"之一字也。

<div style="text-align:right">［明·周显宗·论书］</div>

【简评】写字在手,但手由心来指挥,所以说"在心不在手",这个道理好理解,但更进一步说"在神不在心",就不太好理解。因为"神"是什么,用语言很难说清楚——"神则妙矣,不可知矣"。但这则书论为达到神妙找到具体的途径,将其落到实处——"神妙必由悟入",而悟"多在规矩烂熟之后"。

悟有顿、渐,学书摹古人得者,渐也;从观物得者,顿也。

<div style="text-align:right">［清·刘熙载·游艺约言］</div>

【简评】刘熙载将学书者对书法的"悟"分为渐悟和顿悟,"渐悟"指从临摹古代碑帖渐次领悟,"顿悟"指从观物中猛然醒悟,两者都能在历史上找到充足例证,都有价值。

(十)须学真迹

石刻不可学。但自书使人刻之,已非己书也,故必须得真迹观之,乃得趣。

<div style="text-align:right">［宋·米芾·海岳名言］</div>

【注释】但:只要。

【简评】"石刻不可学",话说得太绝对,但自有道理。米芾认为,书一经刻,就已经不是原来的书了,因为刀刻会改变点画的形状,尤其细微之处,而书法的"趣",恰恰就在细微处。米芾说得含糊,欲知具体,可参看下条。

学书须是收昔人真迹佳妙者,可以详观其先后笔势、轻重往复之法。若只看碑本,则惟得字画,全不见其笔法神气,终难精进。

[宋·陈槱·负暄野录·引范成大论书语]

【简评】观书要观其笔势和轻重往复之法,前者是神气,后者是笔法,而从碑刻拓本中,很难看出细微的笔法和点画的神气。书法是精妙之技,碑刻存其粗而遗其精,故学书最好学真迹,次则学碑刻而参以真迹。如只看碑本,迷信碑本,则失书法之妙。

字之巧处在于用笔,尤在用墨,然非多见古人真迹,不足与语此窍也。

[明·董其昌·画禅室随笔·论用笔]

【简评】用笔在碑刻中不易体悟,用墨在碑刻中几乎看不到,更无法把握,所以,要知用笔和用墨妙处,必须多见古人真迹。董其昌书画皆长于用墨,又精于鉴赏,其言为经验之谈,可信。

凡临仿拓本,要须作真迹想;临仿后人镌刻,要须作古人佳帖想。否则,瀸染其失处,大谬也。

[明·赵宧光·寒山帚谈·学力]

【注释】瀸(jiān)染:浸染。指受影响。 谬:错误。

【简评】拓本平声与墨书真迹之间,往往有很大距离,变形、模糊不清之处处处皆是,因此,临摹碑刻拓本不能依样画瓢,而要通过想象和推想还原原帖的笔法和形貌。不加分析,连碑刻的错误都一并摹写出来,那就走入书法的误区了。启功《论述绝句》云:"学书别有观碑法,透过刀锋看笔锋。"学碑者当谨记之。

书有二要：一曰用笔，非真迹不可；二曰结字，只消看碑。

贫人不能学书，家无古迹也。然真迹只须数行，便可悟用笔，间架规模只看石刻亦可。

<div align="right">［明·冯班·钝吟书要］</div>

【简评】要理解书法之用笔，非真迹不可；而要懂得间架结构，只看碑刻即可。持此观点者颇多。

"贫人不能学书，家无古迹也"一语，确为事实。古代著名书家手迹，皆集中在皇宫、官府、富商、世家大族和大收藏家手中，一般读书人很难看到；碑刻、阁帖之拓本，也流传有限，一般读书人都很难拥有。古代读书人少，书法家更少，与碑帖难以广泛流传有很大关系。而今印刷术发达，不论阶层，不论贫富，都可很容易得到大量印刷精美的碑帖，对学书者而言，何其有幸！

学书者得古之名碑旧拓，效其布置形似，即逼真未为佳也。必见古人之真迹，观其运转，道劲苍润如画沙、剖玉，使人心畅神怡。然后知用笔之法，乃书之精神，运动于形似布置之外。于此有得，方成大家。

<div align="right">［清·梁清远·雕丘杂录·卷十六］</div>

【注释】旧拓：旧拓本。拓本指从石碑上拓印下来的纸本。以刚刻好的碑捶拓所得拓本，笔画结构均完好清晰，碑经不断捶拓、风蚀，便会残损，拓本质量便不如前，故一般来说，旧拓优于新拓。　布置：指结构章法。　形似：原意是形貌相似，这里指形体。

【简评】这里强调学书者即使得古之名碑旧拓，逼真临摹，也未必佳，因为经镌刻后，与真迹已有一定出入，所以要见古人真迹，观其笔之运转，才可真正理解书法之精神。

今汉碑剥蚀已尽，唐碑历年久远，击挞不已，每多漫漶，后人重复刻画，故态全非，不独笔意无存，并形似而失之。学书摹仿，正须善自采取。

<div align="right">［清·朱履贞·书学捷要］</div>

京氏爰聦難攘
略執怜逆敗山
爰郡吏隱練職

张迁碑·局部

可也夜侍坐闘

人食具告改居請退

吷申問曰之生思

凡侍坐於君子君子

【注释】剥蚀：指古代碑刻因年久风化而剥落损坏。 击拓：捶拓、拍打。拓碑时要用拓包捶打碑石。 漫漶：模糊不清。 故态：原来的样子。 "不独"句：不仅看不出笔势笔意，就连基本的形态也看不清楚了。

【简评】书法墨迹经上石镌刻而失真，是碑刻拓本的第一个问题；碑刻因年久风化、捶拓而剥落，使拓本模糊不清，是碑刻拓本的第二个问题。这两个问题都是临摹碑帖时不可避免的重要问题。所以，选择碑帖时，一要看刻工是否精良，二要尽可能选择原拓、旧拓和清晰、准确的拓本。现在一般学书者能得到的都是拓本的印刷本，除了要看刻工和拓本的质量外，还要看印刷质量，一定要选择印刷质量高的本子。

（十一）杂论

右军初学卫夫人，小楷不能造微入妙，其后见李斯、曹喜篆，蔡邕隶八分，于是楷法妙天下。张长史观古钟鼎铭、科斗篆，而草圣不愧右军父子。

[宋·黄庭坚·跋为王圣予作字]

【注释】造微入妙：达到精妙的境界。 隶八分：隶书有古隶和汉隶之别，古隶接近篆书，无波磔，汉隶有波磔，又称"八分书""分书"。蔡邕所书《熹平石经》为八分书的典型。 科斗篆：即蝌蚪文、蝌蚪书，古文字体的一种，笔画多头大尾小，形如蝌蚪，故称。

【简评】这是主张学楷书、草书须融入篆、隶笔法。篆书的特点主要是"婉而通"，即线条圆转、通畅而有力。楷书易板滞，融入篆隶笔法可使点画灵活生动；草书本连贯，习篆隶可使用笔更加畅达自如，且沉着厚实，可矫正草书用笔浮滑之病。

凡学书须学篆隶，识其笔意，然后为楷，则字画自高古不凡矣。

[元·郝经·叙书]

【简评】这是从用笔和审美风格上谈学习楷书需学篆隶的必要性。篆书

用笔全是中锋，隶书脱胎于大篆，用笔也以中锋为主。篆隶是比较古的字体，因而多有古拙、古朴之意。楷书自隶书演变而来，魏晋楷书去古未远，尚有古拙之趣，如钟繇《贺捷表》《荐季直表》《宣示表》，王羲之《黄庭经》《曹娥碑》等，魏碑也有隶书余意，至唐楷则大变，提按增多，笔画形态更为丰富，更为精巧，但古意渐少。后世学楷书者，多学唐楷，古意更少。郝经强调学习楷书者需学篆隶笔意，使其书具高古之气，是很有见地的。

　　古大家之书，必通篆籀，然后结构<u>淳古</u>，<u>使转</u>劲逸，<u>伯喈</u>以下皆然。米元章称<u>谢安石</u>《中郎帖》、<u>颜鲁公</u>《<u>争座书</u>》有篆籀气象，乃其证也。

<div align="right">〔明·丰坊·书诀〕</div>

【注释】淳古：淳厚古朴。　　使转：运笔中的转折。这里代指运笔。　　劲逸：有力而自由。　　伯喈：蔡邕字。蔡邕（133—192），陈留郡圉县（今河南杞县南）人，东汉时期名臣，文学家、书法家。　　谢安石，谢安（320—385），字安石，陈郡阳夏（今河南省太康县）人，东晋时期政治家、名士。　　颜鲁公：颜真卿（709—784），字清臣，京兆万年（今陕西西安）人，祖籍琅玡临沂（今山东临沂），封鲁郡公，人称"颜鲁公"，唐代名臣，书法家。　　《争座书》：颜真卿行书名帖《争座位帖》。

【简评】丰坊认为"古大家之书，必通篆籀"，理由是：其一，通篆籀则结构淳厚古朴；其二，通篆籀则运笔使转灵活、点画有力。米芾认为谢安《中郎帖》、颜真卿《争座位》有篆籀气象，观二帖可知，米芾所谓"篆籀气"即中锋用笔和笔画圆转。傅山也说，如果写楷书不懂篆隶用笔，再努力也脱不开俗格，钟、王楷书的妙处全在于此。

　　仿书有二病，一不知去取，败笔效颦；二未窥人长，先求人短。二者皆非也。

<div align="right">〔明·赵宧光·寒山帚谈·临仿〕</div>

【简评】仿书，即临摹。"不知去取"，即不知取舍。凡事不可能十全十美，

六月　日金紫光禄大夫检校刑部尚书上

柱国鲁郡开国公颜真卿谨寓书于

右仆射定襄郡王郭公阁下盖太上

有立德其次有立功是之谓不朽

即使大家宗师,其书法总会有瑕疵,去粗取精,是为善学,而不知取舍,连败笔都学,就是东施效颦了。看不到别人的长处,只挑缺点毛病,这种学书的态度也是不对的。

学书有捷径。古人居则画地,广数步;卧则画席,穿表里。以此推之,则学书者不必皆笔也。解学士谓古人学书,几石皆陷。则学书之法不必皆笔,又可知矣。

〔清·朱履贞·书学捷要〕

【注释】"古人"两句:钟繇学书的故事,见蔡希综《法书论》。参第十四页"繇临终"条。穿表里:穿透被子的表里。 解学士:解缙。明代文学家,官至内阁首辅、右春坊大学士。 几石皆陷:书桌面和石台阶都被磨得低了。解缙《春雨杂述·书学评说》:"古人以帚濡水,学书于砌,或书于几,几石皆陷。"

【简评】朱履贞认为,学书之法不一定用毛笔,用树枝在地上写,用手指在被子上写,用扫帚在地上写,用刷字在桌案上写,随时随地都能练字,故谓其为学书捷径。

凡学书,须求工于一笔之内。使一笔之内,棱侧起伏,书法具备。而后逐笔求工,则一字俱工。一字既工,则一行俱工。一行既工,则全篇皆工矣。断不可凑合成字。

〔清·朱履贞·书学捷要〕

【注释】棱侧起伏:指运笔的变化。"棱"指挺举,"侧"指蟠屈回旋,"起"指提笔,"伏"指顿笔、按笔。

【简评】这里强调学书要写好每一个点画,而不可凑合成字。书法的第一要务是用笔,不懂书法者,往往关注字形结构而忽略用笔,故强调写好每一个点画是很有必要的。

余于凡事皆用困知勉行功夫,尔不可求名太骤,求效太捷也。

以后每日习柳字百个,单日以生纸临之,双日以油纸摹之。临帖宜徐,摹帖宜疾,专学其开张处。数月之后,手愈拙,字愈丑,意兴愈低,所谓困也。困时切莫间断,熬过此关,便可少进。再进再困,再熬再奋,自有亨通精进之日。不特习字,凡事皆有极困难之时,打得通的,便是好汉。

[清·曾国藩·曾国藩家书·与曾纪鸿书]

【注释】困知勉行:克服困难以求得知识,努力实践以修养品德。 骤:急。 捷:快。 意兴:兴趣。 亨通:通达顺利。 精进:专心进取。这里指进步。 特:只。

【简评】曾国藩这段教导儿子习书的话,很值得人们重视和借鉴。其一,做任何事都要努力克服困难,身体力行,才有好的结果。其二,不要急于求名。其三,单日临、双日摹,交替进行。

梁山舟《答张芑堂书》谓学书有三要:天分第一,多见次之,多写又次之。此定论也。尝见博通金石,终日临池,而笔迹钝稚,则天分限之也;又尝见下笔敏捷,而墨守一家,终少变化,则少见之蔽也。

[清·杨守敬·学术迩言·绪论]

【注释】梁山舟:梁同书(1723—1815),字元颖,号山舟,清代书法家。张芑堂:张燕昌(1738—1814),字文鱼,号芑堂,清代书画家。 钝稚:笨拙,不成熟。

【简评】学书第一要有天分,但天分无法通过自我的追求获得,也无从提高,而多见、多写完全取决于学书者主观意愿,因而最值得重视。

二、用笔

"凡学书字，先学执笔。"执笔的关键是指实掌虚，手腕轻松，使笔能运转灵活。执笔最忌僵死。

执笔高低无定则。一般而言，写正书执笔要低，写行草执笔要高；写小字执笔要低，写大字执笔要高。写小楷可用枕腕，其他都应悬腕、悬肘。

执笔要浅不要深，要松不要紧。

执笔方法很多，需根据字的大小、书写姿势、风格追求等选择不同的执笔方法。最常见的执笔方法是三指执笔法（单钩法）和五指执笔法（双钩法），各有优劣，应灵活选用，不可教条。

写字时，指、腕、肘、肩、腰乃至全身都可动，要灵活，不要僵直。要破除"指主执，腕主运"的迷信。

运笔法有露锋、藏锋、顺锋、逆锋、回锋、中锋、侧锋、转折、提按、衄挫、疾涩、驻笔、铺锋、裹锋、颤锋之别，要之，皆决定于运笔的方向、力度、角度和速度的变化。

运笔有轻重疾徐。运笔快则流畅、灵动、有力、有气势，但易浮滑；慢则沉稳、厚重，易迟钝而无神气。所以要快慢适度，疾而能涩，要留得住笔，方为妙用。行处皆留、留处皆行。

用笔之关键，在于善用中锋，中锋之效果，在于圆而劲。笔锋藏于笔画中，即中锋，笔锋露于笔画一侧，即侧锋。笔画起头、收尾多侧锋，中间行笔须中锋，由侧锋到中锋，再由中锋到侧锋，皆须调锋。

转折者，方圆之法，真多用折，草多用转。方中要有圆，圆中要有方。

作书须提得起笔，一转一束处皆有主宰，不可信笔。运笔要笔笔按，笔笔提。

行草纵横奇宕，变化错综，要紧处全在收束，收束得好，只在末笔。

点画要"中实"——"丰而不怯、实而不空"。

运笔要善铺锋，下笔须使笔毫平铺纸上，使四面圆足。

运笔要节节换笔，笔心皆行画中。

书法要善于用曲，笔画忌太直。

用笔之病曰呆、曰弱、曰率、曰滞、曰俗；其善者曰劲、曰灵、曰瘦、曰净、曰雅。

运笔须取逆势。

"书法在用笔，用笔在用锋。"用锋有正用、侧用、顺用、重用、轻用、虚用、实用，擒得定，纵得出，遒得紧，拓得开，"全仗笔尖毫末锋芒指使"。擒纵二字，是书家要诀。

（一）用笔的重要性

岂知用笔而为佳也？故用笔者天也，流美者地也，非凡庸所知。

［三国·钟繇·用笔法］

【简评】"用笔者天也"是说对书法艺术而言，用笔是最重要的、第一位的。没有用笔的丰富变化，就没有书法的艺术美——流美。蔡邕说"唯笔软则奇怪生焉"也是此意。唯笔软而有丰富变化，唯变化而有"奇怪"——不同的姿态、美。

夫三端之妙，莫先乎用笔；六艺之妙，莫重乎银钩。

［晋·卫铄·笔阵图］

【注释】三端：文士之笔端，武士之剑端，辩士之舌端。"笔端之妙"包括文辞的美妙和书法的美妙，这里偏指书法。　六艺：周朝贵族教育要求学生掌握的六种基本技能：礼、乐、射、御、书、数。　银钩：银制的帘钩，曲劲有力，故常用来形容书法点画遒劲有力。这里代指书法。

【简评】笔端的美妙——点画、字形的美妙——从用笔而来，故云"三端之妙"，用笔居先。卫铄之后，此观念几成定论。如张怀瓘《评述药石论》说："夫书，第一用笔。"黄庭坚《论书》云："凡学书，欲先学用笔。"又《题绛本法帖》云："古人工书无他异，但能用笔耳。"赵孟頫《定武兰亭跋》云："书法以用笔为上，而结字亦须用工。盖结字因时相传，用笔千古不易。"

今时学《兰亭》者，不师其笔意，便作行势，正如美西子捧心而不自痛其丑也。

［宋·黄庭坚·评书］

【注释】笔意：指笔的运行及其法度，以及所体现出的书家的精神意态、功力和风格。　行势：指运动的态势。　"正如"句：《庄子·天运》中说，西施有心脏病，所以经常双手抱着胸口，皱着眉头，村里一个丑女见了，觉得这个样

子很美，于是也双手抱着胸口皱起眉头来，结果，村里的人都避着她。这位丑女只看到西施捂着胸口皱着眉的样子很美，却不知道这是因为西施本来就美。窃，明白。

【简评】黄庭坚强调书法的核心是笔意，即笔如何运行，而不是笔运行的结果——笔画的形态。因为前者是因，后者是果，前者是根本，后者是表象。不深谙书法之道者，往往只看表面，而不知根本。《兰亭序》笔画精妙，笔笔若飞动，最是吸引人，但这"行势"是由对笔的精熟运用产生的。

书法以用笔为上，而结字亦须用工。盖结字因时相传，用笔千古不易。

[元·赵孟頫·定武兰亭跋]

【简评】包世臣说："结字本于用笔，古人用笔是峻落反收，则结字自然奇纵，若以吴兴平顺之笔而运山阴矫变之势，则不成字矣。"赵孟頫认为用笔为上，就是以"结字本于用笔"为基础的。"用笔千古不易"之说，驳斥者甚多。其本意究竟为何？周星莲曰："所谓千古不易者，指笔之肌理言之，非指笔之面目言之也。"此说甚确。"笔之肌理"为何？周星莲《临池管见》云："谓笔锋落纸，势如破竹，分肌擘理，因势利导。要在落笔之先，腾掷而起，飞行绝迹，不粘定纸上讲求生活。笔所未到气已吞，笔所已到气亦不尽。"可称一家之言。

(二)执笔

凡学书字，先学执笔。若真书，去笔头二寸一分；若行、草书，去笔头三寸一分。

[晋·卫铄·笔阵图]

【注释】真书：也称"正书"。篆书、隶书、楷书都有正、草两种写法，正写法即称"正书""真书"。这里的"真书"应指楷书。 去：距离。

【简评】康有为《广艺舟双楫·执笔》："执笔高下，亦自有法。卫夫人真书执笔去笔头二寸，此盖就汉尺言，汉尺二寸，仅今寸许。然亦以为卫夫人之说

为寸外大字言之,大约执笔总以近下为主。"真书执笔离笔头一寸多,与现在一般人的执笔高低相符。

虚拳,直腕,指齐,掌空。

[唐·欧阳询·八诀]

【简评】虚拳和掌空是一回事。"直腕"即李世民说的"竖腕",手掌心朝里、掌背朝外、手掌和手腕侧竖的状态。"指齐"指以拇指、食指、中指的指肚抓住笔管,以无名指指甲根部顶住笔管,同时用力。

用笔须手腕轻虚。

[唐·虞世南·笔髓论·指意]

【简评】"手腕轻虚"指执笔时手腕要轻松、运转灵活。执笔最忌僵死。

笔长不过六寸,捉管不过三寸,真一、行二、草三,指实掌虚。

[唐·虞世南·笔髓论·释真]

【简注】真一行二草三:写楷书时,执笔处(大拇指与食指抓笔处)距离笔根一寸;写行书时,执笔处距离笔根二寸;写草书时,执笔处距离笔根三寸。真,真书,这里指楷书。

【简评】"真一、行二、草三"说有一定道理,但不可教条。

虞世南以"指实掌虚"四字概括执笔要领,可谓言简意赅,切中要害。

大抵腕竖则锋正,锋正则四面势全。次实指,指实则节力均平;次虚掌,掌虚则运用便易。

[唐·李世民·笔法诀]

【简注】腕竖:依庄希祖的说法:"只能理解为臂腕处的两个骨节的断切面与桌面相垂直"。 便易:方便,容易。

【简评】李世民指出用笔的几个关键:腕竖,实指,虚掌。强调"腕竖则锋正,锋正则四面势全",实则强调中锋及中锋所产生的点画效果。"指实则节

力均平""掌虚则运用便易",指运笔要力量均衡,灵活自如。

"腕竖"实际上指"腕平掌竖"。当腕竖起时,手背、手腕和前臂的背面处于同一个平面上,手臂、手掌垂直于桌面,故称"腕平掌竖"(庄希祖《"腕平掌竖"考》)。这是高坐书写时对执笔的要求,因为这样才能保证笔与纸面垂直,即所谓"锋正"。

"腕平掌竖"示意图

陈绎曾《翰林要诀》引李世民语亦云:"大凡学书,指欲实,掌欲虚,管欲直,心欲圆。"

用笔在乎虚掌而实指,缓衄而急送。

[唐·李华·论书]

【简评】"掌虚而实指"指执笔,"缓衄而急送"指用笔。"衄"指逆锋运笔法,笔先向下按,然后向上提。"送"指使笔向前行,与"导"类似。"衄""挫"笔法常用于起笔和转折处,较缓慢;"送"指起笔后行笔的过程,较急速。

今撰执、使、转、用之由,以祛未悟。执,谓深浅长短之类是也;使,谓纵横牵掣之类是也;转,谓钩镮盘纡之类是也;用,谓点画向背之类是也。

[唐·孙过庭·书谱]

【简注】以祛未悟:意思是使人明白其中的道理。祛,除去。未悟,不懂,不明白。 钩:指钩画。 镮:同"环",指转笔。 盘纡:回绕曲折。

【简评】"执"指执笔。孙过庭强调执笔有"深浅长短"之分别。"浅"指执笔时用拇指、食指、中指的指肚抓住笔管;"深"指用拇指、食指、中指的关节部

位抓住笔管,无名指亦用关节部分抵住笔管。执笔浅则用笔灵活,执笔深则僵滞。"长短"则指执笔高低。"使"和"转"都是指运笔。"用"是指点画的向背,是运笔的效果。

敢问攻书之妙,何如得齐于古人? 张公曰:"妙在执笔,令其<u>圆畅</u>,勿使<u>拘挛</u>。"

[唐·颜真卿·述张长史笔法十二意]

【简注】张公:指张旭。 圆畅:指笔的运行灵活自如,无拘束窒碍。 拘挛:指筋骨、肢节不能屈伸,这里指拘束、不自然。

【简评】"令其圆畅,勿使拘挛"意为用笔灵活自如,舒展大方,不拘束。此为执笔之原则、关键。

然执笔亦有法。若执笔浅而腕坚劲,<u>擎</u>三寸而<u>一寸</u>着纸,势有余矣;若执笔深,腕<u>牵束</u>,擎三寸而一寸着纸,势已尽矣。其故何也? 笔在指端则掌虚,运动适意,腾跃顿挫,生气在焉;<u>笔居半</u>则掌实,如<u>枢</u>不转,擎岂自由,转运旋回,乃成棱角。笔既死矣,宁望字之生动! 献之年甫五岁,羲之奇其把笔,乃<u>潜后擎之不脱</u>。幼得其法,此盖生而知之。

[唐·张怀瓘·六体书论]

【简注】擎:拉,这里指用手控制笔使其运行。 三寸:指笔管中间。笔管长一般为六寸,从笔根到笔管中间恰好三寸。三寸是执笔的正常高度。 一寸:指笔毫。古代毛笔笔毫一般长一寸。 牵束:拘束,不灵活。 笔居半:用第二个指节执笔。 枢:门户的转轴。 潜后擎之不脱:藏在他身后,向上抽笔,笔不脱手。

【简评】所谓"浅",即"笔在指端",指用大拇指、食指和中指的指肚接触笔管;所谓"深",即"笔居半",指手指与笔接触的地方在手指中间(关节处),而不在指端。张怀瓘认为,执笔浅则掌虚,用笔就灵活自如,字就生动;执笔深则掌实,掌实则笔运转不灵,字就死板无生气。此执笔之关键。韩方明《授笔

要说》引徐公曰："执笔于大指中节前,居动转之际,以头指齐中指,兼助为力,指自然实,掌自然虚。虽执之使齐,必须用之自在。今人皆置笔当节,碍其转动,拳指塞掌,绝其力势。况执之愈急,愈滞不通,纵用之规矩,无以施为也。"这一论述细致明确,可为张怀瓘执笔"深浅"说做注。后世苏轼、黄庭坚、米芾、丰坊等都持"指实掌虚"说。丰坊《书诀》云:"指不实则颤掣而无力,掌不虚则窒碍而无势。"简而确当。

执笔在笔管中间,据笔根三寸,此所谓"三分笔"。此外还有"二分笔""一分笔"。

张怀瓘主张把笔要紧,故举王献之故事。但执笔不可过紧,过紧则容易疲劳,且影响灵活性。五岁小孩力气很小,说其把笔有力而致大人从身后都无法拔脱,不可信。即使能如此,也会因为太用力而影响写字,不值得提倡。这个故事流传很广,最早见于虞和《论书表》,《晋书》本传有载,实为误导。苏轼曾驳之,参下。

夫书之妙,在于执管,既以双指苞管,亦当五指共执,其要实指虚掌,钩、擫、<u>讦</u>、送,亦曰抵送,以备口传手授之说也。世俗皆以单指苞之,则力不足而无神气,每作一点画,虽有<u>解法</u>,亦当使用不成。曰平腕双苞,虚掌实指,妙无所加也。

[唐·韩方明·授笔要说]

【简注】苞:花托下面像叶的小片,这里当动词用,意为包裹。 钩:指食指和中指从笔管外侧向里用力。 擫:意为用一根手指按,指用大拇指指肚按住笔管内侧。 讦:通"揭",意为掀起、拿开,指无名指从里向外用力。 解法:书写遇到困难时,用有效的办法解除困难,继续顺利地书写。

【简评】"双指苞管"即五指执笔法,也称双钩法;"单指苞管"即三指执笔法,也称单钩法。韩方明推崇双钩法,认为单钩法"力不足而无神气"。但由"世俗皆以单指苞之"可见,单钩法是当时普遍使用的方法,而双钩法少有人用。征之当时和魏晋南北朝时期图画中人物执笔法,皆为单钩。可见,双钩法可能就形成韩明生活的中唐时期。稍后的卢携、陆希声皆提倡双钩法。陆

希声还在总结前人执笔法的基础上提出五字诀：擫、押（压）、钩、揭（格）、抵。经他们和其他书法家的提倡，至宋代渐渐流行，乃至成为主流。

蕴窃慕小学，因师于卢公子弟安期。岁余，卢公忽相谓曰："子学吾书，但求其力尔。殊不知用笔之力不在于力；用于力，笔死矣。"

<div align="right">［唐·林蕴·拨镫序］</div>

【注释】小学：研究文字字形、字义及字音的学问。包括文字学、声韵学及训诂学等。　卢公：唐代书家卢肇。　子弟：子侄辈。安期：唐僖宗时书法家，卢肇子。　岁余：一年多。

【简评】是否有力是评价书法点画的重要标准，但点画有力与否是欣赏者对点画的感觉，即笔画的力感，它与用笔时用力的大小没有必然的关系，这就是所谓"用笔之力不在于力"；如果写字时用力太多，鼓努为力，则力外露，反而易僵板，不美，此所谓"用于力，笔死矣"。此言极辩证，极重要。

吾昔受教于韩吏部，其法曰"拨镫"，今将授子，勿妄传。推、拖、撚、拽是也。

<div align="right">［唐·林蕴·拨镫序］</div>

【注释】韩吏部：韩愈。韩愈曾为吏部尚书，故称。　拨镫：有两解。其一，指骑马时用脚踩镫。元陈绎曾《翰林要诀》："拨者，笔管着中指、无名指指尖，令圆活易转动也。镫即马镫，笔管直，则虎口间空圆如马镫也。足踏马镫浅，则易出入，手执笔管浅，则易转动也。"其二，指拨灯芯。古人用油灯照明，灯盏中有油，油中置绵做的灯芯，灯芯一头露出灯盏边，随着燃烧，灯芯头变为灰烬，灯会变暗，故需拨弄灯芯头（古人常用细长的铜锥拨挑），使灰烬凋落，并将灯芯向灯盏边沿处拽出一截，此所谓"挑灯"或"拨灯"。推、拖、撚、拽，正是拨灯之法。清朱履贞《书学捷要》云："书有拨镫法。镫，古'灯'字，拨镫者，聚大指、食指、中指撮管杪，若执灯，挑而拨灯，即双钩法也。"段玉裁《经韵楼集·述笔法》云："'拨镫'二字，正'灯'火之古字，非马上脚'凳'也。"以后一解为是。用拨灯法比喻用笔法，乃古人习惯性思维方式之体现。　推：手

抵物体向外或向前用力,使物移动。这里指书法运笔中的逆势运笔法。用推法时,笔锋涩行,笔画无浮滑之病,又能隐藏锋芒,使笔画显得厚重有力。拖与推的施力方向正相反,即顺锋拖行。此法最为常用。用此法书写出的点画流畅自如,但也易流于浮滑。 撚:即捻管:用手指转动笔管。此法通常用于起笔、收笔和转折之处,可调整笔锋使之聚拢并运行顺畅,使笔画圆美流转、生动。捻管是运笔中精巧细微的动作。 拽:用力拉、扔、牵引。推和拉都是较为匀速地用力,而拽是突然发力;推和拉的用力方向基本都是直线,而拽用扭转之力。

【简评】关于"拨镫法",后世说法不一,以"拨镫"四字诀"推、拖、撚、拽"而论,应为拨灯之法。拨灯用指,故此四字说的也是执笔之指法。

用笔之法:拓大指,撅中指,敛第二指,拒名指,令掌心虚如握卵,此大要也。

凡用笔,以大指节外置笔,令动转自在。然后奔头微拒,奔中中钩,笔拒亦勿令太紧,名指拒中指,小指拒名指。此细要也,皆不过双苞,自然虚掌实指。《"永"字论》云:"以大指拓头指,钩中指。"此盖言单苞者。然必须气脉均匀,拳心须虚,虚则转侧圆顺;腕须挺起,粘纸则轻重失准。把笔浅深在去纸远近,远则浮泛虚薄,近则揾锋体重。

[唐·卢携·临池诀]

【注释】拓大指:指大指向斜上方推举。拓,以手推物。 敛第二指:指食指向里用力。敛,收拢。 拒名指:指中指向里用力时无名指向外用力抵挡。拒,抵挡。 大指节外:大拇指指肚。 置笔:放置笔管。 动转自在:转动自由灵活。即虞世南说的"圆畅"。 奔头微拒:指大指向斜上方略微推举。奔中中钩:指中指在中间,向里钩。 细要:小的要点。 转侧圆顺:指笔运转流畅。 浅深:指执笔高低。 远:指手指离纸的距离远,即执笔高。 浮泛虚薄:指笔画轻滑无力。 近:指手指离纸的距离近,即执笔低。 揾锋:按锋。体重:指笔画粗重。

【简评】这里讲的是双苞执笔法。拓、捺、敛、拒分别是大拇指、食指、中指、无名指的作用。认为执笔的要点是：虚掌（令掌心虚如握卵）实指；悬腕；执笔高低适宜。

楷书把笔，妙在虚掌运腕。不可太紧，紧则腕不能转。腕既不能转，则字体或粗或细，上下不均，虽多用力，原来不当。

楷书只虚掌转腕，不要悬臂，气力有限。行、草书即须悬臂，笔势无限。不悬臂，笔势有限。

[唐·张敬玄·论书]

【简评】"虚掌运腕""虚掌转腕"都强调掌要虚，腕要活，此为用笔关键。腕要活，则执笔不能过紧，因为紧则腕不能转。

认为写楷书不要悬臂，写行草要悬臂，此乃实在之论。悬臂、高执笔，优点是灵活、通畅、气势足，缺点是难以精细；不悬臂而悬腕、执笔低，优点是稳定，能精细，缺点是不能写大字，气势不足。故是否悬臂，要根据实际情况而定，不可教条。

书有七字法，谓之拨镫，自卫夫人并钟、王，传授于欧、颜、褚、陆等，流于此日，然世人罕知其道者……所谓法者，捺、压、钩、揭、抵、拒、导、送是也。捺者，捺大指骨上节，下端用力欲直，如提千钧；压者，捺食指著中节旁；钩者，钩中指著指尖钩笔，令向下；揭者，揭名指著爪肉之际，揭笔令向上；抵者，名指揭笔，中指抵住；拒者，中指钩笔，名指拒定；导者，小指引名指过右；送者，小指送名指过左。

[五代·李煜·书述]

【简评】林蕴《拨镫序》说拨镫法最早始于韩愈，其法为推、拖、捻、拽。李煜认为始自卫夫人，不知何据。谓拨镫法为七字法，但实际上是八个字，八法。其中前五法，据《宣和书谱》，为陆希声所创，今人多以为是双钩执笔法。李煜对这五法的解释，也是按双钩执笔法中五指的作用说的，"拒"也是指执笔，但"导""送"为运笔法。

关于导、送，潘伯鹰《书法杂论》说："谈到用笔有'导'和'送'之说。如若以管向左侧为'导'，则右侧为'送'；若以右侧为'导'，则左侧为'送'。总之是说明用笔时笔笔倾动状况，而其目的则在使笔锋能够在点画中畅行。"

把笔无定法，要使虚而宽。欧阳文忠公谓余"当使指运而腕不知"，此语最妙。方其运也，左右前后，却不能免攲侧；及其定也，上下如引绳，此之谓"笔正"。柳诚悬之言良是。

献之少时学书，逸少从后取其笔而不可，知其长大必能名世。仆以为知书不在于笔牢，浩然听笔之所之，而不失法度，乃为得之。然逸少所以重其不可取者，独以其小儿子用意精至，猝然掩之，而意未始不在笔。不然，则是天下有力者，莫不能书也。

[宋·苏轼·论书]

【注释】欧阳文忠公：欧阳修（1007—1072），字永叔，号醉翁、六一居士，吉州永丰（今江西省吉安市永丰县）人，北宋政治家、文学家。谥号文忠，世称"欧阳文忠公"。 引绳：直线。木工用墨斗拉墨线取直。

【简评】苏轼论用笔能破除迷信，抓住要害。"献之少时学书，逸少从后取其笔而不可，知其长大必能名世"的故事见虞和《论书表》："羲之为会稽，子敬七八岁学书，羲之从后掣其笔不脱，叹曰，此儿书，后当有大名。"流传甚广，学书者深信不疑。然苏轼认为王羲之之所以"重其不可取"者，在于这件事说明王献之写字时非常专注。这个解释富有新意，且有一定道理。他的反证也很有力："不然，则是天下有力者，莫不能书也。"对于执笔，苏轼的观点是："知书不在于笔牢，浩然听笔之所之，而不失法度，乃为得之"；"把笔无定法，要使虚而宽。"（《论书》）关键是要使笔自由灵活。"宽"即宽松，宽松即自由灵活；"虚"指掌虚，掌虚是用笔自由灵活的条件。"无定法"不是无法，而是不拘泥于法。韩方明《授笔要说》引徐公曰"执笔在乎便稳"，"便"即苏轼所谓"宽"。包世臣也反对执笔过紧，在《艺舟双楫·述书中》中指出："握之太紧，力止在管而不注笔端，其书必抛筋露骨，枯而且弱。"

苏轼赞赏欧阳修"当使指运而腕不知"之说，由此可见苏轼很可能是用单

苞法，重视用指。苏轼的用笔法曾遭到当时人的嘲笑和质疑，由此推测，当时五指执笔法已流行，人们对三指执笔法已经陌生，而苏轼却仍用古法。明清以后很多书家反对用指，理由是指力弱，用指则字无力，然而东坡字厚重雄强，不仅丝毫不因为指用而笔力弱，反而比很多强调用腕用肘的书家的笔力更强。事实证明，用指是正确的，而执笔死、指不动的要求，是教条！

苏轼对"笔正"的解释非常切当，也破除了有些人在解释"心正则笔正"说时强调人格影响用笔的牵强附会的说法。

用笔之法，欲双钩回腕，掌虚指实，以无名指倚笔，则有力。

凡学字时，先当双钩，用两指相叠，蹙笔压无名指，高提笔，令腕随己意左右。

心能转腕，手能转笔，书字便如人意。

[宋·黄庭坚·山谷题跋]

【注释】蹙：逼迫。

【简评】"双钩""以无名指倚笔"，当指五指执笔法。黄庭坚主张用"双钩"法，强调用笔要"掌虚指实"，此与苏轼、米芾说可互参。对时人用单钩法，特意指出，欲使其改正。如《与党伯舟帖》批评苏轼："公书字已佳，但疑是单钩，肘臂著纸，故尚有拘局、不放浪意态耳。"

回腕，即回腕法。清周星莲《临池管见》说"回腕法，掌心向内，五指俱平，腕竖锋正，笔画兜裹"，李世民《笔法诀》说"大抵腕竖则锋正"，"腕竖"可能指回腕法。

黄庭坚说"心能转腕，手能转笔，书字便如人意"，强调用笔时手腕和笔都要灵活，能转动，不能死板僵直。他主张悬肘悬臂，因为"肘臂著纸"便有拘束之态。

以腕着纸，则笔端有指力，无臂力也。

[清·朱履贞·书学捷要·引米芾语]

【简评】米芾主张悬腕，因为他认为"以腕着纸，则笔端有指力，无臂力

也"，即手臂的力量不能自如地抵达笔端。指力小，仅凭指力，点画会乏力。因此，除非写小字，一般写字都要悬腕。

学书贵弄翰，谓把笔轻，自然手心虚，振迅天真，出于意外。

<div style="text-align:right">［宋·米芾·自述学书帖］</div>

【简注】弄翰：用笔。 振迅：抖动。《诗·豳风·七月》："六月莎鸡振羽。"《毛传》："莎鸡羽成而振讯之。"《孔子家语·辩政》："昔童儿有屈其一脚，振讯两眉而跳，且谣曰：'天将大雨，商羊鼓舞。'"南朝宋鲍照《舞鹤赋》："踯躅徘徊，振迅腾摧。"用于形容书法，当指富于动感。 天真：天然，自然。"振迅天真"指书法生动自然。

【简评】"把笔轻"可指把笔轻松，与紧劲相反。但云"把笔轻，自然手心虚"，则将"把笔轻"看作"手心虚"的条件，那么，"把笔轻"就是把笔浅的意思了，因为手心虚实与把笔深浅有关，而与轻重、松紧关系不大。当以后者为是。"出于意外"指书写时因用笔灵活、自然而出现意外效果，而不完全被书写者理性所控制。"把笔轻，自然手心虚，振迅天真，出于意外"与苏轼所说"把笔无定法，要使虚而宽""知书不在于笔牢，浩然听笔之所之，而不失法度"意思相同。

钱若水常言：古之善书鲜有得笔法者，唐陆希声得之，凡五字：撅、押、钩、格、抵。

<div style="text-align:right">［宋·宣和书谱·卷四］</div>

【注释】钱若水：字澹成，又字长卿，河南新安人，北宋名臣。 鲜：少。陆希声：字鸿磐，自号君阳遁叟（一称君阳道人），唐苏州府吴县（今江苏苏州）人。博学，善属文，能诗，工书。

【简评】"撅、押、钩、格、抵"五字执笔法要诀，是陆希声在前人的基础上总结而来的。如卢携《临池诀》提出"拓、撅、敛、拒"四字，与陆希声五字稍异。按照沈尹默《论书法》的解释，"撅"说明大拇指作用，要求用大拇指的指肚按住笔管左侧（里侧），呈斜而仰的姿态，力由内向外发。"押"说明食指的作用，

"押"有约束的意思,指用食指第一节贴住笔管外侧,由外向内用力,和拇指内外配合抓住笔管。"钩"说明中指作用,指用中指弯曲如钩,以其指肚从笔管外侧向里用力。"格"说明无名指作用。"格"有挡的意思,是指用无名指指甲根部抵住笔管向外用力,与中指向里钩的力相当,使笔管保持垂直状态。"抵"说明小指作用。小指要紧贴在无名指下面,以增加无名指的力量。

　　大抵要执之欲紧,运之欲活,不可以指运笔,当以腕运笔。执之在手,手不主运;运之在腕,腕不主执。

<div align="right">〔宋·姜夔·续书谱·用笔〕</div>

　　【简评】姜夔主张执笔紧,运笔活,不可以指运笔,而要以腕运笔。对错参半。"运笔活"是对的,"执笔紧"大可不必;"以腕运笔"固然不错,但"不可以指运笔"则系误导。康有为认为二者皆可,各有优点,但以运腕为上。他在《广艺舟双楫·缀法》中说:"以腕力作书,便于作圆笔,以作方笔,似稍费力,而尤有矫变飞动之气,便于自运,而亦可临仿,便于行草,而尤工分、楷。以指力作书,便于作方笔,不能作圆笔,便于临仿,而难于自运,可以作分、楷,不能作行、草,可以临欧、柳,不能临《郑文公》《瘗鹤铭》也。故欲运笔,必先能运腕,而后能方能圆也。然学之之始,又宜先方笔也。"其实,运指作书,并不影响作圆笔,既能临摹,也能创作,既能作隶、楷,也能作行、草。运腕、运指结合,方能自如,不可有偏见。

　　夫善执笔则<u>八体</u>具,不善执笔则八体废。<u>寸</u>以内,法在掌、指;寸以外,法兼肘、腕。

<div align="right">〔元·郑杓·衍极〕</div>

　　【简注】八体:秦代统一文字,废除不符合秦文的六国文字,定书体为大篆、小篆、刻符、虫书、摹印、署书、殳书、隶书八种,谓之"八体"。张怀瓘《书断》将篆、籀、八分、隶书、章草、草书、飞白、行书合称为"八体"。　寸:即方寸,指字的大小。

　　【简评】这里讲执笔的重要性。"善执笔则八体具,不善执笔则八体废",

可见执笔非常重要。其次讲用指、用腕和用肘的问题。他认为,是用指、用腕
还是用肘来导送笔,与所书写的字的大小有关。方寸之内的小字,用指来导、
送就可以了;方寸之外的大字,则要用腕和肘。这是由人的生理特点决定的。
手指控笔,运动范围小,只能写小字,所以写方寸之内的小字,用指就可以了。
用手腕来导送笔管,运行的范围较大,用肘则更大,所以写大字须用腕和肘。
当然,写大字时,也会用到指。

　　学书者必先审于执笔,双钩悬腕,让左侧右,虚掌实指,意前笔
后,此口诀也。

<div align="right">［明·丰坊·童学书程·论用笔］</div>

　　【简评】"双钩悬腕,让左侧右,虚掌实指,意前笔后"是丰坊提出的执笔和
用笔原则。他在《书诀》中对此一一作了解释:"双钩悬腕者,食指、中指圆曲
如钩,与拇指相齐而撮管于指尖,则执笔挺直;大字运上腕,小字运下腕,不使
肉衬于纸,则运笔如飞。让左侧右者,左肘让而居外,右手侧而过中,使笔管
与鼻准相对,则行间直下而无攲曲之患。虚掌实指者,指不实则颤掣而无力,
掌不虚则窒碍而无势;妙在无名指得力,三指齐撮于上,而第四指抵管于下……
意前笔后者,熟玩古帖,于字形大小、偃仰、平直、疏密、纤秾,蕴藉于心,临纸
瞑默,豫思其法,随物赋形,各得其理。"为何要悬腕、虚掌实指?《书诀》云:
"筋生于腕,腕能悬,则筋脉相连而有势;指能实,则骨体坚定而不弱。"。

　　伯高、鲁公皆言大字运上腕,谓径尺以上也;小字运下腕,谓径
寸以内也。若径丈以上,如文信公魁字,人必立起,以一身全力自肩
及肘运,则以五指齐撮墨池之端,似握铁槊画沙泥,使手离纸三尺,
然后八法完整,左右无病。若字三寸至于五寸,可以端坐而书,亦必
运肩及肘之力,使手离纸尺许,所谓上腕也。伯高得法于贺季真,其
笔如空中抛弹,壮伟奇怪,高视千古,正以能运上腕全力在笔,笔与
神会,不自知其所以然而然也。其径寸以内,如《兰亭》《乞假》《金
丹》,小而《姚恭公》《化度寺》《宣示》《力命》《忧虞》《乐毅》《方朔》《黄

庭》《曹娥》,细而河南《阴符》、法晖《塔经》,则运自肘至掌之力,亦必手离纸三二分,所谓下腕也。

<div align="right">[明·丰坊·书诀]</div>

【注释】伯高:张旭字伯高,苏州吴县(今江苏苏州)人,唐代书法家,擅草书,喜饮酒,世称"张颠",与怀素并称"颠张醉素"。　鲁公:颜真卿。　文信公:都嗣成,字文信,号有庵,明初吴县人。善书。　魁字:魁书,榜书中特别大的。　墨池之端:疑原文有误。按其意应为以五指握住笔端。　槊:长矛。贺季真:贺知章(约659—约744),字季真,晚年自号四明狂客,越州永兴(今浙江萧山)人,唐代著名诗人、书法家。　其笔如空中抛弹:比喻悬肘用笔,迅奕有力。　高视:傲视。　笔与神会:笔墨技巧与书家的精神融合无间,达到非意识所能支配的神妙境界。　乞假:王献之《乞假帖》。　金丹:苏轼《金丹帖》。　姚恭公:隋《姚恭公墓志》。　化度寺:欧阳询《化度寺碑》。　宣示力命忧虞:钟繇《宣示表》《力命表》《忧虞帖》。　乐毅方朔黄庭曹娥:王羲之《乐毅论》《东方朔画赞》《黄庭经》《曹娥碑》。　细:这里指细书,即小楷书。　河南:褚遂良,唐高宗时期册封河南郡公,故称褚河南。　阴符:《阴符经》。今存《大字阴符经》,非"细书"。　法晖:宋代僧人,善楷书。据《宣和书谱》卷六载:"释法晖政和二年天宁节以细书经塔来上,效封人祝万岁寿。作正书如半芝麻粒,写佛书十部……"

【简评】主张悬腕、悬肘者众多,但丰坊的论述最为翔实可行。总之,悬腕、悬肘的目的在于便于用力,字越大,需用力越多,故小字只略用腕力即可,大字便需用肘,更大需用肩,再大需通身之力。

凡执管须识浅、深、长、短。真书之管,其长不过四寸有奇,须以三寸居于指掌之上,只留一寸一二分著纸。盖去纸远,则浮泛虚薄;去纸近,则揾锋势重。若中品书,把笔略起,大书更起。

古人贵悬腕者,以可尽力耳。大小诸字,古人皆用此法。若以掌贴桌上,则指便粘着于纸,终无气力,轻重便当失准,虽便挥运,终欠圆健。盖腕能挺起,则觉其竖,腕竖则锋必正,锋正则四面势全

也。近来又以左手搭桌上，右手执笔按在左手背上，则来往也觉<u>通利</u>，亦自觉能悬。此则今日之悬腕也，比之古法，非矣。然作小楷及中品字、小草犹可，大真、大草必须高悬手书，如人立志要<u>争衡</u>古人，大小皆须悬腕，以求古人秘法，似又不宜从俗矣。

执之虽坚，又不可令其太紧，使我转运得以自由。大凡执紧必滞……又须执之使宽急得宜，不可一味紧执，盖执之愈紧则愈滞于用故耳。

<div align="right">［明·徐渭·笔玄要旨·论执管法］</div>

【注释】浅、深、长、短：徐渭自注："浅，去纸浅；深，去纸深；长，笔头长以去纸深；短，笔头短以去纸浅。"可知，浅指执笔低，深指执笔高；长短指笔头的长度。 有奇：有余。"若中品书"三句：意思是，写中等大的字，执笔要高一些，写更大的字，执笔要更高一些。 "若以"四句：批评枕腕法及用笔轻重失准。周星莲《临池管见》亦云："用笔之法，太轻则浮，太重则踬。恰到好处，直当得意。" 通利：无障碍。 争衡：比试高低。

【简评】徐渭《论执管法》是对前人执笔经验的总结，论及执笔的高低、悬腕的重要性、执笔的松紧等，批评枕腕、执笔太紧，主张运笔要自由灵活等，观点允当。

悬臂作书，实古人不易之常法。上古席地<u>凭几</u>，又何<u>案</u>之可据？凡后世之以书法称者，未有不悬臂而能传世者。<u>特</u>后人自动<u>据案作书</u>，习于<u>晏安</u>，去难就易，以古法为畏途，不以为常，反以为异矣。惟是今人气禀浅薄，<u>急切未能入彀</u>，则据案浅执，<u>俾易成书</u>，此亦人情之常。且小字悬臂尤难，<u>讵</u>能一概强抑而行之？<u>则学书者竟有束手之虞，将望而却走矣</u>！但学书之际，必须提管悬臂，而行草、八分、大字、中字，断不可浅执。若背古法，终归俗品。为之既久，力到自然，则轻车熟路，挥运自适，视据案浅执反索然无味，即欲不悬，不可得矣。

<div align="right">［清·朱履贞·书学捷要］</div>

【注释】易：变。 席地：坐在地上。古人在地上铺席用来坐、卧，故称"席

地"。　凭几：靠着几。几，矮桌子。　案：本指凭依、坐憩用的小几，这里指高桌子。　特：但。　据案作书：指坐在桌子前把前臂放在桌面上写字。习于晏安：习惯于安定。　气禀浅薄：意为天赋不高。气禀，亦作"禀气"，人生来对气的禀受。王充《论衡·命义》云："人禀气而生，含气而长，得贵则贵，得贱则贱。"认为人的生死贵贱是由其禀受的气所决定的。　急切未能入彀：因不能很快达到标准而急切。彀，使劲张弓，"彀中"指箭能射及的范围。唐太宗在端门看见新考中的进士鱼贯而出，高兴地说："天下英雄入吾彀中矣。"意思是天下英雄都可为我所用了，故科举时称考试及格为"入彀"。　浅执：执笔低。　俾易成书：意为使写字变得容易。　讵能：岂能。　强抑：强制，强迫。"则学书者"两句：意思是说，悬臂作小字，让学书者感到很为难，望而却步。

【简评】朱履贞主张悬臂作书。理由是：悬臂作书是古人使用的执笔法，是自然形成的。他认为后人坐在桌子前把前臂放在桌面上写字的方式较古人悬臂作书容易，而去难就易是人之常情。他认为除了小字外，其他各体都必须提管悬臂。很多论书者都有类似观点。其实，作书是否悬臂，不必刻意、教条。宋代之前中国无高桌高凳，或席地而坐执卷、执简书写，或站立书壁，自然是悬臂。宋代之后，普遍使用高桌高凳，一般将纸、绢放在桌案上书写，于是，将肘或前臂放在桌案上悬腕书写，就成为自然的书写方式。但这种坐姿、执笔显然不适合写大字，所以，当书写较大的作品时，一般都会采用站姿而不是坐姿，相应地，臂自然就悬起来了。

　　书有拨镫法。镫，古"灯"字，拨镫者，聚大指、食指、中指撮管杪，若执镫挑而拨镫，即双钩法也。

<div align="right">［清·朱履贞·书学捷要］</div>

【注释】撮（cuō）：抓取。　管杪：笔管的末端。

【简评】这里谓"拨镫法"即"拨灯法"是对的，说拨灯时用大指、食指、中指撮管也是对的，但不一定在笔端，也不是"双钩法"，而是"单钩法"，即三指执笔法。

书有运腕之说，而不及臂、指；更有言"运腕者，欲腕之转动而成书"，引王右军之爱鹅，谓取其转项若动腕，穿凿甚矣！是盖不知运之义而腕之为何物也。夫运者，先运其心，次运其身，运一身之力尽归臂腕，坚如屈铁，注全力于指尖。运之既久，俾指节劲捷，运笔如飞，迨乎至精极熟，则折钗、屋漏、壁坼之妙，自然具于笔画之间，而画沙、印泥之境于是乎可得矣。或问："周身之力如何可到？"曰："臂肘一悬，则周身之力自至矣。"欧阳文忠公谓东坡先生曰："当使指运笔而腕不知。"此言极运腕之致。

[清·朱履贞·书学捷要]

【注释】俾：使。　劲捷：迅速有力。　折钗：折钗股，又称古钗脚，指笔画转折处不露圭角痕迹。　屋漏：屋漏痕。或解为藏锋，即行笔过程中不露圭角；或解为涩行，雨水顺墙向下渗流之痕迹，不是一滑而下，而是克服阻力一点点前行，给人以厚实有力之感。应以后者为是。　壁坼：又名坼壁、坼壁缝、坼壁路，本指土墙壁上的裂缝，比喻笔画变化自然。　画沙：锥画沙。锥尖硬，沙地松软，锥划于沙上所留下的痕迹是中间深两边浅的凹槽型，给人以沉着、有力之感，用以喻中锋用笔——笔尖处于笔画中间。　印泥：印印泥，指下笔稳健准确而有力，如印章盖在封泥上留下的痕迹。

【简评】朱履贞指出，在书法艺术中，所谓"运"，指"先运其心，次运其身，运一身之力尽归臂腕，坚如屈铁，注全力于指尖"，简单地说，就是在心的指挥下，将全身之力表现在笔的运行中。他认为运笔的关键是悬臂。"臂肘一悬，则周身之力自至矣"；"周身之力自至"，则"指运笔而腕不知"。在自然、自如的书写过程中，指、腕、臂乃至全身都在动，但意在笔，故身动而人不自知。如果意在腕，或意在指、臂，皆不自然。精辟之论！

学书，第一执笔。执笔欲高，低则拘挛。执笔高则臂悬，悬则骨力兼到，字势无限。虽小字，亦不令臂肘著案，方成书法也。

[清·朱履贞·书学捷要]

【简评】一般而言，执笔高则灵活，执笔低则拘束；悬臂则灵活，臂肘著案

则有所局限。所以，主张悬臂自有道理。但凡事有利必有弊。悬臂写小字，控制笔的能力会有所下降，不易精妙。而臂肘著案作小字，并不妨碍笔的灵活运转，也不影响力度。因此，写小字不必一定要悬臂。

 学书之法，在乎一心，心能转腕，手能转笔。大要执笔欲紧，运笔欲活，手不主运而以腕运，腕虽主运而以心运。

 真书握法，近笔头一寸；行书宽纵，执宜稍远，可离二寸；草书<u>流逸</u>，执宜更远，可离三寸。笔在指端，掌虚容卵，要知把握，亦无定法。熟则巧生，又须拙多于巧，而后真巧生焉。但忌实掌，掌实则不能转动自由，务求笔力从腕中来。笔头令刚劲，手腕令轻便，点画波掠腾跃顿挫，无往不宜。若掌实不得自由，乃成棱角，纵佳，亦是露锋，<u>笔机</u>死矣……藏锋之法，全在握笔勿深。深者，掌实之谓也。譬之足踏马镫，浅则易出入，执笔亦如之。

<div align="right">〔清·宋曹·书法约言〕</div>

 【注释】流逸：超脱飘逸。指草书笔画连贯、飞动。 笔机：笔的灵活变化。

 【简评】"学书之法，在乎一心，心能转腕，手能转笔""手不主运而以腕运，腕虽主运而以心运"即朱履贞所说"夫运者，先运其心，次运其身，运一身之力尽归臂腕"。

 关于执笔高低，宋曹说即虞世南"真一、行二、草三，指实掌虚"说。宋曹亦主张以腕运笔，腕要灵活。手腕要灵活，掌就要虚，执笔就要浅。

 执笔欲死，运笔欲活。指欲死，腕欲活。五指相次如螺之旋，紧捻密持，不通一缝，则五指死而臂斯活，管欲碎而笔乃劲矣。

<div align="right">〔清·王澍·书法剩语·执笔〕</div>

 【简评】"运笔欲活""腕欲活"是对的，而"执笔欲死""指欲死"则不对。"五指相次如螺之旋，紧捻密持，不通一缝"是指"指实"，而王澍将"指实"视为

"指欲死",误。大多数人主张执笔在手,运笔在腕,主张运腕而反对运指,此即"腕欲活""指欲死"。但也有主张指运者,如苏轼、刘墉等(见下条)。三指执笔时,运指较多,"推、拖、捻、拽"都是就指法而言的。"五指死而臂斯活,管欲碎而笔乃劲"说,教条也,如奉之为信条,必害人不浅。

诸城作书,无论大小,其使笔如舞滚龙,左右盘辟,管随指转,转之甚者,管或坠地。

[清·包世臣·艺舟双楫·记两棒师语]

【注释】诸城:指刘墉。刘墉(1720—1804),字崇如,号石庵,山东诸城人,清代政治家、书法家。

【简评】包世臣描述了刘墉用指转管的运笔方法。刘墉书法的高超水平证明以指运笔是对的,而"腕欲活,指欲死"之说是教条。但凡事不能太过,"转之甚者,管或坠地",就是转过了头!

求之指则左矣。若小楷则无藉手势,肘腕主运,指但知执耳。

[清·姚配中·书学拾遗]

【注释】左:偏差。 藉[jiè]:同"借"。

【简评】此为"指主执,腕主运"说。其实,书界公认魏晋小楷水平最高,钟繇、二王小楷为小楷典范,然当时执笔乃悬臂、三指执笔法,运笔时,手指不可能不动,而且,指要比肘、腕动得更多,可见此说为教条。

运腕之要,全在指不动,笔不歇,正上正下,直起直落,无论如何皆运吾腕而已……落笔直下,全是运腕,指笔永不动,则挺健而不拙滞……运腕而指不动,气象、意思极可体会,能如此方是大方家数,方是心正气正。手不动方可言运腕,犹心不动然后可言运心也。

[清·陈介祺·习书诀]

【注释】气象:作品的风格气韵。 意思:意图,用意。这里指笔意。 方是:才是。 大方家数:有名大家的传承家法。

【简评】此亦是"指主执,腕主运"说。此说至清代已成教条。姚孟起《字学忆参》云:"死指活腕,书家无等等咒也。"将此说推到极致。皆不足信。

运指不如运腕,书家遂有腕活指死之说。不知腕固宜活,指安得死?肘使腕,腕使指,血脉本是流通,牵一发而全身尚能动,何况臂指之近乎?此理易明。若使运腕而指竟漠不相关,则腕之运也必滞,其书亦必至麻木不仁。所谓腕活指死者,不可以辞害意。不过腕灵则指定,其运动处不著形迹。运指腕随,运腕指随,有不知指之使腕与腕之使指者,久之,肘中血脉贯注,而腕亦随之定矣。周身精神贯注,则运肘亦不自知矣。此自然之气机非可以矫揉造作也。

〔清·周星莲·临池管见〕

【注释】气机:天地有规律运行的自然机能。这里的"自然之气机"指执笔运笔过程中的生理规律。

【简评】"不知腕固宜活,指安得死",此问足以发人深省。"所谓腕活指死者,不可以辞害意。不过腕灵则指定,其运动处不著形迹。运指腕随,运腕指随,有不知指之使腕与腕之使指者,久之,肘中血脉贯注,而腕亦随之定矣。周身精神贯注,则运肘亦不自知矣。此自然之气机,非可以矫揉造作也",此真辩证、通达之论矣,值得再三体味。

执笔须用力,尤须指能运动笔管,若指不能运管,则作大小字皆无生气,且作字又甚吃力。

〔清·苏惇元·论书浅语〕

【简评】这里讲指运的理由,认为"若指不能运管,则作大小字皆无生气,且作字又甚吃力",此乃对主张"指欲死"者之有力驳斥。

夫用指力者,笔力必困弱……以指代运,故笔力靡弱,欲卧纸上也。古人作书,无用指者。

〔清·康有为·广艺舟双楫·执笔〕

【注释】康有为从笔力弱这一角度否定以指运笔,有一定道理,但说"古人作书,无用指者",乃是大话欺人。指力必弱于腕力、臂力、全身之力,指运范围亦很有限,故小字多运指,至于中字、大字,则运指仅为运腕、运肘之辅助。绝对否定运指,乃欺人之说。

腕低于手,则力在指。腕手相平,则力在笔。腕高于手,则力在笔尖。运腕运指既久,自能悟此。唐以前,无桌几,人席地而坐,仅一小几横于前,无所凭藉,非悬腕不办。故其书力聚笔尖。今人作大幅字亦必悬腕,正是为此。唐人用笔,不同于晋;后人用笔又不同于唐人者,亦是在此……今人每因腕既不悬,则可细意描写,务求工整,因之,用笔迟钝,遂失字神。

[清·张宗祥·临池一得]

【简评】说理透彻!这里说的悬腕,其实是悬臂。臂悬,腕自然悬。至于今人"细意描写,务求工整,因之用笔迟钝,遂字失神",原因并不全在不悬臂,而在不悬腕。若不悬腕,腕贴桌面,则必然"用笔迟钝,遂失字神"。

(三)运笔

夫用笔之法,先急回,后疾下,如鹰望鹏逝,信之自然,不得重改。

[宋·陈思·书苑菁华·秦汉魏四朝用笔法·传李斯论用笔]

【注释】鹰望鹏逝:指落笔要像老鹰、大鹏的飞行动作一样,有力,一掠而过,流畅自然,不拖泥带水。 信:听凭、随意。

【简评】这里强调运笔先要"急回"——凌空作势,要快速、有力,且不得重改,皆为运笔之基本要求。

至有未悟淹留,偏追劲疾;不能迅速,翻效迟重。夫劲速者,超逸之机。迟留者,赏会之致。将反其速,行臻会美之方;专溺于迟,

终爽绝伦之妙。能速不速，所谓淹留；因迟就迟，讵名赏会！

　　　　　　　　　　　　　　　　　　　　　　　　　［唐·孙过庭·书谱］

　　【注释】淹留：久留。指运笔缓慢。　劲疾：指运笔快速有力。　翻效迟重：故意摹仿迟缓厚重的用笔。　"夫劲速者"两句：意思是说：用笔快速有力是书法高妙超凡的条件。超逸，高超，不同凡俗。机，契机，原由。　"迟留"两句：意思是说：用笔缓慢，像是在欣赏领会的样子。赏会，欣赏领会。致，样子。　"将反"两句：从迟缓转为劲速，用笔将很快达到众美汇集的境界。反，转向。行，将要。臻，达到。会美，汇集众美。　溺：沉溺。指用笔一味迟缓而无节制。　爽：错失。　绝伦：超越群论。　"因迟"两句：因为用笔迟缓，所以索性安于迟缓而不求劲速，这怎么能够算是欣赏领会呢？

　　【简评】运笔应有快有慢，各有好处，不能偏颇。快则流畅、有力、有气势，但易浮滑；慢则沉稳、厚重，但易迟钝而无神气。快慢适度，疾而能涩，方为妙用。李世民《指意》云："太缓者滞而无筋，太急者病而无骨。"姜夔《续书谱》云："迟以取妍，速以取劲，必先能速，然后为迟。若素不能速而专事迟，则无神气；若专务速，又多失势。"潘之淙《书法离钩》说："未能速而速，狂驰；不当迟而迟，谓之淹滞。狂驰则形势不全，淹滞则骨肉迟缓。"宋曹《书法约言》说："运用不宜太迟，迟则痴重而少神；亦不宜太速，速则窘步而失势。"刘熙载《书概》说"贵速而贱迟"的观念是错误的。均可资参读。

　　一画之间，变起伏于锋杪；一点之内，殊衄挫于毫芒。

　　　　　　　　　　　　　　　　　　　　　　　　　［唐·孙过庭·书谱］

　　【注释】锋杪：笔锋的尖端。杪，树之末端。　殊：不同。　衄（nǜ）挫：衄，即逆锋运笔法，笔先下行，然后又往上四提；挫，指笔锋顿后略提，笔锋转动，轻轻离开顿处。　毫芒：笔锋的尖端，与"锋杪"同义。

　　【简评】这里强调运笔过程中的提、按和衄、挫变化。点画要有丰富的变化，其所有变化都是笔锋变化的结果，笔锋的变化即运笔的力度、角度、速度的变化。

　　真以点画为形质，使转为情性；草以点画为情性，使转为形质。

　　　　　　　　　　　　　　　　　　　　　　　　　［唐·孙过庭·书谱］

【注释】使转，圆转笔法。蔡邕《笔论》："宜左右回顾，无使节目孤露。"意思是笔在运行过程中要兼顾左右，使笔画圆转流畅，不露尖角。此即使转。

【简评】"形质"本来指人的外形，"情性"本来指人的性格、思想感情。这里用来比喻书法，点画犹如人之外形，使转犹如人之性格、感情。点画离不开使转，无使转就无点画；使转也离不开点画，无点画便无使转。但不同书体，点画与使转的重要性各不相同。真书（楷书、隶书、篆书）点画独立，有使转则生动，故云"真以点画为形质，使转为情性"。草书点画多相连，以圆转为主，使转是其外观主要特征，独立的点画则会表现出草书的个性，故云草书以"使转为形质"，"以点画为情性"。

夫始下笔，须藏锋转腕，前缓后急……至如棱侧起伏，随势所立。大抵之意，圆规最妙。其有误发，不可再摹，恐失其笔势。

[唐·蔡希综·法书论]

【注释】棱侧起伏：形容草书运笔的变化。"棱"喻挺举，"侧"喻蟠屈回旋。圆规：圆浑婉转而合乎法度。

【简评】要求下笔藏锋转腕者，其目的在于使笔画圆浑婉转。这里说的"藏锋"指在笔画开头时不把笔锋露在外面。蔡邕《笔论》："点画出入之迹，欲左先右，至回左亦尔。"传王羲之《书论》云："第一须存筋藏锋，灭迹隐端。"皆指此。

夫执笔在乎便稳，用笔在乎轻健，故轻则须沉，便则须涩，谓藏锋也。不涩则险劲之状无由而生也，太流则便成浮滑，浮滑则是为俗也。

[唐·韩方明·授笔要说]

【注释】轻健：轻捷强健，即灵活而有力。

【简评】这是韩方明引用徐璹的话。这里讲执笔和用笔原则，充满辩证思维。执笔要方便、稳当，用笔要灵活而有力，用笔灵活则点画流利，但"太流则便成浮滑，浮滑则是为俗也"。为了避免浮滑，用笔在灵活的同时还要沉稳、

涩行。轻而沉，健而涩，相反相成。徐浩《论书》云"笔不欲捷，亦不欲徐"，"捷则须安，徐则须利"，意为不能太速，也不能太缓；迅速而要安稳，缓慢而要流利。可与此参读。

张长史折钗股，<u>颜太师</u>屋漏痕，王右军锥画沙、印印泥，怀素<u>飞鸟出林、惊蛇入草</u>，索靖<u>银钩</u>、<u>虿尾</u>，同是一笔法：心不知手、手不知心法耳。

<div align="right">[宋·黄庭坚·论书]</div>

【注释】颜太师：颜真卿曾为太子太师，故称颜太师。 飞鸟出林、惊蛇入草：《法书苑》载："释亚栖，善草书，每自题云：'飞鸟出林，惊蛇入草。'"意思是：草书的点画像飞鸟入林、受惊的蛇窜入草丛一样快速、流畅。银钩：银制的帘钩。形容书法点画曲而有力。 虿(chài)尾：蝎子一类毒虫的尾巴。形容书法点画遒劲有力。

【简评】黄庭坚认为折钗股、屋漏痕等笔法，归根结底是"一笔法"，即"心不知手、手不知心法"。他讲的实际上是用笔要达到的目标：心手相应，也即从心所欲不逾矩的自由状态。

颜真卿学褚遂良既成，自以<u>挑踢</u>名家，<u>作用</u>太多，无平淡天成之趣。大抵颜、柳挑踢，为后世<u>丑怪恶札</u>之祖，从此古法荡无遗矣。

<div align="right">[宋·米芾·书史]</div>

【注释】挑踢：竖弯钩。姜夔《续书谱·真书》："晋人挑剔（按，同趯、踢）或带斜拂，或横引向外，至颜、柳始正锋为之，正锋则无飘逸之气。"颜真卿楷书的点、提捺等笔画多夹角，与竖弯钩的形态特征相似。 名家：出名成家。作用：用意。 恶札：拙劣的书法。

【简评】挑踢太多，暴露筋骨，为笔法之病。颜、柳楷书在起头、收笔、转折处多藏锋、提按、顿挫，动作太多，不够自然流畅，故谓之"丑怪恶札之祖""俗书"。米芾认为书至颜、柳而"古法荡然无遗"，这里的古法应指钟、王多圆转而少提按、多篆意而少棱角的笔法。

得笔,则虽细如髭发,亦圆;不得笔,虽粗如椽,亦扁。

[元·苏霖·书法钩玄·米芾论书]

【简评】刘熙载《书概》云:"中锋画圆,侧锋画扁。"米芾所谓"得笔",即用中锋;所谓"不得笔",即用侧锋。所谓"圆",指笔画有立体感;所谓"扁",指笔画缺乏立体感。

转折者,方圆之法,真多用折,草多用转。折欲少驻,驻则有力。转不欲滞,滞则不遒。然而真以转而后遒,草以折而后劲,不可不知。

[宋·姜夔·续书谱·真书]

【简评】转和折是两种不同的用笔法,转则形圆,折则形方;转笔流畅,折笔则需停顿。圆转给人遒劲之感,方折给人刚硬之感。楷书多用方折,但也用圆转;草书多用圆转,但也杂用方折。钟繇、二王一派楷书,用笔以圆转为多,魏碑、颜体、柳体,用笔以方折为主。

用笔不欲太肥,肥则形浊;又不欲太瘦,瘦则形枯;不欲多露锋芒,露则意不持重;不欲深藏圭角,藏则体不精神;不欲上大下小,不欲左高右低,不欲前多后少。欧阳率更结体太拘,而用笔特备众美,虽小楷而翰墨洒落,追踵钟、王,来者不能及也。颜、柳结体既异古人,用笔复<u>溺</u>于<u>一偏</u>,予评二家为<u>书法之一变</u>,数百年间,人争效之,字画刚劲高明,<u>固不为书法之无助</u>,而魏、晋之<u>风规</u>,则扫地矣。然柳氏大字,偏旁清劲可喜,更为奇妙。近世亦有仿效之者,则浊俗不除,不足观。故知与其太肥,不若瘦硬也。

[宋·姜夔·续书谱·用笔]

【注释】溺:陷于某种境地。 一偏:片面。 书法之一变:指颜、柳开启了不同于魏、晋的新的书法风格。 固不为书法之无助:固然对书法的发展不无好处。 风规:风范。这里主要指魏、晋时期的用笔特点。

【简评】姜夔认为颜、柳结体、用笔皆不同于魏晋楷书,其风格之刚劲值得肯定,但丧失了魏晋风范。那么,什么是魏晋风范呢? 姜夔《续书谱·真书》

尚書宣示孫權所求詔令所報所以博示逌于
卿佐必與良方出於阿是爹羡之言可擇
郎廟況繇始以疏賤得為前恩橫所眄公私
見異愛同骨肉殊遇厚寵以至今日冊世榮名
南國休感敢不自量竊致愚慮仍日達晨坐以
待旦退思鄙淺聖意所棄則又割意不敢獻

妙樂自在之處若有苦累即今解脱三塗惡道

有大法師逢時感

召空門正闢法宇一

方開崢嶸棟梁

旦而摧水月鏡像

柳公权·玄秘塔碑·局部

说:"真书以平正为善,此世俗之论,唐人之失也。古今真书之神妙,无出钟元常,其次则王逸少。今观二家之书,皆潇洒纵横,何拘平正?良由唐人以书判取士,而士大夫字书,类有科举习气。颜鲁公作《干禄字书》是其证也。翘欧、虞、颜、柳,前后相望,故唐人下笔,应规入矩,无复魏晋飘逸之气。"他认为唐人之失,主要是拘于平正而丧失潇洒飘逸的特点,字之长短、大小、斜正、疏密变化不足,过于整齐。《续书谱·真书》又云:"魏晋书法之高,良由各尽字之真态","挑剔者,字之步履,欲其沈实。晋人挑剔或带斜拂,或横引向外,至颜、柳始正锋为之,正锋则无飘逸之气",皆是此意。

大凡学草书,先当取法张芝、皇象、索靖章草等,则结体平正,下笔有源。然后仿王右军,<u>申之以变化</u>,<u>鼓之以奇崛</u>。若泛学诸家,则字有工拙,笔多失误,当连者反断,当断者反续,不识向背,不知起止,不悟转换;随意用笔,任笔赋形,失误颠错,<u>反为</u>新奇……自唐以前多是独草,不过两字属连。累数十字而不断,号曰连绵、游丝,此虽出于古人,不足为奇,更成大病。古人作草,如今人作真,何尝苟且?其相连处,<u>特是</u>引带。尝考其字,是点画处皆重,非点画处偶相引带,其笔皆轻。虽复变化多端,而未尝乱其法度。张颠、怀素规矩最号<u>野逸</u>,而不失此法。近代山谷老人,自谓得<u>长沙</u>三昧,草书之法,至是又一变矣。流至于今,不可复观。唐太宗云:"<u>行行若萦春蚓</u>,字字如绾秋蛇。"恶无骨也。大抵用笔有缓有急,有有锋,有无锋,有承接上文,有牵引下字,乍徐还疾,忽往复收。缓以效古,急以出奇;有锋以耀其精神,无锋以含其气味,横斜曲直,<u>钩环盘纡</u>,皆以势为主。然不欲相带,带则近俗,横画不欲太长,长则转换迟;直画不欲太多,多则神痴。

[宋·姜夔·续书谱·草书]

【注释】申之以变化:再加以变化。　鼓之以奇崛:以奇崛的风格使人震动。　颠错:颠倒错乱。　反为:反而被认为。　特是:只是。　野逸:放纵

不羁。　长沙:指怀素。怀素家永州零陵县,属古长沙郡。　"行行"两句:形容草书线条如同春天的蚯蚓和秋天的蛇那样软弱无力。萦,缠绕。绾,盘绕,系结。　钩环:连接回环。　盘纤:迂回曲折的样子。

【简评】姜夔论草书用笔,认为要有断有连,有向有背,有行有止,有转换,有缓有急,有有锋,有无锋,有承接上字,有牵引下字,时徐时疾,忽往复收,皆以势为主,强调"点画处皆重,非点画处偶相引带,其笔皆轻",行笔过程中要有驻留,点画要有骨;又指出"不欲相带,带则近俗;横画不欲太长,长则转换迟;直画不欲太多,多则神痴"。这些看法均值得习草书者重视。

　　笔正则锋藏,笔偃则锋出,一起一倒,一晦一明,而神奇出焉。常欲笔锋在画中,则左右皆无病矣。故一点一画,皆有三转;一波一拂,又有三折。

<div align="right">［宋·姜夔·续书谱·用笔］</div>

【注释】笔偃:指笔锋与纸面倾斜。偃,倒下,倒伏。　晦:暗。这里指藏锋。　明:这里指露锋。　"故一点一画"两句:前后互文见义,意为:一点一画、一撇一捺都有起、行、收之变化。拂,掠过。这里"波"指捺,"拂"指撇。

【简评】"笔正则锋藏,笔偃则锋出","锋藏"即"笔锋在画中",也即中锋;"锋出"即露锋、侧锋。一起一倒,一正一侧,一藏一露,以及起、行、收之转折,即用笔之变化。用笔善变化则"神奇出焉"。

　　真贵方,草贵圆。方者参之以圆,圆者参之以方,斯为妙矣。然而方圆、曲直,不可显露,直须涵泳,一出于自然。如草书尤忌横直分明,横直多则字有积薪、束苇之状,而无萧散之气。时参出之,斯为妙矣。

<div align="right">［宋·姜夔·续书谱·方圆］</div>

【注释】直须涵泳:必须含蓄。　萧散之气:自然、不拘束的样子。

【简评】姜夔认为真书用笔以方折为主,草书用笔以圆转为主,但又要方圆并用,方中有圆,圆中有方,方圆结合。王澍《竹云题跋》:"圆中规,方中矩,

须知不是两笔。吾于《书谱》得之。"这也是方圆互参之意。姜夔指出，草书中横、竖笔画不能太多，不能太直，要直中有曲，圆转自如。这些都是草书用笔之关键。

　　直笔圆，侧笔方；用法有异，而执笔初无异也。其所以异者，不过遣笔用锋之差变耳。盖用笔直下，则锋常在中；欲侧笔，则微倒其锋，而书体自方矣。

<div style="text-align:right">［宋·刘有定·论书］</div>

　　【注释】直笔：即正锋用笔、中锋用笔。　　侧笔：侧锋用笔。　　差变：不同的变化。

　　【简评】所谓"直笔圆"，指笔锋在笔画中间，即中锋用笔，笔画有立体感。所谓"侧笔方"，指"微倒其锋"，即侧锋用笔，起笔处自然棱角分明，故曰"侧笔方"。姜夔《续书谱·用笔》云："笔正则锋藏，笔偃则锋出。"宋曹《书法约言·论草书》说："笔正则锋藏，笔偃则锋侧。"这里的"用笔直下"即"笔正"，"微倒其锋"即"笔偃"。皆可参证。

　　书之大要，可一言而尽之，曰：笔方势圆。方者，折法也，点画波撇起止处是也，方出指，字之骨也；圆者，用笔盘旋空中作势是也，圆出臂腕，字之筋也。故书之精能，谓之遒媚。盖不方则不遒，不圆则不媚也。

<div style="text-align:right">［清·朱履贞·书学捷要］</div>

　　【注释】方出指：方出于指，方折是运指的结果。　　圆出臂腕：圆转是运腕、运肘、运臂的结果。　　遒媚：雄健秀美。遒，雄健有力。媚，美好，侧重于指婀娜多姿。

　　【简评】这里的"笔方"指点画起止处棱角分明。形方给人以力感，故云"字之骨也"。这里的"势圆"指点画之间的呼应、联系，也就是书写点画过程中笔锋运行的连贯性。用笔既要笔笔有骨力，又要整体连贯，此即"不方则不遒，不圆则不媚"。

竖画须横入笔锋,横画须直入笔锋:此不传之机枢也。

[元·佚名·书法三昧]

【注释】不传之机枢:不轻易传给别人的关键。

【简评】"竖画横落笔"即竖画起笔时,笔锋向下顿成一平点,然后调整为中锋并向下行笔;"横画须直入笔锋"的"直"可以理解为"直接",也可理解为"竖"。按前者,则指横画入笔时笔锋朝左,然后向右行笔;按后者,则指起笔时笔锋由上向下顿,然后调锋转为中锋并向右行笔。书法界有"横画竖落笔,竖画横落笔"之说,故"横画须直入笔锋"可能是指后者。笔者以为,"竖画须横入笔锋,横画须直入笔锋"只是起笔的一种方式,并非所有横、竖都要如此起笔,不可教条。

朱晦翁亦谓字被苏、黄写坏,并笔法悉绝之言,两语皆刻矣。数公亦有笔法,不尽写坏,体格多有逾越,盖其学力未能入室之故也。数君之中,惟元章更易起眼,且易下笔,每一经目,便思仿模。初学之士,切不可看。趋向不正,取舍不明,徒拟其所病,不得其所能也。

[明·项穆·书法雅言·取舍]

【注释】晦翁:朱熹号晦庵,晚称晦翁。　悉:全。　刻:不厚道。　数公:指苏、黄、米、蔡等宋代书家。　不尽写坏:并未完全写坏。　体格多有逾越:形容格调多有不合传统之处。　元章:米芾,字元章。

【简评】所谓"字被苏、黄写坏,并笔法悉绝",指苏、黄打破了以书圣王羲之为代表的笔法传统和尚中和的审美传统。苏、黄书法尚意,主张"我书意造本无法",故在尚法度规矩、以温柔敦厚为美的朱熹看来,苏、黄破坏传统,但从创新的角度来看,苏、黄的价值正在于打破二王传统。不破不立,是艺术发展的规律。说米芾书法"趋向不正,取舍不明"也是偏见,说"初学之士,切不可看"更是谬论。模仿米芾书法而不能自立面目,是习书者的问题,非米芾书法本身的问题。

轻、重、疾、徐四法,惟徐为要。徐者缓也,即留得笔住也。此法一熟,则诸法方可运用。

羲、献作字,皆非中锋,古人从未窥破,从未说破……然书家搦笔极活极圆,四面八方,笔、意俱到,岂拘拘中锋为一定成法乎?

<div align="right">[明·倪苏门·书法论]</div>

【注释】搦:握。　拘拘:拘束。

【简评】用笔须有轻、重、疾、徐之变化,四者皆很重要。倪苏门强调"徐",是因为"徐"最被书者轻视。

书法家有"笔笔中锋"之论,影响甚大,实则不懂笔法、胶柱鼓瑟之见,不能迷信。倪苏门此论最为通达透彻。

余尝题永师《千文》后曰:"作书须提得笔起,自为起,自为结,不可信笔。后代人作书,皆信笔耳。"信笔二字,最当玩味。吾所云须悬腕,须正锋者,皆为破信笔之病也。东坡书,笔俱重落,米襄阳谓之画字,此言有信笔处耳。

发笔处,便要提得笔起,不使其自偃,乃是千古不传语。盖用笔之难,难在遒劲;而遒劲,非是怒笔木强之谓,乃如大力人通身是力,倒辄能起,此惟褚河南、虞永兴行书得之。

作书须提得起笔,不可信笔。盖信笔则其波画皆无力。提得起笔,则一转一束处皆有主宰,转束二字,书家妙诀也。今人只是笔做主,未尝运笔。

<div align="right">[明·董其昌·画禅室随笔·用笔]</div>

【注释】米襄阳:米芾,祖居太原,后迁湖北襄阳,故称"米襄阳"。　怒笔:用笔气势很盛。　木强:质直刚强。　虞永兴:虞世南先后封永兴县子、永兴县公,故世称"虞永兴"。　转:转折。　束:笔锋保持不散,中锋用笔。　妙诀:巧妙的秘诀。

【简评】所谓"提得起笔"指能很好地控制笔,能随时调整笔锋,在行笔时保持中锋状态,能快能慢,能粗能细,手能应心,变化自如。相反,不能有效地控制笔的运行就是"信笔"。"一转一束处皆有主宰"就是说书写者能很好地

调整笔锋,使之能"转""束"。清代书学家周星莲《临池管见》云:"所谓落笔先提得起笔者,总不外凌空起步,意在笔先,一到着纸,便如兔起鹘落,令人不可思议。笔机到则笔势劲、笔锋出,随倒随起,自无僵卧之病矣。"又,宋人《法书类要》云:"发笔处便要提得起,不使自偃,乃是千古不传语。""提得起笔",用笔使转自如,点画自然道劲有力,此善于用力也。反之,用蛮力使笔锋倒卧纸上,横扫斜拖,看似有力,其实书法之美被破坏殆尽。时人多以后者为有力,大误!"乃如大力人通身是力,倒辄能起",妙喻也!学书者当深思!

强调不可信笔是很有意义的,因为大多数学书法者在用笔上都容易犯信笔的错误。但过分强调对笔的控制,也会带来弊端。周星莲对此有深刻认识。《临池管见》云:"吾谓信笔固不可,太矜意亦不可。意为笔蒙,则意阑;笔为意拘,则笔死。要使我顺笔性,笔随我势,两相得,则两相融,而字之妙处从此出矣。"

唐人书皆回腕,宛转藏锋,能留得笔住。不直率流滑,此是书家相传秘诀。微但书法,即画家用笔,亦当得此意。

<div align="right">[明·董其昌·容台随笔·卷二·书品]</div>

【注释】微但:不只是。

【简评】倪苏门认为用笔轻、重、疾、徐四法中徐最重要,"徐者,缓也,即留得笔住也"。董其昌也是此意。不过用"不直率流滑"解释"留得笔住",更加明白易懂。

用墨,须使有润,不可使其枯燥。尤忌秾肥,肥则大恶道矣。

<div align="right">[明·董其昌·画禅室随笔·论用笔]</div>

【注释】秾:同"醲",浓厚。 肥:多肉。

【简评】董其昌善书画,风格尚淡雅,用墨润泽而不枯燥,淡雅而不秾肥,深得用墨用笔之道。墨之干湿浓淡直接影响到点画形态,用笔之快慢轻重与用墨之干湿浓淡相互影响,不可不知。

善用中锋,虽败笔亦圆;不会中锋,即佳颖亦劣。优劣之根,断在于斯。

古今书家同一圆秀,然唯中锋劲而直、齐而润,然后圆,圆斯秀。劲拔而绵和,圆齐而光泽,难哉难哉!

[明·笪重光·书筏]

【注释】败笔:用坏了的毛笔。 佳颖:好毛笔,与"败笔"相对。颖,本指禾的末端,引申指东西末端的尖锐部分。 圆秀:圆活而秀美。

【简评】用笔之关键,在于善用中锋,中锋之效果,在于圆而劲,即"劲拔而绵和,圆齐而光泽"。书论家多强调中锋用笔,但笪重光从审美效果角度讲中锋,深刻透彻。

古人作篆、分、真、行、草书,用笔无二,必以正锋为主,间以侧锋取妍。分书以下,正锋居八,侧锋居二,篆则一毫不可侧。

[明·丰坊·书诀]

【注释】正锋:笔锋垂直于纸面,即中锋。 间:间或,有时候。 妍:美,巧。 分书:隶书。

【简评】这里具体列出各种书体中运用中锋和侧锋的比例,有实际指导意义,但未说透。实际上,侧锋主要用在起头和转折处,行笔过程则全用中锋。从侧锋到中锋,需要转换、调整,此即调锋。篆书起头多不露锋,为圆笔,所以不用侧锋,其他书体,起笔多用侧锋,起笔后再转为中锋。

用笔必以正锋为主,又不必太拘。隐锋以藏气脉,露锋以耀精神,乃千古之秘旨。

[明·丰坊·童学书程·论用笔]

【注释】拘:固执,不变通。 隐锋:藏锋。 气脉:气势。 耀精神:使精神显示出来。

【简评】用笔以中锋为主,侧锋为辅,又不能太固执;中锋使气脉内含,侧锋使笔画美、巧,精神外显。这是辩证的看法,与倪苏门、朱和羹的观点近似。

用笔贵用锋，锋有向背、转折、藏岨，或出或收，或伸或缩，须操纵自得，则<u>进乎道</u>矣！

[清·陈奕禧·绿荫亭集]

【注释】进乎道：进到道的境界了。《庄子》："臣之所好者道也，进乎技矣。""道"指一切事物所遵循的规律，"技"即技艺。当某项技艺达到巅峰后，就与道一体了，这就是"技进乎道"。

【简评】书贵用笔，用笔贵在用锋，用锋在于变化自如，能变化自如，就达到道的境界了。

书法下笔便觉锋粘纸上，像推不动，锋陷纸中，像拔不起，方好。逆、顿、放、收、叠、回，每笔皆如此。著力要匀足，不要尽，

气力要使得匀，有不到处便是病。刺得入，提得起，行得锐，留得住，展得开，拍得紧，转得圆，收得净，只要足，不要尽，喜雄势，忌平稳。柳诚悬云："尖如锥，捺如凿；不得出，只得<u>却</u>。"

"锥画沙""印印泥"，皆言笔锋入纸欲透纸背也。何以能如此？锋中正而沉着也。锋直入纸，则两边劲净如水洗，如锥锋入沙，如印文入泥，笔锋欲出不能，最善取譬。丝毫不中不正，便不能如是。

[清·徐用锡·字学札记]

【注释】却：向后退。

【简评】此段论用笔甚精彩。"书法下笔便觉锋粘纸上，像推不动；锋陷纸中，像拔不起"，即"锥画沙""印印泥"。"刺得入，行得锐，留得住""不得出，只得却"，如此则笔锋中正而笔画沉着。"著力要匀足，不要尽"也是用笔关键。"匀足"则笔画沉着、含蓄、有力，"尽"则不含蓄。

腕竖则锋正，正则四面锋全。常想笔锋在画中，则左右逢源，<u>静燥</u>俱称。

[清·宋曹·书法约言]

【注释】静燥：静与动。　称：适合。

【简评】这里说的是中锋运笔。"腕竖则锋正，正则四面锋全"，"锋正"即"笔锋在画中"，如此则左右逢源，动静皆宜。但要注意的是，锋要正，不一定非要腕竖。站立书写时，腕是平的。

　　草书贵通畅，下墨易于疾，疾时须令少缓，缓以仿古，疾以出奇。或敛束相抱，或婆娑四垂，或阴森而高举，或脱落而参差，勿往复收，乍断复连，承上生下，恋子顾母，种种笔法，如人坐卧、行立、奔趋、揖让、歌舞、擘踊、醉狂、颠伏，各尽意，方为有得。若行行春蚓，字字秋蛇，属十数字而不断，萦结如游丝一片，乃不善学者之大弊也。

[清·宋曹·书法约言]

【注释】少：稍。　婆娑：盘旋舞动的样子。　阴森：这里指笔画繁密。脱落：不受拘束。指草书字形生动活泼。　恋子顾母：比喻点画之间相互呼应。　擘踊：捶胸顿足。　颠伏：倒伏。　属(zhǔ)：接连。　萦结：回旋缠绕。

【简评】草书"贵通畅"，书写时易于快速，但一味求快、连贯，便"行行春蚓，字字秋蛇，属十数字而不断"，回旋缠绕一片，此草书之大忌。故草书用笔应快中有缓，力求变化，使每个点画均有姿态。

　　丝牵有行迹，使转无行迹。牵丝为有形之使转，使转乃无形之牵丝。

[清·蒋和·书法正宗]

【注释】行迹：运行留下的痕迹。

【简评】这里讨论牵丝与使转的关系，认为"牵丝为有形之使转，使转乃无形之牵丝"，甚当。

　　行草纵横奇宕，变化错综，要紧处全在收束，收束得好，只在末笔。明于结体，则点画妥帖；精于收束，则气足神完。

[清·蒋和·书法正宗]

【简评】运笔有起、行、收三个过程，这里强调行草运笔的要紧处在于收束，认为精于收束，则字气足神完。姜夔《续书谱》说米芾以"无垂不缩，无往不收"为用笔要法，后人奉之为金科玉律。刘熙载《艺概》也说："逆入、涩行、紧收是行笔要法。"可见收束的确重要。

学书者一般重视起笔和行笔，而忽视收笔，有头无尾，顾头不顾腚。梁巘《评书帖》云："作书不可力弱，然下笔时用力太过，收转处笔力反松，此谓过犹不及。"但有人片面理解"无垂不缩，无往不收"，过分强调回锋收笔，导致笔笔断而后起，从而割裂了点画之间的内在联系，也是不对的。

所谓中锋者，谓运笔在笔画之中，平侧偃仰，惟意所使。及其既定也，端若引绳。如此则笔锋不倚上下，不偏左右，乃能八面出锋。笔至八面出锋，斯施无不当矣。

所谓藏锋，即是中锋，正谓锋藏画中耳。徐常侍作书，对日照之，中有黑线，此可悟藏锋之妙。

"如锥画沙，如印印泥"，世以此语举似沉着，非也，此正中锋之谓。解者以此悟中锋，似过半矣。

〔清·王澍·论书剩语〕

【注释】端若引绳：直得如同木工从墨斗拉出的墨线。端，中正。 八面出锋：指笔锋能从各个角度出入。无论转笔角度、折笔速度、行笔力度，始终依据线条的直曲、方圆、强弱、生涩和干湿等变化来掌握笔势、速度，不断地用不同的笔锋触纸，从而获得点画的丰富变化。《宣和书谱》载米芾自谓："善书者只有一笔，我独有四面。"这里的四面，也是指能从各个角度出入、变化的意思。 徐常侍：徐铉（916—991），五代末宋初文字学家、书法家。

【简评】绝大多数人将"藏锋"理解为在起笔和收笔时不露出笔锋，王澍"所谓藏锋，即是中锋，正谓锋藏画中耳"是对"藏锋"的全新理解。褚遂良《论书》曰"用笔当如印印泥，如锥画沙，使其藏锋，书乃沉着，常欲透过纸背"，说的正是中锋用笔。颜真卿《述张长史书法十二意》载张旭说同。董其昌《画禅室随笔·论用笔》说"颜平原屋漏痕，折钗股，谓欲藏锋"，徐渭说"轻则须沉，

便则须涩，其道以藏锋为主"，其"藏锋"也都是中锋用笔的意思。姜夔《续书谱·用笔》云："笔正则锋藏，笔偃则锋出……常欲笔锋在画中，则左右皆无病矣。""锋藏"即"藏锋"，也即中锋。康熙《跋董其昌墨迹后》云："于《兰亭》《圣教序》，能得其运腕之法，而转笔处古劲藏锋，似拙实巧，书家所谓'古钗脚'，殆谓是也。"转笔处之藏锋，显然指中锋，所以被称"古钗脚"——指转折处圆而劲。包世臣《艺舟双楫·自跋草书答十二问》曰怀素书"藏锋内转，瘦硬通神"，把"藏锋"和"内转"联系起来，说的也是中锋用笔的意思。可见，藏锋于中，才是"藏锋"的正解，不管是起笔、收笔，还是行笔，只要锋藏于笔画中，不露出来，都叫"藏锋"。王澍说的"藏锋"，实即蔡邕《笔论》所说的"藏头"："圆笔属纸，令笔心常在点画中行。"龚贤《柴丈画说》也说："笔要中锋为第一，惟中锋乃可以学大家。若偏锋，且不能见重于当代，况传后乎？中锋乃藏，藏锋乃古。"与王澍说同。

　　用笔之法，见于画之两端，而古人雄厚恣肆令人断不可企及者，则在画之中截。盖两端出入操纵之故，尚有迹象可寻；其中截之所以丰而不怯、实而不空者，非骨势洞达不能倖致。更有以两端雄肆而弥使中截空怯者，试取古帖横直画，蒙其两端而玩其中截，则人人共见矣。中实之妙，武德以后，遂难言之。古今书诀，俱未及此，惟思白有笔画中须直，不得轻易偏软之说，虽非道出真际，知识固自不同。其跋杜牧之《张好好诗》云"大有六朝风韵"者，盖亦赏其中截有丰实处在也。

　　戏鸿堂摘句《兰亭诗》《张好好诗》，结法率易，格致散乱，而不烂漫者，气满也。气满由于中实，中实由于指劲，此诣甚难至，然不可不知也。

<div align="right">［清·包世臣·艺舟双楫·历下笔谭］</div>

【注释】中截：笔画中间部分。　怯：虚弱，这里指笔画中段软弱无力。骨势：骨力。　洞达：通达，透彻，表达得充分。　倖致：有幸达到。　武德之后：唐朝以后。武德是唐高祖李渊的年号，也是唐朝第一个年号。　思白：董

其昌的号。　真际:真理。　　知识:认识水平。　　戏鸿堂:指董其昌选辑晋、
唐、宋、元名家书诞及旧刻本镌成的书法丛帖。　　结法率易:结体随便。　　格
致:风格气韵。　　烂漫:散漫。　　气满:富有生气。　　指劲:指用笔有力。

【简评】包世臣指出,书者皆重视笔画两端,即起笔、收笔处,用笔之法于
此可见,但行笔中间容易一划而过,造成软弱无力之病,要不是骨力贯通的
话,就不可能做到"丰而不怯、实而不空"。他认为唐代以后书法用笔缺乏中
实,这是很有见地的看法。因为唐代以后书家在写楷书时加强了提按,把更
多的注意力放在笔画的两头,中段就有所忽略。刘熙载说"行笔欲充实",即
包世臣所谓"中实"也。《黄宾虹谈艺录》云:"浅学之子,未明笔法,一画一竖,
两端着力,中多轻细,笔不经意,何能力透纸背?"也是强调"中实"。

又晤吴江吴育山子,其言曰:"吾子书专用笔尖直下,以墨裹锋,
不假力于副毫,自以为藏锋内转,只形薄怯。凡下笔须使笔毫平铺
纸上,方四面圆足。此少温篆法,书家真秘密语也。"

<div align="right">[清·包世臣·艺舟双楫·述书上]</div>

【注释】晤:遇,见面。　　吴育:江苏吴江人,字山子。与包世臣、李兆洛交
往,能文,工书,尤工篆书。　　吾子:古时对人的尊称,相当于"您"。　　副毫:
毛笔笔头中间的毫称为笔心,笔心外围的短毫叫副毫。　　薄怯:单薄。　　方:
才。　　少温:李阳冰字。李阳冰约生于唐玄宗开元年间,善小篆。

【简评】此为包世臣引用吴育论篆书用笔语。吴育认为,包世臣写篆书只
用笔尖而不用副毫,这样书写出的线条显得单薄;应使笔毫平铺纸上,才能写
出圆润浑厚的线条。此语不虚。

丙子秋,晤武进朱昂之青立,其言曰:"作书须笔笔断而后起,吾
子书环转处颇无断势。"

青立之所谓"笔笔断而后起"者,即无转不折之说也。盖行草之
笔多环转,若信笔为之,则转卸皆成扁锋,故须暗中取势,换转笔
心也。

世人知真书之妙在使转,而不知草书之妙在点画,此草法所为不传也。大令草常一笔环转,如火箸划灰,不见起止,然精心探玩,其环转处悉具起伏顿挫,皆成点画之势……盖必点画寓使转之中,即性情发形质之内,望其体势。肆逸飘忽,几不复可辨识,而节节换笔,笔心皆行画中,与真书无异。

[清·包世臣·艺舟双楫·述书上]

【注释】武进朱昂之青立:朱昂之,字青立,江苏武进人,与包世臣同时代人,书画家。

【简评】朱昂之指出,点画环转处要有断势,包世臣解释说,所谓环转处有断势,指环转处不能信手划过,而要有顿挫,要不断转换笔心,即所谓"节节换笔,笔心皆行画中"。所谓"草书之妙在点画",指在书写草书的环转笔画时要有顿挫,要不断转换笔心。刘熙载《书概》说:"笔心,帅也;副毫,卒徒也。卒徒更番相代,帅则无代。论书者每曰'换笔心',实乃换向,非换质也。""笔心"即笔锋、笔尖,"换笔心"是为了行笔过程始终保持中锋状态。刘熙载说笔心到了,点画便意态自足:"张长史书,微有点画处意态自足。当知微有点画处皆是笔心实实到处。不然虽大有点画,笔心反不到!"此草书用笔之关键。

余见六朝碑拓,行处皆留,留处皆行。凡横、直平过之处,行处也;古人必逐步顿挫,不使率然径去,是行处皆留也。转折挑剔之处,留处也,古人必提锋暗转,不肯撅笔使墨旁出,是留处皆行也。

[清·包世臣·艺舟双楫·述书中]

【简评】书法笔画易于轻飘浮滑,轻飘浮滑则无力、俗气。"行处皆留,留处皆行"是克服轻飘浮滑的有效方法。"行处皆留"的具体做法就是"逐步顿挫",不使一划而过,不轻浮,不油滑。蔡邕《笔论》说:"涩势,在于紧駃战行之法。"駃,快也。"紧駃战行"指在战斗中策马快行时须收住马之缰绳。既快行,又收住缰绳有控制地前行,此即行处皆留,如此则应对自如。

黄宾虹认为用笔"宜留"。李可染解释说:"画线的最基本原则是画得慢而留得住,每一笔要送到底,切忌飘滑。这样画线才能控制得住。线要一点

王献之·中秋贴·局部

一点地控制，控制到每一点。古人说'积点成线''屋漏痕'，就是说这个意思。只有这样画线，才能做到细致有力。"（《李可染画论》）

　　古帖之异于后人者，在善用曲。阁本所载张华、王导、庾亮、王廙诸书，其行画无有一黍米许而不曲者，右军已为稍直，子敬又加甚焉，至永师，则非使转处，不复见用曲之妙矣。尝谓人之一身，曾无分寸平直处，大山之麓多直出，然步之则措足皆曲。若积土为峰峦，虽略具起伏之状，而其气皆直。为川者必使之曲，而循岸终见其直。若天成之长江大河，一望数百里，瞭之如弦，然扬帆中流，曾不见有直波。

<div style="text-align:right">［清·包世臣·艺舟双楫·答三子问］</div>

　　【注释】阁本：《淳化阁帖》本。宋淳化三年（992 年），太宗赵炅令出内府所藏历代墨迹，命翰林侍书王著编次摹勒上石，名《淳化阁帖》。它是我国最早的一部汇集各家书法墨迹的法帖，被誉为"法帖之祖"。　曾：竟然。　麓：山脚。

　　【简评】包世臣用人的身体和自然山川为例，来说明美在于直中有曲，因而书法要善于用曲。直容易写，但"直中有曲"便不易，所以，"书法要善于用曲"乃妙论！但认为"张华、王导、庾亮、王廙诸书，其行画无有一黍米许而不曲者，右军已为稍直，子敬又加甚焉，至永师，则非使转处，不复见用曲之妙矣"，则有厚古薄今之嫌，且有绝对化倾向。

　　然能辨曲直，则可以意求之有形质无形质之间，而窥见古人真际也。

　　曲直之粗迹，在柔润与硬燥。凡人物之生也，必柔而润；其死也，必硬而燥。草木亦然。柔润则肥瘦皆圆，硬燥则长短皆扁，是故曲直在性情而达于形质，圆扁在形质而本于性情。

<div style="text-align:right">［清·包世臣·艺舟双楫·答三子问］</div>

　　【简评】上一则云古帖善于用"曲"，这一则再论为何要"用曲"。曲与直是

点画外形,柔润和硬燥是其分别包含的生命力。柔润是生而活,硬燥是死而僵。凡艺术,其根本皆在表现生命之活力。

问:自来论真书以不失篆、分遗意为上,前人实之以笔画近似者,而先生驳之,信矣。究竟篆、分遗意寓于真书从何处见?

篆书之圆劲满足,以锋直行于画中也;分书之骏发满足,以毫平铺于纸上也。真书能敛墨入毫,使锋不侧者,篆意也;能以锋摄墨,使毫不裹者,分意也。

[清·包世臣·艺舟双楫·答熙载九问]

【注释】分:隶书。 圆劲满足:圆曲而有力。 骏发满足:充满英俊风发之气。 敛:聚拢。 摄:吸取。 使毫不裹:使笔毫铺开。裹,笔毫聚为锥形。

【简评】"真书以不失篆、分遗意为上"是什么意思呢?前人认为是楷书的有些点画和篆书、隶书的点画形貌相似,包世臣认为不对。他说"真书体现篆、分遗意"是指楷书用笔如篆书一样要用中锋,如隶书一样铺毫。包世臣的看法是对的。

北朝人书,落笔峻而结体庄和,行笔涩而取势排宕。万毫齐力,故能峻;五指齐力,故能涩。

[清·包世臣·艺舟双楫·历下笔谭]

【注释】峻:指笔力刚劲。 庄和:端庄安稳。 排宕:奔放。

【简评】"涩"与顺、滑相反,是指运笔时笔锋克服其与纸面的摩擦力而前行时出现的效果,它表现出的是努力克服阻力而前行的力量感。起笔方而刚劲,行笔涩而有方,结体端庄而字势奇崛,此为北碑特点。

下笔宜着实,然要跳得起,不可使笔死在纸上。

笔提空易单飘,着实易肥夯。

作书不可力弱,然下笔时用力太过,收转处笔力反松,此谓过犹不及。

<div align="right">[清·梁巘·承晋斋积闻录·评书帖]</div>

【注释】单飘:单薄浮滑。 肥夯:肥胀。

【简评】下笔要着实,但要能提得起;要用力,但不能用力太过。这是用笔的中庸原则。笔能提得起,便活;笔能沉实,点画便能厚重。梁巘《评书帖》评褚遂良云:"全将笔提空,固是难能,然终觉轻浮,不甚沉着,所以昔人有'浮薄后学'之议论。"与此处议论意思相同。

今客告余曰:"子字去褊笔则更佳。"盖谓吾字画出锋下笔处有尖也,而不知吾之好处正在此。余历观晋右军,唐欧、虞,宋苏、黄法帖,及元明赵、董二公真迹,未有不出锋者,特徐浩辈多折笔稍藏锋耳,而亦何尝不贵出锋乎?使字字皆成秃头,笔笔皆似刻成,木强机滞而神不存,又何书之足言?此等议论皆因不见古人之故。

<div align="right">[清·梁巘·承晋斋积闻录·评书帖]</div>

【注释】褊笔:按下文的解释,指"字画出锋下笔处有尖",即露锋。褊,狭小。 特:只是。 折笔稍藏锋:指逆锋起笔,藏笔锋于笔画之中。 木强:朴钝无文。 机滞:呆板。

【简评】起笔要不要出锋(露锋、下笔处有尖)?有些人主张笔笔藏锋,不能露尖。梁巘则指出:"余历观晋右军,唐欧、虞,宋苏、黄法帖,及元明赵、董二公真迹,未有不出锋者。"事实胜于雄辩!然作为理论家,梁巘又进一步指出,"使字字皆成秃头,笔笔皆似刻成",便不成书法,然后又指出之所以有人主张出锋下笔处不能有尖,是因为他们没见过古人真迹。论证有力,令人信服。

用笔之病曰呆、曰弱、曰率、曰滞、曰俗;其善者曰劲、曰灵、曰瘦、曰净、曰雅。

<div align="right">[清·邹方锷·论书十则]</div>

【简评】"呆",死板,相对应的是"灵",灵活。"弱",无力,相对应的是

"劲",雄健有力。"率",指用笔随意,有违法度,或指手不能很好地控制笔,任笔运行。"滞",指运笔慢、不流畅。"瘦"和"净"主要指用笔干净利落。"俗"和"雅"一般指风格,用以指用笔,应是指用笔的效果。

藏锋之说,非笔如钝锥之谓,自来书家,从无不出锋者,古帖具在,可证也。只是处处留得笔住,不使直走。

[清·梁同书·频罗庵论书]

【简评】书家、书学理论家都多强调藏锋,梁同书打破迷信,认为书法多出锋(露锋),所谓藏锋,指"处处留得笔住,不使直走",即点画不轻滑,此解独特。他还说:"'漏痕''钗股',不必定是草书有之,行书亦何尝不然? 只是笔直下处留得住,不使飘忽耳。"亦是此意。

字画承接处,第一要轻捷,不着墨痕,如羚羊挂角。学者工夫精熟,自能心灵手敏。然便捷须精熟,转折须暗过,方知折钗股之妙。暗过处,又要留处行、行处留,乃得真诀。

[清·朱和羹·临池心解]

【注释】轻捷:轻快敏捷。　羚羊挂角:传说羚羊夜眠时,将角挂在树上,脚不著地,以免留足迹而遭人捕杀。这里形容笔画承接处不见痕迹。　暗过:指转折处不露圭角痕迹。　真诀:妙处,秘诀。

【简评】笔画承接处之所以要轻快敏捷,是因为慢则易滞,滞则笔画不畅。转折处最易露圭角痕迹,露圭角痕迹则滞而不畅,然太圆转又容易显得软,所以转折处用笔要留处行、行处留,节节转笔,才能有"折钗股"之妙——势方形圆,柔中带刚。

用笔到毫发细处,亦必用全力赴之。然细处用力最难。

[清·朱和羹·临池心解]

【简评】笔画细处最容易随意划过,也最容易显得软弱无力,所以强调"毫发细处""亦必用全力赴之",是非常重要的。

　　信笔是作书一病。回腕藏锋，处处留得笔住，始免率直。大凡一画起笔要逆，中间要丰实，收处要回顾，如天上之阵云；一竖起笔要力顿，中间要提运，住笔要凝重，或如垂露，或如悬针，或如百岁枯藤，各视体势为之。

<div style="text-align:right">［清·朱和羹·临池心解］</div>

　　【简评】董其昌曾强调书法不可信笔。朱和羹强调不可信笔就是要"回腕藏锋""处处留得笔住"，不"率直"；写一横，"起笔要逆，中间要丰实，收处要回顾"；写一竖，"起笔要力顿，中间要提运，住笔要凝重"。刘熙载《书概》说"逆入、涩行、紧收是行笔要法"，略同。"起笔要逆"指逆锋起笔。姚孟起《字学忆参》："汉隶笔笔逆，笔笔蓄。起处逆，收处蓄。"

　　正锋取劲，侧笔取妍。王羲之书《兰亭》，取妍处时带侧笔。余每见秋鹰搏兔，先于空际盘旋，然后侧翅一惊，翩然下<u>攫</u>，悟作书一味执笔直下，断不能因势取妍也。所以论右军之书者，每称其<u>鸾翔凤翥</u>。

　　偏锋、正锋之说，古来无之。无论右军不废偏锋，即旭、素草书，时有一二。苏、黄则全用。文待诏、祝京兆亦时借以取态，何损耶？若<u>解大绅</u>、<u>马应图</u>辈，纵尽出正锋，何救恶札？

<div style="text-align:right">［清·朱和羹·临池心解］</div>

　　【注释】攫(jué)：抓取。　鸾翔凤翥：鸾凤飞舞。比喻笔势飘逸飞动。鸾，凤凰的一种。翥(zhù)，鸟向上飞。　解大绅：解缙(1369—1415)，字大绅，号春雨、喜易，江西吉安府吉水(今江西吉水)人，明代文学家、书法家。　马应图：字心易，浙江平湖人，明代大臣。

　　【简评】朱和羹论侧锋取妍，有破除"笔笔中锋"迷信的作用。自然的书写，起笔大都采用侧锋，"欲横先竖，欲竖先横"，魏晋时期楷、行、草书莫不如此。故倪苏门《书法论》云："侧笔取势，晋人不传之秘。"侧锋起笔，在瞬间调整笔锋转为中锋行笔，此乃用笔之法。如此起笔，笔锋之角度、笔画开头之形状变化多端，故云"侧锋取妍""侧锋取势"。朱和羹将起笔动作比喻为秋鹰搏

兔,极为贴切,他因此悟出"作书一味执笔直下,断不能因势取妍"的道理,发人深省。

每作一画,必有中心,有外界。中心出于主锋,外界出于副毫。锋要始、中、终俱实,毫要上下左右皆齐。

书用中锋,如师直为壮,不然,如师曲为老,兵家不欲自老其师,书家奈何异之?

[清·刘熙载·书概]

【注释】锋要始、中、终俱实:指在书写一个点画的过程中,笔尖始终要紧抵纸面并处于点画的中心。 师直为壮:《左传·僖公二十八年》:"师直为壮,曲为老,岂在久乎?"师,军队;直,理由正当;壮,壮盛,有力。 师曲为老:曲,无正当理由;老,疲惫无力。出兵有正当理由,军队就有正义感,战斗力强,否则,军队就无正义感所鼓舞,因而疲惫无力。 "兵家"句:意为:用兵者不会有意让自己的军队因为师出无名(无正当理由)而涣散无战斗力,书法家怎么可能反其道而行之呢。

【简评】锋要实,毫要齐,此为用笔关键。锋不实则点画浮漂无力,毫不齐则点画散乱,不匀整,不流利。

用"师直为壮,曲为老"比喻书法要用中锋,意思是用中锋为正道,可以使点画有力。

古人论用笔,不外疾、涩二字。涩非迟也,疾非速也。以迟速为疾涩而能疾涩者,无之。

用笔者皆习闻"涩笔"之说,然每不知如何得涩。惟笔方欲行,如有物以拒之,竭力而与之争,斯不期涩而自涩矣。涩法与战掣同一机窍,第战掣有形,强效转至成病,不若涩之隐以神运耳。

[清·刘熙载·书概]

【简评】传为蔡邕的《石室神授笔势》云:"书有二法,一曰疾,二曰涩。得疾涩二法,书妙尽矣。"刘熙载《书概》说"古人论用笔,不外疾、涩二字",盖指

此。迟、速主要是指用笔速度的快慢，疾、涩除了指用笔的速度，还指用笔的力度，且以后者为主。"涩笔"主要指用笔要"逆势"，避免浮滑、平拖直过之病。用笔过快容易浮滑，用笔过慢容易臃肿，二者都应避免。《书概》又云："逆入、涩行、紧收是行笔要法。"包世臣强调笔画要"中实"。如何"中实"？用笔涩行即可。刘熙载对"涩行"的解释非常到位，对"涩法"与"战掣"的辨析更为精彩。他指出，"涩笔"是无形的"战掣"，"战掣"是有形的"涩笔"，因为有形的"战掣"容易模仿，所以用者甚多，但一味颤抖，便成病笔。

凡书要笔笔按，笔笔提。辨按尤当于起笔处，辨提尤当于止笔处。

书家于"提""按"二字，有相合而无相离。故用笔重处正须飞提；用笔轻处正须实按，始能免堕、飘二病。

<div align="right">［清·刘熙载·书概］</div>

【简评】沈尹默《书法论·执笔五字法》对刘熙载"笔笔按，笔笔提"说有精辟阐释："用笔之要，首在按提，提按得意，性情乃见，所成点画，自有意致。提按二者，可分而不可分者，随按随提，亦提亦按，若离纸，若不离纸，处处有提按，即处处得转换；能随意转换，笔毫自不扭捩，而锋斯中矣。然非指腕一致，全臂以之，未济成此美也。"重按时要有提，以避免"堕"，轻提处有按，以避免"飘"，此用笔之辩证法。

要笔锋无处不到，须是用逆字诀。勒则锋右管左，努则锋下管上，皆是也。

<div align="right">［清·刘熙载·书概］</div>

【简评】这里说的"逆字诀"，指推着笔锋运行，与拖着笔运行相反。勒，笔锋向右行，但笔管偏左；努，笔锋向下行，而笔管向上倾斜。笔管倾斜的方向与笔锋运行的方向相反，故云"逆"。逆笔，推着笔锋运行，笔与纸的摩擦系数高，比拖着笔锋运行需要更多的力，这样写出的笔画也更有力。逆锋也即涩行。包世臣《艺舟双楫》说"使管向左迤后稍偃者，取逆势也。盖笔后偃，则虎

口侧向左,腕乃平而覆下如悬",亦此意。缩是为了伸,郁是为了畅,有迟涩才能显出快速,拙中寓巧,圆中有方,此皆艺术之辩证法。

作字之法,先使腕灵笔活,凌空取势,沉着痛快,淋漓酣畅,纯任自然,不可思议。能将此笔正用、侧用、顺用、重用、轻用、虚用、实用;擒得定,纵得出,遒得紧,拓得开,浑身都是解数,全仗笔尖毫末锋芒指使,乃为合拍。

[清·周星莲·临池管见]

【简评】后人谓米芾用笔"八面出锋",即周星莲所说的"正用、侧用、顺用、重用、轻用、虚用、实用"。周星莲说:"书法在用笔,用笔在用锋。"用笔、用锋皆须腕灵,腕灵笔才能活,笔能活,才有"正用""侧用"等等,才能"擒得定,纵得出,遒得紧,拓得开"。

作书须提得笔起,稍知书法者,皆知之。然往往手欲提,而转折顿挫辄自偃者,无擒纵故也。擒纵二字,是书家要诀。有擒纵,方有节制,有生杀,用笔乃醒,醒则骨节通灵,自无僵卧纸上之病。

所谓落笔先提得笔起者,总不外凌空起步,意在笔先,一到着纸,便如兔起鹘落,令人不可思议。

[清·周星莲·临池管见]

【简评】黄庭坚说:"用笔不知擒纵,故字中无笔耳。""擒纵"即收、放,指对笔的有效控制。朱和羹《临池心解》说:"作字须有操纵。起笔处,极意纵去;回转处,竭力腾挪。自然结构稳惬,所谓百丈游丝在掌中也。"这说的就是对笔的控制。董其昌《画禅室随笔·论用笔》说:"作书之法在能放纵,又能攒捉。每一字中,失此两窍,便如昼夜独行,全是魔道矣。"攒捉,聚集之意,这里与"放纵"相对而言,指收笔,相当于周星莲说的"擒"。

字有解数,大致在逆。逆则紧,逆则劲。缩者伸之势,郁者畅之

机。而又须因迟见速,寓巧于拙,取圆于方。狐疑不决,病在馁;剽急不留,病在滑。得笔须随,失笔须救。细参消息,斯为得之。

<div align="right">〔清·周星莲·临池管见〕</div>

【简评】这里说的"逆",指用笔时要处理好矛盾对立的关系,如伸和缩、郁和畅、迟与速,巧与拙,圆与方、留与滑、得笔与失笔等。欲伸而先缩,目的在于蓄势;用笔有迟有速,无迟就无所谓速,无速就无所谓迟;巧与拙、圆与方都不是绝对的,所以要寓巧于拙、取圆于方;"狐疑不决"与"剽急不留"是用笔上相反的两种状态,由此导致的"馁"与"滑",效果也相反。所以,用笔要关注两个对立面,而不能只关注一面。

书法之妙,全在运笔。该举其要,尽于方圆。操纵极熟,自有巧妙。方用顿笔,圆用提笔,提笔中含,顿笔外拓。中含者浑劲,外拓者雄强。中含者篆之法也,外拓者隶之法也。提笔婉而通,顿笔精而密。圆笔者萧散超逸,方笔者凝整沉着。提则筋劲,顿则血融。圆则用抽,方则用挈。圆笔使转用提,而以顿挫出之,方笔使转用顿,而以提挈出之。圆笔用绞,方笔用翻。圆笔不绞则痿,方笔不翻则滞。圆笔出之险则得劲,方笔出以颇则得骏。提笔如游丝袅空,顿笔如狻猊蹲地,妙处在方圆并用,不方不圆,亦方亦圆,或体方而用圆,或用方而体圆,或笔方而章法圆。神而明之,存乎其人矣。

盖方笔便于作正书,圆笔便于作行草。然此言其大较。正书无圆笔,则无宕逸之致,行草无方笔,则无雄强之神。故又交相为用也。

<div align="right">〔清·康有为·广艺舟双楫·缀法〕</div>

【注释】挈:用手提着。　痿:无力。　颇:偏。　骏:同"峻",险绝。狻:音"suān",传说中的一种猛兽。

【简评】对康有为的论述,丁文隽《书法精论·运笔第六》有精辟解释。关于方笔、圆笔,丁文隽说:"圆笔与方笔之不同,可于起止及转折处见之。圆笔浑然圆融无棱角,故曰圆。方笔斩然方硬作棱角,故曰方。"关于"圆用提笔,

提笔中含",丁文隽说:"作圆笔书,须提笔上升使群毫由散而聚,墨液亦随毫内含,势如以锥画沙,其迹自能泯灭棱角,故曰'圆用提笔',又曰'提笔中含'。"他又说:"中含者,墨精聚于点画之中心,如叶之有脉,其力内藏,内藏则浑劲而有筋。"关于"方用顿笔","顿笔外拓",丁文隽说:"作方笔书,须顿笔下按,使群毫由聚而散,墨液亦随毫外拓,势如以刀削木,其迹自呈棱角,故曰'方用顿笔',又曰'顿笔外拓'。"他又曰:"外拓者,墨精溢于点画之边界,如筒之有壁,其势外观,外观则雄骏而多血。"关于"抽掣绞翻",丁文隽说:"运笔之要尤在'抽掣绞翻'四字。徒知提顿而不知抽掣绞翻,犹之食而不嚼,能得其味者鲜矣。圆用提笔,过笔时且顿且走,逆毫之势,如掣之使退,故曰'方则用掣'。抽之势如顺锋放鸢,掣之势如逆浪撑船。蔡邕谓疾与涩者,正与抽掣同意。圆笔用提,然提而不顿,则如鸢断线,其失也飘,飘则力无所用。方笔用顿,然顿而不提,则为船陷泥中,其失也死,死则力如不用。疾而不飘,涩而不死,抽掣之妙,尽于此矣。然则康氏又曰:'圆笔用绞转,方笔用翻'者,何谓也?曰抽与掣,过走之法也,绞与翻,转折之法也。夫两绳相交,挽之使紧曰绞,鸟飞两翼上下抑扬前进曰翻。圆笔贵圆融,转折处宜直管正锋。笔之动也,且转且走,盘旋回顾,如轮之随辙,绠之绕轴,易疾为涩,化松为紧,非绞为何?方笔贵方硬,转折处宜侧管抢锋。笔之动也,势尽即折,直截了当,下转则管上偃,上转则管下偃,右转则管左偃,左转则管右偃,忽上忽下,忽左忽右,非翻而何?圆笔走过处轻灵,转折处宜凝重;方笔走过出凝重,转折处宜轻灵。唯如绞绳使紧,故能凝重,不绞则痿矣。唯如鸟翼翻飞,故能轻灵,不翻则滞矣。又圆笔宜流于软,方笔宜流于板。软者宜救之以险而后得劲,板者宜救之以颇而后得骏。艰阻难进谓之险,侧而不平谓之颇,苟能抽掣绞翻,则险颇自在其中矣。"

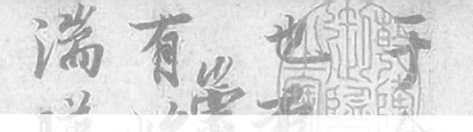

三、结字

写字先要定间架结构。"结"指笔画之间的联络和部件之间的关联、呼应，"构"指笔画的交错以及笔画间空白的分割、安排。结构的实（笔画的交构）和虚（笔画之间的空白）两方面相反相成。

对书法而言，结构和用笔同等重要，"能结构不能用笔，犹得成体。若但知用笔，不知结构，全不成形矣"。古人多重用笔而轻结构，实乃偏见，不足取。

间架结构比用笔易学——"间架可看石碑，用笔非真迹不可。"

"结字，晋人用理，唐人用法，宋人用意。""法"者，技法，规则；"意"者，书者之思想感情；"理"者，"自然之道"，规律。"用法"和"用意"各有其弊端，"用理则从心所欲不逾矩"。

字之形本有大小、长短、宽扁、繁简、正斜之别，因而，结字要因字趋势，以自然为美，"各尽字之真态"，而不能强求一律。"若平直相似，状如算子，上下方整，前后齐平，便不是书，但得其点画耳"。

一幅作品之中，相同的字需变化形态，避免雷同。

"有意整齐与有意变化，皆是一方死法。"

汉字有独体，有合体，合体的构成方式有上下、左右、上中下、左中右、半包围、包围等，故结字须处理好向与背、齐整与参差、开与合、主与宾、避与就、疏与密、正与奇、离与合等关系。"字似奇而实正""计白以当黑""密处不犯，而疏处不离""大字结密""小字宽绰"，皆结体要诀。

字之笔画之间、结构部件之间，要关联照应，"应副""朝揖""救应""相管领""接应"皆照应之法。

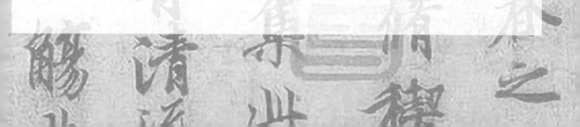

（一）总论

字不欲疏，亦不欲密；亦不欲大，亦不欲小。小，长令大；大，蹙令小；疏，肥令密；密，瘦令疏；斯其大经矣。

［唐·徐浩·论书］

【注释】蹙(cù)：聚拢。　大经：常道，常规。

【简评】徐浩论结字体现出崇尚中和美的观念：结体不能太疏，也不能太密，不能太大，也不能太小。笔画少的字要写得肥，使结体密一点；笔画多的字要瘦一点，使结体疏一点；原本小的字，要适当延伸笔画，使字形大一点，避免小气；本来比较大的字，要让笔画聚拢，使字形小一点，避免松散。总之，结体大小、疏密要适度。米芾《海岳名言》批评曰："小字展令大，大字促令小，是张颠教颜真卿谬论。"又云："徐浩为颜真卿辟客，书韵自张颠血脉来，教颜大字促令小，小字展令大，非古也。"颜真卿《述张长史笔法十二意》云："大字促之令小，小字展之使大。"《墨池编》卷一《古今传授笔法》云："欧阳询传张长史，长史传李阳冰，阳冰传徐浩，徐浩传颜真卿。"可见，徐浩此论来自欧阳询、张旭和颜真卿。

结、构名义，不可不分，负抱联络者，结也；疏密纵横者，构也。学书从用笔来，先得结法；从措意来，先得构法。构为筋骨，结为节奏。有结无构，字则不立；有构无结，字则不圆；结、构兼至，近之矣。

［明·赵宦光·寒山帚谈·格调］

【注释】负抱联络：比喻笔画之间的连带呼应。负，背。　纵横：横和竖互相交错。　措意：立意，构思。　"圆"指笔划之间连贯，有呼应。

【简评】赵宦光将"结构"分为"结"与"构"，"结"指笔画之间的联络，部件之间的关联、呼应，"构"指笔画的交错以及笔画间空白的分割、安排。结构要从虚、实两方面看。如此区分，有助于深化对书法结构的认识。

能结构不能用笔,犹得成体。若但知用笔,不知结构,全不成形矣。俗人取笔不取结构,盲相师也。

<div style="text-align:right">[明·赵宦光·寒山帚谈·格调]</div>

【注释】相师:以相术(观察人的五官、体态、容貌以预言命运或未来吉凶祸福的技术)为职业的人。

【简评】说"能结构不能用笔,犹得成体,若但知用笔,不知结构,全不成形矣",其意显明:结构重于用笔。但这只是从文字学的角度说的,而不是从书法艺术的意义上说的,因此,此说看似很有道理,但说服力却不足。

欲书先定间架,然后纵横跌宕,唯变所适也。

<div style="text-align:right">[明·董其昌·画禅室随笔·评旧帖]</div>

晋唐人结字,须一一录出,时常参取,此最关要。

<div style="text-align:right">[明·董其昌·画禅室随笔·评法书]</div>

书家之结字,画家之皴法,一了百了,一差百差。要非俗子所解。

<div style="text-align:right">[明·董其昌·容台别集·卷二]</div>

【注释】间架:本指房屋建筑的结构,这里借使汉字的笔画结构。　纵横跌宕:形容奔放恣肆的变化。　参取:参酌吸取。这句的意思是:要向晋唐人学习其结字原则。

【简评】这三则论书语都强调结字的重要性。"欲书先定间架"把结字作为书法的基础,认为笔法和章法的变化都以结字为基础。"书家之结字,画家之皴法,一了百了,一差百差",是说结字是书法艺术最为重要的问题。学习结字,主要是向晋唐书家学习。

诀云:长短阔狭,字之态度;点画斜曲,字之应对。先主后宾,卑

卑尊接。审其疏密,取其停匀。空则补就,孤则扶持。以下承上,以右应左。以大包小,以少附多。

[明·潘之淙·书法离钩·卷四]

【注释】态度:这里指字的形状姿态。　应对:对答,指笔画间的照应。卑奉尊接:指一个字中,低的部分要有捧着高者的姿态,高的部分要有附身接纳低者的姿态。

【简评】字形之长短宽窄和点画之长短斜曲,都属于结构范围。结构的核心是关系。这里谈结构法则,皆从关系着眼。"先主后宾,卑奉尊接"谈主与宾的关系。字之笔画、部件有主有次,次要迎合主,主要接应次。"审其疏密,取其停匀"谈疏与密的关系,强调要停匀。这一观点有失偏颇。疏密关系,既要停匀,又要对比,所谓"密处不使透风,疏处可使走马",要视情况而定,不能一概而论。"空则补就,孤则扶持"谈字的笔画和各部件之间的补就与扶持关系:笔画要向空处伸展,要对孤立的部件有扶持之势。"以下承上,以右应左。以大包小,以少附多"谈字的上下、左右之间的承接与呼应关系。

先学间架,古人所谓结字也。间架既明,则学用笔。间架可看石碑,用笔非真迹不可。

结字,晋人用理,唐人用法,宋人用意。用理则从心所欲不逾矩,因晋人之理而立法,法定则字有常格,不及晋人矣。宋人用意,意在学晋人也。意不周匝则病生,此时代所压。赵松雪更用法,而参以宋人之意,上追二王,后人不及矣。为奴书之论者不知也。

书法无他秘,只有用笔与结字耳。

字有二法,一曰用笔……二曰布置。左右向背,上下承盖。半阔半细,半高半低,分间架在布白处。

作字惟有用笔与结字。用笔在使尽笔势,然须收纵有度;结字在得其真态,然须映带匀美。

[清·冯班·钝吟书要]

【注释】周匝:周密。　赵松雪:赵孟頫(1254—1322),字子昂,号松雪道人,吴兴(今浙江湖州市)人,著名书法家、画家。　奴书之论:明代中期,吴门

书派的李应桢指责赵孟頫学王羲之亦步亦趋,缺乏创新,谓之"书奴"。　真态:自然之形态。

【简评】冯班论书法结构,观点有三:一,强调结字很重要,与用笔等同。二,提出"结字,晋人用理,唐人用法,宋人用意"的重要观点,认为"用理"为高,"用法"和"用意"各有其弊端,因为"用理则从心所欲不逾矩","法定则字有常格","意不周匝则病生"。"理"可理解为"自然之道","法"者,技法,"意"者,书者之思想感情。以"用理"为高体现了中国书法乃至所有中国艺术道胜于技、技进乎道的观念。三,提出结字要使字形自然而匀美。

<u>中</u>则<u>直</u>看,每一字有中,如"帝""宗""康"之类,中<u>直</u>必与上点相对;若两分之字,则左右各有中,如"靖""辟""绿""轩"。或上合下分,如"聶""昂""靡";或上分下合,如"瞿""替";或中合上下分,如"器""兼";或中分上下合,如"霞""墨";或三并,如"谶""雠",各以类取中,则停匀矣。

[清·蒋衡·书法论]

【注释】中:指字中对称轴。　直:竖。

【简评】这里讲的是字中对称的问题。"帝""宗""康"之类,上面的点和下面的竖要对齐,处在对称轴上,左右以此为准,左右对称;"靖""辟""绿""轩"等左右结构的字,左右两部分要对称,且每部分各自又有对称轴,如"靖"左边"立"的中轴线在上点,右边"青"的中轴线即中竖。以下所举上分下合、中合上下分、中分上下合等结构类型的字,都涉及对称和停匀的问题。

结体不外分间布白、因体趁势、避让排叠、展促向背诸法。

[清·梁巘·承晋斋积闻录·学书论]

【简评】分间,指笔画与笔画之间分开、间隔;布白,指安排笔画间的空白。"分间"与"布白"所指为同一件事。"因体趁势"指所根据汉字固有的形体特点创造字的形象、姿态。"避",避免重复,"让",相让,避免抵触,合为"避让",主要指笔画与笔画之间、部件与部件之间要彼此相让、避免抵触,使得整个字

看上去和谐美观。排叠,指笔画之间要疏密停匀。《三十六法》云:"字欲其排叠,疏密停匀,不可或阔或狭,如'壽''藁''實''筆''麗''羸''爨'之字,'系'旁、'言'旁之类,《八诀》所谓'分间布白',又曰'调匀点画'是也。高宗《书法》所谓'堆垛'亦是也。""展促"指结构之开合。展,展开;促,使其小、狭窄。米芾《海岳名言》曰:"小字展令大,大字促令小,是张颠教颜真卿谬论","小字展令大,大字促令小",则字匀称均一,状如算子,不可取。故结构法之"展促"应指字有开有合,有收有放。"向背"指字相向、相背之势,如"知""和""好"为相向,"北""兆""根"为相背。

(二)变化字形

书纵竦而值立,衡平体而均施。或敛束而相抱,或婆娑而四垂。或攒剪而齐整,或上下而参差。或阴岑而高举,或落箨而自披。

<div align="right">[三国·杨泉·草书赋]</div>

【注释】纵竦:竖立。 值立:直立。 衡:横画。 平体而均施:平直均匀。 敛束而相抱:指笔画收束紧结。敛,收缩。 婆娑而四垂:指笔画向下伸展。婆娑,下垂的样子。 攒剪(jiǎn)而齐整:指笔画聚集而整齐。 阴岑:青山。岑:音(cén)。 箨(tuò):竹笋皮。 披:散开。

【简评】这里形象地描述草书的各种姿态:或挺立,或平直,或收束,或伸展,或齐整,或参差,或高举,或下垂。姿态丰富多变,乃草书美之所在。

若平直相似,状如算子,上下方整,前后齐平,便不是书,但得其点画耳。

<div align="right">[(传)晋·王羲之·题卫夫人《笔阵图》后]</div>

【注释】平直:横与竖。 算子:算盘上的珠子,大小形状完全相同。

【简评】这段话强调书法字形要生动、变化多样,而不要整齐划一。整齐划一是简单、低层次的美,但书法要追求变化之美。莫是龙认为赵孟頫书法

的缺点在于整齐划一。清人王澍《论书剩语·结字》云:"结字须令整齐中有参差,方免字如算子之病。逐字排比,千体一同,便不复成书。"甚是。

每书一纸,或有重字,亦须字字意殊。故何延之云"右军书《兰亭》,每字皆构别体,盖其理也"。

[唐·蔡希综·法书论]

【注释】重字:指书写内容中相同的字。 字字意殊:每个字的写法、形态都不同。传王羲之《书论》云:"若作一纸之书,须字字意别,勿使相同。"何延之:唐代人,有《兰亭记》。

【简评】书法作为造型艺术,追求点画和字形结构的变化,是其艺术性的核心。传为王羲之的《题卫夫人〈笔阵图〉后》《书论》等书论,据张长弓考证,实为唐人论书语,其对"状如算子"的批评,"字字意别,勿使相同"的观念,与蔡希综及他所引何延之的观点是一致的。宋人米芾于《海岳名言》中批评唐楷"安排费工",姜夔《续书谱·真书》将楷书取尚"平正"归罪于唐人书字的"科举习气",则是对这一艺术规律的进一步强调。

小字展令大,大字促令小,是颠教颜真卿谬论。盖字自有大小相称,且如写"太一之殿",作四窠分,岂可将一字肥满一窠以对"殿"字乎? 盖自有相称,大小不展促也。

书至隶兴,大篆古法大坏矣。篆籀各随字形大小,故知百物之状,活动圆备,各各自足,隶乃始有展促之势,而三代法亡矣。

欧、虞、褚、颜、柳,皆一笔书也。安排费工,岂能名世?

唐人以徐浩比僧虔,甚失当。浩大小一伦,犹吏楷也。僧虔、萧子云传钟法,与子敬无异,大小各有分,不一伦。徐浩为颜真卿辟客,书韵自张颠血脉来,教颜大字促令小,小字展令大,非古也。

[宋·米芾·海岳名言]

【注释】颠:张旭,擅草书,喜饮酒,世称"张颠"。 窠:框格。 展促:伸展与缩减。将笔画少的字写得大,将笔画繁的字写得紧凑,不使过大,使之整齐,即展促之法。 三代法:这里指篆书之法。大篆结体自然,无整齐划一之弊。三代,夏商周三个王朝。 徐浩:唐代书法家,字季海,越州(今浙江省绍兴市)人。与颜真卿同一时代,著名书法家,当时书名、影响在颜真卿之上。僧虔:王僧虔(426—485),琅琊临沂(今山东临沂)人,南朝宋、齐大臣,书法家。 大小一伦:大小一样。伦,类。 吏楷:官吏以实用为主书写的楷书。以整齐、规范为主要特点。 不一伦:不大小均一。 辟客:被招纳的门客。"书韵"句:谓徐浩的笔法来自张旭。《墨池编》卷一《古今传授笔法》云:"欧阳询传张长史,长史传李阳冰,阳冰传徐浩,徐浩传颜真卿。"

【简评】米芾批评隶书兴起导致"大篆古法大坏",主要指隶书"始有展促之势""小字展令大,大字促令小",使字形趋向大小一致,整齐划一。"欧、虞、褚、颜、柳,皆一笔书也",也是此意。相反,他主张字要各随其形大小,自然生动。

颜真卿《述张长史笔法十二意》称:"大字促之令小,小字展之使大,兼令茂密,所以为称。"米芾对此提出批评,称之为谬论。然"展促"是结构一法,运用得当,会给结体增奇增色。包世臣《艺舟双楫》称:"少师结字,善移部位,自二王以至颜柳之旧势,皆以展蹙变之,故按其点画如真行,而相其气势则狂草。"这是说杨凝式善于巧妙地改变字的部位,以展促之法改变二王、颜真卿、柳公权等人的结字规则,使其作品点画像是真书、行书,而有狂草之气势。杨凝式的《韭花帖》就是成功的典型。

章子厚以真自名,独称吾行草,欲吾书如排算子。然真字须有体势,乃佳尔。

[宋·米芾·海岳名言]

【简评】章惇想让米芾的字写得整齐划一如同算子,但米芾认为字须姿态生动乃佳。真书最易写得状如算子,须特别警惕。

字之八面,唯尚真楷见之,大小各自有分。智永有八面,已少钟法。丁道护、欧、虞笔始匀,古法亡矣。

<div align="right">[宋·米芾·海岳名言]</div>

【注释】尚:上。此句意为:字具八面,只有在最早的楷书中能看到。分:区别。 钟法:钟繇楷书之法。庾肩吾说钟繇"天然第一",所谓"钟法",当指结体自然。 丁道护:生卒年不详,谯郡(今安徽亳州)人,隋文帝时书家,擅长真书,在当时名声颇大,有《启法寺碑》。

【简评】所谓"八面",指字的上下左右及四隅。每个字不管笔画多少,其笔势都要各具情态,有长短、粗细、轻重、欹侧、动静、疾涩等变化,字形有大小,布白有疏密,字形端庄而姿势生动,即可谓"八面具备"。"四面"与"八面"意思略同。米芾"八面"说可能来自欧阳询《八诀》"四面停匀,八边具备"说。

米芾批评智永"已少钟法",又说"丁道护、欧、虞笔始匀,古法亡矣",可见他认为字形应各具自然情态,而不应大小一律。

"真书以平正为善",此世俗之论、唐人之失也。古今真书之神妙,无出钟元常,其次王逸少。今观二家之书,皆潇洒纵横,何拘平正?良由唐人以书判取士,而士大夫字书,类有科举习气。颜鲁公作《干禄字书》,是其证也,矧欧、虞、颜、柳,前后相望。故唐人下笔,应规入矩,无复魏晋飘逸之气。且字之长短、大小、斜正、疏密,天然不齐,孰能一之?谓如"东"字之长,"西"字之短,"口"字之小,"體"字之大,"朋"字之斜,"黨"字之正,"千"字之疏,"萬"字之密,画多者宜瘦,少者宜肥,魏晋书法之高,良由各尽字之真态,不以私意参之。

<div align="right">[宋·姜夔·续书谱·真书]</div>

【注释】纵横:奔放自如。 良:确实。 书判:书法和文理。《新唐书·选举下》:"凡择人之法有四:一曰身,体貌丰伟;二曰言,言辞辩正;三曰书,楷法遒美;四曰判,文理优长。" 《干禄字书》:唐颜元孙撰写的一部字书,颜真卿书,用于确定楷书字的标准形体和使用规范。用于科举考试,故云

"干禄字书"。干,追求。禄,俸禄。 矧(shěn):况且。 一之:按同一的标准要求。

【简评】"'真书以平正为善',此世俗之论、唐人之失也",是非常精辟的见解。世俗所谓"平正",就是端正、整齐、匀称,小篆、隶书、楷书相比于大篆、行书、草书,易于平正,但只求平正,便少生动、奇趣,便不能神妙。钟繇、王羲之楷书之所以潇洒、飘逸、奔放自如,正在于不平正,有长短、大小、斜正、疏密、肥瘦之变化。有长短、大小、斜正、疏密、肥瘦之变化,就是"各尽字之真态"。所谓"真态",就是自然之态。字之自然之态"天然不齐",不应人为使之整齐划一。故冯班《钝吟书要》云:"结字在得其真态。"

又一字之体,率有多变,有起有应,如此起者,当如此应,各有义理。右军书"羲之"字、"当"字、"得"字、"深"字、"慰"字最多,多至数十字,无有同者,而未尝不同也,可谓从欲不逾矩矣。

[宋·姜夔·续书谱·草书]

【简评】姜夔认为书法作品中,相同的字有不同的写法,变化多样,以王羲之诸帖中的字为例。而一幅之中,相同的字更需变化,以避雷同。如《兰亭序》中"之""惠""畅"等,每个字都有数种写法。庚肩吾《书品》云:"元常每点多异,羲之万字不同。"

汉隶不可思议处,只是硬拙,初无布置等当之意。凡偏旁左右,宽窄疏密,信手行去,一派天机。今所行圣林《梁鹄碑》,如墼模中物,绝无风味,不知为谁翻模者,可厌之甚。

[清·傅山·霜红龛集·杂记]

【注释】硬拙:拙朴。 圣林:孔子及其后裔的陵园,在曲阜。《梁鹄碑》:即《孔羡碑》,又称《魏鲁孔子庙碑》《孔羡修孔庙碑》,三国魏黄初元年(220 年)立。碑左方有宋嘉祐七年(1062 年)张稚圭正书题记,谓为梁鹄书,但无确据。墼(jī)模:用于制作砖块的模具。 翻模:用模具把已有的东西复制出来。这里指按照旧碑的样子重新再刻。

【简评】傅山认为汉隶最好处在于拙朴，不刻意布置，不追求整齐匀称，一任自然，生动有趣。一旦刻意，便死板僵化，此乃书法大忌。

作字不须<u>豫立间架</u>、长短、大小，字各有体，因其体势之自然<u>与为消息</u>，所以能尽百物之情状，而与天地之<u>化相肖</u>。有意整齐与有意变化，皆是一<u>方死法</u>。

<div align="right">［清·王澍·论书剩语·结字］</div>

【注释】豫：同"预"。　　间架：即结构、布白。　　与为消息：指书法创作中应根据每个字的固有特点来结构字形，该长则长，该短则短，该大则大，该小则小。消息，消长，增减。　　化：变。　　相肖：相似。　　方：种，类。

【简评】"有意整齐，有意变化，皆是一方死法"，此语最应该得到书家重视。古人尚"活法"。何为"活法"？"字各有体，因其体势之自然"而变化，即"活法"。王澍《竹云题跋·篆书谦卦家人卦》亦云："至于结体，最患方整，长短大小，字各有态，因其自然而与为俯仰，一正一偏，错综在手，所以能尽百物之情状。"亦可参读。

盖作楷，先须令字内<u>间架明称</u>，<u>得其字形</u>，<u>再会以法</u>，<u>自然合度</u>。然大小、繁简、长短、广狭，不得概使平直如算子状，但能<u>就其本体</u>，<u>尽其形势</u>，不拘拘于笔画之间而<u>遏</u>其意趣。使笔笔著力，字字异形，行行殊致，极其自然，乃为有法。

<div align="right">［宋·宋曹·书法约言］</div>

【注释】间架明称：指点画位置妥当。　　得其字形：使字形美观。　　再会以法：再加上点画合乎规则。　　自然合度：意思是如能达到上述要求，楷书就自然合乎法度。　　就其本体：按照汉字本来的样子（大、小、繁、简、长、短、宽、窄、斜、正等）。　　尽其形势：充分表现出每个字的字势。　　拘拘：拘泥。遏：阻止，限制。这句意思是：不拘泥于点画而限制意趣的表现。

【简评】这里强调书法结字应遵循一条基本原则——自然取势，"不得概使平直如算子状"。梁巘《承晋斋积闻录·名人法书论》云："王右军字大小、

长短、扁狭,均各还体态,率其自然。至唐人颜、柳、欧、虞,则剪裁其体,直取方格内整齐,而欧得其骨,虞得其圆,褚得其风趣。"与此则意思相同。

"笔笔著力,字字异形,行行殊致,极其自然",此为用笔、结体、章法的基本原则。

苏长公作书,凡字体大小长短,皆随其形。然于大者开拓纵横,小者紧练圆促,决不肯大者促,小者展,有拘懈之病,而看去行间错落,疏密相生,自有一种体态,此苏公法也。

[清·梁巘·承晋斋积闻录·名人书法论]

【注释】苏长(zhǎng)公:苏轼。　紧练圆促:紧凑。　拘懈:拘束,松散。

【简评】苏轼作文,"随物赋形","常行于所当行,常止于所不可不止",自然,不做作,作书也如此。"字体大小长短,皆随其形",决不肯大者促之令小,小者展之使大,行间错落,疏密相生,章法自然。

(三)参差、开合

重并仍促,谓昌、吕、爻、棗等字上小,林、棘、絲、羽等字左促;森、淼等字兼用之。

[隋·智果·心成颂]

【简评】偏旁重并的字,如昌、吕、爻、棗、炎等,上边部分笔画要收、字形要小;林、棘、絲、羽、从、朋等,左边部分笔画要收、字形要小;焱、众、晶、森、淼、鑫等字,上边要小、收,下边的左边部分也要小、收。这种结构原则,谓之"促放"。上促,则下放;左促,则右放。此即开合。陈绎曾《翰林要诀·公布法》曰:"字之中偏傍重并者,随宜开合而变换之,间合间开之。"

粗而能锐,细而能壮,长者不为有余,短者不为不足。

[唐·虞世南·笔髓论]

【简评】"长者不为有余,短者不为不足",肯定笔画、字形有长有短,即参差。"参差"相对于"齐整"而言。

苏轼尺牍

作书所最忌者,位置等匀。且如一字中,须有收有放,有精神相挽处。王大令之书,从无左右并头者。右军如凤翥鸾翔,似奇反正。米元章谓:"大年《千文》,观其有偏侧之势,出二王外。"此皆言布置不当平匀,当长短错综,疏密相间也。

[明·董其昌·画禅室随笔·论用笔]

【注释】大年:赵令穰,字大年,北宋著名书画家。　千文:千字文。

【简评】董其昌认为,作书最忌"位置均等","布置不当平匀","须有收有放","当长短错综,疏密相间",此乃真知灼见,可与"各尽字之真态"诸论参读。

索靖《出师表》草书……又当拖开处拖开,当收紧处仍自收紧,不令松懈。

[清·梁巘·承晋斋积闻录·古今法帖论]

【简评】"拖开"即笔画的伸展和结构的开张,"收紧"指笔画的团聚和结构的收紧,"拖开"与"收紧"也即结构的开与合。

字体有整齐,有参差。整齐,取正应也;参差,取反应也。

[清·刘熙载·书概]

【注释】正应:正面的呼应。指双方因相同或相似而形成对应关系。　反应:反面的呼应。指双方相反而相成。

【简评】绘画和文学创作中有正衬和反衬手法。正衬指利用事物的相似条件来衬托;反衬指利用事物的对立条件来衬托。书法中的整齐,类似正衬;参差,类似反衬。整齐与参差也即统一和多样,审美原则应该是统一中有多样,多样而归于统一,二者相反相成,"不可偏废而可以有所偏重"(金学智《〈书概〉评注》),篆、隶、楷偏于整齐美,行、草偏于参差美。丁文隽《书法精论·结构第七》论"参差""平正""匀称"与"连贯"的关系,十分透彻精辟,其云:"何谓参差?书之结构贵平正、匀称、连贯,固矣,然平正之极则为呆板,匀称之极

则为整齐,连贯之极则为凝结。呆板、整齐、凝结皆死象也,书之大忌。欲救此弊,实赖参差。平正、匀称、连贯,常法也,常变互用,其妙乃见。试观宇宙万象,如树之枝、鸟之羽、山之峰、水之浪、日月之盈昃、四季之寒温,莫不参差为美。书法取象自然,岂能例外。虽然,如舍平正、匀称、连贯而徒言参差,则又惑矣。树枝虽参差,故皆矗立也;鸟羽虽参差,固皆对称也;山峰水浪虽参差,固皆相连贯也;日月之盈昃,四季之寒温,虽亦参差,固皆古今如一而未尝或易也。是故书法结构之参差,仍应以不背平正、匀称、连贯三者为限。如一味参差,则兔颈而鹤足,蛇尾而虎头。离奇与呆板,其病唯均。必也寓参差于规矩之中,斯为得矣。"

(四)奇正

夫书,不贵乎平正安稳。先需用笔,有偃有仰,有敧有斜,或大或小,或长或短……若作一纸之书,须字字意别,勿使相同。

[(传)晋·王羲之·书论]

【注释】"夫书"两句:一作"夫书,字贵平正安稳"。按下文句意,当作"夫书,不贵乎平正安稳"。 敧(qī):倾斜。 字字意别:指每个字的形神各有不同。

【简评】庾肩吾《书品》:"元常每点多异,羲之万字不同。"一纸之中每字皆有姿态、神态,各不相同,则生动,否则,整齐如算子,谈何艺术?书法结体造型要遵循"平正""匀称"的基本规律,然须谨记"夫书,不贵乎平正安稳",正中要有奇。以舞蹈、杂技譬喻之,即一方面,基本功要扎实,桩要扎稳,另一方面,姿态、动作要极尽变化。或可曰:奇特造型与惊险动作要以重心稳定为前提。

偏侧 字之正者固多,若有偏侧、敧斜,亦当随其字势结体。偏向右者,如"心""戈""衣""幾"之类;向左者,如"夕""朋""乃""勿"

"少""厷"之类；正如偏者，如"亥""女""丈""又""互""不"之类。字法所谓偏者正之、正者偏之，又其妙也。

[唐·欧阳询·三十六法]

【简评】有些字本身为偏斜之势，如戈、夕、乃、勿、少等，写这类字容易重心不稳，所以要"偏者正之"。有些字字势是正的，但其中有些笔画倾斜，如女、义、丈、互等，这类字要正中有斜势。"偏者正之，正者偏之"，字便生动不呆板，处理得当，可得其妙。

又曰："巧谓布置，子知之乎？"曰："岂不谓欲书先预想字形布置，令其平稳，或意外生体，令有异势，是之谓巧乎？"曰："然。"

[唐·颜真卿·述张长史笔法十二意]

【注释】意外生体：指营构出出人意外的字形。　异势：新奇的姿态。

【简评】"布置"，指安排笔画，即结字。使字形布置平稳，即"正"；"意外生体，令有异势"，即"奇"。

大抵作书须结体平正，下笔有源，然后伸之以变化，鼓之以奇崛，则任心随意皆合规矩矣。

[明·王世贞·古今法书苑·曾棨语]

【简评】结体须以平正为主，在平正的基础上加以变化，使之有奇崛之态。此即刘勰所谓"执正以驭奇"之原则。"任心随意皆合规矩"，即孔子所谓"从心所欲不逾矩"，即"无法而法"，也即康德所说"无目的而合目的性"。

书家以险绝为奇，此窍唯鲁公、杨少师得之，赵吴兴弗能解也。今人眼目，为吴兴所遮障。

[明·董其昌·画禅室随笔·评书法]

【注释】赵吴兴：赵孟頫，吴兴(今浙江省湖州市)人，故称"赵吴兴"。　遮障：遮蔽。

【简评】 书法之"奇",或在于笔法,或在于结构,或在于章法,或在于墨法,或有其中之一,或几方面兼有。这里的"以险绝为奇",主要指结构方面。

董其昌主张字要有奇姿,有新意,有变化,反对一味端正。他认为王羲之、王僧虔、王献之、陶弘景、颜真卿、杨凝式、米芾等人的书法都以奇为主,而赵孟頫太正,太平,只得二王之形,而未得二王用笔结构之神妙处。此论切中要害。

山谷老人得笔于《瘗鹤铭》,又参以杨凝式骨力,其敧侧之势,正欲破俗书姿媚。昔人云右军书如凤翥鸾翔,迹似奇而反正,黄书宗旨近之。

<div align="right">[明·董其昌·容台别集·卷三]</div>

【注释】 《瘗鹤铭》:摩崖石刻,楷书,刻于镇江焦山西麓崖壁,传为南朝梁书法家陶弘景书。残石现陈列于江苏省镇江焦山碑林中。《瘗鹤铭》是一位隐士为一只死去的鹤所作的纪念文字。虽是楷书,却略带隶书和行书笔意,字形大小错落,结体宽博,个别笔画纵放,风格雄健浑厚。 俗书姿媚:韩愈《石鼓歌》:"羲之俗书趁姿媚,数纸尚可博白鹅。"俗书,流行书体。姿媚,字形秀美。

【简评】 黄庭坚书法的一个显著特点是中宫紧结而四周开张,即横、竖、撇、捺等笔画极力向外伸展,这一用笔特点得自《瘗鹤铭》。黄庭坚书笔画骨力雄强,字形敧侧,姿态奇险,董其昌认为这些特点来自杨凝式的影响。

李北海《云麾碑》横逸已极,弊在太偏。挚宗《白公神道碑》学其书而救以端正,初观与北海无差,细阅之,因端正而反不得势,无北海一段横逸之气,则其弊又在不偏。

<div align="right">[清·梁巘·承晋斋积闻录·名人书法论]</div>

【注释】 李北海:李邕(678—747),唐代著名书法家。曾任北海太守,故称"李北海"。《云麾碑》:即《云麾将军碑》,行书,李邕书。 横逸:纵横奔放,不受拘束。 挚宗:唐代宗时诗人,生平不详,书法家。

羲之頓首：喪亂之極，先墓再離荼毒，追惟酷甚，號慕摧絕，痛貫心肝，痛當奈何奈何！雖即修復，未獲奔馳，哀毒益深，奈何奈何！臨紙感哽，不知何言！羲之頓首頓首。

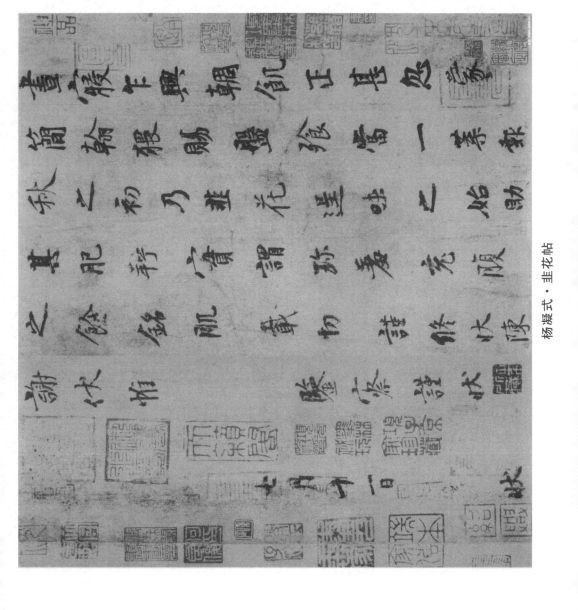

杨凝式 · 韭花帖

如約素延頸秀項皓質呈露芳澤

无加鉛華弗御雲髻峨峨脩眉聯娟

丹脣外朗皓齒內鮮明眸善睞靨輔

承權瓌姿艷逸儀靜體閑柔情

綽態媚於語言奇服曠世骨像應

備披羅衣之璀璨兮珥瑤碧之華

彝人之儀形固以
夫守中轄重養
楊宄宗以長其代遘
德以開其門者其惟
我起國以歟以詩思

唐故雲麾將軍右武

衛大將軍贈秦州都

特進彭國以謚曰貞以

李府君神道碑并序

觀夫地高以族于秀

國華盡名治宣申用

【简评】书法有以正为主者,有以奇为主者,但要正中有奇,奇而能正,太正不行,太奇也不行。李邕书取斜势,极有气势,以奇为主,黄庭坚评其"字势豪逸,真复奇崛",启功评其"跌宕为奇笔仗精,飚如电发静渊渟"。

书宜平正,不宜敧侧。古人或偏以敧侧胜者,暗中必有拨转机关者也。画诀有"树木正,山石倒;山石正,树木倒",岂可执一木一石论之。

[清·刘熙载·书概]

【简评】《书概》云:"体势要奇而稳。""稳"即平正,"奇"即"敧侧"。"或偏以敧侧胜者,暗中必有拨转机关者也"是执正驭奇、求得"奇而稳"的诀窍。刘熙载深得艺术辩证法,此处论奇,即其证。姚孟起《字学臆参》云"字宜上半右边敧,至末画放平",就是求得"奇而稳"的方法。

字宜上半右边敧,至末画放平。敧故峭,平故稳。

[清·姚孟起·字学臆参]

【注释】峭:高而陡,险峻。

【简评】"敧"者,斜也、奇也、险也,不稳也,与"平""稳"相对。凡作字,要有奇有正,先造奇势,后破其奇势,即先造险,再破险。相反相成乃艺术之规律。

作字如造屋,虽玲珑奇巧,未有尽藏,而基础之奠定,栋宇之相衔,莫不以平整整齐为首要。不此之审,虽穷极华焕,而欲其巩固,难矣。

[清·张树候·书法真诠]

【简评】这里以造屋为比喻,形象地说明了书法结构正与奇的关系:造型要美,要奇,但要以平整整齐为基础。姿态要尽量奇丽,但不能失去重心;字形要尽量变化,避免"状若算子",但必须保持整体的和谐。此所谓"不齐之齐"。

"字似奇而实正"，此唐太宗赞右军语也。其实亦从商周钟鼎中来。此秘唯《鹤铭》《龙颜》《郑道昭》《张黑女》及此石传之。其要在得书之重心点也。

<div align="right">〔清·李瑞清·匡喆刻经颂九跋〕</div>

【注释】《鹤铭》：即《瘗鹤铭》。　《龙颜》：即《爨龙颜碑》。　《郑道昭》：即《郑文公碑》(上下)。　《张黑女》：即《张黑女墓志》。　其要在得书之重心点也：这句意思是说：其要点在于使字保持重心平稳。

【简评】"字似奇而实正"，"正"要从"奇"中来。能保持重心平稳即"正"，但重心平稳是通过点画、部件的照应、平衡得来，而不是通过平均、对称得来，这就是从"奇"得"正"，"似奇而实正"。"似奇而实正"，字便生动有趣；"正"而无"奇"，字便死板平庸。胡小石《书艺略论》云："后世结体尚平正，至清代之殿体书而极。然是书之厄运，今谈者犹病之。古则不然。周书如《盂鼎》《毛公鼎》之类，势多倾左。《散氏盘》独倾右，自树一帜。北朝诸刻，如《龙门造像》《张猛龙》《贾使君》《刁遵》《崔敬邕》等皆倾左，《马鸣寺》犹甚。唐欧书倾左亦特甚。然观者仍觉其正，无不安之感。盖结体以得重心为最要，论书者所举横平竖直者，平不必如水之平，虽斜亦平；直不必如绳之直，虽曲亦直。唐太宗赞王羲之书所云'似敧反正'者，即得重心之谓也。"指出字要平正，须"得重心""结体以得重心为最要"，均可参读。

（五）主宾

是以统而论之，一字之中，虽欲皆善，而必有一点、画、钩、剔、披、拂主之，如美石之韫良玉，使人玩绎，不可名言。

<div align="right">〔明·解缙·春雨杂述〕</div>

【注释】披：长撇。　拂：捺。　韫：蕴藏。　玩绎：玩味探求。　名言：说出。

【简评】一字之中，必有一画或两画为主笔。突出主笔为结构法则之一。

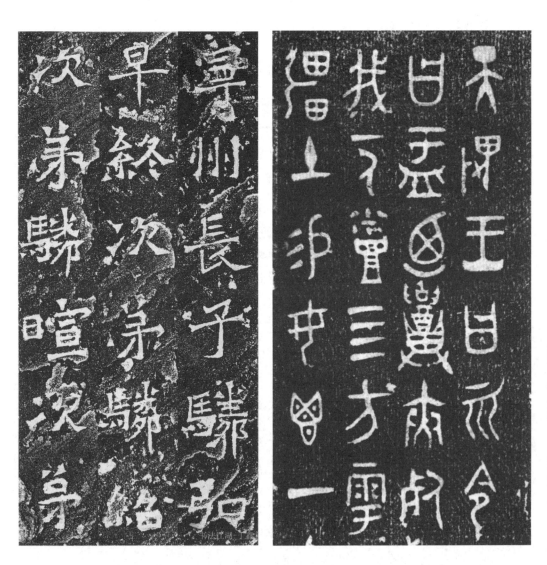

爨龙颜碑·局部　　　　大盂鼎铭文·局部

散氏盘

每一字有一笔是主,余笔是宾,皆当相顾。此皆古法,当师。

<div align="right">〔清·蒋骥·续书法论·向背〕</div>

【注释】相顾:互相照应。

【简评】一字之中,一笔是主,其余是宾,宾主之间要有呼应、联系。需要注意的是,有些字的主笔是两笔,如天、爽、今、金、会、察、奉等字,主笔是撇和捺。

画山者必有主峰,为诸峰所拱向;作字者必有主笔,为余笔所拱向。主笔有差,则余笔皆败,故善书者必争此一笔。

<div align="right">〔清·刘熙载·书概〕</div>

【简评】蒋骥将主笔与其他笔画的关系比作主与宾的关系,认为它们之间要互相照应,刘熙载则将主笔与其他笔画之间的关系比作主峰与其他山峰之间的关系,主笔为余笔所拱向,意思一样。刘熙载进一步强调"主笔有差,则余笔皆败,故善书者必争此一笔",这是非常重要的。

作字有主笔,则纲纪不紊。写山水家,万壑千岩经营满幅,其中要先立主峰,主峰立定,其余层峦叠嶂,旁见侧出,皆血脉流通。作书之法亦如是,每字中立定主笔。凡布局、势展、结构、操纵、侧泻、力撑,皆主笔左右之也。由此主笔,四面呼吸相通。

<div align="right">〔清·朱和羹·临池心解〕</div>

【注释】纲纪:纲要,提纲。这里用来比喻主笔,指主笔统领字中所有笔画。 不紊:不乱。

【简评】此以画山水为喻,说明作字要有主笔,其余笔画皆围绕主笔展开。

作楷,重宾主分明。如"日"字,左竖宾,宜轻而短;右竖主,宜重而长;中画宾,宜虚而婉;下画主,宜实而劲。

<div align="right">〔清·姚孟起·字学臆参〕</div>

【简评】这里以"日"字为例，说明楷书要"宾主分明"。"主"者，主要笔画，"宾"者，次要笔画，主要笔画要突出，实而有力，次要笔画要短，虚而婉。字之笔画有宾有主、有长有短、有轻有重、有虚有实，此为结构要法。

（六）避就

避就　避密就疏，避险就易，避远就近，欲其彼此映带得宜。又如"庐"字，上一撇既尖，下一撇不当相同，"府"字一笔向下，一笔向左，"逢"字下"辶"拔出，则上必作点，亦避重叠而就简径也。

〔唐·欧阳询·三十六法〕

【注释】避：避开，使不相触。　就：靠近，使不相离。　简径：简明直截。

【简评】戈守智《汉溪书法通解》曰："避者，惧其相触；就者，恶其相离也。"这里的"避就"包括四个方面：一是避密就疏，二是避险就易，三是避远就近，四是避重叠而就简径。举"庐""府""逢"三个例字，对如何避免重复作了说明。

相让　字之左右，或多或少，须彼此相让，方为尽善。如"马"旁、"纟"旁、"鸟"旁诸字，须左边平直，然后右边可作字，否则妨碍不便。如"辩"字，以中央"言"字上画短，让两"辛"出。又如"鸥、鹤、驰"字，两旁俱上狭下阔，亦当相让。又如"鸣、呼"字，口在左者宜近上；"和""扣"字，口在右者宜近下，使不妨碍，然后为佳，此类是也。

〔唐·欧阳询·三十六法〕

【简评】这里说的"相让"，指左右结构中左右两部分要互相避让，左中右结构中中间部分与两边部分要互相避让，避免笔画互相抵触、妨碍。其实，上下之间也需要避让。丁文隽《书法精论·结构第七》："左右上下相牵引谓之生，左右上下相退避谓之让。点画简单之字，贵在笔笔相生，相生则气势紧凑而不涣散。相生之法，离者合之，断者续之，短者引之，缩者舒之，钝者锐之，

平者侧之。笔画繁复之字,贵在笔笔相让,相让则气势疏朗,否则堆砌,堆砌亦不能连贯矣。相让之法,长者缩之,凸者损之,疏者聚之,纵者收之,繁者减之,肥者削之。""左右上下相牵引谓之生",即点画之间相呼应。点画之间相牵引、相呼应,则笔笔相生,字有生动之趣,"气势紧凑而不涣散",故曰"生"。"气势紧凑而不涣散"是"左右上下相牵"所产生的审美效果。"生"主要针对点画简单的字而言,因为这类字容易涣散。"左右上下相退避谓之让",即左右、山下结构字各部分之间的相互避让。这类字笔画较繁复,易于"堆砌"而不连贯,"相让则气势疏朗"。蒋骥《续书法论·向背》说:"凡点画,左右上下皆相逊让布置停匀,又能回抱照应,斯为合法。"可参读。

(七)疏密

分间布白,远近宜均,上下得所,自然平稳。

[(传)晋·王羲之·笔势论]

【简评】据考证,传为王羲之的《笔势论》是唐人伪托之作,体现的是唐人的书法观念。这里强调了两点,一是分间布白要均匀,二是结体要平稳。欧阳询《八诀》云:"分间布白,勿令偏侧。"是说要注意间隔分布,不能使字左右倾斜,和"上下得所,自然平稳"是一个意思。

排叠　字欲其排叠疏密停匀,不可或阔或狭,如"寿、藁、画、窦、笔、丽、赢、爨"之字,"系"旁、"言"旁之类。

穿插　字画交错者,欲其疏密、长短、大小匀停,如"中、弗、井、曲、册、兼、禹、禺、爽、尔、襄、甬、耳、奥、由、垂、车、无、密"之类。

[唐·欧阳询·三十六法]

【简评】"排叠"是说笔画多的字要注意分间布白,使笔画间"疏密停匀"。穿插,戈守智《汉溪书法通解》云:"穿者,穿其宽处;插者,插其虚处也。"其目的是"欲其疏密、长短、大小匀停"。

这里讲的主要是正书的结构法则,行、草则强调疏密、长短、大小的变化和对比,在变化中求和谐,而不是单纯追求停匀美。

大字难于结密而无间,小字难于宽绰而有余。若能大字结密,小字宽绰,则尽善尽美矣。

<div align="right">[唐·欧阳询·三十六法]</div>

【简评】"结密而无间"指笔画之间紧密,"宽绰而有余"指笔画之间疏朗。大字容易显得松散,所以要尽量紧凑;小字容易显得拘谨小气,所以要尽量宽博舒展。太密则气滞,太疏则形散,恰到好处才美。

书以疏欲风神,密欲老气。如"佳"之四横,"川"之三直,"魚"之四点,"畫"之九画,必须下笔劲净、疏密停匀为佳。当疏不疏,反成寒乞;当密不密,必至凋疏。

<div align="right">[宋·姜夔·续书谱]</div>

【注释】画:这里指横画。 劲净:简洁有力。 寒乞:寒酸,小家子气。凋疏:萧条、冷落,指缺乏生机、精神。

【简评】风神,即精神;老气,即老练、沉着。疏、密是结构问题,风神、老气是风格,姜夔将结构特点和风格相匹配,虽有简单化之嫌,但自有一定道理。如钟繇小楷结构疏朗,风神洒落;《张黑女墓志》结构谨严,布白紧密,颇有老练雄健之风。结构之法,当疏则疏,当密则密,处理是否得当,全凭书写者水平。

书法昧在结构。独体结构难在疏,合体结构难在密。疏欲不见其弱,密欲不见其杂乱。

<div align="right">[明·赵宦光·寒山帚谈·格调]</div>

【注释】昧:不明。这句意为:很多书者不明白书法结构的要义。

【简评】独体字笔画少,结构简单,显得凋疏,凋疏让人感到衰弱;合体字由两个以上部件组成,安排不好,容易松散,松散便显得杂乱,故云"难在密",意为不容易做到紧凑。"疏欲不见其弱,密欲不见其杂乱",便是好的结字。

　　祝京兆云:大字贵结密,不结密则懒散无精神。若牌匾,须字字相照应,挂起自然停分,又须带逸气,方不俗。小字贵开阔,小字易得局促,须令字内间架明整开阔,写起一似大体段,长史所谓大促令小、小转令大是也。

<div align="right">[明·潘之淙·书法离钩·卷三]</div>

　　【注释】祝京兆:明代著名书法家祝允明曾任任京兆应天府通判,因称"祝京兆"。　长史:张旭。颜真卿《述张长史书法十二意》载张旭有"大字促之令小,小字展之使大,兼令茂密,所以为称"之论。冯班《钝吟书要》云:"张长史云:小字展令大,尽笔势为之也;大字蹙令小,遏锋藏势,使间架有余也。"

　　【简评】写大字易于有气势,也易于缓散而不精练,散则无神,故强调作大字"结构贵密";作小字易于局促,局促则无气势,故又强调"小字贵开阔"。叶恭绰《遐庵谈艺录》说:"务使大字如细字之精练,细字如大字之磅礴。"要求大字、小字都要有气势,又要精练。宋曹《书法约言》云:"如作大楷,结构贵密,否则懒散无神;若太密恐涉于俗。作小楷易于局促,务令开阔,有大字体段。"均可参读。

　　字有疏密,密处紧腠理,疏处展丰神,语默动静、寒暑生杀之机寓焉。非通乎人情,得乎天理,未可与于斯!

<div align="right">[清·陈奕禧·绿荫亭集]</div>

　　【注释】腠理:中医指皮肤的纹理和皮下肌肉之间的空隙。这里指形貌。丰神:美好的精神风貌。

　　【简评】这段书论强调疏密之于书法的重要性。"密处紧腠理,疏处展丰神"两句互文见义,是说密和疏都关乎书法的形貌和风神。又进一步指出,字之形貌风神"通乎人情,得乎天理"。

　　是年又受法于怀宁邓石如完白,曰:"字画疏处可以走马,密处不使透风。常计白以当黑,奇趣乃出。"

<div align="right">[清·包世臣·艺舟双楫·述书上]</div>

【注释】怀宁邓石如完白：邓琰（1743—1805），字石如，后改字顽伯，号完白山人，安徽怀宁（今安庆市）人，清代篆刻家、书法家。　计白当黑：指在处理汉字结构时，把布白当作笔画一样予以重视，既考虑笔画本身的形态，也考虑笔画之间的空白，以及笔画和空白的关系。

【简评】"字画疏处可以走马，密处不使透风"，也即"疏处当疏，密处当密"，不要一味追求均匀，而要有疏有密，构成对比关系。

人们在书写时，一般注意笔画本身，而不太注意笔画之间的空白，"计白当黑"则有意强调空白的重要性。"黑"是笔画，"白"是空白；"黑"是实，"白"是"虚"；"黑"是阴，"虚"是阳。黑白关系也即虚实关系、阴阳关系。"计白当黑"是从哲学层面对书法空间关系的思考。

"字画疏处可以走马，密处不使透风"和"计白当黑"不仅在书法理论史上有重要影响，还影响到绘画理论，具有重要的美学价值。

分行布白，非停匀之说也，若以<u>端若引绳</u>为深于章法，此则<u>史匠</u>之<u>能事</u>耳。

[清·包世臣·艺舟双楫·答熙载九问]

【注释】端若引绳：直得如同木工从墨斗拉出的墨线。　史匠：画匠、画师。　能事：擅长的事。

【简评】包世臣强调"分行布白，非停匀之说也"，是因为世人大都以布白停匀为美，而不知疏密对比、变化亦为美，不知停匀为基本美学原则，而变化、对比为更高美学原则。篆书、隶书、楷书以布白停匀为主，但要力求变化，行书、草书在布白上以对比、变化为主，但也不排斥停匀。包世臣认为王羲之《黄庭经》《东方朔画赞》布白不求停匀，颇有奇趣，而实际上，二帖布白还是以停匀为主，只是时有变化，不死板而已。

结字疏密须彼此互相<u>乘除</u>，故疏不嫌疏，密不嫌密也。然乘除不惟于疏密用之。

[清·刘熙载·书概]

【注释】乘除：增减与消长。

【简评】结体之疏密是相对的。疏是相对于密而言的，密是相对于疏而言的，不能一味地疏，也不能一味地密，有疏的地方，就要有密的地方，疏和密要搭配、对比。这就是艺术中相反相成的规律。因此刘熙载说："然乘除不惟于疏密用之。"

分间布白，谓点画各有位置，则密处不犯，而疏处不离。

[清·戈守智·汉溪书法通解]

【简评】"分间"，指笔画与笔画的间隔，与"布白"所指相同，分间布白的目的是使"点画各有位置"，笔画密处不互相抵触，疏处不远离失去照应。

既曰"分间布白"，又曰"疏处可走马，密处不透风"，何其言之<u>不相谋</u>耶？不知前言是讲立法，后言是论取势。二者不兼，焉得尽妙？

[清·姚孟起·字学忆参]

【注释】不相谋：各行其是，互相矛盾。

【简评】笔画谓之"黑"，笔画之间谓之"白"，"分间布白"即笔画之间白的分布；"疏处可走马，密处不透风"指点画和空白分布时要加强对比。黑与白、虚与实的对比，有助于增强字形的奇趣。"分间布白"与疏密对比本来就是一回事，不能把"分间布白"理解为均分空白。徐渭说"布匀而不必匀"，即此意。

（八）关联照应

凡落笔结字，上皆<u>覆</u>下，下以承上，使其形势<u>递相映带</u>，<u>无使势背</u>。

[汉·蔡邕·九势]

【注释】覆：遮盖。这里指上一笔要关联下一笔，上一字要照应下一字。递相：互相。 映带：本指景物相互衬托掩映，这里指点画之间互相呼应。无使势背：不违背笔势。

【简评】点画之间、字的各个部件之间、字与字之间互相关联、照应、承接，就形成一种势。书法一定要有势。朱和羹《临池心解》说："凡作一字，上下有承接，左右有呼应，打叠一片，方为尽善尽美。"也是此意。

应副　字之点画稀少者，欲其彼此相映带，故必得应副相称而后可。又如"龍""詩""臀""轉"之类，必一画对一画，相应亦相副也。

[唐·欧阳询·三十六法]

【简评】"应"，相应；"副"，符合。"应副"指书写时，无论字的笔画多寡，均须相互照应，以求相称与调合。

朝揖　凡字之有偏旁者，皆欲相顾，两文成字者为多，如"邹""谢""锄""储"之类，与三体成字者，若"臀""斑"之类，尤欲相朝揖，《八诀》所谓"迎相顾揖"是也。

[唐·欧阳询·三十六法]

【简评】揖，古代人相见时之拱手礼。朝揖，相向作揖。指由两个或两个以上偏旁部首组成的合体字，书写时要彼此顾盼照应，不相离散。

救应　凡作字，一笔才落，便当思第二、三笔如何救应，如何结裹，书法所谓"意在笔先，文思向后"是也。

[唐·欧阳询·三十六法]

【简评】救，补救。应，呼应。指下笔时，前后笔画要呼应顾盼呼应，如一笔失势，后面一笔应予以补救。补救得好，便有奇趣。

相管领　欲其彼此顾盼，不失位置，上欲覆下，下欲承上，左右亦然。

应接　字之点画，欲其互相应接。两点者如"小""八""忄"自相

应接；三点者如"纟"则左朝右，中朝上，右朝左；四点如"然""無"二字，则两旁二点相应，中间接又作灬，亦相应接；至于丿、丶"水""木""州""無"之类亦然。

<div align="right">[唐·欧阳询·三十六法]</div>

【简评】相管领：笔画间相互管辖统领，以上管下曰"管"，以前领后曰"领"。　顾盼：观看，照顾，指笔画间相呼应。　应接：呼应，连接。

【简评】"相管领"和"应接"皆为处理笔画、部件之间关系的方法，上欲覆下，下欲承上，左右管领，要彼此照顾、呼应，使之相继相承。

字有相向者，有相背者，各有体势，不可差错。相向如"非、卯、好、知、和"之类是也，相背如"北、兆、肥、根"之类是也。

<div align="right">[唐·欧阳询·三十六法]</div>

【简评】"非"字属相背结构，非相向结构。字有相向之势，有相背之势，相向即照应，一般人都能理解，但不知相背也是一种照应。

向背者，如人之顾盼、指画、相揖、相背。发于左者应于右，起于上者伏于下。大要点画之间，施设各有情理，求之古人，右军盖为独步。

<div align="right">[宋·姜夔·续书谱·向背]</div>

【注释】施设各有情理：指点画之间有照应，有联系。施设，安排。　独步：超群出众，独一无二。

【简评】"向背"是以人与人之间的关系来比拟字中点画与点画之间、部件与部件之间的关系，体现了古人将书法看做生命体和师法自然的艺术观念。

假如立人、挑土，"田""王""衣""示"，一切偏旁皆须令狭长，则右有余地矣。

<div align="right">[宋·姜夔·续书谱·向背》]</div>

【简评】独体字在作左偏旁时使其狭长,给右边留有余地,这就是左右之间的关联照应。

一点者,欲与画相应;两点者,欲自相应;三点者,必有一点起,一点带,一点应;四点者,一起,两带,一应。《笔阵图》云:"若平直相似,状如算子,便不是书。"

[宋·姜夔·续书谱·用笔]

【简评】这里讲的是点与点之间、点与其他笔画间的照应。点画之间有呼应,字就生动,有神采,否则,"平直相似,状如算子,便不是书"。

向者虽迎,而手足亦回避;背者固扭,而脉络本自贯通。有相迎、相送、照应之情,无或反、或背、乖戾之失。

[明·李淳·结构八十四法]

【注释】扭:违拗,势相反。 乖戾:抵触而不一致。

【简评】相向是势相迎,相背是势相反。字的左右两部分和各部件之间要有相迎、相送、照应之情,但要避免点画交错抵触;势相反者,也要彼此关联,避免完全相离。

字全在流行照顾,勿得失粘,有去无来谓之截,有来无去谓之赘。截之失生,赘之失俗。生可熟,俗不可医。

何谓顾盼? 左右上下,往来有情是也。

[明·赵宧光·寒山帚谈·格调]

【注释】失粘:"粘"指在绝句和律诗的相邻两联中,后联出句(即该联第一句)第二字的平仄必须跟前联对句(即该联第二句)第二字的平仄一致,平粘平,仄粘仄,把两句粘联起来。违背上述原则即为"失粘"。这里指字的笔画之间缺乏照应。 截:割断。上一笔有向下伸展、照应之势,但下一笔却没有和上一笔相接应,两笔之间的照应中断了,这种情况就叫做"截"。 有来无

去:指一笔画的开头有承上之势,但上一笔的收笔却没有向下照应之势。

赘:多余。

【简评】这里是讲笔划之间、上下左右之间要有相互照应。有照应就有情趣,就生动。清人于令淓《方石书话》也说:"字要逆来顺往,向背得势,上下左右,相顾有情。"

"间架在布白处",语极了当。第须俯仰向背有情,左右映带有致,回环使转得势,上下承盖得宜,顿挫屈折、萧散廉断得趣。刻刻留心晋人书,行住坐卧皆是,乃至得心应手,绝俗超群。

[清·翁振翼·论书近言]

【注释】了当:妥当。　第:只。　承盖:上宽下窄谓之盖,如"宫""伞";下宽上窄谓之承,如"旦""盖"。　萧散:潇洒。　廉断:果断。　刻刻:每时每刻。

【简评】"间架"和"布白"均指汉字的结构,"间架"是就笔画而言,"布白"是就笔画之间的空白而言,一实一虚,相互依从,所以安排笔画必须从布白着眼。俯仰、向背、映带、回环、使转、上下承盖、顿挫屈折等,都是笔画形态的变化,但无一不关乎结构。

笔画无俯仰、照应,则直画如梯架,横画如栅栏,了无意思。

[清·蒋骥·续书法论·笔画]

【简评】书法作为艺术,最重要的是"生动"二字,笔画"无俯仰、照应","直画如梯架,横画如栅栏",就死板无生气,"了无意思"。这里说的是笔画,但却关乎结构。

字之两直相对者,向即俱向,背即俱背,不得一向一背。

凡点画,左右、上下皆相逊让,布置停匀,又能回抱照应,斯为合法。

[清·蒋骥·续书法论·向背]

【简评】"字之两直相对者,向即俱向,背即俱背,不得一向一背"是对处理向背关系的具体要求,两竖如一向一背,则字势相悖。

"回抱照应"指横折钩、竖弯钩、竖提等笔画对其他笔画呈回抱之势。《三十六法》:"回抱:向左者如'曷''丐''易''匊'之类,向右者如'艮''鬼''包''旭''它'之类是也。"照应有多种,牵丝、映带、相向、相背、俯仰等皆是,回抱是其中一种。

凡作一字,自起笔而三五笔,十数笔,总属一气,直至字完缴回,通身方有呼应。不得笔写断又另起头,古人谓字无两头是也……

夫字之气牵连,而逐笔又各分头尾,要行则行,要止则止。譬如人之手指,分有数节,把握开放无不从心,而逐节可屈可伸。则悟字之断处断、连处连,不是连而不断,断而不连也。第论字,先辨字理,亦即文章之起承转合。有起承转合,方笔笔顾盼,字外尚无限蕴藉。

[清·汪沄·书法管见]

【简评】这里强调一字无论笔画多少,皆应一次写完,而不应中间断开,重新起头,因为这样就会使气脉割断。即使每个字的笔画之间是断开的,也要笔笔照顾,气脉相连。

(九)离合

字之本相离开者,即欲粘合,使相着顾揖乃佳,如诸偏旁字"卧""鉴""非""門"之类是也。

[唐·欧阳询·三十六法]

【注释】粘合:使两个物体粘在一起。这里指左右两部分靠近。　相着:互相接触,相依。　顾揖:打招呼。揖,拱手礼。

【简评】"卧""鉴""非""門"这类字左右两部分本来是相离的,有相背之势,但在书法作品中,应使左右两部分形离而神合,相互关联、照应,而不能离得太开,看似毫无关系。

附丽 字之形体,有宜相附近者,不可相离,如"形""影""飛""起""超""饮""勉",凡有"文""欠""支"旁者之类,以小附大,以少附多是也。

[唐·欧阳询·三十六法]

【简评】汉字结构复杂,偏旁有小有大,笔画有多有少,小的偏旁要依附于大的部件,使有主、附之分,如此,结字便紧密而不松散。

字莫患乎散,尤莫病于结。散则贯注不下,结则摆脱不开。古人作书,于联络处见章法,于洒落处见意境。右军书转左侧右,变化迷离,所谓状若断而复连,势若斜而反正者,妙于离合故也。

[清·周星莲·临池管见]

【注释】洒落:洒脱,神态自然大方、不受拘束。

【简评】结字,不能涣散也不能紧结拘束。

转左侧右,是指在左右结构的字中,两部分朝相反方向偏转从而获得总体上平稳的结字方法。左右两部分朝相反方向偏转,是"离",整体上平稳,是"合",所以说"势若斜而反正者,妙于离合"。

四、章法

古人论书，以章法为一大事。用笔之疾徐、顺逆、起伏、轻重，笔画之肥瘦、刚柔、连断、接上递下、错综映带，用墨之浓淡、燥湿，结构之向背、开合、聚散、疏密，均关乎章法。

章法的核心是处理虚实关系。

"章法要变而贯"。一幅书法作品，用笔、节奏要有转换，使"前笔有结，后笔有起"，连中有断，断而能连；要字字异形，行行殊致，各尽字势，随意自然；一行之中，要有连有断，有收有放，有开有合，上下连延，一气贯通；行与行之间的收放开合要错落有致，注意避让、穿插、呼应，有向有背，避免用笔轻重和字形大小、长短、正斜的重复以及节奏的重复，使之有"相避相形、相呼相应"之妙。王羲之《兰亭序》"字皆映带而生，或大或小，随手所如，皆入法则"，章法绝佳，所以为神品。

章法要"虚实并见"，大抵实处之妙，皆因虚处而生。

布白有三：字中之布白，逐字之布白，行间之布白。初学皆须停匀，既知停匀，则求变化，斜正疏密，错落其间。

一幅书法作品，局部要变化，整体要和谐，"能使全幅好，则真好矣"。"一点成一字之规，一字乃终篇之准"，"违而不犯，和而不同"。

"古帖字体大小颇有相径庭者，如老翁携幼孙，长短参差，而情意真挚，痛痒相关。"

相生，相让，为章法之关键。

（一）总论

古人神气淋漓翰墨间，妙处在随意所如，自成体势。故为作者。字如算子，便不是书，谓说定法也。

<div align="right">［明·董其昌·画禅室随笔·论用笔］</div>

古人论书，以章法为一大事，盖所谓<u>行间茂密</u>是也。余见<u>米痴</u>小楷，作《西园雅集图记》，是<u>纨扇</u>，其直如弦。此必非有他道，乃平日留意章法耳。右军《兰亭叙》，章法为古今第一，其字皆映带而生，或大或小，随手所如，皆入法则，所以为神品也。

<div align="right">［明·董其昌·画禅室随笔·评法帖］</div>

【注释】行间茂密：行与行之间气势茂盛，呼应紧密。 米痴：米芾。米芾生性放荡不羁，有洁癖、石癖、书画癖，故称"米痴"。 纨扇：用细绢制成的团扇，一般为圆形，又称"宫扇""罗扇"。

【简评】董其昌论章法，首先强调"章法为一大事"；其次，要求小楷行列要整齐；其三，认为《兰亭序》章法为古今第一，字与字之间皆有映带，字形多变、自然，自成体势。

盖字形本有长短、广狭、大小、繁简，不可<u>概齐</u>。<u>但能各就本体，尽其形势</u>，虽复字字异形、行行<u>殊致</u>，乃能<u>极其自然</u>，令人有意外之想。

<div align="right">［明·汤临初·书指］</div>

【注释】概齐：整齐一律。 "但能"两句：意思是说：在书写一幅作品时，要尽可能地按汉字本来的形状造型。 殊致：不一样。 极其自然：达到最自然的状态。

【简评】与董其昌论章法相似，汤临初也认为字要保持其天然不齐的特性，一幅作品中，要字字异形，行行殊致，各尽其势，随意自然。

上字之于下字，左行之于右行，横斜疏密，各有攸当。上下连延，左右顾瞩，八面四方，有如布阵，纷纷纭纭，斗乱而不乱，浑浑沌沌，形圆而不可破。若右军之叙《兰亭》，字既尽美，尤善布置，所谓增一分太长，亏一分太短。鱼鬣鸟翅，花须蝶芒，油然粲然，各止其所。纵横曲折，无不如意；毫发之间，直无遗憾。

[明·解缙·春雨杂述·论学书法]

【注释】各有攸当：各有其适当的位置。攸，所。　鱼鬣：鱼鳍。　花须：花的雄蕊。　蝶芒：蝴蝶的触角。形容轻灵的笔画。

【简评】布置，即章法。解缙认为王羲之《兰亭序》章法最美。他从横斜、疏密、上下连延、左右顾瞩、长短、横竖交错、弯曲回转等角度谈章法，虽嫌粗疏，但有一定启发性。

汉隶之不可思议之处，只是硬拙，初无布置等当之意。凡偏旁左右，宽窄疏密，信手行去，一派天机。

[清·傅山·霜红龛集·杂记]

【简评】硬拙：硬，主要指力感强、气势大；拙，主要指古朴自然。　布置等当：布置匀称整齐。　一派天机：指充满自然天真之趣。

【简评】这则书论既涉结构，又关乎章法。傅山认为汉隶的特点在于结构古朴自然，字形生动。隶书从战国秦汉古隶到东汉分隶，越来越整饬，古朴、自然、生动之趣渐少。傅山此说，对学汉隶者有警示之意。

匡廓之白，手布均齐；散乱之白，眼布匀称。

[明·笪重光·书筏]

【注释】匡廓之白：指字内空白。　匡廓：轮廓，边廓。　手布均齐：指用简单、固定的办法分布空白，使之均等。　散乱之白：不整齐、不均匀的空白，这里指字外空白。　眼布匀称：指凭书者的审美眼光调整空白，使之协调。

【简评】这里讲的布白，包括字内空白和字外空白，包括由笔画分割出来的字内空白、字距、行距以及一幅作品的上下左右留白。这些空白有的比较

容易计算、把握，有的是在书写的过程中随机出现的，不易预先设计，只能凭借创作经验临时处理。前者称"匡廓之白"，后者称"散乱之白"。对书法的布白做如此区别，意味着将点画与空白、实与虚的关系作为整体进行动态的布置，是对书法空间意识的深刻揭示。宗白华《中国书法里的美学思想》说："字的结构，又称布白，因字由点画连贯穿插而成，点画的空白处也是字的组成部分，虚实相生，才完成一个艺术品。空白处应当计算在一个字的造型之内，空白要分布适当，和笔画具同等的艺术价值。所以大书家邓石如曾说书法要'计白当黑'，无笔墨处也是妙境呀"！

行款篇法，不可不讲也，会得此语，写出来自然气局不同，结构亦异。其每字之样，联络配合，联处能断，合处能离，斯为妙矣。

［清·陈奕禧·绿荫亭集］

【注释】行款：书法的书写格式。　篇法：章法。　讲：注意。　会：理解。气局：整体风貌。　联络：连接。

【简评】行款篇法，即章法，也即一幅书法作品的整体布局，是书法四大要素——用笔、结构、章法、墨法——之一，不得不重视。这里强调字与字之间要有联系，要相互配合，有连有断，有合有离。这些即章法的重要内容。

（二）虚实相生

作行草最贵虚实并见。笔不虚，则欠圆脱；笔不实，则欠沉着。专用虚笔，似近油滑；仅用实笔，又形滞笨。虚实并见，即虚实相生。

［清·朱和羹·临池心解］

【注释】圆脱：圆转洒脱。脱，洒脱，放任。

【简评】虚实并见、虚实相生是书法艺术的基本规律，所有书体都要遵循，并非只有行草，但行草体现得更为鲜明。这里主要讲笔画的虚实，看似用笔问题，但用笔、结构、墨法都关系一幅书法作品的整体效果，所以笔画的虚实

问题也即章法问题。朱和羹指出，笔画虚则显得圆转洒脱，笔画实则显得沉着；一味追求圆转洒脱，则有油滑之弊，一味追求厚实沉着，则有呆滞笨拙之弊，因此用笔要有虚有实，章法亦如此。

《玉版十三行》章法之妙，其行间空白处，俱觉有味。大抵实处之妙，皆因虚处而生。

〔清·蒋和·学画杂论〕

【简评】笪重光《书筏》说："精美出于挥毫，巧妙在于布白。"戴熙《习苦斋画絮》说："肆力在实处，而索趣乃在虚处。"这都是"实处之妙，皆因虚处而生"的意思，可参读。

一字八面流通为内气，一篇章法照应为外气。内气言笔画疏密、轻重、肥瘦，若平板散涣，何气之有？外气言一篇有虚实、疏密、管束、接上递下、错综映带，第一字不可移至第二字，第二行不可移至第一行。

〔清·蒋和·学书杂论〕

【简评】古代文论、诗论、画论、书论中长用"气"这一术语，内涵丰富，但难以确指，多指气势、气韵。这里用"内气"指书法中单字结构表现出来的气势、气韵。疏密、轻重、肥瘦得宜，字形生动，结构紧凑，便有"内气"，"平板散涣"，则无；用"外气"指一幅作品中章法安排——包括虚实、疏密、管束、接上递下、错综映带等——所表现出的整体效果。

篇幅以章法为先。运实为虚，实处俱灵；以虚为实，断处俱继。观古人书，字外有笔、有意、有势、有力，此章法之妙也。《玉版十三行》章法第一，从此脱胎，行、草无不入彀。若行间有高下疏密，须得参差掩映之迹。

〔清·蒋骥·续书法论·章法〕

【注释】脱胎：道家指脱去凡胎而成仙。指一事物由另一事物孕育变化而产生。　入彀：此是符合规矩。

【简评】章法的核心是处理虚实关系、疏密关系。"运实为虚，实处俱灵"指笔画及笔画相交处（实处）不能一味地实，要实处有空灵；"以虚为实，断处俱继"指空白不是无，要重视空白的作用。所谓"字外有笔、有意、有势、有力，此章法之妙也"，指一幅书法作品的行间布白可以表现笔势、字势、书者的用意、作品的气势、神态等。王献之《洛神赋》"疏密斜正，映带成趣"，章法绝佳。

（三）气脉贯注

然伯英学崔、杜之法，温故知新，因而变之，以成今草，转精其妙。字之体势，一笔而成，偶有不连，而血脉不断，及其连者，气候通其隔行。惟王子敬明其深指。故行首之字，往往续前行之末，世称"一笔书"者，起自张伯英，即此也。

[唐·张怀瓘·书断·卷上]

【注释】崔：崔瑗(77—142)，字子玉，涿郡安平(今河北安平)人，东汉著名书法家、文学家、学者，善草书，有《草书赋》。　杜：杜度，字伯度，东汉京兆杜陵人，东汉著名书法家，善草书。号称"草圣"的张芝，曾经说自己的书法"上比崔、杜不足"。　因：因袭，继承。　气候通其隔行：气脉与下一行相连。

【简评】这段话论张芝"一笔书"之源流。张芝之前，以草书著称者有崔瑗、杜度。张怀瓘认为张芝学崔、杜之法，变而为今草，其主要特点是体势相连，一笔而成，血脉不断。其后王献之继承了这一特点。杨慎《升庵外集·书画》云："王献之能为一笔书，陆探微能为一笔画，乃是自始至终连绵相属，气脉不断耳。""一笔书"并非指笔笔相连不断，而是指气脉不断。

字有藏锋、出锋之异，粲然盈楮，欲其首尾相应、上下相接为佳。后学之士，随所记忆，图写其形，未能涵容，皆支离而不相贯串。

[宋·姜夔·续书谱·血脉]

【注释】粲然：形容清楚明白。　盈楮(chǔ)：满纸。楮树皮是制造纸的原料，故以之代称纸。这两句的意思是：字有藏锋和出锋的区别，这种区别在纸上看起来甚为明显。　图写：描画。　涵容：指字与字之间互相包容。　支离：分散，无条理。

【简评】字要"首尾相应、上下相接"，指上一字收尾和下一字开头要相呼应或相连接，能如此，则通行、通篇一气贯通。《书法三昧》亦云："一字有一字之起止朝揖顾盼，一行有一行之首尾接下承上之意。此乃古人不传之妙，宜加察焉。"一幅作品的笔画与笔画之间、部件与部件之间、字与字之间、行与行之间皆相关联，相照应，整幅作品就气脉贯通，章法完美。

筋法有三：生也，度也，留也。生者何？如一幅中行行相生，一行中字字相生，一字中笔笔相生，则顾盼有情，气脉流通矣。度者何？一画方竟，即从空际飞渡，二画勿使笔势停住，所谓"形现于末画之先，神流于既画之后"也。留者何？笔势往也，要必有以收之；笔锋锐矣，要必有以蓄之。所谓留不尽之情，敛有余之态也。米元章曰："有往必作，无垂不缩"，此之谓哉！

〔清·张廷相、鲁一贞·玉燕楼书法·筋法〕

【简评】古人常用筋、骨、血、肉作比喻来论书法，筋比喻笔画有韧劲，也比喻笔画与笔画相连不断。这里的"筋法"指笔势的贯通。具体而言，一曰生，二曰度，三曰留。"生"指"笔笔相生，字字相生，行行相生"，从而得到"顾盼有情，气脉流通"的效果；"度"指上一笔末了笔提起在空中运行，然后落笔写下一笔，两笔之间笔断而意连；"留"即收敛，指收住笔势，不使笔势一味纵放。元代陈绎曾《翰林要诀》云："字之筋，笔锋是也。断处藏之，连处度之。藏者，首尾蹲抢是也。度者，空中虚打势，飞度笔意也。"明代丰坊《书诀》云："筋生于腕，腕能悬，则筋脉相连而有势。"皆可参读。

大令草常一笔环转，如火箸画灰，不见起止。然精心探玩，其环转处悉具起伏顿挫，皆成点画之势。

〔清·包世臣·艺舟双楫·答熙载九问〕

【简评】草书追求点画流畅、圆转，气势贯通相连。张芝、王献之"一笔书"，并非真的是一笔，而是通篇连贯似一笔书之也。火箸画灰，线条匀称无起伏，故云"不见起止"，草书看似一笔环转，如火箸画灰，实则有提有按，有起有伏，有粗有细，有顿有挫，成点画之势。所以孙过庭《书谱》说："草以使转为形质，点画为性情。"

则一字既笔笔相承，一行复字字相顾，以至终篇，气无或阻。不问行之疏密，字之多寡，有格无格，为草为真，俱有一种生气行乎其间。

[清·姚配中·书学拾遗]

【简评】一字之中笔笔相承，一行之间字字相顾，于是字里行间仿佛有一种"生气"行乎期间，所谓"一气贯通"，即此。

书之大局，以气为主。使转所以行气，气得则形随之，无不如志，古人之缄秘开矣。

[清·姚配中·论书诗·自注]

【注释】如志：如意。　缄秘：隐藏的秘密。缄，封闭。

【简评】这里所说的"气"，指书法作品通篇上下连贯、左右呼应的感觉。动物有气则生，无气则死。将书法视为生命体，故其外在形貌由其内在气息所控制，无气则不生，亦不动，有气则处处皆活。所以说"气得则形随之，无不如志"。

草书尤重筋节，若笔无转换，一直溜下，则筋节亡矣。虽气脉雅尚绵亘，然总须使前笔有结，后笔有起，明续暗断，斯非浪作。

[清·刘熙载·书概]

【简评】草书看似笔笔连、字字连，气脉不断，但连中要有断，如此才有节奏，否则"如死蛇挂树"，虽连续但无生气。所谓连中有断，是指用笔要有转换，前笔有结，后笔有起，明续而暗断，不能一直溜下。这就是"重筋节"。蒋和《书法正宗》"欲知后笔起，意在前笔止"，也是此意。

作书贵一气贯注。凡作一字,上下有承接,左右有呼应,打叠一片,方为尽善尽美。即此推之,数字、数行、数十行,总在精神团结,神不外散。

<div align="right">［清·朱和羹·临池心解］</div>

【注释】打叠:安排。　团结:凝聚。

【简评】每一笔、每一字,皆"上下有承接,左右有呼应","打叠一片",则有"一气贯注"之感。数字、数行要如此,数十行、整篇也要如此。所谓"一气贯注",即仿佛有精神统摄之,也即"精神团结,神不外散"。这是把书法作生命体看待的观念。

朱履贞《书学捷要》评孙过庭《书谱》亦云:"一气贯注,笔致俱存,实为草书之宝。"刘熙载《书概》说:"章法要变而贯。"变者,布局、虚实有变化;贯者,气脉贯通。吕凤子《中国画法研究》说:"连线条的方法,所谓'连',要无笔不连,要笔断气连(指前笔后笔虽不相续而气实连),要迹断势连(指笔画有时间断而势实连),要形断意连(指此形彼形虽不相接而意实连)。所谓'一笔书',就是一气呵成的画。"吕凤子提出线条相连的三种形式:"笔断气连""迹断势连""形断意连",不管哪种形式,都给人以"一气呵成"、气脉相通的感觉。吕凤子讲的是绘画,但书法也如此;讲的是线条,但实际也是章法。

(四)变化统一

一点成一字之规,一字乃终篇之准。

<div align="right">［唐·孙过庭·书谱］</div>

【简评】一幅作品要有一个统一的基调。假如构成作品的每个部分相互抵触,没有共同点,形不成统一的基调,那么,这幅作品就是支离破碎的、不成功的。"一点成一字之规",指每个字的点画应该有内在的统一性,第一笔写成之后,后面的笔画要按第一笔的特点顺着来写,而不是相悖;"一字乃终篇之准"指一幅作品中的每个字有内在的一致性,其用笔方法、结构特点等相互协调,第一字完成以后,后面的字要顺着第一字的势生发、变化,而不能不管

不顾。宋曹《书法约言·总论》说"先作者为主,后作者为宾,必须宾主相顾,起伏相承",即此意。戈守智《汉溪书法通解》云:"凡作字者,首写一字,其气势便能管束到底,则此一字便是通篇之领袖矣。假使一字之中有一二懈笔,即不能管领一行;一幅之中有几处出入,即不能管领一幅。此管领之法也。"

违而不犯,和而不同。

[唐·孙过庭·书谱]

【简评】"违而不犯",意为相反但不抵触、冒犯。"和而不同",意为调和、和谐但不相同。《国语·郑语》云:"夫和实生物,同则不继。以他平他谓之和,故能丰长而物归之。若以同裨同,尽乃弃矣……声一无听,物一无文,味一无果,物一不讲。"概言之,"违而不犯,和而不同"就是在变化中求统一。

作字如应对宾客。一堂之上,宾客满座,左右照应,宾客不觉其寂,主不失之懈。作书不能笔笔周到,笔笔有起讫、顿挫、颟顸、滑过,如对宾客之失其照顾也。

[明·笪重光·书筏]

【注释】寂:孤单、冷落。 懈:怠慢。 讫:止。 颟顸(mān hān):模糊不清楚。

【简评】"应对宾客"要左右照应,处处周到,不可对其中任何一人失其照顾。以"应对宾客"比喻书法作品中字与字之关系、整幅作品之气氛,贴切生动。

名手无笔笔凑泊之字,书家无字字叠成之行。

[明·笪重光·书筏]

【注释】凑泊:拼凑。 字字叠成之行:指一行之中,每个字在字形结构上雷同无变化,重复堆砌。

【简评】"名手无笔笔凑泊之字",强调用笔要有变化,点画之间要有照应;"书家无字字叠成之行",强调字不能大小一律,字势无别,章法要有变化。

布白有三：字中之布白，逐字之布白，行间之布白。初学皆须停匀，既知停匀，则求变化，斜正疏密，错落其间。《十三行》之妙，在三布白也。

<div align="right">［清·蒋和·学书杂论］</div>

【注释】停匀：均匀，匀称。 《十三行》：又称《洛神赋十三行》，王献之小楷书曹植《洛神赋》于麻笺之上，南宋时仅剩十三行，故历代简称此帖为《十三行》。后刻于似碧玉的端石上，故又称《玉版十三行》。

【简评】"字中之布白"，指字内空白之布置，属结构之法；"逐字之布白"，指字间距；"行间之布白"指行间距。"逐字之布白"与"行间之布白"属章法。"初学皆须停匀"指字内空白、字间距、行间距都要追求匀称，即匀整之美。"既知停匀，则求变化，斜正疏密，错落其间"指布白要追求变化，有斜正疏密。这个说法与孙过庭"初学分布，但求平正；既知平正，务追险绝"意思相同。

古帖字体大小颇有相径庭者，如老翁携幼孙行，长短参差，而情意真挚，痛痒相关。吴兴书则如士人入隘巷，鱼贯徐行，而争先竞后之色，人人见面，安能使上下左右空白有字哉！其所以盛行数百年者，徒以便经生、胥史故耳。然竟不废者，以其笔虽平顺，而来去出入之处皆有曲折停蓄。

<div align="right">［清·包世臣·艺舟双楫·答熙载九问］</div>

【注释】径庭：相去甚远。径，门外小路。庭，堂阶前的院子。 隘巷：狭窄的巷子。 鱼贯徐行：依次排列，慢慢前行。 "安能"句：意思是：赵孟頫的书法作品就像士人走在狭窄的小巷子里，一个挨着一个，前后排列，怎么可能自由洒脱呢？ 经生：汉代称五经博士为"经生"。后用以泛称研究经学的人、以抄缮经书为业的人。这里指以抄写经书为业的人。 胥史：旧时官府中掌理案卷、文书的小官吏。 竟：终于。 曲折：指笔画的曲、直、转、折等变化。 停蓄：停留蓄积，指用笔之顿挫。

【简评】书法章法不能只求整齐端直，而要字字有姿态，字字有变化，字字有呼应，变化多端而又整齐和谐。书法之用笔、结构、章法都要求生动有趣，"古帖字体大小颇有相径庭者，如老翁携幼孙行，长短参差，而情意真挚，痛痒

和予兮指潛淵而為期執眷眷之款

實兮懼斯靈之我欺感交甫之棄言

悵猶豫而狐疑收和顏以靜志申

禮方以自持於是洛靈感焉徙倚彷

徨神光離合乍陰乍陽竦輕軀以鶴

立若將飛而未翔踐椒塗之郁烈

王献之·洛神赋·局部

相关"形容一幅作品中字之大小、宽扁、斜正、肥瘦及字与字之间远近、呼应等变化,极为恰切。若用笔只求平顺、匀净,结体只求停匀平稳,章法只求整齐,则便于实用而缺乏艺术性。赵孟頫书法雅俗共赏,后世学者多取其实用特点而忽略艺术之美,故易落入俗道。

诗文怕有好句,惟能使全体好,则真好矣;书画怕有好笔,惟能使全幅好,则真好矣。

[清·刘熙载·游艺约言]

【简评】诗文要有清词丽句,书画要用笔精妙,然刘熙载云"诗文怕有好句""书画怕有好笔",看似有悖常识,何哉? 其实,刘熙载是以此强调书画作品要重视整体效果,要从章法角度看待点画,而不是独立地看待点画。

书之章法有大小,小如一字及数字,大如一行及数行,一幅及数幅,皆须有相避相形、相呼相应之妙。

[清·刘熙载·书概]

【注释】相避:互相避让。　相形:互相衬托、比较。

【简评】章法有广义、狭义之别,狭义的章法指字与字、行与行、正文与落款、上下左右留白等,广义的章法则包括结构(小章法)和章法(大章法)。刘熙载这里讲的是广义的章法,其关键是"有相避相形、相呼相应之妙"。

昔人言"为书之体,须入其形",以"若坐若行,若飞若动,若往若来,若卧若起,若愁若喜"状之,取不齐也。然不齐之中,流通照应,必有大齐存焉。

[清·刘熙载·书概]

【简评】"不齐",指字形有大小、长短、宽扁、正斜、繁简、动静等不同姿态。"不齐"是变化。书法的章法,要在变化之中追求统一。"大齐"即不齐之中有"流通照应",有整体的和谐。

作字有顺逆,有向背,有起伏,有轻重,有聚散,有刚柔,有燥湿,有疾徐,有疏密,有肥瘦,有浓淡,有连,有断,有脱却,有承接,具此数者,方能成书。否则,墨猪,算子,全是魔道矣。

[清·周星莲·临池管见]

【注释】脱却:脱掉。 墨猪:比喻笔画丰肥而无骨力的书法。 算子:算盘珠。比喻一幅书法作品中所有的字大小均等无变化。 魔道:歧途、邪路。

【简评】这里说的顺逆、向背、轻重、聚散、连续等,或为用笔,或为结构,这些变化都会影响一幅书法作品的章法和整体效果。

言字之结构,千言万语,无非求其相生;言字之布白,曲喻旁通,无非求其相让。然不独单个字为然,即通行亦然,通幅亦然。古代金石所传,如周、秦大小篆,以及汉代碑铭,其行列疏朗者无论矣,若周代彝器之铭,有极错杂者矣,顾虽纵横穿插,纷若乱丝,要无一处相抵触,亦且彼此相顾盼,不惟其字足法,即其行款亦应师也。

大凡作字,既须上下相承,尤须左右顾盼,务令一行若一字,全幅若一字。此其法,篆、隶、楷书犹易,行、草较难,狂草尤难,非练之至熟不能也。

[清·张之屏·书法真诠]

【注释】纷:众多,杂乱。 足法:值得仿效、学习。

【简评】一行之中,上下相承,贯通;行与行之间,左顾右盼,穿插避让。相生、相让,此乃章法之关键。解缙《春雨杂述》云:"上字之于下字,左行之于右行,横斜疏密,各有攸当,上下连延,左右顾瞩,八面四方,有如布阵,纷纷纭纭,斗乱而不乱,浑浑沌沌,形圆而不可破。"即此意。

钟鼎及籀字,皆在方长之间,形体或正或斜,各尽物形,奇古生动,章法亦复落落若星辰丽天,皆有奇致。

[清·康有为·广艺舟双楫·体变]

墙盘·局部

【注释】钟鼎：殷周时期铸刻在青铜器上的文字，又称"金文"，字体为大篆。　籀文：大篆。相传为周宣王时史籀所作。　落落：形容众多。　丽天：丽于天，光彩焕发于天空。　奇致：新奇的效果。

【简评】这里讲的是大篆的形体特点及章法特点。大篆字形或长或短，或正或斜，多姿多态，生动有趣，因此，字间、行间之布白也疏密相间、变化不一，气韵贯通。可见，结构字形和章法互相影响，难以截然划分，独立而论。

五、创作

书法创作之前，先要静坐凝神，消除杂念，排除干扰，保持宁静舒适的状态。"心正气和，则契于妙"。

创作心态宜平和，"不激不厉，而风规自远"。不要功力不足却鼓劲做势，不要为标新立异而故作姿态。

"神怡务闲"与"心遽体留"，"感惠徇知"与"意违势屈"，"偶然欲书"与"情怠手阑"，即心境、身体状态、创作动机和创作激情，是书法创作的主观条件；"时和气润"与"风燥日炎"，"纸墨相发"与"纸墨不称"，即环境和书写工具，是书法创作的客观条件。书法创作最理想的创作状态是"五合交臻"，最糟糕的创作状态是"五乖同萃"，最常见的状态是"有乖有合"，或者得"时"，或者得"器"，或者得"志"。

品高学富，书卷之气自然溢于字里行间。

书法创作或意在笔前，预于心中布置，然后下笔；或乘兴而作，随意挥洒，无意于佳乃佳。作书太着意则笔"滞"，任笔而行则笔"滑"，妙在有意与无意之间。

学书要"心不厌精，手不忘熟"。"熟悉精通，心手相应，斯为美矣。"

书法创作既要放得开，又要收得住。

书法创作有三个层次：一为欲如此而不能如此；二为期于如此而能如此；三为不期如此而能如此。不期如此而能如此，乃"心忘于笔，手忘于书，心手达情，书不忘想"，是书法创作的最高境界。

（一）创作条件

书者，散也。欲书先<u>散怀抱</u>，<u>任情恣性</u>，然后书之。若<u>迫于事</u>，<u>虽中山兔毫不能佳也</u>。夫书，先默坐静思，<u>随意所适</u>，言不出口，<u>气不盈息</u>，<u>沉密神采</u>，<u>如对至尊</u>，则无不善矣。

[汉·蔡邕·笔论]

【注释】散怀抱：排遣心中的杂念和不良情绪。项穆《书法雅言·神化》曰"书之为言散也，舒也"，意谓"散"有使之舒展之义。　任情恣性：指放任自己的性情，不受任何拘束。　迫于事：被眼前的事务所逼迫。　虽中山兔毫不能佳也：即使用中山兔毛所制作的名笔，也写不好字。汉代人用兔毫作笔，兔毫以中山（今河北定县一带）的为佳。　随意所适：随意，任情，心情闲适。气不盈息：心平气和。盈息，呼吸时气吸得满满的，指心气不平。　沉密神采：指神情专注。　如对至尊：像面对着最尊贵的人那样，神情非常专注。至尊，地位最尊贵的人，多指君王。

【简评】这是对书法创作心理的最早论述。其要义是：通过静坐凝神，消除杂念，排除干扰，保持宁静舒适的状态，专心致志地进行书写。

书字虽工拙在人，要须年高<u>手硬</u>，心闲意澹，乃<u>入微</u>耳。

[唐·欧阳询·论书]

【注释】手硬：指手头功夫深厚。　入微：指达到非常高深精妙的程度。

【简评】欧阳询强调书法要达到高深精妙的程度有三个条件：一，年高，有深厚阅历；二，手硬，有深厚的功夫；三，心态闲适。

欲书之时，当<u>收视返听</u>，<u>绝虑凝神</u>，心正气和，则<u>契于妙</u>。心神不正，书则<u>欹斜</u>；志气不和，书则<u>颠仆</u>。

[唐·虞世南·笔髓论]

【注释】收视返听：不视不听。指不为外物所惊扰，专心致志，心无旁骛。绝虑：清除杂念。　凝神：集中精神。　则契于妙：（这样）就（能）达到玄妙的境界。契，合。　颠仆：失去平衡而倾倒。颠，通"蹎"，倒下。

【简评】与蔡邕《笔论》所说"默坐静思"、《题卫夫人〈笔阵图〉后》所说欲书先要"凝神静思"、《书论》中所说"凡书贵乎沉静"一样，虞世南《笔髓论》也认为书写之前先要静心，排除杂念、专心致志、心平气和是创作达到精妙境界的前提条件。欧阳询《八诀》云"澄心静虑"，《传授诀》云"凝神静虑"，亦同。虞世南还认为创作者的心理和作品风格一致，心神正则字正，心情不平和则字歪斜。此即"书如其人"的观点。

又一时而书，有乖有合。合则流媚，乖则雕疏。略言其由，各有其五：神怡务闲，一合也；感惠徇知，二合也；时和气润，三合也；纸墨相发，四合也；偶然欲书，五合也。心遽体留，一乖也；意违势屈，二乖也；风燥日炎，三乖也；纸墨不称，四乖也；情怠手阑，五乖也。乖合之际，优劣互差。得时不如得器，得器不如得志。若五乖同萃，思遏手蒙；五合交臻，神融笔畅。畅无不适，蒙无所从。

　　　　　　　　　　　　　　　　　　　　　　　［唐·孙过庭·书谱］

【注释】乖：违背，不和谐。　合：和谐。　流媚：柔美。　雕疏：凋敝、荒疏。指书法笔画枯瘦、无神采。　神怡务闲：精神愉快，心情闲适。　感惠徇知：对别人的恩惠心怀感激，想要报答知己。徇，顺从。　时和气润：天气和美，令人舒适。　心遽体留：神不守舍，杂务缠身。遽（jù），仓促，惊惧。　意违势屈：心中不愿，迫于情势。　风燥日炎：天气不好，令人不爽。　纸墨不称：纸、墨不称心如意。　情怠手阑：情绪倦怠，身体懒散。阑，残、尽，衰落，消沉。　"乖合"两句：意思是：在乖和合的状态下，创作出的作品优劣有很大差别。　志：意愿、心情。　萃：聚集。　思过手蒙：思维不畅，手不应心。蒙，昏迷。手蒙，指手不灵活，运笔不准。　交臻：一起到来。臻，至。

【简评】这里讲的五乖五合，是书法创作的主客观条件。"神怡务闲"与"心遽体留"，"感惠徇知"与"意违势屈"，"偶然欲书"与"情怠手阑"，是主观条

件,包括心境,身体和精神状态、创作动机和创作激情。"时和气润"与"风燥日炎"、"纸墨相发"与"纸墨不称"是客观条件,包括环境和工具两方面。每一个条件对创作效果都有重要影响。最理想的创作状态是"五合交臻",最糟糕的创作状态是"五乖同萃",最常见的状态是"有乖有合",或者得"时",或者得"器",或者得"志"。三者之中,"器"重于"时","志"重于"时"。这是艺术创作的普遍规律。

　　写《乐毅》则情多怫郁;书《画赞》则意涉瑰奇;《黄庭经》则怡怿虚无;《太师箴》又纵横争折;暨乎《兰亭》兴集,思逸神超;私门诫誓,情拘志惨。所谓涉乐方笑,言哀已叹。

　　　　　　　　　　　　　　　　　　　　　　　　　　　　［唐·孙过庭·书谱］

　　【注释】《乐毅》:王羲之小楷书《乐毅论》。　怫郁:亦作"怫愂",愤怒,忧愁,心情不舒畅。　《画赞》:王羲之楷书《东方朔画赞》。瑰奇:瑰丽奇异。怡怿:愉悦。　纵横争折:肆意地争论、辩驳。　暨乎《兰亭》兴集:至于在兰亭兴致盎然地雅集,并写下《兰亭集序》。　思逸神超:思绪飘逸,神情超迈。私门诫誓:指王羲之书写楷书《告誓文》。私门,家门。　情拘志惨:心情沉重悲伤。

　　【简评】孙过庭以王羲之的《乐毅论》《东方朔画赞》《黄庭经》《太师箴》《兰亭序》《告誓文》为例,指出书法家在书写作品时,因作品包含的思想感情不同,而有不同情绪,"涉乐方笑,言哀已叹",书写内容对创作有重要影响。需要注意的是,孙过庭对王羲之创作心理的描述,是根据书写的文字内容推测出来的,无法通过书作的风格进行验证。因此,有人以此作为"书法抒情说"的证据,乃牵强附会。

　　是以右军之书,末年多妙,当缘思虑通审,志气和平。不激不厉,而风规自远。子敬已下,莫不鼓努为力,标置成体。岂独工用不侔,亦乃神情悬隔者也。

　　　　　　　　　　　　　　　　　　　　　　　　　　　　［唐·孙过庭·书谱］

黄庭经

上有黄庭下有關元前有幽關後有命門
噓吸廬外出入丹田審能行之可長存黄庭
中人衣朱衣關門壯籥蓋兩扉幽關俠之
高魏〻丹田之中精氣微玉池清水上生肥靈

【注释】缘：因为。　思虑通审：考虑问题透彻、周详。　志气和平：心情平静。　不激不厉：不要太过激烈、凶猛。　风规自远：风格自然高远脱俗。鼓努为力：指功力不足而鼓劲作势。　标置成体：为标新立异而摆出新的姿态。　工用不侔：不但功用比不上前人。侔，相等，齐。　神情：神采情趣。悬隔：差别很大。

【简评】这里以王羲之晚年书法为例，说明书家的修养、心态与书法风格的统一性，肯定平和、高远、脱俗的心态及风格，反对鼓劲作势、标新立异的心态及风格。

（二）意在笔前与无意于佳

夫欲书者，先干研墨，凝神静思，预想字形大小、偃仰、平直、振动，令筋脉相连，意在笔前，然后作字。

[（传）晋·王羲之·题卫夫人《笔阵图》后]

凡书贵乎沉静，令意在笔前，字居心后，未作之始，结思成矣。

[（传）晋·王羲之·书论]

【注释】先干研墨：将墨块在砚中磨成墨粉，称"干研墨"。书写时，再加水调成墨汁。　偃仰：指笔画的俯仰。　结思：构思。

【简评】"意在笔前"讲的是书法创作的构思，即关于"字形大小、偃仰、平直、振动、筋脉相连"等的"预想"。因为是"预想"，所以说"意在笔前，字居心后，未作之始，结思成矣"。这也就是苏轼说的"成竹在胸"。

夫欲书先当想，看所书一纸之中是何词句，言语多少，及纸色目，相称以何等书，令与书体相合，或真，或行，或草，与纸相当。然意在笔前，笔居心后，皆须存用笔法。想有难书之字，预于心中布置，然后下笔，自然容与徘徊，意态雄逸，不得临时无法，任笔所成。

[唐·徐璹·笔法]

【注释】容与徘徊：形容书写时自如的状态。容与，悠闲自得的样子。意态：神情姿态。　雄逸：雄健洒脱。

【简评】这是讲书法创作前须构思。其一,根据要书写的文字多少及纸张大小,选择不同书体、字的大小,使之相称。其二,在心中预想难书之字的写法,做到意在笔前、胸有成竹。刘熙载《艺概·文概》云:"古人意在笔先,故得举止闲暇;后人意在笔后,故至手脚忙乱。"可参读。

　　醉来信手两三行,醒后却书书不得。

<div align="right">[唐·怀素·自叙]</div>

【简评】这两句诗乃怀素自述写草书的状态。这是"乘兴"创作的方式,也即在灵感爆发时,情绪、技法都发挥到极致的创作方式。其中,酒起着助兴——催发灵感的作用。古代诗人、书画家喜酒者多,与酒能催发创作灵感有关。据《晋书·王羲之传》记载,王羲之在微醺的状态下书就《兰亭集序》,第二天酒醒后视之,觉得极佳,再重写几遍,都不及原作。这是"无意于佳乃佳"的创作方式,与"意在笔前"的创作方式截然不同。《新唐书·张旭传》载其"嗜酒,每大醉,呼叫狂走,乃下笔,或以头濡墨而书,既醒自视,以为神,不可复得也"。苏轼曾说:"吾醉后作草书,觉酒气拂拂,从十指间出也。"(王士祯《花草蒙拾》)此皆酒助书兴的例子。

　　怀素《自序》,犹能<u>自誉</u>,观者不以其过,信乎其书之工也。然其为人<u>傥荡</u>,本不求工,所以能工如此。此如<u>没人</u>之<u>操舟</u>,无意于<u>济</u>否,是以<u>覆</u>却万变而举止自若,其近于<u>有道者</u>耶?

<div align="right">[宋·苏轼·跋王巩所收藏真书]</div>

【简评】自誉:赞美自己。　傥荡:放浪不检点。　没(mò)人:能潜水的人。　操舟:驾船。没人操舟的故事出自《庄子·达生》。颜渊给孔子说,他曾经在一个渡口遇到一个驾船技术非常高的人,问他驾船可不可以学,那人说可以,善游泳的人经过多次练习就能学会,能潜水的人,不用学就能操纵自如。他问这是什么原因,那人不说。颜渊问孔子,为什么能潜水的人不用学驾船技术却能操纵自如?孔子说,那是因为他对水没有一点恐惧心理,把船翻了看得和车子后退一样,毫不在乎。　济:渡。　覆:翻,倒。　却:后退。有道者:懂得事理的人。

【简评】"本不求工,所以能工。"这是艺术创作的一条规律。苏轼找到了一个典型——怀素。为何本不求工却能工呢?为什么欲求工却不能工呢?主要是心态问题。本不求工者,无心理负担,随意自如,在这种心态下,人的潜力、能力能发挥到极致,因而能工;求工者,目的性很强,心理紧张,致使能力无法发挥出来,因而反不能工。苏轼在这里引用《庄子·达生》中"没人操舟"的故事来说明这一艺术规律,深入浅出,令人信服。

我书意造本无法,点画信手烦推求。

<div align="right">[宋·苏轼·石苍舒醉墨堂]</div>

【注释】意造:以意作书,不拘成法。　点画信手:信手书写,不谨守法度。烦推求:不喜欢研究。

【简评】苏轼是"书尚意"的代表人物,强调主观感情意趣的表达,不看重法度、构思和功夫。其《评草书》云:"书初无意于佳乃佳耳。"《次韵子由等书》云:"苟能通其意,常谓不学可。"

凡写字,先看文字宜用何法,如经学文字,必当真书;诗赋之类,行草不妨。又看纸笔卷册合用字体,大小务使相称。然后寻古人写过样子,如小楷有《黄庭》《乐毅》《画赞》《曹娥》,各自法度不同,今所写当用何者为法,凝神存想,乘兴下笔,立一字为一篇之主,分其章,辨其句,为之起伏隐显,为之向背开合,为之映带变换,情状可以生,形势可以定,始可言书矣。

<div align="right">[明·张绅·书法通释]</div>

【简评】这里讲书法创作前的构思。一是根据文字内容的性质确定书体;二是根据纸笔卷册确定书体及字大小;三是借鉴古代经典作品确定章法形式。这些方法都是切实可用的。

意前笔后者,熟玩古帖,于字形大小、偃仰、平直、疏密、纤浓,蕴

藉于心,临纸暝默,豫思其法,随物赋形,各得其理。

<div align="right">〔明·丰坊·书诀〕</div>

【注释】纤:细小。 浓:指笔墨厚重。 蕴藉于心:深藏于心。 临纸暝默:面对纸张书写之时,先闭目静思。 豫:同"预"。

【简评】丰坊对"意前笔后"的论述,来源于《题卫夫人〈笔阵图〉后》"预想字形大小、偃仰、平直、振动",只将"振动"变为"疏密、纤浓"。

古人稿书最佳,以其意不在书,天机自动,往往多入神解。如右军《兰亭》,鲁公《三稿》,天真烂然,莫可名貌。有意为之,多不能至。

<div align="right">〔清·王澍·论书剩语·论古〕</div>

【注释】稿书:草稿书法,指未成定稿或未誊清的文稿。 天机自动:天性自然表现出来。 神解:不需言传而能意会。这里指稿书往往达到高妙入神的境界。 鲁公《三稿》:颜真卿《祭伯父文稿》《祭侄文稿》《争座位稿》。 莫可名貌:无法说出其神妙之处。

【简评】王澍认为稿书最佳,是因为稿书无意于书,故天性、灵性能自然、充分表露,无任何做作、斧凿之痕迹,有天真烂漫之趣。王羲之《兰亭序》和颜真卿"三稿"是典型代表。为何"有意为之,多不能至"? 因为天性不能自然表露也。

意在笔先,实非易事。穷微测奥,通乎神解,方到此高妙境地。夫逐字临摹,先定位置,次玩承接,循其伸缩攒捉,细心体认,笔不妄下,胸有成竹,所谓意在笔先也。

<div align="right">〔清·朱和羹·临池心解〕</div>

【注释】穷微测奥:探索事物最深奥最根本的道理。 玩:研习。 承接:点画、字与字之间的连接、呼应。 攒捉:聚,凑集。

【简评】"意在笔先"指在书写之前,对字与字的位置,点画与点画、字与字的连接、呼应、伸缩、开合、聚散等有所设想和构思。"意在笔先"即"胸有成竹",是创作成功的必要条件,但的确不容易做到。

颜真卿·祭侄文稿

夫书,必先意足,一气旋转,无论真草,自然灵动,若逐笔安顿,
虽工必呆。

<div style="text-align:right">〔清·蒋衡·拙存堂题跋〕</div>

【简评】这里的"意",不指具体的构思,而指创作激情、兴致,虽然包括构思的成分,但仅仅是模糊的构想,并非具体的设计安排。如果每一笔都做理性设计安排,则作品必机械呆板而不生动。

书着意则滞,放意则滑。其神理超妙、浑然天成者,落笔之际,
诚所谓不拘内外及中间也。

<div style="text-align:right">〔清·张照·天瓶斋书画题跋〕</div>

【简评】"着意"指在书写过程中"意"始终控制着笔;"放意"指任笔而行,笔不受"意"的控制。不能太"着意",也不能完全"放意",创作多在有意与无意之间。

今人论书,以颜公"三稿"皆信手点窜所为,故谓不加意之书更
妙。然亦不可以概论也。有加意而愈妙者,有不加意而愈妙者。若
概以不加意为工,则亦非持平之论耳。

<div style="text-align:right">〔清·翁方纲·复初斋文集·跋董尺牍〕</div>

【简评】"加意"即张照所谓"着意",也即"意在笔前";"不加意"即张照所谓"放意",也即"无意于佳"。论书者常以为信手、随意、率性而为乃最佳,实则不然。翁方纲认为,"有加意而愈妙者,有不加意而愈妙者。若概以不加意为工,则非亦持平之论耳",此论最切实际。

废纸败笔,随意挥洒,往往得心应手。一遇精纸佳笔,正襟危
坐,公然作书,反不免思遏手蒙。所以然者,一则破空横行,孤行己
意,不期工而自工也;一则刻意求工,局于成见,不期拙而自拙也。
又若高会酬酢,对客挥毫,与闲窗自怡,兴到笔随,其乖合亦复迥别。
欲除此弊,固在平时用功多写,或于临时酬应,多尽数纸,则腕愈熟,

神愈闲，<u>心空笔脱</u>，<u>指与物化</u>矣。

<div align="right">〔清・周星莲・临池管见〕</div>

【注释】高会酬酢：盛大宴会上的交际应酬。 心空：心静无杂念。 笔脱：用笔自如。 指与物化：《庄子・达生》："工倕旋而盖规矩，指与物化而不以心稽，故其灵台一而不桎。"意思是：一个叫倕的工匠，用手指旋转画圆，比用圆规画出的圆还要完美，他不必用心指挥手指，手指似乎和圆融合一体，这种境界就叫做"指与物化"。

【简评】这里讲的两种不同的创作状态，在创作实践中常见。一是"随意挥洒""兴到笔随""不期工而自工"；一是"刻意求工""对客挥毫""不期拙而自拙"。之所以前者合而后者乖，主要原因是心理状态不同。由此可见创作心态对创作的重要性。周星莲指出解决后面一种创作障碍的办法是"平时用功多写"，简单易行。

未下笔，先有形象在目前，久之，<u>拟议</u>以成其变化，便可以语佳境。

<div align="right">〔清・徐用锡・字学札记〕</div>

【注释】拟议：事先的考虑。《易・系辞上》："拟之而后言，议之而后动，拟议以成其变化。"

【简评】"未下笔，先有形象在目前"，指在头脑中构思出作品的形象，心理学中称为"表象"，也就是"意在笔前"。

（三）创作的最高境界

必使心忘于笔，手忘于书，心手达情，书不忘想，是谓求之不得，考之即彰。

<div align="right">〔（传）南朝齐・王僧虔・笔意赞〕</div>

【简评】"心忘于笔，手忘于书，心手达情，书不忘想"，是书法创作的最高

境界。孙过庭《书谱》谓之"心手双畅",意同。包世臣《艺舟双楫·自跋草书答十二问》云:"率更下笔,则庄俊俱到;右军下笔,则庄俊俱忘。"王羲之所沉溺的"庄俊俱忘",也即心手双忘的状态。

初学分布,但求平正;既知平正,务追险绝;既能险绝,复归平正。初谓未及,中则过之,后乃通会。通会之际,人书俱老。

[唐·孙过庭·书谱]

【简评】"平正"指结构造型及章法安排平稳、整齐,"险绝"指结构造型及章法安排不同寻常、与众不同。艺术是技艺,所以首先要符合基本的规矩法度,"不以规矩无以成方圆",但艺术的本质在于创新,没有创新,就没有艺术的发展,所以,在具备了基本的规矩法度之后,就要追求个性、创新。第一个阶段是追求"同"——艺术的基础规则,第二个阶段是追求"异",这两个目标达到之后,就要追求更高的境界——既符合基本规矩,又有个性,又不过分追求技术和个性表现,达到自由、轻松的状态,"随心所欲而不逾矩"。曾棨《论学书》说:"大抵作书须结体平正,下笔有源,然后伸之以变化,鼓之以奇崛,则任心随意皆合规矩矣。"先求平正,再求变化、奇崛,是艺术创作的规律。

心不厌精,手不忘熟。若运用尽于精熟,规矩谙于胸襟,自然容与徘徊,意先笔后,潇洒流落,翰逸神飞。亦犹弘羊之心,预乎无际;庖丁之目,不见全牛。

穷变态于毫端,合情调于纸上。无间心手,忘怀楷则。

[唐·孙过庭·书谱]

【注释】谙:熟悉,精通。 "潇洒"两句:形容书写过程中激情飞扬、自由挥洒的状态。潇洒,指无拘无束。流落,本义是流落在外,这里与"潇洒"连在一起,形容用笔流畅、自由无拘的状态。翰,羽毛,常代指毛笔。逸,不受拘束。神飞,神采飞扬。 弘羊:即桑弘羊(前152—前80),汉武帝时任治粟都尉,领大司农,后授御史大夫,著名政治学家和经济学家。 预乎无际:对一件事情事先考虑,看得深透,想得长远。 "庖丁"两句:《庄子·养生主》:"始

臣之解牛之时,所见无非牛者。三年之后,未尝见全牛也。"意思是:眼睛里所看到的并不是一个牛的整体形态,而是解牛时进刀部位的具体结构,再进一步,庖丁达到了游刃有余的最高境界。 "穷变"两句:意思是:通过笔锋的变化写出千姿百态、变化无穷的点画,通过笔墨将书者的情感在纸上表现出来。无间心手:心与手之间没有距离,即心手相应。 楷则:法式、楷模。

【简析】艺术创作的高峰状态是"忘",忘记技法,忘记规则,忘记书写的目的,忘记"我",心手合一,只在乎内心的表达。"忘"是自由的状态。苏轼《小篆〈般若心经〉赞》形容李阳冰写小篆时"心忘其手手忘笔,笔自落纸非我使",就是这种状态。

书画自得法后,至<u>造微入妙</u>,超出笔墨行迹之外,意欲<u>神遇</u>,不可<u>致思</u>,非心手所能形容处。

[清·陈玠·书法偶成]

【注释】造微入妙:形容技艺达到最高的境界。 神遇:超越视、听,从精神上去感知事物或事理。《庄子·养生主》:"臣以神遇,而不以目视。" 致思:用心思考。

【简评】书画入门需得法,但炫耀技法并非书画的目的,书画的最高境界"超出笔墨行迹之外",表现的是作者的情感、人格等精神世界。艺术的至妙境界,非理性思考、逻辑话语所能表达和阐明,需要直觉领悟。

大抵下笔之际,尽仿古人则少神气;专<u>务</u>遒劲,则俗病不除。所贵<u>熟习</u>精通,心手相应,斯为美矣。

[宋·姜夔·续书谱总论]

【注释】务:致力,追求。 熟习:掌握得很熟练。

【简评】为何说"尽仿古人则少神气"? 因为书法之"神"来自书者自我之精神,是自我精神的表现。一味模仿古人,则书家本人之精神无处表现,作品何来神气? 为何说"专务遒劲则俗病不除"? 因为"遒劲"即有力,书法要有力,但不可鼓努为力,鼓努为力与含蓄、中和、超脱、高雅等精神相悖,故谓之"俗"。技巧精熟,心手相应,则形神统一,此为艺术之最高境界。

永和九年，歲在癸丑，暮春之初，會于會稽山陰之蘭亭，修禊事也。群賢畢至，少長咸集。此地有崇山峻嶺，茂林修竹；又有清流激湍，映帶左右，引以為流觴曲水，列坐其次。雖無絲竹管弦之盛，一觴一詠，亦足以暢敘幽情。是日也，天朗氣清，惠風和暢，仰觀宇宙之大，俯察品類之盛，所以遊目騁懷，足以極視聽之娛，信可樂也。

夫人之相與，俯仰一世，或取諸懷抱，悟言一室之內；或因寄所託，放浪形骸之外。雖趣舍萬殊，靜躁不同，當其欣於所遇，暫得於己，快然自足，不知老之將至。及其所之既倦，情隨事遷，感慨係之矣。向之所欣，俯仰之間，已為陳跡，猶不能不以之興懷。況修短隨化，終期於盡。古人云：死生亦大矣。豈不痛哉！

每覽昔人興感之由，若合一契，未嘗不臨文嗟悼，不能喻之於懷。固知一死生為虛誕，齊彭殤為妄作。後之視今，亦猶今之視昔。悲夫！故列敘時人，錄其所述，雖世殊事異，所以興懷，其致一也。後之覽者，亦將有感於斯文。

王羲之·兰亭集序

作书之法，在能放纵，又能攒捉。每一字中失此两窍，便知昼夜独行，全是魔道矣。

<div style="text-align: right">[宋·董其昌·画禅室随笔·论用笔]</div>

【注释】攒捉：聚集或控制。

【简评】能放得开，又能收得住，是艺术创作的基本原则。倪涛《六艺之一录》曰："草书不难于狂逸；难于狂逸中不违笔意也。"狂逸，就是放得开。狂逸放纵而能合乎笔法规矩，此艺术的高级状态。翁振翼《论书近言》曰："作书且勿放肆。平日功夫粗疏，一活动必走作。古人十分工夫，却得偶然放肆；今人无一分工夫，却须刻刻无忌惮如此。"董其昌强调放得开，翁振翼要求"且勿放肆"，看似相反，但在强调"放纵"基于"工夫"这一点上，是一致的。

吾极知书法佳境，第始欲如此而不得如此者，心手纸笔主客互有乖左之故也；期于如此而能如此者，工也；不期如此而能如此者，天也。

<div style="text-align: right">[清·傅山·霜红龛集·字训]</div>

【注释】第：但。　乖左：互相背离，不能很好配合。　工：人为。　天：自然。

【简评】傅山将书法创作分为三个层次，第一个层次是欲如此而不能如此；第二个层次是期于如此而能如此；第三个层次是不期如此而能如此，即"无意于佳乃佳"。欲如此而不能如此，是能力不济，心手不应、纸笔不称；期如此而能如此，作品按照构思完成，技巧高妙，但无出人意料、出神入化之妙，故不是艺术的最高境界；不期如此而能如此，则技巧与天性完美统一，从心所欲不逾矩，故为最高境界。

六、鉴赏

书法鉴赏，一观其形式，即点画、字形结构、章法，二观其精神意蕴。

书必有神、气、骨、肉、血，五者缺一，不为成书也。"骨"指笔画形态及其力感，"肉"指笔画的肥瘦，"血"指笔画的润燥浓淡；"神"和"气"指作品表现出的精神风貌和生命感。

书法要守法而不拘于法。要严谨，但不可拘谨；要自由奔放，但不可草率无法度；要有深厚的功力，又要天真自然。

点画须有骨力，运笔要活，要沉着。

字势要生动，变化，有气势，

"书之妙道，神采为上，形质次之"。形要"尽态极妍"，神要萧散简远。

书要有韵，要雅，要去俗。

书要有山林气、书卷气、金石气，方可脱俗。

书贵自然，不贵"作意"。

书以中和为美。"不肥不瘦，不长不短，为端美也"；不能多露锋芒，也不能深藏棱角；"圆而且方，方而复圆，正能含奇，奇不失正"，"方圆互成，正奇相济"；既要沉着，又要飘逸；要齐而不齐；"端劲中带有温恭之致"；既"峭劲"又"圆活"；"端庄杂流丽，刚健含婀娜"；"含雄奇于淡远之中"；要"苍而不枯，雄而不粗，秀而不浮"；"带燥方润，将浓遂枯"；"凡书要拙多于巧"；"书必先生而后熟，既熟而后生"；书尚平淡，也尚奇险；书贵含蓄，不可狂怪怒张。

凡书通则变，守法不变则为书奴。

"书，如也。如其学，如其才，如其志，总之，如其人而已。""笔性墨情，皆以人之性情为本。是则理性情者，书之首务也。"书法鉴赏，也须观人之性情、才学和志趣。

（一）总论

书必有神、气、骨、肉、血，五者缺一，不为成书也。

[宋·苏轼·东坡题跋·论书]

【简评】神、气、骨、肉、血是高级动物必有的要素，认为"书必有神、气、骨、肉、血，五者缺一，不为成书"，是将书法当作高级生命来看待。书法的"骨""肉""血"指书法作品中文字点画的形，具体而言，"骨"指形态及其力感，"肉"指肥瘦，"血"指润燥浓淡；"神"和"气"指书法作品表现出的精神风貌和生命感。作为生命体，这五者互相关联，不可分割。王澍《论书剩语》曰："作字如人，然筋、骨、血、肉、精、神、气、脉八者备而后复可以为人；阙其一，行尸耳。"包世臣《艺舟双楫·附庄德姚配中仲虞和作》云："字有骨、肉、筋、血，以气充之，精神乃出。"与苏轼说基本相同。

要得笔，谓骨筋、皮肉、脂泽、风神皆全，犹如一佳士也。

[宋·米芾·自述学书帖]

【注释】得笔：善于用笔。　脂泽：血、脂。　风神：神采。　佳士：品行或才学优良的人。

【简评】米芾的意思是：一个字就像一个人，要有筋骨、皮肉、气血、神态，既有形，又有神，而这一切都由善于用笔而来。

所贵乎秾纤间出，血脉相连，筋骨老健，风神洒落，姿态具备。

[宋·姜夔·续书谱·行书]

【注释】秾纤间出：肥瘦交错变化。　老健：老练有力。

【简评】"秾纤间出"是形的变化，即"姿态具备"；"血脉相连"是生命力的表现，"筋骨老健"也是指有力，二者具备，则"风神洒落"。"风神"与"姿态"是评价书法作品的两条重要标准。

与其工也,宁拙;与其弱也,宁劲;与其钝也,宁速。

<div align="right">[宋·姜夔·续书谱·用笔]</div>

【注释】钝:《广雅·释诂》:"钝,迟也。"这里指用笔迟钝、不灵活。

【简评】这里提出书法鉴赏的三个标准:拙、劲、速。"拙"指朴素自然,不追求精细工巧;"劲"指点画有力;"速"指流利、灵活。

欧阳率更结体太拘,而用笔特备众美。虽小楷而翰墨洒落,追踪钟、王,来者不能及也。

<div align="right">[宋·姜夔·续书谱·用笔]</div>

【简评】这里从结体和用笔两方面评价欧阳询书法,认为其结体太拘谨,缺乏变化生动之态,但用笔丰富。

其正书,纤秾得中,刚劲不挠,有正人执法面折廷诤之风。至其点画工妙,意态精密,无以尚也。

<div align="right">[宋·朱长文·续书断]</div>

【注释】纤秾得中:纤细和丰腴恰到好处。　不挠:不弯曲,不软弱。　面折廷诤:指犯言直谏,据理力争。　精密:精致。　无以尚:没有人能超过他。

【简评】朱长文《续书断》把欧阳询列入"妙品",位居第三。此评指出欧楷纤秾得中,点画刚劲、精妙,结构精巧,准确概括出欧体的主要特点。以"正人执法面折廷诤"来比喻欧体谨严刚劲的风格,体现了以人喻书的书法批评观点。

晚得永兴《汝南公主志铭》草一阅,见其萧散虚和,风流姿态,种种有笔外意。

<div align="right">[明·王世贞·弇州山人四部稿·续稿]</div>

【注释】萧散:犹潇洒。形容举止、神情、风格等自然、不拘束。　虚和:平和。　风流姿态:风韵,美好的神态。　种种有笔外意:各种笔意。笔外意,指形貌之外的神情。

【简评】此为评虞世南《汝南公主墓志铭》语。用笔特点、点画特征是外在的、看得见的,意是内在的、看不见的,但它可以通过点画、结构体现出来。萧散、平和、风神,皆笔外之意。

书有三要:第一要清整,清则点画不混杂,整则形体不偏斜;第二要温润,温则性情不骄怒,润则折挫不枯涩;第三要闲雅,闲则运用不矜持,雅则起伏不恣肆。

[明·项穆·书法雅言·取舍]

【注释】骄怒:骄纵、怨怒。指感情强烈。 折挫:折画和挫锋。这里指点画转折处。 矜持:拘束。

【简评】项穆所说书之"三要",体现他不偏不倚、不温不火的书法美学观。对于点画、结构,他要求"点画不混杂","形体不偏斜",即形要正;对于表现性情,他要求平和;对于用笔、墨色,他要求不枯不涩;对于风格,要求个性不能突出、强烈。如此,书法家的个性无法张扬,表现力受到抑制,书法风格将流于平庸。姚孟起《字学忆参》云"与其肆也宁谨",观点与项穆相似。

宁拙毋巧,宁丑勿媚,宁支离勿轻滑,宁真率勿安排。

[清·傅山·霜红龛集·作字示儿孙]

【简评】"守拙"是中国古代文人的一种品格,其实质是"固穷守节",以陶渊明"守拙归园田"为典型。"宁拙毋巧"是"守拙"观念在美学上的体现。"拙"指不雕饰、朴素天然。

"宁丑勿媚"同样体现以人品论书品的观念。傅山说的"媚",主要指人格上的软弱在书法上的表现,所以他说赵孟頫书法"熟媚绰约""自是贱态"。书法当然要追求美,而不追求丑,更不能像有些人宣扬的那样"以丑为美",傅山的意思是与其表现软媚,还不如丑陋,丑陋并不值得推崇,只不过比软媚好一点而已。如果不了解傅山生活的年代和他的政治倾向,就不好理解他的这个观点;脱开这句话的具体语境而将其作为普遍的审美标准,当然是不对的。

"轻滑",指点画轻浮圆滑。"支离"本义是散乱,这里指看似散乱实为错

六、鉴赏　195

落的结构、章法。傅山说"汉隶之不可思议处,只是硬拙,初无布置",就指汉隶不太规整而自然朴素的特点,说"写颜鲁公《家庙》,略得其支离",说"唯与钱之先生作'毋不敬'三字,尺三四寸大,支离可爱",都指错落而生动。

"直率"的意思是天性自然流露、不造作、不掩饰,"安排"正与此相反。"宁真率勿安排"是以天真自然为妙的艺术审美观。

古人写字正如作文,有字法、有章法、有篇法,终篇结构首尾相应,故云:一点成一字之规,一字乃终篇之主,起伏、隐显、阴阳、向背,皆有意态。至于用笔、用墨,亦是此意,浓淡枯润,肥瘦老嫩,皆要相称。

[清·张绅·法书通释]

【简评】这里的"章法"指结构,"篇法"指章法,"终篇结构"也即章法。这里指出写字要有字法、结构、章法,要有起伏、隐显、阴阳、向背,点画与点画、字与字、行与行、首与尾都要照应,用笔、用墨要有浓淡枯润、肥瘦老嫩等变化,且要"相称"。这些都是书法鉴赏的基本尺度。

坡公书肉丰而骨劲,态浓而意淡,藏巧于拙,特为秀伟。

[清·娄坚·学古绪言]

【简评】这是对苏轼书法的评价,当然也可作为书法鉴赏的通用尺度。"肉丰骨劲""藏巧于拙"都好理解,惟"态浓而意淡"费解。杜甫《丽人行》:"三月三日天气新,长安水边多丽人。态浓意远淑且真,肌理细腻骨肉匀。""态浓"指姿态美妙,"意远"指意趣超逸。"意淡"即"意远","淡"与"远"常连称"淡远"。故这里的"态浓而意淡"应即《丽人行》中"态浓意远"之义。

书对联,宜遒劲苍古,勿板滞过大,忌流利而不庄。

[清·梁巘·承晋斋积闻录·评书帖]

【简评】这是对对联书法的要求,也是书法鉴赏之通则。"宜遒劲"要求书法要点画有力,"宜苍古"要求有力而古朴;"勿板滞"要求生动;"勿过大"要求章法协调;"忌流利而不庄"要求书风要庄重,点画不能轻滑。

故能墨无旁陈，肥不剩肉，瘦不露骨，魄力、气韵、风神皆与此出。书法要旨不外是矣。

[清·周星莲·临池管见]

【简评】"墨无旁陈，肥不剩肉，瘦不露骨"是对形式的要求，"魄力、气韵、风神"是对精神内涵的要求，精神内涵出于形式之中，故曰"书法要旨不外是矣"。

唯子昂独得晋人遗法，盖其结构精严，风神潇洒。

[清·孙承泽·庚子消夏记]

【简评】"结构精严"而"风神潇洒"，形神兼备，此乃书法鉴赏的两个重要标准。

凡书，笔画要坚而浑，体势要奇而稳，章法要变而贯。

论书者曰"苍"，曰"雄"，曰"秀"，余谓更当益一"深"字。凡苍而涉于老秃，雄而失于粗疏，秀而入于轻靡者，不深故也。

[清·刘熙载·书概]

【注释】坚：牢固，结实，硬。用于评书，指点画有力。　浑：浑厚淳朴。轻靡：有二义，一指轻柔细软，二指轻佻浮浅。

【简评】这里分别就笔画、体势、章法和风格提出评价标准，要言不烦，虽不全面，但可作为鉴赏书法的重要参考。

吾谓行草之美，亦在"杀字甚安""笔力惊绝"二语耳。

[清·康有为·广艺舟双楫·行草]

【简评】《晋书·卫恒传》："杜氏杀字甚安，而书体微瘦；崔氏甚得笔势，而结字小疏。""杀字"指收笔。"安"，定，静。"杀字甚安"指字势平稳。"笔力惊绝"指点画有力、变化丰富。

(二)守法而不拘于法

虔礼草书,专学二王。余初得郭仲微所藏《千文》,笔势遒劲,虽觉不甚飘逸,然比之永师所作,则过庭已为奔放矣。

<div style="text-align: right">[宋·王诜·草书千文跋]</div>

【注释】虔礼:孙过庭字。 郭仲微所藏《千文》:今辽宁省博物馆藏有孙过庭《草书千字文第五本卷》,白麻纸本,与《书谱》风格不同,有学者认为是临仿本。

【简评】飘逸、奔放,皆不受拘束之意,反者拘束、拘谨。书法可严谨但不可拘谨,可自由奔放而不可草率无法度。

凝式笔迹遒放,师欧阳询、颜真卿,加以纵逸。

<div style="text-align: right">[清·佚名·唐诗外传]</div>

【注释】凝式:杨凝式。 遒放:奔放有力。 纵逸:亦作"纵佚",放纵无拘束。

【简评】欧阳询书骨力强劲而字形峭拔,颜真卿书骨力雄强而字形宽博,杨凝式师二家得其骨力而加以放纵,变化更多,气势更足,风格更奇。

颜太师称张长史虽姿性颠佚,而书法极入规矩也……如京、洛间人传摹狂怪字,不入右军父子绳墨者,皆非长史笔迹也。

<div style="text-align: right">[宋·黄庭坚·山谷题跋·跋周子发帖]</div>

【注释】颜太师:颜真卿曾任太子太师,故称。 张长史:张旭曾任金吾长史,故以"长史"称张旭。"金吾"即"执金吾",职官名,是掌管京师的治安警卫。"长史"为将军属官,相当于幕僚长。所以,"金吾长史"即掌管京师治安的幕僚长。 姿性:品行;性格。 颠佚:颠狂放逸。颠,上下跳动。佚,同"逸",放任,不受拘束。 京、洛间:京城之地。东周、东汉曾在洛阳建都,故

称洛阳为"京洛"。唐初首都为西安,高宗时以洛阳为东都,武则天称帝后改洛阳为"神都",即首都,前后二十二年。故此处"京洛"当指长安、洛阳两地。

绳墨:木工打直线的墨线,比喻规则、法度。

【简评】颜真卿想要强调的是张旭草书极入规矩。张旭为人颠狂放逸,常醉时作草书,挥笔大叫,如狂似癫,其草书气势雄浑,字势奔放,极尽变化,故易造成一种印象:张旭作书不守规矩。颜真卿认为这是误解,他认为那些狂怪而不守规矩的作品,应是追慕张旭的浅俗之徒所作。黄伯思《东观余论》云:"观张旭所书《千文》,千状万变,虽左驰右鹜,而不离绳矩之内……然后知其真长史书而不虚得名矣。世人观之者,不知其所好者在此,但视其怪奇,从而效之,失其旨矣。"《宣和书谱》云:"其草字虽奇怪百出,而求其源流,无一点画不该规矩者,或谓'张颠不颠'者是也。"皆与颜真卿说同。张旭有楷书《郎官石柱记》,极工稳典雅,可见张旭对用笔、结构规矩掌握之深,亦可见艺术上一切随心所欲的变化,都是以具有高超深厚的技法功底为基础的,无基础而欲变化者,必坠狂怪之境。

回视欧、虞、褚、薛辈,皆为法度所<u>窘</u>,岂如鲁公<u>萧然</u>出于绳墨之外而<u>卒</u>与之合哉!

<div align="right">［宋·黄庭坚·山谷题跋·题颜鲁公帖］</div>

【注释】窘:局限。 萧然:悠闲自如。 卒:终于。

【简评】黄庭坚认为欧阳询、虞世南、褚遂良、薛稷四位的楷书都被法度所局限,颜真卿则合乎法度而又不被法度约束,达到从心所欲不逾矩的境界。从创新角度看,颜楷的确高于欧、虞、褚、薛四家。这四家虽各有面目,但距离二王传统比颜真卿稍近一些。其中虞世南基本上还是二王面目;褚遂良有二王之柔美,但强调提按,粗细对比鲜明,笔画的曲直变化更丰富,个性很鲜明;欧阳询融合二王和北碑,个性特点最明显;薛稷步褚遂良后尘,创新不足。说欧、虞、褚为法度所拘,似太过。

《十七帖》:玩其笔意,从容<u>衍裕</u>,而<u>气象</u>超然,不与法缚,不求法

脱,真所谓一一从自己胸襟流出者。

[宋·朱熹·晦庵题跋·跋《十七帖》]

【注释】衍裕:广博深厚。 气象:可指事物的态势、人的举止气度、艺术作品的风格气韵,这里指《十七帖》的神态。

【简评】用笔从容、深厚,神态超然,不被法度所束缚,又不完全脱离法度,此即书写的自由状态,也就是朱熹说的"从自己胸襟流出者"。朱熹对《十七帖》的评价是准确的。

降及三国,钟繇者乃有《贺克捷表》,备尽法度,为正书之祖。

[宋·佚名·宣和书谱]

【注释】贺克捷表:即《贺捷表》,钟繇楷书代表作之一。

【简评】在书法发展史上,钟繇的楷书被认为是楷书成熟的标志,后世楷书莫不以之为宗。但云"备尽法度",显系夸张之辞。钟繇之后,楷书法度不断有发展。

书法相传至张颠后,则鲁公得尽于楷,怀素得尽于草。故鲁郡公谓以狂继颠,正以师承源流而论之也。然旭于草字则度绝绳墨,怀素则谨于法度。要之,二人皆造其极,斯可语善学矣。

[宋·董逌·广川书跋]

【注释】鲁郡公:颜真卿的封号。颜真卿,人称"颜鲁公""鲁公"。 以狂继颠:怀素继承张旭。狂,指怀素。颠,指张旭。 度绝绳墨:超越规范。

【简评】董逌认为张旭既精楷书,又善草书,颜真卿得其楷法而造其极,怀素得其草法而造其极,可谓善学。又认为张旭草书超越传统规范,怀素草书法度严谨,各有特色。

怀素所以妙者,虽率意颠倒,千变万化,终不离魏晋法度故也。后人作草,皆随俗交绕,不合古法,不识者以为奇,不满识者一笑。

[元·赵孟頫·跋怀素《论书帖》]

【注释】随俗交绕：像一般俗人那样，将笔画缠绕在一起。　不满识者一笑：不值得内行一笑。识者，有见识的人，内行。

【简评】赵孟頫说怀素草书看似率意，千变万化，而终不离法度。即董逌"怀素则谨于法度"之义，与颜真卿论张旭草书相同。翁振翼《论书近言》云："书总离不得法。巧从法生，法由理出。"可参读。

欧阳询书，<u>骨气劲峭</u>，法度严整。论者谓虞得晋风之飘逸，欧得晋之规矩。观《<u>皇甫君碑</u>》，其<u>振发</u><u>动荡</u>，岂非逸哉？非所谓"不逾规矩"者乎！

〔明·杨士奇·东里全集〕

【注释】骨气劲峭：骨力强劲。　皇甫君碑：欧阳询楷书代表作之一。振发：振作，奋发。　动荡：起伏，不平静，不平稳。

【简评】杨士奇认为欧阳询楷书不仅骨力强、法度严，而且生动、飘逸。有人说虞世南书飘逸，欧阳询书规矩，他认为不然，《皇甫君碑》于二者兼得。此论是也。一方面要遵法度，另一方面要超越法度。古人评书赞赏"逸""逸气"，即表达超越法度之意。

<u>藏真</u>书如<u>散僧入圣</u>，虽狂怪<u>怒张</u>，而求<u>点画波发</u>有不合于规范者，盖鲜。

〔明·文徵明·文徵明集·跋怀素《自叙帖》〕

【注释】藏真：怀素法号。　散僧：指那些不谨守佛门清规戒律的僧人。入圣：达到高超玄妙的境界。　怒张：指笔力雄健。　点画波发：点画波挑。

【简评】文徵明对怀素草书的评价与董逌、赵孟頫的观点相同，认为其变化已极而尽合于规范，达到书法最高境界。信然！

<u>枝指公</u>独能于<u>矩籨约度</u>中而具豪纵奔逸意气，如<u>丰肌妃子</u>著霓裳羽衣在翠盘中舞，而<u>惊鸿游龙</u>回翔自若，信是书家绝技也。

〔明·王稚登·跋祝允明小楷《黄庭经》〕

随柱国长

明公皇甫府君之□

□青光禄大夫行太子

左庶子上柱国黎阳县

开国公于志宁製

太如義

徐大夫

【注释】枝指公：祝允明（1460—1526），字希哲，因右手有枝生手指（六根），故自号枝山，人称"枝指公"。　矩矱：本指画直角、方形及直线的工具，比喻规矩法度。　约度：估计，衡量。　豪纵：豪放不羁。　奔逸：奔放，不受拘束。　丰肌妃子：指杨贵妃，善霓裳羽衣舞。　惊鸿游龙回翔自若：指草书如鸿之飞翔，龙之腾跃，姿态生动优美。

【简评】此为评祝允明小楷《黄庭经》语，也可以看作对祝允明书法特点的概括。王稚登认为祝允明书法能在遵守规矩法度的同时极尽变化，放纵不拘。

颠、素二家，世称"草圣"，然素师<u>清古</u>，于颠为优。颠虽<u>纵逸太甚</u>，然楷法<u>精劲</u>，则过素师<u>三舍</u>矣。人不精楷法，如何<u>妄意</u>作草！

<div align="right">［清·王澍·论书剩语·论古］</div>

【注释】颠、素：唐代书法家张旭、怀素。二人均以狂草著名，有"颠张醉素"之称。　清古：纯净古雅。　纵逸：放纵，豪迈奔放。　太甚：过度。　精劲：精妙、遒劲。　三舍：古代一舍三十里，三舍为九十里。喻指很多。　妄意：妄想。

【简评】张旭、怀素俱为草书大家，王澍以为二家各有优长：怀素纯净古雅，张旭过于放纵；张旭楷书精劲，远超怀素。又认为楷书是草书之基础，此观点已为书法界普遍认同。项穆《书法雅言》评张旭云"其真书绝有绳墨，草字奇幻百出不逾规矩，乃伯英之亚，怀素岂能及哉"，也认为张旭草书法度谨严，故草书变化多端而不逾规矩，水平在怀素之上。

隋、唐以降，惟永师《千文》、孙虔礼《书谱》为得草书之正，虽变化不及右军，而<u>格律</u>严谨，无<u>鼓努</u>惊奔之态，犹见<u>中郎虎贲</u>……虔礼去右军未远，颠、素未<u>兴</u>，<u>绳尺</u>步趋不失毫发，所以右军<u>风流</u>未全<u>歇绝</u>。

<div align="right">［清·王澍·竹云题跋］</div>

【注释】千文：智永书《真草千字文》。　格律：规矩，准则。　鼓努：鼓劲作势。孙过庭《书谱》谓"子敬以下，莫不鼓努为力"，意思是说王献之以下的

书法家都尽力想把字写好,但因为功力不够,故有故作有力之感。鼓,振动。努,用力。 惊奔:因惊骇而奔跑。这句意思是说孙过庭草书无勉强鼓劲作势、惊惶奔走的姿态。 中郎虎贲:虎贲,职官名。周礼夏官有虎贲氏,掌王出入护卫,汉置期门郎,至平帝更名虎贲郎,置虎贲中郎将、虎贲郎等,主宿卫之事,历代沿袭,至唐始废。蔡邕曾任左中郎将,故此处以"中郎虎贲"代指蔡邕。 兴:兴起。这句是说:孙过庭在世之时,还没有张旭、怀素草书。孙过庭早张旭近三十年,早怀素九十余年。 绳尺:工匠用以较曲直、量长短的工具。比喻法度、规矩。 步趋:行走。引申为追随。步,步行。趋,快走。这句是说孙过庭追随王羲之的步伐,以其法度为法度,丝毫不差。 风流:风采。 歇绝:断绝。

【简评】认为智永、孙过庭草书得王羲之草书之笔法、结构特点,有识力。马宗霍《书林藻鉴》亦云:"孙虔礼专守晋法,颇少变化。有优游之美,无奔放之乐。"然以王羲之草书为草书之正,并以之为评价草书的唯一标准,则过于保守。

 束腾天潜渊之势于毫忽之间,乃能纵横潇洒,不主故常,自成变化。然正须笔笔从规矩中出,深谨之至,奇荡自生。

[清·王澍·竹云题跋]

【简评】束:控制、限制。 腾天潜渊之势:比喻极尽变化的态势。腾天,腾跃上天,指"起";潜渊,潜藏于深渊,指"伏"。 毫忽:极微小。毫、忽均为古代微小的度量单位。 纵横潇洒:自由奔放。纵横,恣肆、奔放自如,与"纵逸"意同。潇洒,洒脱,不拘束。 不主故常:不拘守旧习、常规。 深谨:严谨。 奇荡:不受拘束,有奇异之趣。

【简评】看起来上天入地、自由洒脱的变化,却控制在细微的笔法之中;看似突破常规旧习的变化,其实笔笔从规矩中出;严谨至极,奇趣自生。此论深得辨正之理,深刻。

 他书法多于意,草书意多于法。故不善言草者,意、法相害;善

言草者，意、法相成。草之意、法与篆、隶、正书之意、法，有对待，有旁通；若行，故草之属也。

<div style="text-align: right">［清·刘熙载·书概］</div>

【注释】他书：指草书以外的篆、隶、楷书。　相害：互相损伤。　相成：互相补充、成全。　对待：对立。　旁通：接近，相通。

【简评】"意"，指创作者的思想情感，表现于书法作品，即笔墨、结构、章法等体现出的美感及精神意蕴。"法"，指技巧、法度。这里强调"法"和"意"要相辅相成，"意"要通过"法"来体现，"法"要以体现"意"为指归，此艺术创作中"法"与"意"之要义，也是草之意、法与篆、隶、正书之意、法的相通之处。行、草与篆、隶、楷相比，简便、连贯、变化多，便于表达书者的情绪状态，故云"草书意多于法"。篆、隶、楷不便于表情达意，可谓"法多于意"。这是草之意、法与篆、隶、楷书之意、法的不同之处。刘熙载《游艺约言》云："作书，皆须兼意与法。任意废法，任法废意，均无是处。"可与此条互参。

五代书，苏、黄独惟推杨景度。今观其书之尤杰然者，如《大仙帖》，非独势奇力强，其骨里谨严，真令人无可寻间。

<div style="text-align: right">［清·刘熙载·书概］</div>

【注释】杨景度：杨凝式。"景度"是其字。　杰然：特出不凡。　大仙帖：包世臣《艺舟双楫·答熙载九问》："《大仙帖》，即今传《新步虚词》，望之如狂草，不辨一字，细心求之，则真、行相参耳。"　非独：不但。　势奇：笔势、字势奇特。　间：空隙。这里指差错。

【简评】杨凝式书学颜真卿而风格多样，《韭花贴》秀雅、萧散，《卢鸿草堂十志图跋》《神仙起居法》雄浑纵逸，不衫不履，势奇力强，但都如刘熙载所言，其骨子里是严谨的，无懈可击。

（三）点画要有力

善笔力者多骨，不善笔力者多肉；多骨微肉者谓之筋书，多肉微

骨者谓之墨猪；多力丰筋者圣，无力无筋者病。

<div align="right">〔(传)晋·卫夫人·笔阵图〕</div>

【注释】这是古代最早以笔力、骨、肉、筋论书的书论，"多骨微肉""多力丰筋"遂成为后来论书的标准，"筋书""墨猪"也成为论书常用语。丰坊《书诀》云："鲜浓者，古所谓无筋无力者，谓之墨猪也。"朱履贞《书学捷要》曰："夫书贵肥，其实沉厚非肥也。故肥而无骨者为墨猪，为肉鸭。"

假令众妙攸归，务存骨气。骨既存矣，而遒润加之。亦犹枝干扶疏，凌霜雪而弥劲；花叶鲜茂，与云日而相晖。如其骨力偏多，遒丽盖少，则若枯槎架险，巨石当路，虽妍媚云缺，而体质存焉。若遒丽居优，骨气将劣。譬夫芳林落蕊，空照灼而无依；兰沼漂萍，徒青翠而奚托。

<div align="right">〔唐·孙过庭·书谱〕</div>

【注释】"假令"两句：假如各种妙趣都能具备的话，首要的是必须有骨气。攸，所，务，务必，必须。 "骨既"两句：有了骨气以后，还要加上润泽妍美。遒润，遒劲润泽，与下文的"遒丽"意同，指妍美。 扶疏：形容树木枝叶茂盛。凌霜雪：遭受霜雪。凌，侵犯。 弥劲：更加劲健有力。 "花叶"两句：花叶鲜艳茂盛，与日光云影交相辉映。 若枯槎架险：就像老树的枝杈横架在险要之处。 "虽妍"两句：虽然缺少妍美，但体格骨架尚存。 "若遒"两句：如果妍美居多，则骨气就会显得弱。 "譬夫"两句：就像春天树林中的落花，鲜艳夺目而无力。落蕊，落花。照灼，照耀。 "兰沼"两句：就像池塘中的浮萍，纵然青翠，却无依托。兰沼，长兰花的池塘。漂萍，浮萍。

【简评】这段话讲"骨气"对于书法的重要性。在书法"众妙"中，骨气是首要的。有了骨气，再加之以妍美，便相得益彰；骨力偏多，妍美偏少，虽然美感不足，但体质尚存；如骨气偏弱，妍美居优，字就会轻飘、软弱无力。比较而言，宁存骨气少妍美，而不追妍美弃骨气。骨气，刚健之气。有骨气，即有力量，有气势，是书法审美标准之一。《离钩书诀》："书以骨为体，以主其内；以肉为用，以彰其外。"可参读。

每字皆须骨气雄强,<u>爽爽然</u>有飞动之态。屈折之状,如钢铁为钩;<u>牵掣</u>之踪,若<u>劲针</u>直下。

<div align="right">〔唐·蔡希综·法书论〕</div>

【注释】爽爽然:俊朗出众的样子。　牵掣:牵拉,指向下伸展的悬针竖。劲针:有力的针。

【简评】这里以形象的比喻说明"每字皆须骨气雄强":屈折处如同用钢铁做成的钩子,牵引的竖画好像悬垂的银针。

<u>询八体</u>尽能,笔力险劲,篆体尤精。

<div align="right">〔唐·张怀瓘·书断〕</div>

【注释】询:欧阳询。　八体:见于许慎《说文解字序》的"八体",指秦代统一文字后所定八种书体,即"大篆、小篆、刻符、虫书、摹印、署书、殳书、隶书"。实则大篆、小篆、虫书、隶书是四种字体,刻符、摹印、署书、殳书四种是书的用途。这里所说的"八体",指古文、大篆、小篆、隶书、飞白、八分、行书、草书八种书体,泛指各体书法。

【简评】"险劲"指点画锋利而刚劲有力。颜真卿《述长史笔法十二意》说张旭"偶以利锋画而书之,其劲险之状,明利媚好",可证。《新唐书·欧阳询传》:"欧阳询初效王羲之书,后险劲过之,因自名其体。"此评可能本于张怀瓘。赵孟頫说欧阳询书"清劲秀健,古今一人","清劲"者,于"险劲"之外又加"清秀"。杨士奇评欧阳询"骨气劲峭,法度严整","劲峭",强劲而突出,与"险劲"义近似。

夫马筋多肉少为上,肉多筋少为下,书亦如之。若筋骨不任其脂肉,在马为驽胎,在人为肉疾,在书为墨猪。

<div align="right">〔唐·张怀瓘·评述药石论〕</div>

【简评】古代书论常用筋、骨、肉比喻书法。"筋多肉少"比喻点画细而有弹力;"肉多筋少"比喻点画肥而软弱。"筋多肉少为上,肉多筋少为下",筋骨强为衡书之标准。

徐浩晚年力过，更无气骨。

[宋·米芾·海岳名言]

【注释】过：失去。　气骨：豪迈的气度，风骨。与"骨气"义同。

【简评】书法作品有无气骨，是鉴赏者的感觉，但此感觉与书者的力气有关：书者有力，作品未必有力感；书者年老体弱、气怯手抖，笔下点画自然无力感。

东坡笔力雄健，不能居人后，故其临帖，物色牝牡，不复可以形似校量，而其英风逸韵，高视古人，未知其孰为后先也。

[宋·朱熹·晦庵论书集·跋东坡帖]

【注释】物色牝牡：指事物的表面特点。物色，牲畜的毛色。牝牡，动物的雌性与雄性。　形似：表面相似。　校量：衡量。

【简评】从鉴赏角度看这则评论，有两点值得注意：一是笔力雄健；二是书法之美不在形貌，而在于形貌所表现出的书家的精神气质。"英风逸韵"，在人为神气，在书为神采。

唐太宗云："行行若萦春蚓，字字如绾秋蛇。"恶无骨也。

[宋·姜夔·续书谱·草书]

【注释】萦：缠绕。　春蚓：春天的蚯蚓。　绾：盘绕，系结。　恶无骨：讨厌其无骨力。

【简评】古代书论中常以"惊蛇入草"比喻草书笔画的流畅、快速、有力，但秋天的蛇将要冬眠，活力下降，已经没有"惊蛇入草"的气势了，所以与春蚓一样，被用来比喻软弱无力。

子昂小楷，结体妍丽，用笔遒劲，真无愧隋唐间人。

[元·倪瓒·清閟阁集]

【简评】倪瓒认为，赵孟頫的小楷不比隋唐书法家的小楷弱。赵孟頫书常被人想当然地批评为软媚无力，其实不然，只是不够雄强而已。倪瓒此评准确客观。

故论者以谓"飘风忽举,鸷鸟乍飞",以状其遒劲。

<div align="right">〔元·陶宗仪·书史会要〕</div>

【简注】飘风:旋风。　忽举:指旋风快速旋转着向上。　鸷鸟:凶鸟,如鹰隼等。　乍飞:指鹰隼等起飞的速度极快。乍,忽然。

【简评】萧衍《古今书人优劣评》论索靖书"如飘风忽举,鸷鸟乍飞",陶宗仪认为这是形容其"遒劲",刘熙载认为这是形容其"沉着痛快"——遒劲而流利。刘说更准确。

君谟工字学,而尤长于行。在前辈中自有一种风味;笔甚劲而姿媚有余。

太宗复善飞白,笔力遒劲,尤为一时之绝。

<div align="right">〔元·陶宗仪·书史会要〕</div>

【注释】君谟:蔡襄(1012—1067),字君谟,北宋名臣,书法家、文学家。风味:风格。　姿媚:妩媚,姿态娇美可爱。　复:又。　飞白:飞白书,一种特殊的书法,笔画中露出一丝丝的白地,像用枯笔写成的样子。

【简评】这两则评论中都以"劲"为评价标准,"劲"即点画有力。蔡襄行书沿袭二王风格,风格秀美,以"劲"而"姿媚"评之,甚当。

坡公书多偃笔,亦是一病。所书《赤壁赋》,庶几所谓欲透纸背者,乃全用正锋,是坡公之《兰亭》也。每波画尽处,隐隐有聚墨痕,如黍米、珠珃,非石刻所能传。

<div align="right">〔明·董其昌·画禅室随笔·评古帖·跋《赤壁赋》后〕</div>

【注释】偃:倒卧。苏轼执笔用单钩法,握笔靠下,运笔时笔锋与纸面倾斜,处于倒卧状态,故云"偃笔"。　欲透纸背:指点画有力。董其昌认为这是中锋用笔的效果。　珠珃:珠串。

【简评】苏轼主张"执笔无定法",用单钩法,与时人不同,笔常偃卧于纸上,常遭人讥讽,但却具有点画厚重、结构欹侧的独特风格。董其昌也认为"偃笔"是一病。他认为《赤壁赋》不用"偃笔",而"全用正锋",因而笔力欲透

纸背。他又指出苏轼的用墨特点——浓重,因为墨浓重,因而墨干之后凝结为很多的小颗粒,如黍米、珠串。用墨的浓重也加强了点画的厚重感。

思翁行押尤得力《争座位》,故用笔圆劲,视元人几欲超乘而上。

[清·何焯·义门题跋]

【注释】思翁:董其昌号。 行押:行书的别称。 圆劲:圆润遒劲,指线条具有立体感和力感。 几欲:几乎想要。 超乘:跳跃上车。此句意为:几乎要超越元人之上了。

【简评】董其昌的行书得力于颜真卿《争座位帖》,用笔圆润遒劲,再加上萧疏淡雅的风格,与元代赵孟頫、鲜于枢、康里夔夔等大家相比,技法不逊,而境界略高。

元宰初岁骨弱……晚年临唐碑则大佳。然书大碑版,笔力怯弱,去唐太远,临怀素亦不佳。

[清·梁巘·承晋斋积闻录·评书帖]

【注释】元宰:董其昌的字。

【简评】梁巘说董其昌书"笔力怯弱",与此前冯班《钝吟书要》说董其昌"用笔过弱"一致。朱履贞《书学捷要》也说董其昌"用羊毛弱毫",其书"软媚无骨"。董其昌用笔提多于按,确有点画纤细、力量不足之病。梁巘说"明季书学竞尚柔媚"指董其昌书风的影响。

欧阳询险劲遒刻,锋骨凛凛,特辟门径,独步一时,然无永师之韵,永兴之和,又其次也。

人不能到而我到之,其力险;人不敢放而我放之,其笔险。欧书凡险笔必力破余地,而又通体严重,安顿照应,不偏不支,故其险也劲而稳。

虞永兴骨力遒劲,而温润圆浑,有曾闵气象。

[清·梁巘·承晋斋积闻录·评书帖]

【注释】险劲遒刻:指字形峭拔,给人以严峻之感。 锋骨凛凛:指笔画方峻而刚硬,令人敬畏。 严重:严谨持重。 安顿:安定稳妥。 不偏不支:不偏斜,不分散。

有曾闵气象:有曾子和闵子骞的风度。孔子弟子曾参与闵损(闵子骞)以有孝行著称,并称"曾闵"。孝子对待亲人的态度温和顺从,故用来比喻虞世南书法温柔圆浑的特点。

【简评】这三则书评比较欧阳询和虞世南的主要特点,认为欧书的特点是险劲而稳,无智永之"韵",无虞世南之"和",虞书的特点是温润圆浑,概括很准确。

明季书学竞尚柔媚,至王、张二家力矫积习,独标气骨,虽未入神,自是不朽。

[清·梁巘·承晋斋积闻录·评书帖]

【注释】明季:明代末年。 王、张二家:王铎、张瑞图二家。 力矫:极力矫正。 标:显出,突出。

【简评】梁巘在《名人书法论》中亦云:"王觉斯、张二水字是必传的,其所以必传者,以其实有一段苍老气骨在耳。""苍老气骨"正与"柔媚"相反。王、张二人与徐渭、倪元璐、黄道周等人一改元明以来习赵、董者尚柔媚之积习,开激荡、雄浑、奔放之新风。

然书贵挺劲,不劲则不成书,藏劲于圆,斯乃得之。

[清·朱履贞·书学捷要]

【简评】米芾《海岳名言》评智永临《集千文》"秀润圆劲",何焯评董其昌"用笔圆劲"。所谓"圆劲",即"藏劲于圆",既挺劲有力,又圆转、有立体感。

董香光专用渴笔,以极其纵横、使转之力,但少雄直之气。余当以渴笔写吾雄直之气耳。

[清·曾国藩·曾国藩日记·辛酉二月十三日]

【注释】董香光:董其昌。董其昌(1555—1636),字玄宰,号思白,别号香光居士。 渴笔又称"枯笔""飞白",用含墨很少的笔书写,点画中间会露白。刘熙载《书概》云:"草书渴笔,本于飞白。"明代李日华《渴笔颂》:"书中渴笔如渴驷,奋迅奔驰犷难制。" 纵横:横竖交错。 雄直之气:雄浑、刚直的气概。

【简评】董其昌书俊秀,少雄浑、刚直之气,此其特点,也可以说是其不足。曾国藩有意矫正,其书有雄浑、刚直之气,但少俊秀之气。这与二人的性格、气质有关。

　　书之要,统于"骨气"二字。"骨气"而曰"洞达"者,中透为"洞",边透为"达"。洞达则字之疏密肥瘦皆善,否则皆病。

[清·刘熙载·书概]

【注释】透:指笔画有力透纸背之感。这句是说:骨气表现在笔画中心,叫"洞"。 边透为"达":骨气表现在笔画的边沿,叫做"达"。

【简评】刘熙载以"骨气"为书法之要,指出"骨气"要表现得充分。这可以作为书法鉴赏的一条重要标准。

　　字有果敢之力,骨也;有含忍之力,筋也。

[清·刘熙载·书概]

【注释】果敢之力:刚劲之力。果敢,坚决果断。 含忍之力:柔韧之力。含忍,忍耐力强。

【简评】将书法的"力"区分为"果敢之力"和"含忍之力",是非常重要的,因为"果敢之力"易见,而"含忍之力"不太显露,容易被忽视。他在《昨非集·文喻》中提出"显"和"隐"的概念,与这里的"果敢之力"和"含忍之力"相对应。"以力而言,云水之为力也隐,树石之为力也显。书力亦有隐显之分;隐则腕力胜者,多筋是已;显则指力胜者,多骨是已。"这个比喻对理解书法的两种不同的力是很有意义的。

　　书以古拙、遒劲、圆润为上,然必先能巧,然后能拙;先能刚健,

然后能遒润。

<div align="right">［清·苏惇元·论书浅语］</div>

【简评】这里指出书以古拙、遒劲、圆润为上，但强调先能巧，然后才能拙；先能刚健，然后才能遒润，辩证论之，认识深刻。康有为《艺舟双楫》批评元明两朝之书"率姿媚多而刚健少"，与苏惇元以遒劲为上，先能刚健的观点相通。

董文敏书学全是帖学，故书碑便见轻弱无骨干，以于碑学少工力故也。

<div align="right">［清·李瑞清·清道人论书嘉言录］</div>

【简评】欧阳询说"无使伤于软弱"（《八诀》）。软弱无骨力是书法一病。张舜徽《艺苑丛话》"董其昌书画"条云："大抵董书力求柔媚多姿，而骨力不足。"这与李瑞清看法一致。

（四）用笔要活

作书最要泯没棱痕，不使笔笔在纸素成板刻样。东坡诗论书法云"天真烂漫是吾师"，此一句，丹髓也。

<div align="right">［明·董其昌·画禅室随笔·论用笔］</div>

【注释】泯没棱痕：不显出棱角。泯没，消失。棱痕，棱角痕迹。　素：没有染过色的丝绸，可以用来写字。　板刻：在木板上雕刻出来的文字或书画。丹髓：精华。

【简评】用刀在木板、石头上刻出来的线条，会留有刀痕，锐利、方直，棱角分明，这样的线条会给人以生硬、刻板、不灵活、不生动、不婉转的感觉。碑刻就具有这样的特点，尤其是刻工不精的作品。所以，碑刻和墨迹相比，缺乏自然美。苏轼说"天真烂漫是吾师"，就是主张要自由、自然，要求消除棱角，无刻板样。

鲁公虽尽变晋法，其用笔之活，布置之工，严谨中具<u>饶润泽</u>，<u>何物田舍翁</u>有此明耶？

<div align="right">［清·侯仁朔·侯氏书品］</div>

【注释】饶：充足、富有。　润泽：湿润、不干枯。此句意为：严谨而有变化。　何物：哪一个。　田舍翁：指颜真卿。李煜不喜颜书，评曰："真卿之书有颜法而无佳处，正如叉手并脚田舍汉耳。"此句意为：哪一个田舍翁有如此的聪明才智啊？

【简评】此则评论指出颜鲁公书法虽然和晋人笔法不同，但用笔活，结构工，严谨而不干枯，是有法、有韵的，并不简单粗疏。

<u>衡山</u>小楷初年学<u>欧</u>，力趋劲健，而<u>呆滞</u>未<u>化</u>。

<div align="right">［清·梁巘·承晋斋积闻录·评书贴］</div>

【注释】衡山：即文徵明。文徵明号衡山居士，世称"文衡山"。　欧：欧阳询。　呆滞：不灵活。　化：去掉。

【简评】梁巘认为文徵明小楷早年学欧阳询，得其点画劲健之长，但未去掉其呆滞不灵活之不足。欧阳询开始看似端庄、严谨、平正、匀称，有点呆板，实际上点画温润、婉转，有险绝之势，并不板滞；文徵明小楷更是点画灵秀，无丝毫板滞之处。梁巘的看法未必准确。

能用笔便是大家、名家，必笔笔有活趣。"<u>惊鸿戏海，舞鹤游天</u>"，<u>太傅</u>之<u>得意</u>也；"<u>龙跳天门，虎卧凤阁</u>"，羲之之<u>赏心</u>也。即此数语，可悟古人用笔之妙。古人每称弄笔，"弄"字最可深玩。

<div align="right">［清·倪苏门·书法论］</div>

【注释】惊鸿戏海，舞鹤游天：袁昂《古今书评》评钟繇书法云："若飞鸿戏海，舞鹤游天，行间茂密，实亦难过。"　太傅：即钟繇，曾任太傅，世称"钟太傅"。　得意：心意满足。　龙跳天门，虎卧凤阁：梁武帝萧衍评王羲之书云："字势雄逸，如龙跳天门，虎卧凤阙。"　赏心：心意欢乐。

【简评】对于书法来说，用笔最为重要，"能用笔便是大家、名家"。所谓

"能运笔",即"笔笔有活趣"。"飞鸿戏海,舞鹤游天"是有活趣,"龙跳天门,虎卧凤阙"也是有活趣。"弄笔"即笔活。张先词《天仙子·水调数声持酒听》有"云破月来花弄影"句,王国维说"着一弄字而境界全出",因为"着一弄字"全句就"活"了。可见,能"活"是文学艺术的关键。

（五）用笔要沉着浑厚

学书以沉着顿挫为体,以变化牵掣为用,二者不可缺一。若专事一论,便非至论。

<div align="right">［明·解缙·春雨杂述］</div>

【注释】沉着:用笔厚实有力。 顿挫:指行笔过程中小的停顿。 体:事物的本体,指最根本的、内在的东西。 用:作用,"体"的功能、外在表现。

【简评】"顿挫"为用笔之法,有顿、挫则点画易沉着;"牵掣"也是用笔之法,指拉伸、牵引,变化出于此。解缙认为,书法要以"沉着"为根本而追求"变化",不能只求其一。

颜清臣蚕头燕尾,宏伟雄深,然沉重不清畅矣。

<div align="right">［明·项穆·书法雅言·正奇］</div>

【注释】清臣:颜真卿字。 蚕头燕尾:隶书中常见用笔,这里指颜体起笔如蚕头状、捺收笔处分叉如燕尾状的特点。 雄深:雄浑深沉。 清畅:清新、流畅。

【简评】颜真卿楷书宏伟雄浑,与其点画厚重、结体宽博有关。项穆《书法雅言·中和》认为颜真卿楷书"实过厚重"而至于"沉重",有失清新流畅。

褚书提笔空,运笔灵,瘦硬清挺,自是绝品。然轻浮少沉着,故昔人有"浮薄后学"之议。

<div align="right">［清·梁巘·承晋斋积闻录·评书帖］</div>

蔡經心中念

此言言背蟬時得

此爪以人杷背

大唐三藏聖教序

太宗文皇帝製

蓋聞二儀有象

覆載以含生四時

【简评】书法要沉着、厚重,而不能轻浮、轻靡、轻滑。说褚遂良书"轻浮少沉着"值得商榷,褚书轻灵但不轻浮,也有沉着处。如沉着太多,则无褚书特点矣。

《云麾碑》尚飘,至《麓山寺》极沉着矣。

[清·梁巘·承晋斋积闻录·古今法帖论》]

【简评】《云麾将军碑》即《李思训碑》,《麓山寺》即《麓山寺碑》,皆李邕行书碑,风格相似,《云麾将军碑》点画稍细,连笔略多,更灵动,而《麓山寺碑》点画较粗,更厚重。说《麓山寺碑》比《云麾将军碑》更沉着是对的,说《云麾将军碑》"飘",如果指飘扬、飞扬、飘逸、洒脱的话,似有道理,如果指轻飘、浮漂的话,则有点苛责。在书法批评中,"飘"多指轻飘、浮漂。

隶书不难于方整,而难于浑厚。

[清·王璪·随山馆藏汉碑题记]

【简评】"浑厚"指人品淳朴、朴实,用于书画风格,指朴实雄厚,即朴实而有力量。"方整"是形,"浑厚"是神;形易得,神难求。

书家贵下笔老重,所以救轻靡之病也。然一味老辣,又是因药发病,要使秀处如铁,嫩处如金,方为用笔之妙。

[清·吴德旋·初月楼论书随笔]

【简评】"老重"指用笔老辣厚重,"轻靡"指轻巧无力。老辣厚重可救轻巧无力之病,然不可太过。"秀处如铁、嫩处如金"指秀雅之中包含沉着老辣,秀雅、细嫩而不轻靡无力,相反相成。

(六)字势要变而动

画如铁石,字若飞动。斯虽草创,遂造其极矣。

[唐·张怀瓘·书断·卷上]

【注释】斯：李斯。　草创：开始创立。

【简评】"画如铁石"，形容笔画质感厚实、厚重而有强力。郝经形容李斯小篆"如屈铁琢玉，瘦劲无情"，也指其质硬而有力。"字若飞动"是形容笔画、字势有动感。李斯小篆用笔、结构虽整齐、平稳、匀称，但也有曲直、疏密、参差之美，匀净流畅的曲线给人以强烈的动感，再加上疏密对比和参差错落，动感更强。"虽草创，遂造其极"，非虚夸之词。

草书者，张芝造也……字势生动，宛若天然，实得造化之姿，神变无极。

〔唐·张怀瓘·六体书论〕

【注释】字势：字的姿态。　造化之姿：自然的姿态。造化，大自然。　神变：神奇的变化。　无极：无穷尽。

【简评】字势生动，宛如自然，变化无穷，此为草书特点，也是评价草书好坏高低的标准。

杜陵评书责瘦硬，此论未公吾不凭。长短肥瘦各有态，玉环飞燕谁敢憎！

〔宋·苏轼·孙莘老求墨妙亭诗〕

【注释】杜陵：杜甫。杜甫曾居长安城南少陵，故字号"少陵野老"，人称"杜少陵"。"杜陵"为"杜少陵"简称。　玉环：杨玉环，唐玄宗李隆基贵妃。以丰腴艳丽著称。　飞燕：赵飞燕，汉成帝第二任皇后，以体态轻盈瘦弱著称。历史上有"环肥燕瘦"之称。

【简评】杜甫论书以瘦硬为美。《李潮八分小篆歌》："峄山之碑野火焚，枣木传刻肥失真。苦县光和尚骨立，书贵瘦硬方通神。"苏轼明确表示不赞同杜甫的审美观，认为"长短肥瘦各有态"。苏轼此说平实、通达，朱履贞《书学捷要》进一步纠正"书贵瘦硬方通神"的观念："书贵瘦硬，其实清挺非瘦硬也。故瘦而不润者，为枯骨，如断柴。"

尝观米老书,落笔飞劲,运笔常如跳丸舞剑,故灵妙不测,矫变异常,绝不规矩正格,然至末笔必收到中锋。

[清·蒋骥·续书法论·偏锋]

【注释】米老:米芾。 飞劲:飞动、有力。 跳丸:古代百戏之一,表演者两手快速地连续抛接若干圆球。这里指运笔多提按,速度快,变化多。 灵妙不测:灵巧神妙不可预料。 矫变:变化。 规矩:这里名词动用,意为遵守。 正格:常用的格式。

【简评】这段话强调米芾书法用笔的特点——飞动、有力、快速、跳跃,变化不测,常出新意,但又不违背用笔原则,"至末笔必收到中锋"。康熙《跋米芾墨迹后》云:"其为书,豪迈自喜,纵横在手,肥瘦巧拙,变动不拘,出神入化,莫可端倪,洵堪与晋、唐诸家争衡。"与蒋骥说略同。

唐时欧、虞、褚、薛诸家,虽刻画二王,不无拘于法度。惟鲁公天真烂漫,姿态横出,深得右军灵和之致,故为宋一代书家渊源。

[明·董其昌·画禅室随笔·题争坐位帖后]

【注释】刻画:精细地描摹。 姿态横出:意为姿态生动。横出,充分表露。 灵和:柔和恬淡,也指协调和谐。

【简评】董其昌比较唐代大书家中欧、虞、褚、薛四家与颜真卿之高下,认为欧、虞、褚、薛学二王而未脱出,局于法度,创新不够,而颜真卿书姿态新颖生动,天真烂漫,较少拘束,同时又有王羲之书柔和恬淡、协调和谐的风格特点,故高于欧、虞、褚、薛四家,为宋代书家学习的对象。其实,宋代书家对颜真卿书法评价褒贬不一,多称善其行书,而贬低其楷书,宋人学颜,乃学其行书,不能笼统言之。

陆友仁《研北杂志》云:……至米元章,始变其法,超规越矩,虽有生气,而笔法悉绝矣。

[明·项穆·书法雅言·取舍]

【注释】陆友仁:元代书法家、藏书家,字友仁,一字辅之,号研北生。《研北杂志》为陆友仁所著,多载轶文琐事。 悉:全、尽。

米芾·吴江舟中诗·局部

米芾·多景楼诗册·局部

【简评】项穆论书以二王为标准,偏于保守,故对米芾之变法、超越规矩不满。所谓"笔法悉绝"指米芾未继承王羲之笔法。事实上,米芾一生学习晋人,迷恋二王,临习达到乱真的地步,不可能"笔法悉绝"。米芾用笔"八面出锋",变化更多,更为大胆,快速、果断,干湿对比更为强烈,所以在项穆看来,有失温文尔雅之气,故贬之。

　　作行草书须以劲利取势,以灵转取致,如企鸟峙,志在飞移;猛兽暴骇,意将驰未奔。无非要生动,要脱化。会得斯旨,当自悟耳。

　　　　　　　　　　　　　　　　　　　[清·宋曹·书法约言]

【注释】劲利:指点画雄健有力而流利。　灵转:灵动婉转。　致:情趣。　跂:通"企",踮起脚尖。　峙:通"峙",耸立。　飞移:飞走离去。　暴骇:突然受惊。　将驰未奔:正要奔跑。　脱化:道家术语,意为尸解羽化。尸解,指修道者遗弃形骸而成仙;羽化,指修道者得道而飞升成仙。这里借指书法要超越形质,达到更高层次。

【简评】此则论草书,认为草书点画要雄健有力,婉转流利;字形要飞动;要越形质而达性情。"企鸟峙"数语引崔瑗《草书势》"兽跂鸟峙,志在飞移;狡兔暴骇,将驰未奔",形象地描绘了草书的动态美。

　　王知敬书妥适过北海,然不及北海开展流逸,有天马行空之致。徐书画之两头用力,沉着同北海,而逊其生动。

　　　　　　　　　　　　　　　　　[清·梁巘·承晋斋积闻录·评书帖]

【注释】王知敬:唐代书法家,善署书(用于封检题字的书体)。　妥适:稳妥适当。　开展:开张。　流逸:超脱,飘逸。　天马行空:喻无拘无束。致:样子。　徐:徐浩。唐书法家,小李邕二十五岁,传世作品有墨迹《朱巨川告身》,碑刻《大证禅师碑》《不空和尚碑》。这句意思是说:徐浩书法的笔画在起头和首尾两头用力较多。　逊:不及。

【简评】以开张、洒脱、沉着、生动形容李邕书法,颇精当。李邕书以欹侧取势,动感强,但用笔厚重沉着,二者相反相成,境界自高。

颜书结体喜展促，务齐整，有失古意，终非正格。

<div align="right">［清·梁巘·承晋斋积闻录·评书帖］</div>

【简评】展促，即大字促之令小，小字展之使大。梁巘《名人书法论》亦云："颜鲁公作书，不拘字之大小，画之多少，俱撑满使与格齐，而古意已失，徒形宽懈，终非正格。"这里的"古意"指结体不务求整齐，而是因字成形，自然变化，有古人所说的"天真"之趣。童中焘《潘天寿的艺术高在哪里》说："赵孟頫讲'画贵有古意'。什么叫古意？'古意'不是复古。《春秋谷梁传》中说'达心则其言略'。所谓古意，一个是'简'，一个是'真'。达意就好。最早的原义都是比较简单的，到后来增加了各种规矩、文法、形式。形式一多，往往天真就少。"

惟《千文》残本二百余字，伏如虎卧，起如龙跳，顿如山峙，挫如泉流，上接永兴，下开鲁郡，是为草隶。

<div align="right">［清·包世臣·艺舟双楫·历下笔谭］</div>

【注释】《千文》残本：张旭草书《千字文》，今存宋刻本，共六石，两百余字，藏陕西西安碑林博物馆。　顿：顿笔，即下按。　峙：耸立。　挫：挫锋，即下按后转变方向。　永兴：虞世南。　鲁郡：指颜真卿。颜真卿被封为鲁郡公。草隶：草书的别称。

【简评】草书本以连绵、动感强为特点，张旭的大草更是如此。如虎卧，如龙跳，如山峙，如泉流，都是形容其动感。

篆书要如龙腾凤翥，观昌黎歌《石鼓》可知。或但取整齐而无变化，则椠人优为之矣。

<div align="right">［清·刘熙载·书概］</div>

【注释】歌《石鼓》：韩愈有诗名《石鼓歌》。　椠(qiàn)人：从事书版刻字的工匠。此句意为：如果只追求整齐而不要求变化的话，则刻字工匠完全可以做得到。

【简评】书法的字形结构要求整齐、匀称之中有参差变化，如果大小一律，

石鼓文 · 局部

上下方整,前后齐平,只能说是美术字,而不是书法。篆书的书体特点是偏于齐整的,尤其是小篆,容易写得整齐划一,如同美术字。所以刘熙载强调篆书要像《石鼓文》那样有上下腾跃飞舞之势。偏向静的书体如篆、隶、楷要写得有动感,偏向动的书体如行、草要写得有静气,这是书法创作的辩证法。

钟鼎及籀字,皆在方长之间,形体或正或斜,各尽物形,奇古生动。

[清·康有为·广艺舟双楫·体变]

【注释】奇古:奇特、古朴。

【简评】钟鼎及籀字都是大篆体,其字形或方或长,或正或斜,还保留象形字的特点,从中可看出自然万物丰富的姿态,比秦统一后的小篆体生动、古朴。一经规范,便少生趣,一经雕琢,便少古朴,此艺术之理也。

(七)书要有气势

萧思话书走墨连绵,字势屈强,若龙跳天门,虎卧凤阙。

[南朝梁·袁昂·古今书评]

【注释】走墨连绵:指笔画连贯。走墨,指笔的运行。　字势屈强:指字的姿态显示出刚劲有力的态势。屈强,倔强,刚硬。　天门:天宫的门。　凤阙:汉代宫阙名,泛指帝王的宫城。

【简评】"龙跳天门,虎卧凤阙"比喻书法动感强,有气势。梁武帝萧衍《古今书人优劣评》曰:"王羲之书字势雄逸,如龙跳天门,虎卧凤阙,故历代宝之,永以为训。"雄逸,雄健而飘逸,也是指有气势。

海岳平生篆、隶、真、行、草书,风樯阵马,沉着痛快,当与钟王并行,非但不愧而已。

[明·汪柯玉·珊瑚网·法书题跋]

【注释】风樯阵马:乘风的船、破阵的马,比喻气势雄壮。樯,帆船上挂风

帆的桅杆,可代指帆船。　沉着痛快:"沉着"指用笔厚实、有力,"痛快"指用笔迅疾、洒脱、流利飞动。　钟王:钟繇、王羲之。　非但:不只是。

【简评】在所有评米芾的文字中,苏轼"风樯阵马,沉着痛快"这八字最为传神。苏轼认为米芾和钟、王可并行,此判断大胆,但亦有理,非厚古薄今者所能梦见。

颜鲁公书,雄秀独出,一变古法,如杜子美诗,格力天纵,奄有汉、魏、晋、宋以来风流,后之作者,殆难复措手。

[宋·苏轼·书唐氏六家书书]

【注释】雄秀:雄伟挺秀,即雄伟而秀美出众。　格力天纵:是说颜书格调、气势皆超群。格力,诗文的格调、气势。天纵,才智超群。　奄有:全部占有。

【简评】这一短评揭示颜真卿书法的风格——气势雄伟,以及在书法史上的地位。将颜真卿在书法上的地位和杜甫在诗歌史上的地位相提并论,突出他"一变古法"的功绩,体现出苏轼作为批评家的高屋建瓴。

凝式喜作字,尤工颠草,笔迹雄强,与颜真卿行书相上下,自是当时翰墨中豪杰。

[宋·佚名·宣和书谱]

【注释】颠草:狂草。张旭、怀素善狂草,时号"颠张""醉素",世称其草书为"颠草"。怀素《律公帖》:"律公能枉步求贫道颠草,斯乃好事也。"

【简评】颜真卿书以气势雄强著称,善楷、行书;杨凝式之行书秀美,而狂草笔迹雄强,亦以气势著称,不亚于颜。

(君谟)少务刚劲,有气势。

[宋·朱长文·墨池编]

【注释】务:追求。

【简评】有气势是一幅书法作品整体上给人的感觉,这种感觉与点画的质

量、笔势、字势、用墨、章法布局等都有关,朱长文认为蔡襄年轻时的书法点画"刚劲",因而"有气势",是有道理的。

米老书如天马脱衔,追风逐电,虽不可范以驰驱之节,要自不妨痛快。

<div align="right">［朱熹·晦庵集·卷八十三·跋米元章帖］</div>

【注释】天马:天帝所乘的神马;古代西域大宛所产之良马,即"汗血马",后为骏马的美称。 脱衔:去掉马嚼子。 范:限制、规范。 驰驱之节:奔走效力的礼节。 不妨:可以。

【简评】用"天马脱衔,追风逐电"比喻米芾书法自由奔放的气势,贴切生动。朱熹虽然认为米芾书法不够规范,但对其痛快还是肯定的。

观此真迹,始知纵逸雄强之妙,晋人矩度犹存。

<div align="right">［明·曾协均·题韭花贴］</div>

【注释】矩度:规矩法度。

【简评】论书曰"纵逸雄强",主要指有气势。陈玠评杨凝式《神仙起居法》"天矫如游龙",即指其点画伸展屈曲而有气势。王世贞评颜真卿《送裴将军诗》"书兼正、行体,有若篆籀者。其笔势雄强劲逸,有一挈万钧之力",也是形容其有气势。

颜鲁公《送裴将军诗》,书兼正、行体,有若篆籀者。其笔势雄强劲逸,有一挈万钧之力,拙古处几若不可识。

<div align="right">［明·王世贞·弇州山人题跋·卷三］</div>

【注释】《送裴将军诗》:颜真卿书法《送裴将军诗卷》。

【简评】《送裴将军诗卷》是杂楷、行、草于一幅的作品,点画厚实、强劲,结体宽博,气势雄强。

太傅茂密,右军雄强。雄则生动勃发,故能茂;强则神理完足,

故能密。是茂密之妙已概雄强也。

<div align="right">［清·包世臣·艺舟双楫·历下笔谭］</div>

【简评】"茂密"和"雄强"是古代书论中常见的两个论书术语，包世臣论述它们之间的关系："茂"的意思是生机旺盛，而"雄则生动勃发，故能茂"；"密"的意思是稠密、精致，而"强则神理完足，故能密"。所以"茂密"者有雄强之气，"雄强"者有茂密之态。

（八）神采为上

书之妙道，神采为上，形质次之，兼之者方可绍于古人。

<div align="right">［（传）南朝齐·王僧虔·书赋］</div>

【注释】绍：继承。

【简评】书法的形质指点画、结构、章法、墨色等，这些都是有形的、可视的东西；神采指形质所表现出的美，是无形的、精神性的东西。书法由形质和神采两个层次构成。从本质上看，所有的艺术形式都是人为了表现创作者的精神而存在的，书法也不例外，故就重要性而言，神采为上，形质次之，形质是为表现神采而存在的。但是，没有形质，神采便不会存在，因而，形质也是很重要的。所以，形质和神采兼美，才是艺术的极致。

王右军书如谢家子弟，纵复不端正者，爽爽有一种风气。

<div align="right">［南朝梁·袁昂·古今书评］</div>

【注释】谢家子弟：指晋代与王羲之同时代的谢尚、谢安家族。谢氏与王氏是当时最有势力的世家大族。 风气：风度、气概。

【简评】袁昂评王羲之书如谢家子弟，即使字形不端正者，也有俊朗出众的风度，此风度即神采。这是重神采的批评观。

览其笔踪，拘束若严家之饿隶。

<div align="right">［唐·李世民·王羲之传论］</div>

【注释】笔踪：笔迹。　严家之饿隶：家教严格人家的饥饿的奴仆。

【简评】"拘束"也是神态，但它是不为人喜欢的神态。李世民崇拜王羲之而贬低王献之。他以"严家之饿隶"作比喻，是认为王献之书法有拘束之态。这个判断可能不准确——王献之书法并不拘束，但批评书法笔迹拘束是对的。

深识书者，惟观神采，不见字形。

<div align="right">[唐·张怀瓘·文字论]</div>

【注释】深识书者：真正懂得书法的人。

【简评】如此说，只是强调神采对于书法的重要性，不能误读为字形不重要。书法艺术的本质是表现人的精神，字形是为神采服务的，所以真正懂书法的人，忽略字形，只观神采，这是直达本质。但就二者关系而言，神采来自字形，无字形，也就无神采。如宋曹《书法约言》云："形质不健，神采何来？"又云："神采生于运笔。"

唯逸少笔迹遒润，独擅一家之美，天质自然，风神盖代。

逸少则格律非高，功夫又少，虽圆丰妍美，乃乏神气，无戈戟铦锐可畏，无物象生动可奇，是以劣于诸子。

<div align="right">[唐·张怀瓘·书议]</div>

【简评】第一则论王羲之真书和行书，第二则论其草书，其标准都是"神气"。第一则说王羲之真书、行书"笔迹遒润""天质自然"，故"风神盖代"，第二则说其草书功夫少，点画无锐利之气，缺乏生动奇妙之态，所以"乏神气"。《书议》又说，"逸少草有女郎材，无丈夫气，不足贵也。""有女郎材"者，指其点画"圆丰妍美"，此虽为优点，但在中国古代男尊女卑的价值系统中，"圆丰妍美"的"女郎气"，"格调非高"。张怀瓘对王羲之草书的评价不能被大多数人接受，但他以"神气"为评价标准是没有问题的。

予尝论书，以为钟王之迹，萧散简远，妙在笔画之外。

<div align="right">[宋·苏轼·书黄子思诗集后]</div>

【简评】"萧散简远"可以形容人，也可以形容书画，形容人指精神气质，形容书画指神采、意境。"妙在笔画之外"是说钟、王书法的美不在笔画形质，而在神采的萧散简远。

李西台书，出类拔萃，肥而不剩肉，如世间美女，丰肌而神气清秀者也。

<div align="right">［宋·黄庭坚·山谷题跋］</div>

【注释】李西台：李建中（945—1013），字得中，号岩夫民伯，京兆（今陕西西安）人，宋代书法家。曾任职西京留司御史台，故人称李西台。 肥而不剩肉：肥，却没有多余的肉。意思是肥而美，不臃肿。

【简评】书法肥易近俗，但若丰腴而神气清秀，则不俗。文徵明说李建中《千字文》"结体道媚，行笔醇古，存风骨于肥厚之内"（《莆田集》卷二十二），与黄庭坚说一致。

神采艳发，龙蛇生动，睹之惊人。

<div align="right">［宋·米芾·书史］</div>

【注释】艳发：鲜明焕发。 龙蛇生动：指笔画交错，字形生动，有如龙腾蛇走。

【简评】这是米芾评颜真卿行书《送刘太冲叙》语。神采为何？可感受但难言说。若能生动，便有神采。米芾评书重神采，如《海岳名言》评怀素书说："如壮士拔剑，神采动人，而回旋进退，莫不中节。"

文待诏学智永《千文》，尽态极妍则有之，得神得髓，概乎其未有闻也。

<div align="right">［明·董其昌·画禅室随笔·评法书》］</div>

【注释】文待诏：文徵明。因官至翰林待诏，故称"文待诏"。 尽态极妍：容貌姿态美丽娇艳到极点。尽，竭尽。极，达到极致。妍，美丽。 得神得髓：得其精粹。 概：一律。

【简评】"尽态极妍",谓形貌之美,"神髓",谓精神之美。董其昌认为文徵明学智永《千字文》只学到形貌之妍美,但未得到其精神。此观点值得质疑。精神虽然是虚的,但它不是凭空而来,而是来自形貌,因而未见有能尽态极妍而无神采者。文徵明书法与智永《千字文》形貌不同,故其神采也不同,非文徵明书无神采也。

此正学定武时书,风骨内含,神采外溢,书家倾国也。

[清·孙承泽·庚子销夏记]

【注释】此:指赵孟頫墨迹《千字文》。 定武:指刻本《兰亭序》。 倾国:使一国之人为之倾倒。这句意为赵孟頫是具有倾国之才的书家。

【简评】赵孟頫得定武《兰亭序》而喜之,临摹多遍,其书风自然受其影响。内有骨力,外有神采,自然是佳作。

至所作行书,剽去姿媚,独存风骨,直欲与苏轼分道扬镳,不肯伏循其辙间。

[清·康熙·跋黄庭坚墨迹后]

【注释】剽:本义为抢劫,这里指除去。 伏循其辙间:沿着别的车留下的车辙前行。指亦步亦趋地模仿别人。

【简评】黄庭坚行书点画瘦硬,结体中宫紧结而向外开张,给人以骨力强劲之感,故云"剽去姿媚,独存风骨"。

书法最要在气味,不在用呆功夫。如海岳功夫岂不深,而不免怒张气。东坡功夫较海岳几少十之五六,而儒雅之气盎然,书品则高矣。

[清·苏惇元·论书浅语]

【注释】气味:指神态、精神气质。 呆功夫:死功夫,指只有技巧而没有高的精神品位。

【简评】这则书论以米芾和苏轼比较,说明书法鉴赏以神采为上、形质次

之的基本原则。苏惇元认为米芾功夫深,但在精神气质上粗豪浅露,苏轼功夫虽弱,但有儒雅之气。有儒雅之气,"书品则高",这是儒家"不偏不倚""不激不厉"(不直率、不凶猛)等中庸观念在书法鉴赏上的表现,这种观念贬低、压制强烈的表现力和个性风格,有偏颇之处。

苏子瞻云:"意足不求颜色似,前身相马九方皋。"论书者不当如此邪?

<div align="right">[清·叶昌炽·语石]</div>

【简评】这两句诗出自陈与义的《水墨梅》其四,非苏轼语。原诗为:"含章殿下春风面,意足不求颜色似。造化功成秋兔毫,前身相马九方皋。"全诗意为:这幅墨梅的妙处全在神采而不在形色。叶昌炽移用来论书,当指书法重在表达书者之意趣,而不在点画结构等外在形貌。

若董香光,虽负盛名,然如休粮道士,神气寒俭,若遇大将整军厉武,壁垒摩天,旌旗变色者,必裹足不敢下山矣。

<div align="right">[清·康有为·广艺舟双楫·行草]</div>

【注释】休粮道士:指停食谷物的道士。休粮,断粮。 寒俭:贫寒。这里指笔画单薄,气势弱。 厉武:加强武备。 壁垒:军营的围墙。 摩天:迫近天,形容很高。 旌旗变色:指遇到敌军。

【简评】单薄、气势弱是董其昌书法的弱点,康有为以"休粮道士""若遇大将整军厉武,壁垒摩天,旌旗变色者,必裹足不敢下山矣"作喻,颇形象。

(九)书要有韵

书法惟风韵难及。晋人书,虽非名家亦自奕奕。缘当时人物,清简相尚,虚旷为怀,修容发语,以韵相胜,落华散藻,自然可观,可以精神解领,不可以言语求觅也。

<div align="right">[宋·蔡襄·论书]</div>

【注释】奕奕:美好,精神焕发的样子。　缘:因为。　清简相尚:追求简约的生活。　虚旷为怀:心胸开阔。　修容发语:修饰仪表、说话。　以韵相胜:指当时人物在仪表、语言上皆追求"韵",以是否有韵来比高下。　落华散藻:指写文章、写字。华、藻,文采。　解领:理解领悟。

【简评】"书法惟风韵难及"。何为书法的"风韵"? 蔡襄说,可以从精神上理解领悟,但难以用语言表达。勉强地说,书法的风韵就是书法的意蕴、内在的美。蔡襄认为,晋人书法有风韵,是因为晋人有风韵。晋人有风韵,用宗白华的话来说,就是"晋人追求精神上的美"。刘熙载说"南书以韵胜",他说的"南书",就是以晋人为代表的书法。

国初,李建中号为能书,然<u>格韵卑浊</u>,犹有唐末以来<u>衰陋之气</u>。

<div align="right">〔宋·苏轼·评杨氏所藏欧蔡书〕</div>

【注释】格韵:格调气韵。　卑浊:低下。　衰陋之气:衰败、浅薄的风气。

【简评】苏轼此论将书法风格与时代精神相联系,颇有见地。观盛唐中唐孙过庭、张旭、贺知章、颜真卿、李邕、李阳冰、怀素诸家,个个生机蓬勃,雄强大气,颇有盛唐气象;晚唐国力衰弱,书法风格也不复有宽博、雄强、奔放气象;北宋初年,"犹有唐末以来衰陋之气",李建中书法虽精妙,但缺少雄浑、厚重、宽博、奔放之态,与时代精神契合。

论人物,要是韵胜为尤难得。<u>蓄书者</u>能以韵观之,当得仿佛。

<div align="right">〔宋·黄庭坚·题绛本法帖〕</div>

工拙要须其韵胜耳,病在此处,笔墨虽工,终不近也。

<div align="right">〔宋·黄庭坚·论书〕</div>

【注释】蓄书者:收藏书法的人。　仿佛:差不多。

【简评】黄庭坚论诗文书画都以有韵为上。如何才能有"韵"? 他说:"若使胸中有书数千卷,不随世碌碌,则书不病韵,自胜李西台、林和靖矣。"(《跋周子发帖》)即书者要有丰富的知识,很高的文化素养,独特的个性。知识、修养、个性潜移默化地表现于书法作品之中,就是"韵"。

子敬始和父韵，后宗伯英，风神散逸，爽朗多姿。

[明·项穆·书法雅言·正奇]

【注释】子敬始和父韵：王献之开始学习书法时摹仿父亲书法的神韵。
风神：神采。　散逸：闲散安逸。

【简评】"散逸"是中国古代文人崇尚的一种风度。这是摆脱实用功利获
得精神自由愉悦的境界。

鲜于伯机如渔阳健儿，姿体充伟，而少韵度。

[明·方孝孺·逊斋集]

【注释】鲜于伯机：鲜于枢（1246—1302），字伯机，号困学山民，渔阳（今北
京蓟县）人。以行草著称，在当时与赵孟頫并称"二妙"。　充伟：高大健壮。
《说文》："充：长也，高也。"伟，大。　韵度：风韵气度。

【简评】此论以人喻书。身材高大健壮是人外在的特征，而风韵气度是内
在的气质，前者固然重要，但后者才是本质。书法亦然。

余谓大令草书，虽极力奔放，而仍不失清远之韵。伯高、藏真笔
力虽雄，清韵已失，学之者愈似而愈离。

[清·吴德旋·初月楼论书随笔]

【注释】大令：王献之。王献之曾任中书令，死后其位由族弟王珉继任，故
称王献之为"大令"，王珉为"小令"。　伯高：张旭的字。　藏真：怀素的字。

【简评】这里提出"清远之韵"的概念，认为王献之有"清远之韵"（简称"清
韵"），张旭、怀素则无。"清"有透明、纯净、安静、纯洁、高洁等义，"远"有高
远、远大、深远之义，所谓"清远之韵"，指超越尘俗的精神气度。

黄山谷论书最重一"韵"字。盖俗气未尽者，皆不足以言韵也。
观其《书嵇叔夜诗与侄榎》，称其诗"无一点尘俗气"，因言"士生于
世，可以百为，惟不可俗，俗便不可医"。是则其去俗务尽也，岂为书
哉！即以书论，识者亦觉《鹤铭》之高韵，此堪追嗣矣。

[清·刘熙载·书概]

【注释】嵇叔夜：嵇康（224—263），叔夜是其字。谯国铚县（今安徽省濉溪县）人，三国魏文学家、思想家、音乐家、书法家。　《鹤铭》：《瘗鹤铭》，南朝摩崖刻石。楷书，但用篆书笔法，圆浑厚重，有拙朴之气，结体宽博，活泼，字形大小错落，生动有趣，章法自然，无精心安排之痕迹。　追嗣：接续。郑杓《衍极》说黄庭坚"真、行多得于《瘗鹤》"，杨守敬《平碑记》评《瘗鹤铭》："山谷一生得力于此。"

【简评】这里先评价黄庭坚重"韵"的书法观。黄庭坚认为有"韵"的前提是"去俗务尽"。所谓"俗"，就是社会上绝大多数人的风尚、礼节、习惯。要有"韵"，就要去除这一切，超越这一切。因为超越普通人，故曰"高韵"。刘熙载认为黄庭坚不仅在理论上尚韵，在书法创作上也继承《瘗鹤铭》的高韵。《瘗鹤铭》的用笔、结体、章法皆率意自然，无雕琢安排之痕迹，不计工拙，超逸洒脱，故谓之有"高韵"。

右军书以二语评之曰：力屈万夫，韵高千古。

　　　　　　　　　　　　　　　　　　　［清·刘熙载·书概］

【注释】力屈万夫：力量巨大，能让万人屈服。

【简评】"力屈万夫，韵高千古"二语对仗，以夸张手法强调王羲之书法有力、韵高。一般论者都推崇王羲之书法之韵，为"晋尚韵"之代表，但很少有人强调其书法有力。其实，王羲之书法风格多样，既有雄强奔放的一面，也有秀美柔婉的一面。刘熙载以力、韵并称，正体现出其论书的独特眼光。

偶思古之书家，字里行间别有一种意态。如美人之眉目，可画者也；其精神意态，不可画者也。意态超人者，古人谓之"韵胜"。

　　　　　　　　　　［清·曾国藩·曾国藩日记·同治二年九月初六］

【简评】"意态"即"精神意态"，也即神情态度、神采。论书语中常用"意态""神采""韵""神韵"等词，常令人迷惑，不知其内涵有何差别。曾国藩认为"意态"即"韵"，"意态超人"即"韵胜"，简明扼要，有释疑解惑之功。

（十）书要雅

钟繇真书绝世，刚柔备焉，点画之间，多有异趣，可谓幽深无际，古雅有余。秦汉以来，一人而已。

[唐·李世民·王羲之传论]

【注释】绝世：冠绝当时，举世无双。　古雅：古朴雅致。

【简评】楷书成熟于魏晋之际，钟繇是楷书的第一位大家，与后世楷书相比，钟繇的楷书有篆隶笔意、古朴之风。朱存理《铁网珊瑚》云："钟繇《荐季直表》真迹，高古淳朴，超妙入神，无晋、唐插花美女之态。"正是"古雅有余"之意。

颜鲁公小字《麻姑仙坛记》，世传此帖有二通：一为绳头书，刻本甚多；一字体稍大，如蚕豆，刻《忠义堂帖》，相传为宋僧书……若刻《忠义堂》者，古雅如鼎彝，不唯非鲁公不能，且是鲁公书最高者，故余《邻苏园帖》复刻之。

[清·杨守敬·学术迩言·评帖]

【注释】鼎彝：古代祭器，其上多刻有表彰有功人物的文字。　邻苏园帖：杨守敬集历代名人法帖刻之，曰"邻苏园法帖"。

【简评】颜真卿楷书用篆隶笔法，故有古雅之气。刘因《荆川稗编》云："正书当以篆隶意为本，有篆隶意则自高古。"吴宽《匏翁家藏集》卷五十一《跋夏宪副所藏褚河南书倪宽赞墨迹》云："书家谓'作真字能寓篆隶法则高古'，今观褚公所书《倪宽赞》，益信。"《麻姑仙坛记》为颜真卿晚年之作，比其他作品更为古拙。

杨凝式《神仙起居法》，脱胎怀素，虽极纵横，而不伤雅道。

杨凝式《韭花贴》，醇古淡雅，实足为三唐之殿，李西台未足以相拟也。

[清·杨守敬·学术迩言·评帖]

【注释】脱胎怀素：指杨凝式《神仙起居法》从怀素草书变化而来。　醇古：淳美质朴。　三唐：唐代。将唐代分为初唐、盛唐、晚唐三个阶段，合称"三唐"。　殿：最后。杨凝式生于晚唐，故称"三唐之殿"。

【简评】按古人观念，雍容大方、端庄温和、平淡简静者谓之雅，奇怪、歪斜、奔突、恣肆谓之不雅。《神仙起居法》虽然变化莫测，但杨守敬认为它继承了怀素草书的用笔、结体，并未突破基本的规矩，所以"不伤雅道"。他又认为，《韭花贴》用笔全法二王，精工秀美，结构变化多，有奇趣，字距、行距宽绰，有虚和淡雅之气，艺术水平高于李建中。甚是。

颜鲁公行字可数，真便入俗品。

[宋·米芾·海岳名言]

【简评】米芾把颜、柳楷书列入俗品，原因何在？其《海岳名言》说颜"自以挑、剔名家，作用太多，无平淡天成之趣"，"大抵颜、柳挑剔，为后世丑怪恶札之祖，从此古法荡然无遗矣"，"自柳世始有俗书"，"柳与欧为丑怪恶札祖，其弟公绰乃不俗于兄。筋骨之说出于柳，世人但以怒张为筋骨，不知不怒张，自有筋骨焉"。由此可知，米芾批评颜、柳楷书，主要是因为钩、挑等笔画顿挫太过，棱角太多，过于表现雄健之力，显得不自然。简言之，表现太过即是俗。

鲁公之正，其流也俗；诚悬之劲，其弊也寒。

[宋·赵孟坚·论书法]

【注释】寒：寒俭，单薄、瘦弱。

【简评】"正"，指结体端正、平稳、齐整。颜真卿楷书有端庄、沉稳、威严、堂堂正正的气象，但一味正而没有奇，就流于实用层次，审美性就差了，故俗。"劲"，指点画瘦硬有力，这是柳体的特点。但一味瘦硬，便失丰腴，缺血肉就显得单薄瘦弱，故曰"其弊也寒"。

李煜也认为颜真卿楷书俗。他说："真卿得右军之筋，而失于粗鲁。"粗鲁即不雅，也即俗。又云："颜书有楷法，而无佳处，正如叉手并脚田舍汉。"（《书述》）颜书笔画壮实，钩画棱角锐利，横画提按幅度大，结体宽厚方正，与李煜所欣赏的柔美、秀丽、轻灵、精巧相反，在他看来，后者是雅，那么颜书就俗了。

北海伤<u>佻</u>,然自雅;文敏稍稳,然微俗。

<div align="right">［明·王世贞·艺苑卮言］</div>

【注释】佻:轻薄,不庄重。这里指李邕书法字形欹侧、不平正。

【简评】李邕书以斜取势,动感强,在正统人士看来有失庄重,"然自雅"者,"雅"多于"佻"也;赵孟𫖯书正而稳,本来是雅,但过于正、稳,便俗了。所以,雅、俗要辩证地看。

山谷<u>胸次</u>高,故<u>遒健</u>而不俗。

<div align="right">［明·冯班·钝吟书要］</div>

【注释】胸次:胸怀。"胸次高"指见识高远。　遒健:刚劲有力。

【简评】"不俗"主要是指不同寻常,超越于众人的见识。见识高远,即不同流俗。黄山谷见识高远,故书法遒健而不俗,"书如其人"之谓也。

<u>苏灵芝</u>书沉着<u>稳适</u>,然肥软近俗,劲健不及徐浩。

<div align="right">［清·梁巘·承晋斋积闻录·评书帖］</div>

【注释】苏灵芝:唐开元、天宝年间书法家。　稳适:平稳。

【简评】杜甫云"书贵瘦硬方通神",此云"肥软近俗",吴德旋《初月楼论书随笔》云"李西台肥而俗",均尚瘦硬而以肥软为俗,可参证。

<u>君谟</u>学<u>平原</u>而出以<u>恬和</u>,和能入雅,恬亦远俗,较之东坡殊为逊矣。

东坡笔力<u>雄放</u>,逸气<u>横霄</u>,故肥而不俗。

赵松雪一味纯熟,遂成俗派,唯《黄庭内景经》生意迥出,绝不类松雪书,而世亦无问津者。

<div align="right">［清·吴德旋·初月楼论书随笔］</div>

【注释】君谟:蔡襄的字。　平原:颜真卿曾为平原太守,故称"颜平原"。恬和:安静温和。　雄放:奔放。　逸气:超越世俗的气概。　横霄:横越天空。

【简评】"恬和"即安静温和,也即雅,因为"和能入雅,恬亦远俗"。这个论断有助于对雅俗内涵的深入理解。

肥容易俗,但若笔力雄强奔放,有超脱尘俗的气质,则肥而不俗,苏轼书即肥而不俗。

"一味纯熟"则俗,因为一味纯熟就成了程式套路而了无新意。重复别人,重复自己,没有创新,就是俗。所以刘熙载《游艺约言》说"去俗在打磨习气",孙承泽《庚子消夏录》说"董玄宰谓鲜于书胜赵承旨,亦正以鲜于书不熟不俗耳"。

至于狂怪软媚,并系俗书,纵负时名,难入真鉴。

[清·包世臣·艺舟双楫·历下笔谭]

【注释】负:具有。 真鉴:真正的鉴赏。这两句意思是说:即使在当时负有盛名,也难入真正鉴赏者的法眼。

【简评】以"狂怪"和"软媚"为"俗",此观念应为书法家和书法批评家所重视。时人多求新奇而至于狂怪,却不自知。

诗文书画之病凡二:曰薄,曰俗。去薄在培养本根,去俗在打磨习气。

[清·刘熙载·游艺约言]

【简评】"薄"指书法缺少深层意蕴,不耐玩味。"俗"指流于寻常程式和观念。实则"薄"也是"俗"。刘熙载所谓"培植本根"应指培养道德、博览群书、钻研学问等,也是去俗之法。王绂《书画传习录》说:"要得腹中有百十卷书,俾落笔免尘俗耳。"黄庭坚《跋周子发帖》曰"若使胸中有书数千卷,不随世碌碌,则书不病韵",吴德旋《初月楼论书随笔》说"一味纯熟"则俗,"生意迥出"则不俗,与"去俗在打磨习气",均可参读。

(十一)书要自然

王工夫不及张,天然过之;天然不及钟,工夫过之。羊欣云:贵

越群品,古今莫二,兼撮众法,备成一家。若孔门以书,三子入室矣。允为上之上。

<div align="right">［南朝梁·庾肩吾·书品］</div>

【注释】撮:取。　三子入室:指王羲之、钟繇、张芝三个人达到最高境界。《论语·先进》:"由也升堂矣,未入于室也。"古代宫室前为堂,后为室,故以升堂入室比喻学问或技艺由浅入深,循序渐进,达到高深的境界。　允:确实。上之上:上品中的上等。古人论人论艺,分上、中、下三品,每品中又分上、中、下三等,上之上是最高等级。

【简评】"天然"指天赋、天资,先天就具有的性情、才能;"工夫",指后天通过学习得到的技能。先天的禀赋和后天的工夫都能够表现在艺术作品中,成为特点、风格,前者表现得突出,作品风格就偏向"天然",后者表现得突出,作品风格就偏向"工巧"。就风格而言,"天然"即"自然"。古人论艺要求"天然"与"工夫"兼而有之,缺一不可,如康有为《广艺舟双楫·碑品》所言:"夫书道有天然,有工夫,二者兼美,斯为冠冕。"但比较而言,古人更重"天然"一些。

褚氏临写右军,亦为高足。丰艳雕刻,盛为当今所尚,但恨乏自然,功勤精悉耳。

<div align="right">［唐·李嗣真·书后品］</div>

【注释】丰艳:丰满而秀美。　雕刻:这里指刻画装饰较多。　恨:遗憾。乏:缺少。　功勤:用功多。　精悉:精细了解。

【简评】褚遂良书出于王羲之,能得其笔法及秀美之风格,但褚遂良强化提、按,加强横画两端与中段的对比,起笔、收笔有很多精巧的变化,如以自然论,的确稍逊。

河南于书,盖天然处胜。故于学虽杂,而本体不失。

<div align="right">［宋·董逌·广川书跋］</div>

【注释】河南:即褚遂良。褚遂良祖籍阳翟(今河南禹州),人称褚河南。本体:与"学"相对而言,当指本性。

【简评】对褚遂良书是否自然，论者意见不一。李嗣真《书后品》云"丰艳雕刻，盛为当今所尚，但恨乏自然，功勤精悉耳"，而董逌认为"天然处胜"，"本体不失"。可谓仁者见仁矣。

学书家视《兰亭》犹学道者之于《语》《孟》。羲、献余书非不佳，惟此得其自然，而兼具众美，非勉强求工者所及也。

[明·方孝孺·逊志斋集·卷十八]

【简评】以为王羲之、王献之的书法中只有《兰亭序》得自然而兼具众美，有神化《兰亭序》的倾向，但以"自然"为评书标准，确为论书者共识。

赵书无弗作意，吾书往往率意；当吾作意，赵书亦输一筹，第作意者少耳。

[明·董其昌·容台别集·卷二]

【注释】无弗：无不。　作意：故意，特意。　率意：随意，遵从其本心。第：只是。

【简评】"率意"作书即自然，"作意"即不自然；作书无法避免"作意"，但"作意"越少、本性流露越多越好。米芾《海岳名言》云写大字要如写小字，须"锋势备全，都无刻意做作乃佳"，也是主张不要"作意"。

贵自然不贵作意。

[清·宋曹·书法约言]

【简评】"作意"即不自然。不要"作意"，米芾、董其昌已论及，宋曹把"贵自然"和"不贵作意"连在一起说，更明确。

写字无奇巧，只有正拙，正极则奇生，归于大巧若拙已矣。不信时，但于落笔时先萌一意，我要使此字为如何一势，及成字后，与意

之结构全乖,亦可以知此中<u>天倪</u>造作不得矣。手熟为能,<u>迩言</u>道破,王铎四十年前字极力造作,四十年后无意合拍,遂能大家。

<div align="right">［清·傅山·霜红龛集·卷二十五·家训·字训］</div>

俗字全用人力摆列,而<u>天机</u>自然之妙,竟以<u>安顿</u>失之。按他古篆、隶落笔,浑不知如何布置。若大散乱,而终不能代为整理也。

<div align="right">［清·傅山·霜红龛集·卷二十五·家训·十六字格言］</div>

【注释】天倪:自然的区分,事物本来的差别。　迩言:浅近易懂的话。天机:天性。　安顿:安稳。

【简评】傅山认为,人的自然天性是最可贵的,能展现人的自然天性的书法就是可贵的书法,人为安排、做作,丧失自然天趣,则无艺术价值可言。

旧见猛参将标告示日子"初六",<u>奇奥</u>不可言,尝心<u>拟</u>之,如才有字时。又见学童初写仿时,都不成字,中而忽如奇古,令人不可合,亦不可拆,颠倒疏密,不可思议。才知我辈作字,<u>鄙陋</u><u>捏捉</u>,安足语字中之天! 此天不可有意遇之,或大醉之后,无笔无纸复无字,当或遇之。

<div align="right">［清·傅山·霜红龛杂纪］</div>

【注释】奇奥:神奇奥妙。　拟:摹仿。　鄙陋:粗俗浅薄。　捏捉:做作,不自然。

【简评】傅山说,参将、学童所书字偶有奇奥、奇古者,原因是有天趣,而"我辈作字"已失天趣,唯有规矩,而大醉之后,或能得之。此乃以天性自然为妙之艺术观。

《千字文》真书,其<u>散</u>者<u>煞</u>有意趣,其<u>紧</u>者圆静平和,若不着力,然此等境界最是难到。

<div align="right">［清·梁巘·承晋斋积闻录·古今法帖论］</div>

【注释】散:指结构宽松。　煞:极,很。　紧:指结构紧凑。

【简评】"若不着力"就是无刻意做作的痕迹,即自然。字之结构可以松,也可以紧,只要自然不做作,就是好字。

更霸趙魏困横假途滅虢
践土會盟何遵約法韓弊
更霸趙魏困横假途滅虢
践土會盟何遵約法韓弊
煩刑起翦頗牧用軍最精

扶傾綺迴漢惠說感武丁

抗俠綺迴漢重以或主丁

俊乂密勿多士寔寧晉楚

俊乂密勿多士寔寧晉楚

（十二）书要平淡

颜真卿学褚遂良既成，<u>自以挑、剔名家</u>，<u>作用</u>太多，无平淡天成之趣。

<div align="right">[宋·米芾·海岳名言·跋颜平原帖]</div>

【注释】自以挑、剔名家：是说颜真卿以挑、钩的写法独具特色而自成一家。"永字八法"中以钩画为"趯（tì）"，"剔"通"趯"，指钩画。 作用：用意。

【简评】平淡天成，即平淡自然。道家崇尚自然，自然者，自然而然也。大自然包罗万象，有平淡，有奇险；有质朴，有华丽；有淡雅，有浓烈；有寡情，有多情……但道家以平淡、质朴、淡雅、寡情为自然，否则为不自然。"平淡天成"就是道家以"平淡"为自然的审美观。米芾赞赏颜真卿的行书而贬斥其楷书，主要因为颜楷提、按太过，方笔、钩、挑笔画有雕刻痕迹，不符合毛笔书写的自然效果，也即违背了毛笔和书写者的天性。这就是"作用太多，无平淡天成之趣"的要义。

诗文书画，少而<u>工</u>，老而淡。淡胜工，不工亦何能淡？东坡云："笔势<u>峥嵘</u>，文采绚烂，渐老渐熟，乃<u>造</u>平淡。"实非平淡，绚烂之极也。

<div align="right">[明·董其昌·画旨]</div>

【注释】工：精工，工夫胜。 峥嵘：本形容山峰高峻，引申为卓异，不平凡。 造：达到。

【简评】此则书论讲"工"与"淡"的关系。首先，"工"指技法精巧，"淡"指超越技法，所以，"淡胜工"。其次，"工"为"淡"的基础，不能"工"则谈不上"淡"。为何"诗文书画，少而工，老而淡"？因为年少时是学技法的阶段，技法须精工；老年是超越技法的阶段。最后，美学上讲的"平淡"其实是"绚烂之极"的状态，即技法达到纯熟、心手相应、从心所欲的境界。

昔人论作书作画，以脱<u>火气</u>为上乘。夫人处世，绚烂之极归于平淡，即所谓"脱火气"，非学问不能。

<div style="text-align:right">［清·邵梅臣·画耕偶录］</div>

【注释】火气：中医上指可引起发炎、红肿、烦躁等症状的病因，又指脾气不好，遇事容易动怒，用在书画作品上，指极力表现、外露。

【简评】平淡是一种精神境界，从生活态度来说，是对现实功利的超越；从艺术风格来说，是平和、淡雅、不激不厉，是含蓄内敛，是对表现的超越。

海岳行草力追大令、<u>文皇</u>，以<u>驰骋自喜</u>，而不能掩其怒张之习。香光平淡，似为胜之。

<div style="text-align:right">［清·吴德旋·初月楼论书随笔］</div>

【注释】文皇：唐太宗李世民。李世民驾崩后，初谥文皇帝。 以驰骋自喜：喜欢自由随意、动感强烈的风格。

【简评】米芾善用笔，技法纯熟，随意所适，变化多端，有强烈的表现性，其作品自由随意，动感极强。这是其书法的风格特点，也是他的优势，本应该得到充分肯定。但有人喜欢平淡风格，遂贬低米芾有强烈表现形式的书风，称其"怒张"——圭角外露、粗豪浅露，实为一偏之见。就米芾与董其昌而言，董其昌之平淡故胜于米芾，但其气势、力度、变化则劣于米芾，故从整体而言，便不能说董其昌胜于米芾。

颠张、醉素皆从右军出，而加以狂怪怒张，论者病之。然素师得右军淡处，独胜余子。右军草书无门可入，从素师淡处领取，殊为得门。此意董香光屡发之，惜知音者希也。是帖晚年之作，纯以淡胜，展玩一过，令人矜躁顿忘。

<div style="text-align:right">［清·王文治·跋怀素《小千文》］</div>

【简评】张旭、怀素狂草的价值正在于狂——用笔、结体、章法、墨法都突破王羲之温文尔雅的规范，奇特、大胆、强烈，与中国文人素来所理解和尊奉的中和之美不同（按，按章祖安先生的看法，应属于中和之美中"偏胜"层次），

故斥之为"怒张"者不少,其实,这是一种偏见。怀素的《小草千字文》是小草,写得简净、平和、内敛,与其狂草相比,是"淡"。董其昌书法尚"淡",可谓得《小草千字文》之精髓。书之淡者,令人矜躁顿忘;书之狂者,令人热血沸腾。承认不同风格各有其美,是为书法鉴赏之公允态度。

坡公奇书本<u>超伦</u>,挥洒纵横欲<u>绝尘</u>。直到晚年师北海,更于平淡见<u>天真</u>。

[清·王文治·论书绝句]

【注释】超伦:超越众人。 绝尘:超脱尘世,脱俗。 天真:单纯、朴实、率真。

【简评】这首诗指出苏轼书法的两个特点,一是挥洒自如,主观表现性强,风格奇崛,二是平淡天真。王文治认为前者是早年特点,后者是晚年风格。此论颇有见地。这两个特点,都归于自然。奇崛也好,平淡也好,都是其本性的自然流露。

(十三)书要含蓄

欧之与虞,可谓<u>智均力敌</u>……虞则内含刚柔,欧则外露筋骨,君子藏器,以虞为优。

[唐·张怀瓘·书断·中]

【注释】智均力敌:指欧与虞书法水平相当,不分高下。

【简评】张怀瓘认为从虞世南和欧阳询的书法风格来看,虞世南含蓄,欧阳询外露,故虞世南为优。然吴德旋认为"欧亦刚柔内含","露骨"是因为学欧者不会用笔的原因,颇有理。"抛筋露骨""棱角分明"皆为书之病。张怀瓘《评述药石论》云:"若露筋骨,是乃病也,岂曰壮哉! 书亦须用圆转,顺其天理,若辄成棱角,是乃病也,岂曰力哉!"又曰:"棱角者,书之弊,薄也。"

蔡公书法真有唐人风,粹然如琢玉。米老虽追踪晋人<u>绝轨</u>,其

气象怒张，如子路未见夫子时，难与比伦也。

<div align="right">[元·倪瓒·清閟阁集·卷九·跋蔡君谟墨迹]</div>

【注释】绝轨：犹远迹。

【简评】很多书论者认为米芾有"怒张"气。吴德旋《初月楼论书随笔》曰："海岳行草力追大令、文皇，以驰骋自喜，而不能掩其怒张之习。"苏悖元《论书浅语》也说："海岳功夫岂不深，而不免怒张气。"说有"怒张"气，就是不含蓄。

米书与苏、黄并价，而各不相下。大抵苏、黄优于藏蓄，而米长于奔放。

<div align="right">[明·李东阳·李东阳集·文后稿·卷十四·跋米南宫墨迹卷]</div>

【注释】藏蓄：亦作"藏畜"，隐藏。

【简评】"藏蓄"指隐藏而不发，与"含蓄"意近。"奔放"指思想感情、气势等无拘束地尽量表达出来。苏、黄、米三家风格各异，苏天真自然，少做作，不像米那样急于表现；黄理性胜，有表现，但能控制；相对而言，米更自由，更恣肆。李东阳的看法是准确的。

永兴书出于智永，故不外耀锋芒，而内涵筋骨。

<div align="right">[清·刘熙载·书概]</div>

【简评】"外耀锋芒"即显露。宋曹《书法约言》说笔意"贵涵泳，不贵显露"，涵泳意为沉潜，含蓄。郑杓《衍极》说欧阳询书法"伤于劲利"，就是批评其过于显露。刘熙载认为虞世南书"不外耀锋芒"，而"内涵筋骨"，意即其书法风格含蓄。

（十四）书要奇

杨景度书，自颜尚书、怀素得笔，而溢为奇怪，无五代衰苶之气。苏、黄、米皆宗之。《书谱》曰"既得平正，须近险绝"，景度之谓也。

<div align="right">[明·董其昌·画禅室随笔·评法书]</div>

【注释】杨景度：杨凝式，景度是其字。　颜尚书：颜真卿。　得笔：得笔

漢榮光莫其河楷矢東嶝白

環西入猶且兢懷

隍及樸菲食輕係薄賦

風絺衣表化歷選列辟夤

求遂古克己思治曾何等

彫

夕陽馭朽納興曉

金無礬蒸之氣

微風徐動有淒

清之涼信安體

之佳所誠養神

法。　溢为奇怪：意为在颜真卿、怀素的基础上变为奇怪的风格。　衰苶(nié)：衰弱疲倦。

【简评】书法要奇，但太奇则怪，"奇怪"或"怪奇"在书法评论中，有的为褒义，有的为贬义。蔡邕《九势》云"惟笔软则奇怪生焉"，是褒义，董其昌评杨凝式也是褒义，义同"险绝"。

故结体以右军为至奇。秘阁所刻之《黄庭》、南唐所刻之《画赞》，一望唯见其气充满而势俊逸，逐字逐画，衡以近世体势，几不辨为何字。盖其笔力惊绝，能使点画荡漾空际，回互成趣。

[清·包世臣·艺舟双楫·答熙载九问]

【简评】包世臣认为王羲之书结体"至奇"，奇在何处？一是"气充满"，即有气势，精神饱满；二是"势俊逸"，即笔势、字势俊秀洒脱；三是点画能"回互成趣"，即点画之间互相呼应，生动有趣。

元章书，空处本褚用软笔书，落笔过细，钩、剔过粗，放轶诡怪，实肇恶派。

[清·梁巘·承晋斋积闻录·评书帖]

【注释】本：来源于。　褚：指褚遂良。　软笔：笔毫软弱的笔。　放轶：放荡不羁。这里指不守传统笔法。　诡怪：奇异怪诞。　肇：开启。　恶派：指粗劣、丑陋、不好的书法风格。

【简评】落笔细，钩、趯粗而方，是米芾用笔的特点，将这些笔法的变化看作奇异怪诞，反映了梁巘书学观念的保守性。他论王铎"执笔得法，书学米南宫，画虽苍劲，楷字少而行草多，且未免近怪"，看法类似。

米书奇险瑰怪，任意纵横，而清空灵逸之气，与右军相印。

[清·王文治·快雨堂题跋]

【注释】瑰怪：奇特，怪异。　清空灵异：空灵、安闲。

【简评】奇险、瑰怪，指用笔、结体变化多，不同于常态。"任意纵横"即形

容变化程度极大。但如果只求奇险、瑰怪,则流于怪诞。米芾不入俗流者,因为尚有王羲之书法"清空灵逸之气"也。

若离却性情以求奇,必至狂怪而已矣,尚何足以令人相感而相慕乎哉?

［清·沈宗骞·芥舟学画编·神韵］

【简评】沈宗骞认为书法之奇不能离开性情。意思是说,奇表现的是特殊的性情,而不仅仅是形貌之奇;如果不以性情为本而只求形貌之奇,则会走向狂怪,不能动人。

(十五)书以中和为美

纯骨无媚,纯肉无力;少墨浮涩,多墨笨钝……肥瘦相合,骨力相称。

［南朝梁·萧衍·答陶隐居论书］

【注释】媚:姿态美好,侧重于指婀娜多姿、柔美。 浮涩:轻浮、不流畅。笨钝:笨拙、不灵活、不流畅。

【简评】用"骨""肉""肥""瘦"来形容书法的点画特征,是比喻,体现了将书法这种抽象艺术看作生命体的书法观。健康、健美的生命体,必然有骨有肉,不能太肥,也不能太瘦,既要姿态美好,又要有力。笔含墨太少则笔画干枯,笔画干枯则有浮、涩之感;笔含墨太多则洇,笔画易变形、肥胖,给人以笨拙、不灵活、不顺畅之感。"肥瘦相合,骨力相称"体现以中和为美的审美观。

观其点曳之工,裁成之妙,烟霏露结,状若断而还连;凤翥龙蟠,势如斜而反直。

［唐·李世民·王羲之传论］

【注释】点曳:点画。曳,拉,牵引,这里指笔画。 工:精巧。 裁成之

妙:指书法作品的整体效果。裁成,裁剪制成,完成。 烟霏:云烟弥漫。
露结:露水凝结。 蟠:屈曲,环绕。

【简评】李世民用形象的语言形容王羲之书法的特点,强调点画断而还连,势如斜而反直。断与连、斜与直,皆相反而相成,符合中和美的原则。

终其悟也,粗而能锐,细而能壮,长者不为有余,短者不为不足。

[唐·虞世南·笔髓论·指意]

【简评】书法是最能体现辩证法思想的艺术。书法笔画的粗、细、长、短都是相对而言的,而且其中又包含对立的因素。锐者,小而尖也,但书法要求粗而有尖锐之势;细与壮意思相反,但书法要求细却有壮的感觉;长为有余,短为不足,此为日常之理,但书法要求"长者不为有余,短者不为不足"。能悟此中道理,即懂得书法之奥妙。

端庄杂流丽,刚健含婀娜。

[宋·苏轼·次韵子由论书]

【简评】"端庄"者难于"流丽","流丽"者难于"端庄";"刚健"者难于"婀娜","婀娜"者难于"刚健"。此为事物之常态。而艺术之妙,则在于将矛盾对立的因素和谐地统一于一体。对立因素差别越大,统一的难度就越大,但统一后的效果则最佳,这就是艺术的辩证法。

予谓草之狂怪,乃书之下者,因陋就浅,徒足以障拙目耳。若逸少草之佳处,盖与从心者契妙,宁可与以逾矩少之哉?

[宋·黄伯思·东观余论]

【注释】少:轻视。

【简评】黄伯思认为张旭、怀素等人的大草"狂怪",为书之下等,王羲之的小草才是心手相应的神妙之作。书法要创新,但要有度,"狂怪"即过度。

用笔不欲太肥,肥则形浊;又不欲太瘦,瘦则形枯;不欲多露锋

芒,露则意不持重;不欲深藏圭角,藏则体不精神。

<div align="right">［宋·姜夔·续书谱·用笔］</div>

【注释】持重:稳重,不轻浮。　圭角:棱角。

【简评】这里讲的是处理好用笔的两对关系:肥与瘦,露与藏。总的原则是适中,不能太肥,也不能太瘦;不能多露锋芒,也不能没有棱角。欧阳询《传授诀》论肥、瘦云:"又不可瘦,瘦当形枯;复不可肥,肥即质浊。"意同。黄庭坚《论书》云:"肥字须要有骨,瘦字须要有肉。"肥而有骨便不浊,瘦而有肉则不枯。

　　方圆者,真、草之体用。真贵方,草贵圆,方者参之以圆,圆者参之以方,斯为妙矣。

<div align="right">［宋·姜夔·续书谱·方圆］</div>

【简评】楷书起笔、收笔处多方,但也有圆,或者方中有圆,或者圆中有方。草书贵流利婉转,用笔多圆转,但也要参用方笔,不可纯用圆笔,纯用圆笔则易偏圆滑,力度易偏弱。故方圆互参、互补,方为用笔上策。

　　虞世南书,刚而能柔,却任自然,其清健皆可人意。

<div align="right">［明·宋克·宋仲温评书墨迹］</div>

【简评】刚而能柔,柔中有刚,是为清新刚健,也即中和。

　　大抵字不可拙,不可巧,不可今,不可古,华质相半可也。

<div align="right">［明·李华·二字诀］</div>

【简评】"巧""今"是文、华,"拙""古"是质朴,"华质相半"即文质彬彬。"不可拙,不可巧,不可今,不可古"就是不走极端,有文有质。

　　若而书者,修短合度,轻重协衡,阴阳得宜,刚柔互济。犹世之论相者,不肥不瘦,不长不短,为端美也。此中行之书也。若专尚清

劲,偏乎瘦矣,瘦则骨气易劲,而体态多瘠。独工丰艳,偏乎肥矣,肥则体态常妍,而骨气每弱。犹人之论相者,瘦而露骨,肥而露肉,不以为佳;瘦不露骨,肥不露肉,乃为尚也。使骨气瘦峭,加之以沉密雅润,端庄婉畅,虽瘦而实腴也。体态肥纤,加之以便捷遒劲,流丽峻洁,虽肥而实秀也。瘦而腴者,谓之清妙,不清则不妙也。肥而秀者,谓之丰艳,不丰则不艳也……临池之士,进退于肥瘦之间,深造于中和之妙,是犹自狂狷而进中行也,慎毋自暴且弃者。

[明·项穆·书法雅言·形质]

【注释】相:人的相貌。　瘠:瘦弱。　深造:深入精微的境界。　狂狷:进取和保守。《论语·子路》:"子曰:'不得中行而与之,必也狂狷乎? 狂者进取,狷者有所不为也。'"

【简评】项穆论书尚中和。他所讲中和,是中和之美三个层次中的最低层次——平和,强调的是适中、匀称、均衡,这样的中和之美,压制了强烈的个性表现,不利于书法的创新和发展。

圆而且方,方而复圆,正能含奇,奇不失正,会于中和,斯为美善。中也者,无过无不及是也;和也者,无乖无戾是也……方圆互成,正奇相济,偏有所着,即非中和。使楷与行真而偏,不拘钝即棱峭矣;行草与草而偏,不寒俗即放诞矣。不知正奇参用斯可与权。权之谓者,称物平施,即中和也。

[明·项穆·书法雅言·中和]

【注释】无乖无戾:不相互违背、冲突。　方圆互成:方与圆互相依赖,互相促成。　正奇相济:正与奇互相促成。　偏有所着:有所偏颇。　行真:行楷,偏向于楷书的行书。下文"行草"指偏于草书的行书。　拘钝:拘束,不灵活。　棱峭:严峻。　寒俗:寒酸、俗气。　放诞:放纵不羁,不守规范。"不知"句:有些人不知道正与奇参用就可合乎"权"的道理。　"权之"三句:意为:"权"就是根据物的多少,做到施与均衡,也就是中和。

【简评】这里讲的"圆而且方,方而复圆,正能含奇,奇不失正""方圆互成,

正奇相济"作为书法审美的原则,是正确的,但项穆论中和过分强调中——无过无不及,而忽略了"和而不同"。中和美的关键是"和而不同",或者说,是不同因素的对立统一,只强调"中"而忽略了"和"中的不同,就会使艺术走向平庸。

古人论诗之妙,必曰沉着痛快。惟书亦然,沉着而不痛快,则肥浊而风韵不足;痛快而不沉着,则潦草而法度荡然。

[明·丰坊·书诀]

【简评】论人,"沉着"意为从容镇定、冷静、不慌不忙,"痛快"意为畅快、大度、奔放;论诗,"沉着"意为感情深厚,"痛快"意为流利、畅达;论书法,"沉着"指点画厚重有力,力透纸背;"痛快"指用笔流利飞动。"沉着"指力度,"痛快"指速度。沉着者易不痛快,痛快者易不沉着,而高明者,既沉着又痛快。

笔法尚圆,过圆则弱而无骨;体裁尚方,过方则刚而无韵。笔圆而用方谓之遒;体方而用圆谓之逸。逸近于媚,遒近于疏。媚则俗,疏则野。

[明·赵宦光·寒山帚谈·格调]

【注释】体裁:这里指字形结构。 逸:不拘束。

【简评】笔法尚圆,指用笔贵圆转流畅,但"过圆则弱而无骨";字形结构要方,但"过方则刚而无韵"。所以用笔宜圆中有方,如此则字有力;结构宜方中有圆,如此则字生动、不拘谨。这就是方与圆的辩证法。

欧书用笔不方不圆,亦方亦圆。学其方易板滞,学其圆易油滑,此中消息最宜微会。

[清·姚孟起·字学忆参]

【注释】消息:秘密。 最宜微会:最应该认真体会。

【简评】欧阳询书方笔多,结构也方正,故挺拔硬朗,严整端庄。但欧书不尽是方笔,其点、捺多圆曲,故给人以柔婉飘逸之感。方与圆的结合,使欧书既不呆板,也不油滑,是中和之美的典型。

用意险而未尝不稳，取径奇而未尝近怪。

<div align="right">〔清·翁振翼·论书近言〕</div>

【注释】用意：意图，指书法创作中结构、章法的构思。　取径：取法。

【简评】险而稳，奇而不怪，即中和之美。这是书法结构、章法、取法的原则。

"劲如铁，软如棉"，须知不是两语……吾于《书谱》得之。

<div align="right">〔清·王澍·竹云题跋〕</div>

【简评】这则书论的意思是：既有"劲如铁"，又有"软如棉"，二者并存，相反相成，是《书谱》的特点。

篆书有三要：一曰圆，二曰瘦，三曰参差。圆乃劲，瘦乃腴，参差乃整齐。三者失其一，奴书耳。

<div align="right">〔清·王澍·竹云题跋〕</div>

【简评】王澍对篆书的要求是圆而劲、瘦而腴，参差中有整齐。圆转的笔画容易流于软弱，故强调要圆且劲；瘦与腴是相反的，但瘦而不能至于瘦骨嶙峋，要有肌肉，要健；参差是变化，但一味参差则乱，乱中要有整。在中国古人看来，世界上一切事物、一切功能特征都是相反相成的，不能只看到一面、只强调一面。

书画一致也，须于纯熟中露生辣，缜密处见萧疏。

<div align="right">〔清·陈玠·书法偶集〕</div>

【简评】"纯熟"易油滑、重复、流于程式，"纯熟中露生辣"，则避免重复，有新意；"缜密"易拘束、紧结、滞塞不畅，"萧疏"，疏朗，正好破滞塞。《国语·郑语》云："和实生物，同则不继。"一味纯熟即是同，一味缜密也是同，故要"纯熟中露生辣，缜密处见萧疏"，要有对立因素存在，相反而相成，才能达到和的境界，此乃古人心目中艺术之最高境界。

以荒率为沉厚，以欹侧为端凝，北海所独。

<div style="text-align: right">［清·王文治·快雨堂题跋］</div>

【注释】荒率：草率。指书写时比较随意，不经营，不刻意。　沉厚：沉稳厚重。　欹侧：倾斜不稳。　端凝：端庄，凝重。

【简评】一般而言，结体随意，字形欹侧便难以沉稳、厚重、端庄，但王文治认为李邕的行书做到了这一点，这是他最大的特点。将矛盾对立的因素统一于一体，即中和之美。

柳公权《神策军纪圣德碑》……书法端劲中带有温恭之致，乃其最得意之笔。

<div style="text-align: right">［清·孙承泽·庚子消夏记］</div>

【注释】端劲：指字形端正有力。　温恭之致：温和恭敬的样子。

【简评】端正、有力容易给人严肃、生硬的感觉，"温恭"与严肃、生硬相反，二者兼具，便具中和之美。

书之大要，可一言而尽之，曰"笔方势圆"。方者，折法也，点画波撇起止处是也，方出指，字之骨也；圆者，用笔盘旋空中，作势是也，圆出臂腕，字之筋也。故书之精能，谓之遒媚，盖不方则不遒，不圆则不媚也。书贵峭劲，峭劲者，书之风神骨格也。书贵圆活，圆活者，书之态度流丽也。

<div style="text-align: right">［清·朱履贞·书学捷要］</div>

【简评】这里讲笔法与风格的关系。朱履贞认为书法要兼具"遒"与"媚"、"峭劲"与"圆活"。此即中和美。而"遒"与"峭劲"来自方笔，"媚"与"圆活"来自圆势。笔方势圆，相反相成。

看刘文清公《清爱堂帖》，略得其冲淡自然之趣，方悟文人技艺佳境有二：曰雄奇，曰淡远。作文然，作诗然，作字依然。若能含雄

奇于淡远之中,尤为可贵。

<div align="right">[清·曾国藩·曾国藩日记·咸丰十一年六月十七]</div>

【注释】刘文清公:刘墉。

【简评】雄奇和淡远是两种相反的风格,"若能含雄奇于淡远之中",则相反相成,具中和之美。

过庭草书,在唐为善宗晋法。其所书《书谱》,用笔<u>破</u>而愈<u>完</u>,<u>纷</u>而愈<u>治</u>,飘逸而愈沉着,婀娜而愈刚健。

<div align="right">[清·刘熙载·书概]</div>

【注释】破:破笔,指用笔时笔锋开叉、未聚拢,致使笔画不完整。 完:指用笔到位,笔画完整。 纷:杂乱。 治:本指国家安定、秩序良好,这里指书法作品整体和谐。

【简评】这则书论讲的是用笔的辩证法。用笔忌"破"与"纷",欲"完"而"治",但局部的"破"与"纷"有时并不影响整体上的"完"而"治",甚至还会使整体感更好,因为局部的"破"与"纷"是变化,它可以打破"完"而"治"所带来的整体上的单一感。所以,如果运用得当,局部的"破"与"纷"带来的反而是更高层次的"完"与"治"。"飘逸"与"沉着"是对立的,"婀娜"与"刚健"是对立的,但运用得当,则"飘逸"会衬托"沉着","婀娜"会衬托"刚健",使沉着的更沉着,刚健的更刚健。刘熙载《书概》评柳公权书云:"刚健含婀娜,乃与诸公神似焉。"这是书法妙处。

欧、虞并称,其书方圆刚柔,交相为用。善学虞者<u>和而不流</u>,善学欧者威而不猛。

<div align="right">[清·刘熙载·书概]</div>

【注释】和而不流:《中庸》:"故君子和而不流,强哉矫!"流,顺随,随波逐流。这句意思是:善于学习虞世南书法的人,学他的和谐之美,但不是完全和他一样。

【简评】"方圆刚柔,交相为用"指书法要方中有圆,圆中有方,刚中有柔,

柔中有刚，相反相成，达到和谐的状态。"和而不流"也即"和而不同"，和谐但保持个性。"威而不猛"指要雄强，但不能过于凶猛。

　　无论文章书画，俱要苍而不枯，雄而不粗，秀而不浮。书能苍中带秀，乃是真苍。盖老而不老者，仙也；不老而老者，凡也。

〔清·刘熙载·游艺约言〕

　　【简评】苍，本义是深青色，植物老的特征，所以"苍"有"老"义，"苍老""苍古"都有老练之义。苍劲指老而健。要求"苍而不枯""苍中带秀""苍而不涉于老秃"是强调有生命力。"老而不老"也是指表面苍老但有内在生命活力，"不老而老"则是指表面不苍老但却缺乏内在生命活力。"苍而不枯""雄而不粗""秀而不浮""苍中带秀""老而不老"皆书艺之辩证法。

　　凡用笔，肥者须能健，不然是墨猪也；瘦者须有神，不然是枯腊也；刚者须有韵，不然是槁木也；柔者须有骨，不然是飘萍也。不矫揉之，而善补助之，是所赖于善诱之师。

〔清·张之屏·书法真诠·谈屑〕

　　【简评】肥者能健，瘦者有神，刚者有韵，柔者有骨，皆相反相成之法。"枯"给人以"瘦"的感觉，"枯瘦"与"丰腴"相反，故"枯而能腴"不易做到；"重"与"浊"常相连，"轻"与"清"常相伴，要做到"重而不浊"也不易。姜夔说"不欲太瘦，瘦则形枯"，王澍说"瘦而腴"，刘熙载说"苍中带秀"与"枯而能腴"，意思均相近，可参读。

　　墨淡则伤神采，绝浓必滞锋毫。

〔唐·欧阳询·八诀〕

　　【简评】书法用墨可浓可淡，浓则色亮，厚重，有神采；淡则流利，清雅。但过浓必滞笔锋，过淡则伤神采，过犹不及。

带燥方润,将浓遂枯。

［唐·孙过庭·书谱］

【简评】燥、润,浓、枯,是指墨色。书法的墨色要求燥、润相参,浓、枯适度,燥中有润,浓、枯递相变化。

行草书则燥润相杂,以润取妍,以燥取险。墨浓则笔滞,燥则笔枯。

［明·董其昌·画禅室随笔·论用笔］

【简评】在书写时,笔中水分少称"燥",水分多叫"润",燥则点画为枯笔,润则笔画流畅,故云"以润取妍,以燥取险"。董其昌认为"墨浓则笔滞",故他喜用淡墨。不过,墨浓笔容易滞,但用得好,也会有厚重之妙。苏轼、伊秉绶、康有为就善用浓墨。

太浓则肉滞,太淡则肉薄。然与其淡也宁浓,有力运之,不能滞也。

［清·康有为·广艺舟双楫·缀法］

【简评】所谓"太浓则肉滞",指墨太浓则滞锋毫,写出的点画臃肿、不流畅;所谓"太淡则肉薄",指墨淡则点画给人以轻薄之感。太浓、太淡都不好,但康有为认为"与其淡也宁浓,有力运之,不能滞也",是经验之谈。笔力足则浓墨不会滞笔,反而会有苍老生辣的效果。

韦诞云:"……张芝喜而学焉,专其精巧,可谓草圣,超前绝后,独步无双。"

［唐·张怀瓘·书断中］

【简评】书者或求精巧,或求拙朴,是两种不同的美学追求。韦诞谓张芝精巧,张怀瓘引之,皆称赞之意。董其昌《画禅室随笔》云:"书道只在'巧妙'二字,拙则直率而无化境矣。"也以精巧为尚。

凡书要拙多于巧。近世少年作书，如新妇子妆梳，百种点缀，终无烈妇态也。

[宋·黄庭坚·李致尧乞书卷后]

【简评】拙者，质朴也，道家认为质朴是自然之属性，故为上。《老子》云"大巧若拙"，此正黄庭坚要求"书要拙多于巧"之理论根据。至于把"巧"比喻为新妇百般装点，把"拙"比喻为烈妇端重坚定，乃以儒学道德衡艺，为陋见也。

主张拙多于巧，体现含蓄、善藏的观念。宋曹《书法约言·总论》："熟则巧生，又须拙多于巧，而后真巧生焉。"又曰："使含蓄以善藏，勿峻削而露巧。"可参读。

魏晋以来，作书者多以秀劲取姿，欹侧取势，独至鲁公，不使巧，不求媚，不趋简便，不避重复；规绳矩削，而独守其拙，独为其难，如《家庙》《元静》等碑，皆其晚岁极矜练作也。

[宋·王澍·竹云题跋]

【注释】规绳矩削：规矩是画圆画方的工具，"绳"指木工弹墨取直，"削"指用斧削。指纠正、修改。　矜：庄重。　练：精熟。

【简评】傅山主张"宁拙毋巧"，吴德旋批评文徵明"用笔太巧"，王澍赞扬颜真卿"独守其拙"。这种美学观与道家、儒家的人生观、价值观有关。道家尚自然，反对人工，尚质朴，反对工巧，因为道家认为人工的、工巧的东西会刺激人的原始欲望，从而伤害人的本性，妨碍人的精神自由。儒家不反对人工，主张文质彬彬，但警惕"巧言令色"，主张真诚，反对巧饰。持这种观点的人常将"小""滑""媚"等与"巧"联系起来，形成一些带有贬义形性质的词："小巧""巧滑""媚巧"。

能用拙，乃得巧。能用柔，乃得刚。

[清·王澍·论书剩语·运笔]

【简评】《老子》曰："大巧若拙。"王澍说"能用拙，乃得巧"即《老子》之意。这是极辩证的看法。

方正、奇肆、恣纵、<u>更易</u>、简省、虚实、肥瘦,毫端变化,出乎腕下;<u>应和</u>、<u>凝神</u>、<u>造意</u>,莫可忘拙。

[清·伊秉绶·默盦集锦]

【注释】 更易:更换,变化。　　应和:呼应。　　凝神:精神集中。指作品要有神采。　　造意:指创作构思。

【简评】 这是伊秉绶一生的创作经验,也是其书法风格的高度概括。伊秉绶隶书省却波挑,用篆书笔法,横平竖直、端正平稳,对称均衡,简单,质朴,但厚重、雄强,布白奇妙,在细微处求变化,体现"大巧若拙"的智慧。

正、行二体,始见于钟书,其书之大巧若拙,<u>后人莫及,盖由于分书先不及</u>也。

评钟书者,谓如盛德君子,容貌若愚,此易知也。评张书者,谓如<u>班输</u>之堂,<u>不可增减</u>,此难知也。然果能于钟究拙中之趣,亦渐可于张得<u>放中之矩</u>矣。

[清·刘熙载·书概]

【注释】 "后人"两句:后人正、行书之所以不及钟繇者,是因为他们不善分书(八分书,东汉成熟的隶书)的原因。　　班输:公输班,亦作公输般,春秋时鲁国著名工匠。　　不可增减:是说公输班建造的堂屋精巧至极,别人无法增减更改。这是以公输班之堂比喻张芝草书之精巧。　　放中之矩:指张芝草书变化多端而不出乎规矩。

【简评】 刘熙载指出钟繇书"大巧若拙",故鉴赏者要发现"拙中之趣",才算真赏。马叙伦《石屋余瀋》云:"书自悬肘来之拙,是真拙;非不知书者之自然拙;亦非知书者之模仿拙。自然拙不美;模仿拙反丑。"将"拙"分为"真拙""自然拙"和"模仿拙",并指出"自然拙不美","模仿拙反丑",一语中的,一针见血,真卓见也! 他认为"真拙"来自悬肘,因为悬肘后对笔不能完全精确地把控,所以会出现一些意料之外的效果,但这些意外的效果,都是在书者具有坚实过硬的技法基础上的变化,自然而不逾规矩,与不知书者自然书写的效果——不入规矩——不同,与知书者模仿拙的效果——矫揉造作——也不同。"大巧若拙"乃是"真拙"。此论对当今书法创作有警示意义。

（智永）兼能诸体，于草最优，气调下欧、虞，精熟过于羊、薄。

<div style="text-align:right">［唐·张怀瓘·书断中］</div>

【注释】气调：气概、气度、格调。指作品所显示出的精神风貌。　羊、薄：羊欣和薄绍之，南朝宋书法家，二人早年从吴兴太守王献之学习书法。二人交往密切，在书法上卓有成就，时号"羊薄"。

【简评】"精熟"是对技巧的评价，主要体现在点画、结构、章法上，属形质层面，易把握，但"气调"属于精神层面，关乎形质而又不限于形质，故不易把握。欧、虞均以楷书为优，欧书点画挺劲有力，结构端庄中有奇趣、中宫紧结而四周舒展，给人神凝气敛、严正肃然之感，虞书则点画温润，结体舒展大方，有文质彬彬的君子风度，都显示出很高的精神品味。相比之下，智永无论楷书还是草书，个性特点都稍逊一筹。

或以谓精熟至极，索靖不及张芝；妙有余姿，张芝不及索靖。

<div style="text-align:right">［元·陶宗仪·书史会要］</div>

【注释】妙有余姿：字形字势有令人赏玩不尽的妙处。

【简评】张芝与索靖均善草书，张芝以精熟著称，精熟来自工夫。索靖则以姿态生动见称。袁昂《古今书评》称索靖书"如飘风忽举，鸷鸟乍飞"，"妙有余姿"之谓也。

吾于书，似可直接赵文敏，第少生耳。而子昂之熟，又不知吾有秀润之气。惟不能多书，以此让吴兴一筹。

<div style="text-align:right">［明·董其昌·画禅室随笔·评法书］</div>

【注释】第：但。　让：亚于，输于。

【简评】书要熟，但又不能过熟。郑杓《衍极》："欧、虞、褚皆深得书理。然信本伤于劲利，伯施过于纯熟，登善少开合之势。"以"过熟"批评虞世南书。姚孟起《字学臆参》说书要"忌熟"，"熟则俗"。孙承泽《庚子消夏录》云："董玄宰谓鲜于书胜赵承旨，亦正以鲜于书不熟不俗耳。""不熟"即"生"。董其昌《容台别集》卷二又云："赵书因熟得俗态，吾书因生得秀色。"皆忌熟而俗，尚生而秀。

欲知屋漏痕、折钗股,于圆熟求之,未可朝执笔而暮合辙也。

[明·董其昌·画禅室随笔·论用笔]

【注释】圆熟:熟练。　合辙:后车与前车的车辙重叠,比喻相符。

【简评】这则书评的意思是:要写出点画如屋漏痕、折钗股的效果,要反复练习至于精熟才可以,不是一朝一夕就能达到的。

董其昌论书强调"生",批评赵孟頫"因熟得俗态",但这里又强调熟练,看似矛盾,其实不矛盾。他强调的"生",是"熟后生",是在技法熟练之后追求陌生化效果,是强调变化。

书必先生而后熟,既熟而后生。先生者,学力未到,心手相违;后生者,不落蹊径,变化无端。

[清·宋曹·书法约言·总论]

【简评】"书必先生而后熟",因为书法首先需要熟练的书写技术。熟练的用笔、用墨、结构、布白的能力,是书法的基础,没有这些基础,就是"生",就是"学力未到,心手相违",如此,何以谈书法?《书法约言·论楷书》曰:"习熟不拘成法,自然妙生。""既熟而后生",是为了创新。伊瑟尔说,艺术需要"陌生化","既熟而后生"的"生",就是"陌生化"。熟悉程式、套路而有意避开,变化多端,呈现自己独特的面目,这才是书法创作的真正目标。学力未到,心手相违,不能熟而假装抛弃熟,技术不过关而追求创新,此为书法界一病。

董思翁曰:"作字须求熟中生。此语度尽金针矣。山谷生中熟,东坡熟中生,君谟、元章亦尚有生趣。赵松雪一味纯熟,遂成俗派。惟《黄庭内景经》书生意迥出,绝不类松雪书,而世亦无问津者。"

[清·吴德旋·初月楼论书随笔]

【注释】董思翁:董其昌,号思翁。　度尽金针:犹金针度人,比喻将高明的技艺、秘诀传授与他人。金针,比喻秘法,诀窍。　生意迥出:指《黄庭内景经》比其他作品生动有趣,水平高于其他作品。

【简评】艺术、技术必须精熟,构思、创意、形式必须有新意,这就是熟中生。

书家同一尚熟,而熟有精粗浅深之别,唯能用生为熟,熟乃可贵。自世以轻俗滑易当之,而真熟亡矣。

[清·刘熙载·书概]

【注释】同一:一致。

【简评】刘熙载将"熟"区分为粗浅的"熟"和精深的"熟"两个层次,是很有意义的。粗浅的"熟"是"轻俗滑易";精深的"熟"是熟而后生,熟中有生,是"真熟"。"轻俗滑易"是"俗态",为书法之大忌,也是书法忌太"熟"的原因。傅山说"笔不熟不灵,而又忌衰熟,则近于衰矣","衰"的意思是不庄重,沈尹默《论书诗》云"最嫌烂熟能伤雅",谓"烂熟"为俗,都说出了书忌太熟的理由。

书贵熟后生。书贵熟,熟则乐;书忌熟,熟则俗。

[清·姚孟起·字学臆参]

【简评】所谓"熟后生",指先精熟于技法,然后求变化创新。所谓"书忌熟,熟则俗"指重复简单的技巧,无创新,无自我风格。如何求"生"呢?杨钧《草堂之灵》卷九说:"而习见之品,只能增熟,不能求生。欲得与习见完全相反者,除六朝造像外,实无他物。"这是求"生"的一种办法。近世以来,学书者多取法魏碑、魏晋残纸、秦诏版权量文字、古隶等,皆求"生"之途径。

书法要旨,有正与奇。所谓正者,偃仰顿挫,揭按照应,筋骨威仪,确有节制是也。所谓奇者,参差起复,腾凌射空,风情姿态,巧妙多端是也。奇即连于正之内,正即列于奇之中。正而无奇,虽庄严沉实,恒朴厚而少文。奇而弗正,虽雄爽飞妍,多谲厉而乏雅。

[明·项穆·书法雅言·正奇]

【注释】揭按:提按。 筋骨:比喻书法的点画形体。 威仪:威严庄重。节制:指有所限制,不使之过度。 腾凌射空:指字形有向空中腾跃之势。腾凌,也作"腾陵",腾跃。 少文:缺少美感。 雄爽:雄健豪爽。 飞:飞动。妍:妍美。 谲(jué)厉:怪异、猛烈。

【简评】项穆论书,以中和为原则,对于"正"与"奇",正是以中和为原则来论述的。他认为"正"就是在用笔、结体上"有节制","奇"则是有变化。有节

制即符合规矩法度,有变化则是打破规矩法度。项穆认为正中要有奇,奇中要有正,不能正而无奇,也不能奇而无正。

字须奇宕潇洒,时出新致,以奇为正,不主故常。此赵吴兴所未尝梦见者,惟米痴能会其趣耳。

古人作书,必不作正局,盖以奇为正。此赵吴兴所以不入晋、唐门室也。《兰亭》非不正,其纵宕用笔处,无迹可寻。若形模相似,转去转远。

[明·董其昌·画禅室随笔·论用笔]

【注释】奇宕:有奇姿异态。　纵宕:放纵恣肆。这里指用笔变化丰富。形模:形状、样子。　转去转远:这句意思是说:如果临习《兰亭序》只追求形似,则离其"以奇为正""纵宕用笔"的特点会越来越远。

【简评】"奇"即"时出新致""不主故常",求新求变。董其昌认为求新求变才是书法艺术的根本,也是晋、唐书法的高明之处。他批评赵孟頫"不入晋、唐门室",是因为赵孟頫只作正局,不求变,无奇趣。这些看法无疑是正确的,也是深刻的。

写字之妙,亦不过一正。然正不是板,不是死,只是古法。
写字无奇巧,只有正拙。正极奇生,归于大巧若拙而已矣。

[清·傅山·霜红龛集·卷二十五·字训]

【简评】傅山强调"正"和"拙",认为"正极奇生","大巧若拙",颇具辩证思维。他说的"正"是书者正直的人格在书法风格上的表现。他强调"正不是板,不是死,只是古法",非常重要,因为追求正容易"板","板"便缺乏生气。

云峰郑道昭诸碑,遒劲奇伟,与南朝《瘗鹤铭》异曲同工。

[清·杨守敬·学术迩言·评碑刻]

【注释】云峰郑道昭诸碑:指云峰山刻石中郑道昭所书《郑文公碑》(上、下)《观海童诗》《论经书诗》等。云峰山刻石是一组北朝书法刻石,分布于今莱州市南部山区的云峰山、大基山和平度市的天柱山以及青州的玲珑山,共

瘞鶴銘

四十余处，系北魏郑道昭出任光州和青州刺史及其儿子郑述祖任广州刺史时所刻。　《瘗鹤铭》：原刻于镇江焦山西麓崖壁上，楷书，传为南朝梁陶弘景所书。

【简评】云峰山郑道昭诸碑及《瘗鹤铭》皆摩崖石刻，笔法方圆兼备，遒劲有力，结体宽博，有雄伟之气，以"遒劲奇伟"四字概括其书风，简洁而准确。

<u>鲁公三稿</u>皆奇，而《<u>祭侄稿</u>》尤为奇崛。

[清·王澍·竹云题跋]

【注释】鲁公三稿：颜真卿的三种行书墨迹：《祭侄季明文稿》《告伯父稿》《争座位帖》。　祭侄稿：《祭侄季明文稿》的简称。

【简评】鲁公三稿皆为即兴写作的文稿，事先无构思设计，书写时情感一任自然，不计工拙，忘怀得失，无拘无束，而其功力、素养、人格、情感真实自然地表现于点画笔墨及结构布局之中，故无论其形式特点还是情感内涵，都非常独特，真乃"奇"作。"《祭侄稿》尤为奇崛"者，因其感情最沉痛，形式也最独特，它由真到草，由整齐到纷乱，由疏朗到密集，点画笔墨直观地体现了感情由沉痛而较平静到激动不能自已的过程。

《兰亭》神理在"似奇反正，若断若连"八字，<u>是以</u>一望<u>宜人</u>，而究其结字<u>序画</u>之故，则奇怪<u>幻化</u>，<u>不可方物</u>。

[清·包世臣·艺舟双楫·答熙载九问]

【注释】是以：因此。　宜人：合乎心意。　序画：排列点画次序。　幻化：变化。　不可方物：不能用语言来形容。

【简评】《兰亭序》用笔、结构的变化极为丰富，可谓奇妙，但奇而不怪，似奇反正，恰到好处，可谓中和美之极致。所谓"若断若连"，指点画之间、字与字之间，笔断而意连，形未连而气脉相连。

王献之，晋中书令。善<u>隶</u>、<u>藁</u>，<u>骨势</u>不及父，而<u>媚趣</u>过之。

[南朝宋·羊欣·采古来能书人名]

【注释】隶：楷书的别名，也作"今隶"，魏、晋至唐使用。　稾：同"槀"，稿，草书。　骨势：骨力，也称"骨气"，指书法内在的精神气质和力量。　媚趣：优美动人的意趣。

【简评】"骨势"指书法的力感，"媚趣"指点画形态的婀娜多姿、优美动人，前者重在精神，后者重在形态，当然，"媚趣"也可以指精神气质。

献之始学父书，<u>正体</u><u>乃</u>不相似，至于<u>绝笔</u>章草，<u>殊</u>相<u>拟类</u>，笔迹<u>流怿</u>，<u>宛转妍媚</u>，乃欲过之。

<div align="right">［南朝宋·虞和·论书表］</div>

【注释】正体：楷书。　乃：却。　绝笔：绝妙的用笔。　殊：很。　拟类：相似。　流怿：流畅、流利。　宛转妍媚：柔婉、华美。宛转，同"婉转"。

【简评】从流传至今的二王父子的作品看，他们的草书并不是带隶书笔意的章草，而是今草、小草。虞和指出王献之小草学王羲之，但更流利，更柔美，即所谓"今妍"。虞和云："夫古质而今妍，数之常也。爱妍而薄质，人之情也。"对妍媚持肯定态度。

褚遂良……善书，少则<u>服膺</u><u>虞监</u>，长则<u>祖述</u>右军，真书甚得其<u>媚趣</u>，若瑶台青璅，<u>窅映</u>春林；美人婵娟，似<u>不任罗绮</u>。<u>增华绰约</u>。欧、<u>虞谢之</u>，其行单之间，即居二公之后。

<div align="right">［唐·张怀瓘·书断下］</div>

【注释】服膺：信服。　虞监：虞世南。虞曾任秘书少监、秘书监等职，故世称虞秘监。　祖述：效法古人的所作所为。　媚趣：这里指王羲之楷书柔婉、华丽、婀娜多姿的特点。　瑶台：用美玉砌成的楼台。　青璅(suǒ)：即青琐，装饰皇宫门窗的青色连环花纹，泛指豪华富丽的建筑。　窅(yǎo)映：远映。　婵娟：美女。　不任罗绮：形容女子娇美柔弱，连丝绸做的轻薄衣服都无力承受。任，承受。罗绮，丝绸做的衣服。　增华：华美。　绰约：女子体态柔美的样子。　谢之：不如他。

【简评】张怀瓘论褚遂良楷书，云其甚得王羲之书之媚趣，并以"瑶台青

瓃,宵映春林""美人婵娟,似不任罗绮"来比喻,甚得后世论书者激赏,被广为引用。"媚趣"者,柔美、华丽之谓也。

凡书之害,<u>姿媚</u>是其<u>小疵</u>,<u>轻佻</u>是其大病。

<div align="right">〔宋·黄庭坚·与宜春朱和叔〕</div>

【注释】姿媚:姿态美好。用以形容书法,指偏重于柔美、细嫩、小巧、流丽的美。 小疵:小毛病。 轻佻:举止不稳重。

【简评】书法本应追求姿态美好,但这里说"姿媚是小疵",为何?盖一味追求姿态华美,便会弱化对骨力、神韵的追求,而书法应以骨力、神韵为上。"轻佻"是人知识、修养差的表现,表现在书法风格上,即是书风的"轻佻"。本无能力而要表现,技艺很差却要炫耀,这就是大病。

柳诚悬书,极力变右军法,盖不欲与《禊帖》面目相似,所谓化神奇为臭腐,故离之耳。凡人学书,以姿态取媚,鲜能解此。

<div align="right">〔明·董其昌·画禅室随笔·评书法〕</div>

【简评】柳公权学王羲之而能离之,姿态形貌迥异,董其昌谓其善于变化。学而不变,乃"化神奇为臭腐",学书者当戒之。吴德旋《初月楼论书随笔》载孙承泽(退谷)曰:"董公娟秀,终困于右军,未若柳之脱然能离。"肯定柳公权学王羲之能离,而批评董其昌不能离。"凡人学书,以姿态取媚,鲜能解此"批评学书只模仿姿态而不学其神理的弊端。

香光自云:"姿媚旧习,亦复一洗。"知其悔姿媚者深也。

<div align="right">〔清·张照·天瓶斋题跋〕</div>

【简评】姿媚、秀美是董其昌书法的特点,但董其昌更看重疏淡,视姿媚为小疵。

晋人后,智永圆劲秀拔,蕴藉浑穆,其去右军,如颜之于孔。智永、虞世南、赵孟頫皆尚圆韵含蓄,是为一派。

[清·梁巘·承晋斋积闻录·评书帖]

【注释】秀拔:秀丽挺拔。 蕴藉:含而不露。 浑穆:醇正中和。 去:距离。 如颜之于孔:如同颜渊与孔子之间(的差距)。

【简评】"圆劲秀拔"即秀美而有力。米芾《海岳名言》评智永《真草千字文》"秀润圆劲",意同。"圆韵"指用笔婉转柔美,与"姿媚"近似。智永、虞世南、赵孟頫皆王羲之书风之一脉之传。

书格至孟頫一变,说者谓其"有意取妍,微伤婉弱",然右军《稧帖》正以姿致胜,固未可皮毛论也。

[清·乾隆·题赵孟頫十札卷]

【简评】冯班说赵书"字形流美","流美"就是"妍"。"右军《稧帖》正以姿致胜"是说《兰亭序》以字形"流美"取胜,这是对"妍"和"姿媚"的肯定。

《争座位帖》如镕金出冶,随地流走,元气浑然,不复以姿媚为念。夫不复以姿媚为念,其品乃高。所以此帖为书之极致。

[清·阮元·跋《争座位帖》]

【注释】元气:指天地未分前的混沌之气,也指人的精神。

【简评】这段评论的意思是说,《争座位帖》浑然为一,整体上表现出一种精神,而不追求、计较一点一画、一字一形的漂亮完美,所以品味高,为书法最高境界。这是典型的重道轻技的鉴赏观。"不以姿媚为念"是很多书家、书评家品评书法的原则。

近人多为完白之书,然得其姿媚靡靡之态,鲜有学其茂密古朴之神。

[清·康有为·广艺舟双楫·说分]

【注释】为:指临摹、学习。　完白:邓石如。　靡靡:柔弱无力的样子。

茂密:本指植物茂盛而繁密,用于书法,指点画厚重、字形宽博、章法充实(其反面是空灵)等因素综合呈现出的一种总体风貌。

【简评】康有为认为邓石如书法(主要是篆书和隶书)有追求姿态优美而导致点画柔弱的缺点,也有茂密古朴的优点,而学他的人,只学其"态",而忘其"神"。这一评论是准确的。

盖李斯笔法<u>敦古</u>,于简易中正有<u>浑朴</u>之气,不许以轻心掉之。

[清·王澍·虚舟题跋]

【注释】敦古:敦厚、古朴。　浑朴:淳朴无华。

【简评】李斯小篆纯用中锋,笔画粗细均一,字形方正、匀称,布白均匀,规范、严谨至极,而失其朴素,但用笔、结构简易,确有浑朴之气。

此碑沉着<u>劲栗</u>,不以跌宕掩其<u>朴气</u>,最为可贵。

[清·何绍基·跋麓山寺碑]

【注释】劲:有力。　栗:庄敬,严肃。　朴气:古朴、朴拙的特点。

【简评】"跌宕"指李邕《麓山寺碑》结体欹侧、动感强、放纵不拘的特点。这与朴实、朴拙、古朴是相悖的。但何绍基认为,虽然如此,但《麓山寺碑》还有沉着有力、庄敬严肃的一面,所以"朴气"犹存。

大令《洛神十三行》,黄山谷谓"<u>宋宣献公</u>、<u>周膳部</u>少加笔力,亦可及此"。此似言之太易,然正以明大令之书不惟以妍妙胜也。其《保母砖志》,近代虽只有摹本,却尚存<u>劲质</u>之意。学晋书者,尤当以劲质先之。

[清·刘熙载·书概]

【注释】宋宣献公:宋绶(991—1041),字公垂,谥宣献,北宋名臣、学者及

藏书家。 周膳部：周越，字子发，一字清臣，曾任膳部员外郎，故称"周膳部"。 少：稍微。 《保母砖志》：王献之行书。 劲质：刚健、质朴。

【简评】王献之书所以妍媚著称，如羊欣《采古来能书人名》说他"骨势不及乃父，而媚趣过之"，虞和《论书表》说他"笔迹流怿，宛转妍媚"，但刘熙载认为献之"不惟以妍妙胜"，还存"劲质"，这是甚具识力的见解。

（十六）书要变化创新

凡书通即变。王变白云体，欧变右军体，柳变欧阳体，永禅师、褚遂良、颜真卿、李邕、虞世南等，并得书中法，后皆自变其体，以传后世，俱得垂名。若执法不变，纵能入石三分，亦被号为"书奴"，终非自立之体，是书法之大要。

［唐·释亚栖·论书］

【简评】书法一定要"变"，在前人的基础上变化、创造，立自己之体。历史上有名的大书法家，无一不是如此。

褚书在唐贤诸名士书中秀颖，得羲之之法最多者。真字有隶法，自成一家，非诸人可以比肩。

［宋·米友仁·跋《雁塔圣教序》］

【注释】秀颖：优异，突出。

【简评】米友仁认为褚遂良在唐代书家中最突出，因为他在楷书中融入隶法，能自成一家。可见他把创新、"自成一家"作为书法的评价标准。

本朝以书名家者，至黄太史、米仪曹各得书法之变，自成一家，未易优劣。

［宋·魏了翁·鹤山大全文集·卷六十一·题米南客帖］

【注释】黄太史：黄庭坚。黄庭坚在哲宗朝任《神宗实录》编撰史官，故称。

米仪曹:米芾。米芾做过礼部员外郎,而礼部郎官被称为仪曹,故米芾被称为"米仪曹"。　　未易优劣:很难比较其优劣。

【简评】这里肯定黄庭坚和米芾在书法上各有创变,自成一家。

山谷"世人但学《兰亭》面,欲换凡骨无金丹"句,盖为守法不变者言之。字曰"二王",画曰"二米",何尝不守家法?何尝拘守家法?不囿家法,正所以善承家法也。则能守而能变之功也。

[清·朱和羹·临池心解]

【注释】金丹:仙人道士以金石炼制的药,相传服之可以成仙。　　二米:米芾和他的儿子米友仁。

【简评】朱和羹借黄庭坚诗句阐发学习书画既要守法又要变法的道理,举二王、二米为例,极贴切。

颜鲁公书,自魏晋及唐初诸家皆归櫽栝。东坡诗有"颜公变法出新意"之句,其实变法得古意也。

[清·刘熙载·书概]

【注释】櫽栝:意为对原有的文章、著作进行剪裁改写。这里指吸收借鉴魏晋及唐初诸家书法并有所创新。

【简评】东坡说"颜公变法出新意",是肯定颜真卿在书法上的创新,刘熙载说"其实变法得古意"则强调颜真卿的创新来自对古法的继承。真正的继承一定是有创新的继承,照搬照抄不是继承,真正的创新也一定是有继承的创新,没有无源之水、无本之木。

(十七)以人论书

人貌有好丑,而君子小人之态不可掩也。言有辩讷,而君子小人之气不可欺也。书有工拙,而君子小人之心不可乱也。

[宋·苏轼·跋钱君倚《遗教经》]

【简评】"君子""小人"是古人对人的道德评价。一个人的道德水平能在其神态、气质、行为和艺术作品中完全反映出来吗？不能。因为人会做假，隐瞒。元好问诗曰："心画心声总失真，文章宁复见为人。高情千古《闲情赋》，争信安仁拜路尘。"文章不能反映真实人品，书法亦如是。

论书当论其人，工拙不足论也，况其工如是耶！

[金·赵秉文·闲闲老人滏水文集·卷二十·题杨少师《侍御帖》]

【简评】"论书当论其人，工拙不足论"实则以人品论书品，此乃中国古代书法评论的偏颇之处。书品与人品有相合，有不相合，不可一概而论。

斯人忠义，出于天性，故其字画刚劲独立，不袭前迹，挺然奇伟，有似其为人。

[宋·欧阳修·唐颜鲁公二十二字帖]

【简评】颜真卿是书法史上少有的人品与书品相统一的书法家，欧阳修认为其字之刚劲、独特、挺拔奇伟正是其为人忠义的表现，甚是。侯仁朔评颜真卿《争座位帖》云："观其浑朴条畅，率意径行，而忠义奋发自不可掩，益知古来万事贵天生也。"与欧阳修说意同。

世南貌儒谨，外若不胜衣，而学术渊博，论证持正，无少阿循，其中抗烈，不可夺也。故其为书，气秀色润，意和笔调，然而内含刚特，谨守法度，柔而莫渎，如其为人。

[宋·朱长文·续书断]

【注释】儒谨：温良谨厚。　不胜衣：谦恭退让貌。《礼记·檀弓下》："文子其中退然，如不胜衣；其言呐呐然，如不出其口。"　少：稍微。　阿循：曲从循私。　抗烈：高亢激烈。　不可夺也：不可改变。　刚特：刚正而不随流俗。　渎：轻慢，对人不恭敬。

【简评】这则书论分析虞世南的性格与其书法风格之间的关系，指出其性格温良谨厚、谦恭退让，但刚正不阿，其书风则"气秀色润，意和笔调"，柔中有刚，谨守法度，书风如其人品、性格。

呜呼,鲁公可谓忠烈之臣也……其发于<u>笔翰</u>,则刚毅<u>雄特</u>,<u>体严</u>
<u>法备</u>,如忠臣义士,正色立朝,<u>临大节不可夺</u>也。<u>扬子云以书为心</u>
<u>画</u>,于鲁公<u>信</u>矣。

<div align="right">[宋·朱长文·续书断]</div>

【注释】笔翰:毛笔。　雄特:英勇出众。　体严:风格严整。　法备:法
度完备。　临大节不可夺:在生死关头仍不改变其原来的志向。　"扬子云"
句:扬雄《法言·问神》:"故言,心声也;书,心画也。声画形,君子小人见矣。
声画者,君子小人之所以动情乎。"意思是说,说出来的话是心灵的声音,写出
来的文章是心灵的图画。从说出来的话、写出来的文章可以判断一个人是君
子还是小人。　信:真实可信。这句意思是说,从颜鲁公来看,扬雄的说法是
可信的。

【简评】书品如人品,颜真卿是典型,但以此个例证明"书为心画""书品如
人品"为普遍规律,显然证据不足。所以,书品与人品的关系,不可一概而论。

字被苏、黄胡乱写坏了。近见蔡君谟一贴,字字有法度,如端士
正人,方是字。

<div align="right">[宋·朱熹·朱子语录·卷一百四十]</div>

【简评】"端士正人"即品行端正的人,正人君子。以正人君子来比喻书法
有法度,即以道德原则为书法鉴赏标准。朱熹鄙薄苏、黄的话是偏见,说蔡襄
书法"字字有法度,如端士正人",也不能说明蔡襄书法就比苏、黄书法高明,
因为书法之高低在于美与不美,而不完全取决于有法度。

鲁公于书,其过人处正在法度<u>备存</u>而<u>端劲</u><u>庄特</u>,望之知为<u>盛德</u>
<u>君子</u>也。

<div align="right">[宋·董逌·广川书跋]</div>

【注释】备存:齐备。　端劲:端正有力。　庄特:庄重。　盛德君子:道
德高尚的君子。

【简评】董逌认为颜真卿书法有两个显著特点,一是法度齐备,二是风格
端正有力、庄重严肃,这两点都与盛德君子的神情、气质相符。所论甚是。

颜太师书世多不见,不肖平生见真迹三本:《祭侄季明文》《马病》、此帖。《祭侄》行草,《马病》行真,皆小,而此帖<u>正行</u>,<u>差大</u>。虽体制不同,然其<u>英风</u><u>烈气</u>见于笔端,一也。

[明·汪柯玉·珊瑚网·卷二十]

【注释】《马病》:《马病贴》,颜真卿行书帖之一。　正行:行书。　差大:比较大。　英风:高尚的人格。　烈气:刚直的个性。

【简评】此为鲜于枢论颜真卿《刘中使帖》之语。鲜于枢认为《祭侄稿》《马病贴》《刘中使帖》三帖体现了颜真卿的高尚的人格和刚直的个性。从帖中很难看到高尚人格,因为人格很难具象化为点画结构,但点画结构可显示刚劲有力等特点,此与其性格之刚直确有某种内在的联系。

或问蔡京、卞之书。曰:其<u>悍诞</u><u>奸傀</u>见于<u>颜眉</u>,吾知千载之下,<u>使人掩鼻过之</u>也。

[元·郑杓·衍极]

【注释】悍诞:凶暴放荡。　奸傀:奸诈虚伪。　颜眉:面孔和眉毛。　使人掩鼻过之:指让人感到极为厌恶。

【简评】此为论蔡京、蔡卞兄弟书法语。以人品代替书品,以论人代替论书,此为论书之偏见。蔡京、蔡卞虽人品不淑,但书艺高超,不应因其人品低下而贬低其书法。

颜真卿平日运笔清活圆润,能兼古人之长。米、岳则猛厉奇伟,终<u>堕</u>一偏之失,以孔门<u>方</u>之,真有<u>回</u>、<u>路</u>两子之别。

[明·吴宽·匏翁家藏集·卷四十]

【注释】方:比拟。　回:颜回。颜回是孔子最喜欢的弟子。孔子说:"贤哉回也!一箪食,一瓢饮,在陋巷,人不堪其忧,回也不改其乐。贤哉回也!"路:子路。子路性格急躁粗鲁,好勇尚武,孔子曾多次批评他。

【简评】这里把"清活圆润""猛厉奇伟"两种书法特征跟颜回、子路所代表的两种人格联系起来,并以人格高下来评价书法之高下,是典型的"书如其人"观。

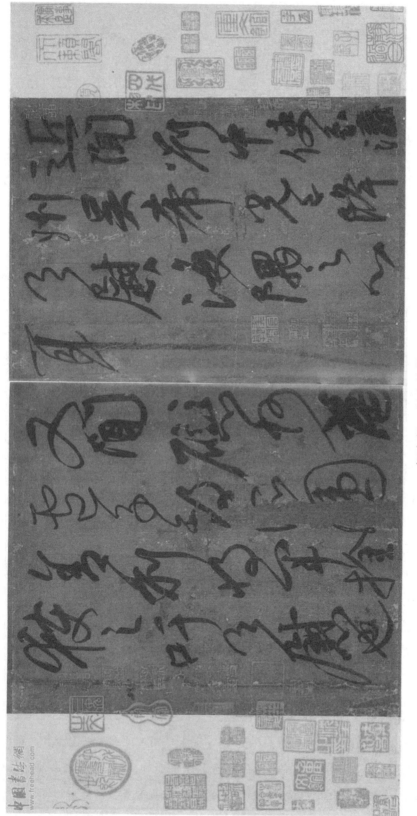

颜真卿·刘中使帖

论书者云"多似其人"。苏文忠,人逸也,而书则庄。

[明·徐渭·徐渭集·卷二十·大苏所书金刚经石刻]

【注释】逸:放任,不受拘束。 庄:端重。

【简评】徐渭认为苏轼生性爱好自由,不拘一格,而其书却端庄厚重,书不如其人。其实,苏轼的书风是非常多变的,《赤壁赋》的确端庄,而《黄州寒食诗》《李白仙诗帖》等则欹侧多变,不能以一"庄"字概括。

若赵孟頫之书,温润闲雅,似接右军正脉之传,妍媚纤柔,殊乏大节不夺之气。所以天水之裔,甘心仇敌之禄也。

[明·项穆·书法雅言·心相]

【注释】"殊乏"句:很缺乏在生死关头仍不改其原来志向的气节。殊,很,甚。夺,丧失。 天水之裔:赵氏为天水郡望("郡"是行政区划,"望"是名门望族,"郡望"表示某一地域或范围内为众人所仰望的贵显家族),赵孟頫为宋太祖赵匡胤十一世孙秦王赵德芳嫡派子孙,故称"天水之裔"。 "甘心"句:赵孟頫作为宋皇室后裔却在元代做官。

【简评】赵孟頫书温润闲雅、妍媚,但并不纤弱。赵书偏阴柔之美,正是其特点,以雄强、豪迈、刚劲等阳刚之美的标准要求他,是强人所难。阴柔、阳刚各有其美,不应厚此薄彼。项穆将书法的阴柔之美和性格的软弱联系起来虽有一点的道理,但以道德否定书法,不足取法。项穆《书法雅言·资学附评》云:"子昂之学,上拟陆、颜,骨气乃弱,酷似其人。"与此则观点一致。钱泳《履园丛话·书学·总论》指出:"褚中令书,昔人比之美女婵娟,不胜罗绮,而其忠言谠论,直为有唐一代名臣,岂在区区笔墨间,以定其人品乎?"反驳有力。

柳诚悬骨鲠气刚,耿介特立,然严厉不温和矣。

[明·项穆·书法雅言·正奇]

【简评】"骨鲠气刚,耿介特立""严厉""不温和"均是评价人的品质和性格的术语,此处用来评价书法,是视书法为人,以人品论书品。

鲁公书如正人君子,<u>冠佩而立</u>,<u>望之俨然,即之也温</u>。

<div align="right">[明·冯班·钝吟书要]</div>

【注释】冠佩而立:戴着冠和佩饰站在那里。指言行、妆束显得严肃、端正。 "望之"句:《论语·子张》:"子夏曰:'君子有三变:望之俨然,即之也温,听其言也厉。'"意思是说:君子有三种不同的神态,远远地看上去觉得很庄重,接近之后觉得很温和,听他说话又觉得很严肃。

【简评】这是典型的以人品论书品观念,是说颜真卿书法有"正人君子"既庄重又温和的精神风貌。

<u>鲁公刚方性成</u>,作书亦方整持重,前辈谓士人不可无道,心不可<u>泥道</u>,<u>貌</u>鲁公书,无乃道貌毕呈?

<div align="right">[清·侯仁朔·侯氏书品]</div>

【注释】鲁公刚方性成:颜真卿具有刚直方正的本性。 泥道:固执、死板地对待道。 貌:本义为外表,这里用作动词,意思是看、观察。这句意为:难道不是道和外表形象都得到了呈现吗?

【简评】这里把颜鲁公刚正、老成的个性和书法方整厚重的特点联系起来,认为其书法是其个性的表现。

予极不喜赵子昂,<u>薄</u>其人,遂恶其书。近细视之,亦未可厚非。熟媚绰约,自是贱态;润秀圆转,尚属正脉。盖自《兰亭》内稍变而至此,与时高下,亦由气运,不独文章然也。

<div align="right">[清·傅山·霜红龛集·卷二十五·字训]</div>

【注释】薄:轻视,看不起。

【简评】钱泳《覆园丛话·书学》云:"松雪书用笔圆转,直接二王,施之翰牍,无出其右。"与傅山"润秀圆转尚属正脉"意同。董其昌也不喜赵孟頫为人及书法,曾多次贬损,但晚年时说:"余年十八学晋人书,得其形模,便目无吴兴;今老矣,始知吴兴书法之妙。"(《三希堂法帖》卷四《跋赵吴兴书》)与傅山肯定其"润秀圆转"一样,都是尊重艺术标准从而超越道德偏见的佳例。

张丑云:"子昂书法温润闲雅,远接右军,第过为妍媚纤柔,殊乏大节不夺之气。"非正论也。褚中令书,昔人比之美女婵娟,不胜罗绮,而其忠言谠论,直为有唐一代名臣,岂在区区笔墨间,以定其人品乎?

[清·钱泳·履园丛话·书学·总论]

【注释】谠论:正直的言论。　区区:小,少,形容微不足道。

【简评】钱泳主张不能通过笔墨特点来评定人品,具体而言,"妍媚纤柔"的书法特点并不能说明其人道德水平低下,缺乏节操。褚遂良书法就是一例。此论客观,有说服力,比项穆的看法高明许多。

书学不过一技耳,然立品是第一关头。品高者,一点一画,自有清刚雅正之气;品下者,虽激昂顿挫,俨然可观,而纵横刚暴,未免流露楮外。故以道德、事功、文章、风节著者,代不乏人。论世者,慕其人,益重其书,书人遂不朽于千古。

[清·朱和羹·临池心解]

【注释】楮:纸的代称。

【简评】重德轻技是中国古代的重要观念。其原因是:他们认为品高则技艺自然高,品低则技艺自然低,德与技艺统一,且德决定技艺。因此,论艺之高低,不是论艺术技巧之高低,而是论道德、事功、文章、风节之高低,书以人重,而不是人以书重。这种把道德观念凌驾于艺术审美观念之上的思维模式,是中国古代艺术批评的一大弊端。

张果亭、王觉斯人品颓丧,而作字居然有北宋大家之风,岂得以其人而废之?

[清·吴德旋·初月楼论书随笔]

【注释】张果亭:张瑞图(1570—1644),字无画,又字长公,号二水,别号果亭山人,明晚期书法家。　王觉斯:王铎(1592—1652),字觉斯,明末清初书画家。　颓丧:消极颓废的样子。这里指人品差。

【简评】张瑞图、王铎是书风与人品不相符的典型。张瑞图曾依附阉党魏

忠贤,王铎为明朝官员,清人入关后降清,在清廷为官,故云"人品颓丧"。然二人书法皆点画刚硬,气势雄强,毫无纤弱柔媚之意。由此可见,论书应将书艺和人品分开。

坡老笔挟风涛,天真烂漫;米痴虎卧凤立,二公书绝一时,是一种豪杰之气。黄山谷清癯雅脱,超卓之中寄托深远,是名贵气象。凡此皆字如其人,自然流露者。

[清·周星莲·临池管见]

【注释】坡老:"东坡老"的省称,即苏轼。 笔挟风涛:比喻用笔气势猛烈。 米痴:米芾。 虎卧凤立:如老虎蹲卧,如凤凰站立,比喻静中有动,气势不凡。 清癯:清瘦。 雅脱:高雅脱俗。 超卓:出类拔萃,不同凡响。名贵:贵重难得。

【简评】苏轼、米芾、黄庭坚三人个性鲜明,书法成就相当,而各有特色。周星莲认为他们三人的书法风格都是其个性的自然流露。所论甚是。

点者,字之眉目,全藉顾盼精神,有向有背,随字异形。

向背者,如人之顾盼、指画、相揖、相背。发于左者应于右,起于上者伏于下。大要点画之间,施设各有情理。求之古人,右军盖为独步。

[宋·姜夔·续书谱]

【注释】大要:关键。 施设:指点画的安排。

【简评】古人论书,常以人的神态、性情作比拟,认为书法应有人的神情态度。这是视书法为生命、为人的书法观。

《祭季明稿》,心肝抽裂,不自堪忍,故其书顿挫郁屈,不可控勒。此《告伯文》心气和平,故容夷婉畅,无复《祭侄》奇崛之气。所谓"涉乐方笑,言哀已叹",情事不同,书法亦随以异,应感之理也。

[清·王澍·虚舟题跋]

前輩益宇伯
詞曄寶龍品標主壁
後進領袖王師韓魯雲敷為雄
之今翩發無諜抑好古能世家覊尋
蕭寺作一序以闡宇伯以經濟以見山
仰希單塊不克因也

洪洞王鐸

【注释】《祭季明稿》：即颜真卿《祭侄季明文稿》，又简称《祭侄稿》。　抽裂：崩裂，割裂。形容极端痛苦。　不自堪忍：自己无法忍受。　容夷：平和。婉畅：畅达。　涉乐方笑，言哀已叹：《文赋》云："思涉乐其必笑，方言哀而已叹。"意思是说，当人想到快乐的事情时，就会情不自禁地微笑，当刚刚说到悲伤的事情时，就开始叹气了。意即人的内心感情会在颜面、神情上表现出来。《书谱》云："写《乐毅》则情多怫郁，书《画赞》则意涉瑰奇，《黄庭经》则怡怪虚无，《太师箴》又纵横争折，暨乎兰亭兴集，思逸神超；私门诚誓，情拘志惨。所谓涉乐方笑，言哀已叹。"是说王羲之写不同作品时心情不同，因而作品的风格也各不相同。

【简评】王澍以《祭侄文稿》为例，又引孙过庭《书谱》语，说明书法作品能准确地反映书者书写时的感情状态。此说有一定道理，但不可能绝对。

书道妙在性情，能在形质，然性情得于心而难名，形质当于目而有据，故拟与察皆形质中事也。

书之形质如人之五官四体，书之性情如人之作止语默。

[清·包世臣·艺舟双楫·答三子问]

【简评】察形质，即察点画方、圆、粗、细和用墨燥、涩、浓、淡等，性情就表现在这些形质中。关于笔墨形质与情感之间的关系，吕凤子《中国画法研究》有精彩论述："根据我的经验，凡属表示愉快感情的线条，无论其状是方、圆、粗、细，其迹是燥、涩、浓、淡，总是一往流利，不作停顿，转折也是不露尖角的。凡属表示不愉快感情的线条，就一往停顿，呈现出一种艰涩状态，停顿过甚的就显示焦灼和忧郁感。有时纵笔如'风驰电疾'，如'兔起鹘落'，纵横挥斫，锋芒毕露，就构成表示某种激情或热爱、或绝忿的线条。"可参读。

书虽学于古人，实取诸性而自足者也。

笔性墨情，皆以人之性情为本。是则理性情者，书之首务也。

[清·刘熙载·书概]

【简评】刘熙载认为"书，如也。如其学，如其才，如其志，总之，如其人而已"，不同于宋元明清时期流行的书品如人品的观念，比较准确地道出了"书如其人"的基本内涵。这里说"笔性墨情，皆以人之性情为本"，意思是说书法如人之性情，是性情的反映。这与"书如其志"的意思是相同的。因为书法以人的性情为本，所以陶冶性情是提高书法水平的根本途径。

余谓东坡书，学问、文章之气，<u>郁郁芊芊</u>，发于笔墨之间，此所以他人终莫能及尔。

〔宋·黄庭坚·山谷题跋·跋东坡书《远景楼赋》后〕

【注释】郁郁芊芊：草木茂盛的样子。这里指苏轼的书法在笔墨之间表现出浓厚的书卷气。

【简评】中国古代哲学中将构成万物的原始物质称为"元气"，"元气"即本原、根本。学问、文章是艺术的根本，故云"学问、文章之气"。"学问、文章之气"即一般所言"书卷气"，指文人士大夫身上普遍具有的儒雅、温和、平淡、超脱气质，与狂野粗俗相反。何绍基《题蓬樵癸丑画册》云："从来书画贵士气，经史内蕴外乃滋。若非拄腹有万卷，求脱匠气焉能辞。""士气"即学问、文章之气，书卷气。

<u>王著</u>……极善用笔，若使胸中有书数千卷，不随世<u>碌碌</u>，则书不<u>病韵</u>，自胜李西台、<u>林和靖</u>矣。盖美而病韵者王著，劲而病韵者<u>周越</u>，皆渠侬胸次之罪，非学者不尽功也。

〔宋·黄庭坚·山谷题跋·跋周子发帖〕

【注释】王著：字成象，历仕后汉、后周、北宋三朝，官至翰林学士。 碌碌：平庸的样子。 病韵：病于韵，即无韵。这两句意思是说，王著如果不是顺随世俗、平庸而无个性的话，他的书法就不会无韵了。 林和靖：林逋（967—1028），字君复，宋代著名隐逸诗人。 周越：字子发，一字清臣，北宋山东邹平人，北宋书法家。 渠侬：他们。 胸次：胸怀。

【简评】黄庭坚认为，书法家要使自己的书法有韵，第一要提高人格品质，胸怀广大，第二要有学问。《山谷题跋·书缯卷后》曰："学书，要须胸中有道

义,又广之以圣哲之学,书乃可贵。若其灵府无程,政使笔墨不减元常、逸少,只是俗人耳。"

凡论书气,以士气为上。若妇气、兵气、村气、市气、匠气、腐气、伧气、俳气、江湖气、门客气、酒肉气、蔬笋气,皆士之弃也。

[清·刘熙载·书概]

【注释】妇气:娇柔之气。　兵气:强暴之气。　村气:粗俗之气。　市气:贪利客啬之气。　匠气:刻板雕琢之气。　腐气:迂腐之气。　伧气:粗鲁之气。　俳气:油滑之气。　江湖气:逞强好胜之气。　门客气:谄媚庸俗之气。　酒肉气:放荡庸俗之气。　蔬笋气:寒酸单薄之气。

【简评】"士气",指文人士大夫身上普遍具有的高雅脱俗的气质。"凡论书气,以士气为上",是古代书法鉴赏的基本标准。刘熙载所列"妇气""村气"等十二种,皆与"士气"相反,是应该抛弃的。

学书尤贵多读书,读书多则下笔自雅。故自古来学问家虽不善书,而其书有书卷气。故书以气味第一,不然但成手技,不足贵矣。

[清·李瑞清·玉梅花庵书断]

【简评】这里的"气味"指书法的神采、神态。书法以神采为上,形质次之。学问家不擅长书写技巧,但学问、修养自然流露于点画之间,便使其书有书卷气。有书卷气的书法,就不俗。古人不把艺术看成单纯的技术,而将其视为技术与精神的合体,而且精神第一位,技术第二位。这是中国古代最基本的艺术观。

参考书目

华东师范大学古籍整理研究室编:《历代书法论文选》,上海书画出版社1979年版。

崔尔平等编:《历代书法论文选续编》,上海书画出版社1993年版。

崔尔平选编:《明清书法论文选》,上海书店出版社1994年版。

华人德主编《历代笔记书论汇编》,江苏教育出版社1996年版。

刘遵三选编:《历代书法家述评辑要》,齐鲁书社1989年版。

张超选编:《书论辑要》,教育科学出版社1988年版。

陆衡整理:《林散之笔谈书法》,古吴轩出版社1994年版。

季伏昆编著:《中国书论辑要》,江苏美术出版社2000年版。

陶明君编著:《中国书论辞典》,湖南美术出版社2001年版。

黄宾虹:《虹庐画谈》,上海书画出版社2007年版。

毛万宝、黄君主编:《中国古代书论类编》,安徽教育出版社2009年版。

黄庭坚:《山谷题跋》,浙江人民美术出版社2015年版。

陈涵之主编:《中国历代书论类编》,河北美术出版社2016年版。

刘小晴:《中国书学技法评注》,上海书画出版社1991年版。

潘运告编著:《汉魏六朝书画论》,湖南美术出版社1997年版。

萧元编著:《初唐书论》,湖南美术出版社1997年版。

潘运告编著:《张怀瓘书论》,湖南美术出版社1997年版。

潘运告编著:《中晚唐五代书论》,湖南美术出版社1997年版。

水采田、潘运告译注:《宋代书论》:湖南美术出版社1999年版。

云告译注:《元代书画论》,湖南美术出版社2002年版。

潘运告译注:《晚清书论》,湖南美术出版社2002年版。

桂第子译注:《清前期书论》,湖南美术出版社2003年版。

金学智:《书概评注》,上海书画出版社2007年版。

曹利华、乔何编著:《书法美学资料选注》,陕西人民出版社 2009 年版。

傅如明:《中国古代书论选读》,陕西人民美术出版社 2011 年版。

张怀瓘著,石连坤评注:《书断》,浙江人民美术出版社 2012 年版。

王世征:《历代书论名篇解析》,文物出版社 2012 年版。

李彤:《历代经典书论释读》,东南大学出版社 2015 年版。

乔志强编著:《中国古代书法理论解读》(经典版),上海人民美术出版社 2016 年版。

苏刚:《明·董其昌〈画禅室随笔〉解析与图文互证》,中国书店 2018 年版。

冯亦吾:《书法探求》,北京出版社 1983 年版。

沈尹默:《书法论丛》,上海教育出版社 1984 年版。

陆维钊:《书法述要》,浙江古籍出版社 1986 年版。

(美)蒋彝:《中国书法》,上海书画出版社 1986 年版。

金学智:《中国书法美学》,江苏文艺出版社 1994 年版。

陈振濂:《书法美学》,陕西人民美术出版社 1996 年版。

丛文俊:《丛文俊书法研究文集》,中国文联出版社 1999 年版。

韩盼山:《书法辨正法释要》,河北大学出版社 2001 年版。

黄惇、李昌集、庄希祖编著:《书法篆刻》,高等教育出版社 2001 年版。

丁文隽:《书法通论》,人民美术出版社 2005 年版。

白蕉著,金丹编:《白蕉论艺》,上海书画出版社 2010 年版。

刘兆彬:《书法新论》,山东人民出版社 2015 年版。

梁启超:《书法指导》,浙江人民美术出版社 2016 年版。

启功、秦永龙:《书法常识》,中华书局 2017 年版。

张克锋:《书法基础与鉴赏》,厦门大学出版社 2021 年版。

后 记

　　从大量古代书论中挑选出自认为精萃的部分,加以准确的注释,进行简要的分析和提示,一方面对古人的书学观做出简明而准确的阐释,一方面借古人的话说出我对书法的理解,使爱好和学习书法的人掌握这些书法常识,树立起较为正确的书法观,是我编写这本小书的初衷。在编写过程中,时有披沙拣金的快乐和明理悟道的小小得意,但校完三稿,小书马上就要出版之际,我却突然想起《列子》里野人献芹的故事,觉得自己就是那个野人,这本小书只不过是我捧出的野芹而已,心中不免惴惴! 但无论如何,我还是期待着读者的品鉴!

<div style="text-align:right">

张克锋

二〇二二年十月于厦门集美

</div>